# LCL

architects ltd

# The Guide to
# Architecture
## of Taiwan
雕梁畫棟之台灣旅圖

梁興隆、鄭安佑 著

林思駿 插畫

李家發 攝影

## 請多關照，請多觀照

「請多關照」不僅僅是華人世界裡最常聽到的一句問候、客套、感謝，更代表了在彼此拱拱手、點點頭、拍拍肩裡所開展的人情事故，還有日後的無限可能。

半年前，我收到了來自香港建築師梁興隆的一句「請多關照」，請代為序也向讀者推薦他與臺灣成功大學建築所的兩位朋友林思駿、鄭安佑合作的新書。

當我翻閱本書，隨著書中影像、插畫，神遊臺灣人再熟悉不過的北投溫泉博物館、松菸、剝皮寮、紀州庵、松園別館、新富町文化市場等特色建築。赫然發現，透過不同工具（照片、手圖、文字）記錄點滴，竟因著臺港不同歷史文化視野的衝擊，激盪出迥異的「觀點映照」，讓人再三咀嚼，回味無窮。

果不其然，這是個歡喜讚嘆的奇妙機緣！重溫老話「請多觀照/關照」，相信您也能在欣賞而非閱讀本書過程裡，看見臺灣建築文化的不同風景和未來。

<div align="right">

林崇偉教授
众社會企業創辦人
臺灣交通大學建築研究所研究員
臺灣智慧生活科技促進協會理事長

</div>

德國哲學家謝林(Friedrich Wilhelm Joseph von Schelling)曾說："Architecture is music in space, as it were a frozen music"，其意指建築是「凝固的音樂」。然而，建築也是社會、歷史、政治及文化的表徵。

　　臺灣歷經明鄭、清代、日治及戰後至今，建築文化除了承襲中國傳統風格，也混合著西洋古典、日本傳統、現代主義風格，設計風格隨地域變化，多元而豐富。

　　臺灣今日能保留住許多古蹟、歷史建築、紀念建築、聚落建築群、史蹟，應歸功於1970年代民間發起的古蹟保存運動。因為前人的保存運動，促成西元1982年「文化資產保存法」通過，臺灣對於古蹟相關的調查研究修復技術方逐漸步上軌道，並隨著時代演變逐步修正，從最初考量建築物本體保存，到後來受到歐美鄉土建築運動、城鎮風貌運動思潮的催化，融入社區營造等思維，近年更強調保存與再利用共融重要性，這些是政府、學界、民間團體、建築物所有權人共同努力促成的，雖然過程顛沛流離，但相信是走在正確的道路上。

　　本書作者梁興隆先生是香港LCL公司創始人及執行董事，具備豐富的建築設計與室內設計實務經驗，同時也是香港建築學會及澳大利亞皇家建築學會的會員，他與共著者撰寫的這本書，對於臺灣重要古蹟及具特色的寺廟進行介紹及設計分析，並以相關詩作、文學映襯，筆法流暢。相信透過這本書的介紹，可提供讀者以新的文化視角看待這些建築物。更期望未來讀者能以本書作為媒介，親自探訪體驗建築，細細探索這些個別建築過去的保存歷程。

<div align="right">

張志源 博士
國際文化紀念物與歷史場所委員會(ICOMOS)之
ICOFORT(城防與軍事遺址委員會)專家會員
國立臺灣師範大學東亞學系兼任助理教授

</div>

許多曾經造訪過臺灣的日本人，提到對於臺灣的印象都會用「令人懷念」「古早味」這些形容詞來表現。毫無疑問地，這是因為在臺灣的各地都有機會看到日治時代的建築。

正如各位所知，日本從1895年到1945年這50年期間曾經統治臺灣，許多當時建設的建築物依舊保留至今，像是總統府與車站、政府機關、學校、文化設施等等，珍惜地使用，至今仍在運作。除此之外，直至今日仍舊能從寺廟（神社佛閣）當中窺見當時的樣貌。

臺灣曾受到西班牙、荷蘭、清朝、日本的統治，族群方面有中國移民的本省人、外省人、客家人，以及原住民，所有人透過對臺灣這片土地的認同，互相包容、互助合作地生活在一起。

在這樣的背景之下，臺灣接受多元文化的土壤，在建築的世界也醞釀出運用舊建築的翻修文化，給了現在的我們機會，一窺當時的珍貴樣貌。

本書的作者梁興隆先生為香港人，主要在香港、澳洲從事建築設計、室內設計的工作，經過20餘年的職業生涯淬鍊，站在時代最前端的他深深受到臺灣的寺廟與古蹟建築的吸引而開始了相關研究，因而發行了本書，這一點也是非常有趣。

本書從歷史與建築樣式等各種角度，介紹梁興隆先生曾到訪的臺灣寺廟與古蹟建築，內容可以幫助讀者，懷舊同時邊吸取知識。除此之外，針對遺留在都市地區的建築介紹，更是能感受在現代與歷史之間，絕妙平衡交錯的臺灣風景。

想必本書將會是對臺灣歷史與古蹟建築感到興趣的讀者，以及那些計畫在未來探訪臺灣各地建築的讀者之最佳讀物。此外，本書介紹了許多日治時代的古蹟建築，因此也非常希望日本讀者務必一讀。

本書所介紹的建築物都各自濃縮了臺灣至今的歷史

我深切希望各位讀者在閱讀本書同時，能用心感受臺灣的歷史與文化。另外也希望各位日本讀者能對至今仍用心保留的日式建築與努力維護古蹟的臺灣人，萌生興趣與親近感，成為推動今後臺日友好、臺日交流的一個契機。

<div align="right">

矢崎誠
誠亞國際有限公司代表
著有「はじめての台湾マーケティング」一書

</div>

台湾を訪れた事のある日本人の多くは、台湾のイメージについて語る際、「懐かしい」「レトロな」といった形容詞を使って表現する。これは紛れもなく、台湾の至る所で日本統治時代の建築物を目にする機会があるからに他ならない。

ご存知の通り、日本は1895年から1945年までの50年間台湾を統治していたが、その時代に建てられた建築物は今現在でも数多く残されており、総統府や駅舎、官公庁、学校、文化施設など現役の施設として大切に使われている他、寺廟（神社仏閣）についても今なお当時の姿を見ることができる。

台湾はこれまで、スペイン・オランダ・清国・日本の統治を受けてきた。またエスニックグループにおいても中華系移民である本省人・外省人・客家人と、土着の原住民とが、台湾という土地へのアイデンティティーを通じてお互いを許容し、相互扶助しながら生活している。

このような背景から、台湾には多様な文化を受け入れる土壌が根付いている。そして、その土壌が建築の世界において古きを生かしたリノベーション文化を醸成し、現在の私たちに当時の貴重な姿を目にする機会を与えてくれている。

本書の作者である梁興隆氏は香港人で、建築デザイナー・インテリアデザイナーとして主に香港・オーストラリアで20年以上のキャリアを磨いてきたベテランである。そんな時代の最先端を行く彼が台湾の寺廟や建築物に強く惹かれ、その研究を始めたことから今回本書の発行につながったというのも興味深い点である。

本書では、梁興隆氏が自らの足で訪れた台湾各地に残る寺廟や特色のある建築物を、その歴史や建築様式など様々な角度から紹介しており、読者が当時に想いを馳せながら新たな知識を吸収できる内容となっている。加えて、都市部に残る建築物の紹介については、現代と歴史が絶妙なバランスで交錯する台湾の風景を感じ取ることができる。

台湾の歴史や歴史的建築物に興味のある方は勿論のこと、台湾各地の建築物を巡る旅を計画している方々にとっても最適な一冊であろう。また、日本統治時代の建築物が数多く紹介されていることから、特に日本人の皆様にも是非読んで頂きたい一冊である。

本書で紹介されている建築物には、それぞれ台湾のこれまでの歴史が詰まっている。

本書をご覧になり、是非とも台湾の歴史と文化を感じて頂きたい。また、日本人の読者の皆様におかれては、今日まで日本の建築物を大切に残し、活用してくれている台湾の皆さんにより興味と親近感を抱いていただき、今後の日台友好・日台交流のための一つのきっかけにしていただければと思う。

<div align="right">

誠亞國際有限公司代表
矢崎　誠

</div>

# 本書作者

## 文 ● 梁興隆

西澳大利亞建築學榮譽學士，為香港與澳洲皇家建築學會會員。在香港與澳洲建築實踐中開啟了他的職業生涯，在建築室內設計擁有二十餘年經驗，目前為香港LCL建築設計公司執行董事

## 中文介紹（不含圖說）● 鄭安佑

國立臺灣大學經濟學系學士，國立成功大學建築學系碩士、博士。現職國立成功大學建築學系博士後助理研究員，財團法人古都保存再生文教基金會副執行長，新營社區大學講師

## 插畫 ● 林思駿

國立成功大學建築學系史論組碩士，在地偏好工作室負責人。擅長以精密的建築畫探討城市空間議題，過去作品於日本及臺灣各地展出，並曾於札幌、淡水及寶藏巖駐村及發表成果

## 攝影 ● 李家發

擅長並致力於建築與室內空間拍攝，透過客觀的角度、不過誇飾的後製，如實傳遞建築固有的姿態與自然樣貌

# 作者序

梁興隆先生

**雕梁畫棟；梁辰美景**
**走讀臺灣；探索臺灣之美**

　　七歲那年是我第一次踏上臺灣這塊土地，雖然時間久遠，但還依稀記得跟隨父母到許多名勝景點參觀，寺廟的碧瓦珠簷、古蹟與自然景觀的共生共存，是那麼的引人入勝。直至去年再度到訪，沒有了旅行團的束縛，漫步在臺灣大街小巷，走遍東西南北各個城市，這次放慢旅行腳步，細細品味著寺廟與古蹟的情感與溫度。一旁的一草一木柔軟潤飾了一磚一瓦，相互輝映，共同打造生活的印記，並靜靜訴說著臺灣濃濃的人情故事。

**建築達到了柏拉圖式的崇高、數學的規律、哲學的思想，**
**在動情的協調下產生和諧之感**

　　出生於馬來西亞，在澳洲成長求學，在香港成立建築設計公司已二十餘年，我想我會開始接觸建築，應是源自於小時候喜歡車子模型與積木樂高，也熱愛創作與繪畫，從組合堆疊的三度空間之中，發覺許多建構排列上的樂趣與成就感。

　　在多元文化的洗禮下，走訪世界各地，在繁忙的都市街道，一棟棟摩天大樓林立，日新月異下，建築的設計也更講求機能性，許多時髦摩登的大樓讓我們逐漸遺忘那些乘載美好歲月的老建築。然而這些隨著時光流逝的，也是最珍貴無價的。2019年的再度到訪，讓我有了一個新的想法，決定將這些屬於臺灣的美好記錄下來......

　　雖然不出生在這塊土地，但自第一次見識到臺灣的壯麗之美，便啟發了想繼續深耕挖掘的心，也更加的關注這片土地，因而觸動了我創作的初衷。在旅行的過程中，踏遍了臺灣各地，看見了許多不同風格的建築樣貌，也在和形形色色的人相處互動中，深刻的感受到濃濃的人情味，加深我對臺灣這塊土地的認同感與歸屬感。

**細探那一磚一瓦 ；一草一木**

　　建築是活生生的，這些老舊的記憶也會隨著時代的更迭，以及人的足跡而有所改變，勾勒出歲月淬煉的歷史風情，留下屬於自己的建築密碼。最初只是在部落格上分享我眼中的臺灣美景，然而隨著走訪的城市越來越多，最後決定將我眼中的臺灣寺廟及古蹟以建築專業的角度分享給更多的讀者。

　　本書以圖文、插畫的方式帶領讀者以不一樣的角度從「心」認識臺灣，用最真實的畫筆、以相機與動人的文字記錄著這片土地，分享藝術家眼中的觀察。　也在撰寫的過程中對這塊美麗的土地有更深的連結。可惜走遍臺灣的時間不太足夠，仍有許多美麗的地方尚未到訪，期待未來還能有機會繼續介紹給各位讀者。

**真正的發現之旅不在於尋找新大陸，而是以新的眼光去看事物**
**那些老建築又帶我們回到過去......**

　　因緣際會之下我認識了城市觀察家林思駿先生，思駿擅長街道速寫，紀錄身處地區環境的感受，我們認為直接手繪畫出當下眼睛所見、身體所感知到的空間會更加的純粹，也很享受透過雙手將景物真實呈現的過程，以攝影、手繪的方式喚醒一間間寺廟及古蹟獨特的生命性，用溫暖的文字帶領出屬於建築的獨家記憶，用最浪漫的方式，記錄下最美麗的臺灣。

## 生活就是建築，建築源於生活
## Life is architecture , and architecture is the mirror of life

　　建築經過歲月的累積，人文生活的堆疊，不再只是冷冰冰的鋼筋水泥，而是活生生的歷史故事與懷舊記憶。比起現代建築，我更鍾愛古典韻味的老式建築，廟宇及古蹟經過時代更迭，風吹日曬，一點一滴堆疊出屬於他們的故事，沒有一棟建築是一模一樣的，這正是有趣之處。

　　這本書裡記載著屬於臺灣特有的風味與記憶，請跟隨我們的腳步尋訪探幽，用心觀察，用眼紀錄，以畫留念，深入每一座寺廟、建築的文化風景。與這片土地產生深深的連結，並從而了解其背後的歷史文化、人文情懷及生活體悟。

## " 建築是文化的紀錄者，是歷史之反照鏡 "

　　臺灣是座友善、包容、溫暖的島嶼，許多國家都曾在這片土地上留下歷史足跡，幾次的到訪，也能從各式建築觀察到各國文化留下的蛛絲馬跡，和臺灣文化和諧地融合在一起。

## 人文風貌與歲月時光創造的臺灣印象

　　曾聽許多人説過，臺灣最美麗的風景是人。直至踏上這片土地的那一刻，就深深感受到，然而美麗的事物需要人的調味，剛硬的建築也需要人情的注入，讀者們可以拾起這本書，以不同的視野與觀點，重新感受臺灣這片溫暖的土地。

## 多用一點心去看待我們習以為常的城市，細心品味、用心體會，讓我們溫柔的對待這塊土地。放慢腳步，你會發現原來最美麗的風景就在你我身邊。

　　這本書記錄著具臺灣本土色彩的寺廟與建築，向大眾介紹最道地的福爾摩沙。對於臺灣人而言，或許能從中發現一些未曾踏訪的秘境，那些熟悉又懷舊的景點與特色建築，細細品嚐出屬於臺灣人的生活點滴，令人感到溫暖又滿足。

目次

# 目次

| | | |
|---|---|---|
| 1 | 農禪寺 | P.10 - P.21 |
| 2 | 齋明寺 | P.22 - P.33 |
| 3 | 緣道觀音廟 | P.34 - P.45 |
| 4 | 菩薩寺 | P.46 - P.57 |
| 5 | 寶覺禪寺 | P.58 - P.69 |
| 6 | 日月潭文武廟 | P.70 - P.81 |
| 7 | 玄光寺玄奘寺 | P.82 - P.93 |
| 8 | 臺南孔廟 | P.94 - P.105 |
| 9 | 吉安慶修院 | P.106 - P.117 |
| 10 | 剝皮寮歷史街區 | P.118 - P.131 |
| 11 | 新富町文化市場 | P.132 - P.143 |
| 12 | 紀州庵文學森林 | P.144 - P.155 |
| 13 | 板橋林家花園 | P.156 - P.169 |
| 14 | 北投溫泉博物館 | P.170 - P.181 |
| 15 | 松山文化園區 | P.182 - P.193 |
| 16 | 臺北賓館 | P.194 - P.207 |
| 17 | 國定古蹟臺南地方法院 | P.208 - P.219 |
| 18 | 松園別館 | P.220 - P.231 |

# 農禪寺

## 鏡花水月、彈指優曇

在80公尺開外，道場的池中倒影無疑是水月道場最直指人心的一幕。實體的建築與池中的倒影相映相輔相成，不分軒輊而成為一幅完整的景象，正如同建物本身僅僅只是一棟物質的實體，落成後，必須加以承載使用者的意念、信仰、想法、感受，才算是完整了建築的意義，在空間上有了時間縱深。甚至，池中的倒影、建築的意義有時會超越了建物本身，正如同建築師如此解讀了聖嚴法師的意念：「建築是實體的東西，但師父在說的，是一個幻像。照理說，所有的東西都是幻像，只是我們不知道而已。」透過鏡花水月之倒影，人在景觀中自然而然地透過經驗來「知道」。

道場的立面在規矩中帶有變化，混樸的方形量體由四根立柱分割出高敞的比例，這比例結合了水月池中的倒影，輕重之間，便顯得更為高挑均勻。然而在走近大殿前，遠方的大屯山會漸次進入視野，融融水天一色，平靜的田園景色，有一種「無秩序的秩序、說不出道理的可愛的混亂、一種詩的語言」。池邊的連廊狹長，牆門構成一道道連續的框景。入慈悲門，走進由22根廊柱支撐的大殿，木質地板和牆面是溫潤的，與外觀成為對比。天光將牆上的〈心經〉映照在內牆和柱上，呼應了虛實的交映。法無常法、無定法，農禪寺不僅是一個舉辦法會的地方，更以自身景觀說法、示法，拈花微笑。

## Nung Chan Monastery (Water Moon Monastery)
**The beauty of the moon's reflection in the water is as rare and transient as the udumbara flower.**

The reflection of the monastery on the calm surface of the 80 meter-wide pond is perhaps the most inspiring view one can find in our urban society. The juxtaposition of the actual building and its equally breathtaking reflection paints a picture of balance and completeness. A building is never just a building. It houses its residents' beliefs, religion, thoughts, and feelings. These intangible ideas complement the building and allow it to leave a mark on people's minds that neither space nor time can erase. Some even argue that the construction of a building is more meaningful than the building itself, just as others find the reflection more appealing than the real thing. Inspired by Master Sheng Yen's teaching, Kris Yao, the architect of the monastery, has the following interpretation of the Master's words:

*"The building might appear to have a physical presence, but Master Sheng Yen refers to it as an illusion. In fact, everything we see is an illusion. It's just a matter of whether we realize it or not."*

According to Yao, the pond, along with the reflection of the monastery in it, was designed to help people break free from illusion.

The monastery does not depart from architectural conventions, though a few embellishments can be found here and there. The unpretentious square façade is divided into rectangular sections by four stone pillars, making it seem taller than it really is. A perfect cube is formed by the actual building and its reflection in the pond—it is the very image of formal balance. As one approaches the building, the remote Mt. Datun gradually comes into view as the sky and the water become one. This tranquil view of the natural world is one of "inexplicably lovely chaos, orderless order, a poetic expression," as Yao puts it. The glass doors and glass wall by the narrow hallway frame the view perfectly. Through the door and inside the main hall, the ceiling is supported by 22 pillars. The wooden floor and walls give the space much needed warmth that stands in contrast to the concrete exterior. The sun shines through the carved out Heart Sutra, spilling its words onto the interior pillars and walls. Is it real, or is it an illusion? Dharma is impermanent; dharma is fluid. At Water Moon Monastery, one can not only listen to dharma but also experience it by looking at the scenery. The profoundness of dharma is inexplicable and can only be appreciated by seekers of the truth.

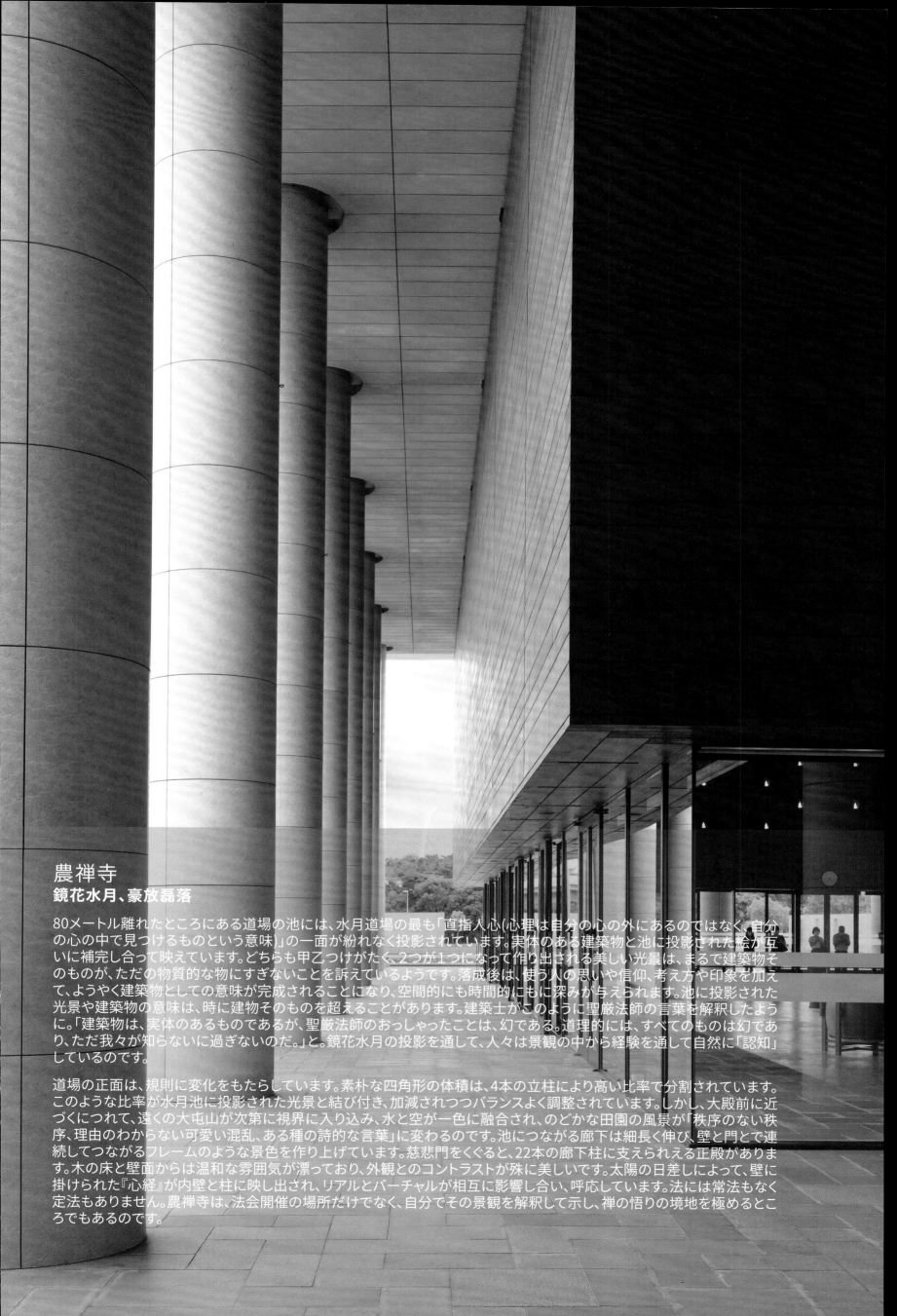

# 農禅寺
## 鏡花水月、豪放磊落

80メートル離れたところにある道場の池には、水月道場の最も「直指人心(心理は自分の心の外にあるのではなく、自分の心の中で見つけるものという意味)」の一面が紛れなく投影されています。実体のある建築物と池に投影された絵が互いに補完し合って映えています。どちらも甲乙つけがたく、2つが1つになって作り出される美しい光景は、まるで建築物そのものが、ただの物質的な物にすぎないことを訴えているようです。落成後は、使う人の思いや信仰、考え方や印象を加えて、ようやく建築物としての意味が完成されることになり、空間的にも時間的にもに深みが与えられます。池に投影された光景や建築物の意味は、時に建物そのものを超えることがあります。建築士がこのように聖厳法師の言葉を解釈したように。「建築物は、実体のあるものであるが、聖厳法師のおっしゃったことは、幻である。道理的には、すべてのものは幻であり、ただ我々が知らないに過ぎないのだ。」と。鏡花水月の投影を通して、人々は景観の中から経験を通して自然に「認知」しているのです。

道場の正面は、規則に変化をもたらしています。素朴な四角形の体積は、4本の立柱により高い比率で分割されています。このような比率が水月池に投影された光景と結び付き、加減されつつバランスよく調整されています。しかし、大殿前に近づくにつれて、遠くの大屯山が次第に視界に入り込み、水と空が一色に融合され、のどかな田園の風景が「秩序のない秩序、理由のわからない可愛い混乱、ある種の詩的な言葉」に変わるのです。池につながる廊下は細長く伸び、壁と門とで連続してつながるフレームのような景色を作り上げています。慈悲門をくぐると、22本の廊下柱に支えられえる正殿があります。木の床と壁面からは温和な雰囲気が漂っており、外観とのコントラストが殊に美しいです。太陽の日差しによって、壁に掛けられた『心経』が内壁と柱に映し出され、リアルとバーチャルが相互に影響し合い、呼応しています。法には常法もなく定法もありません。農禅寺は、法会開催の場所だけでなく、自分でその景観を解釈して示し、禅の悟りの境地を極めるところでもあるのです。

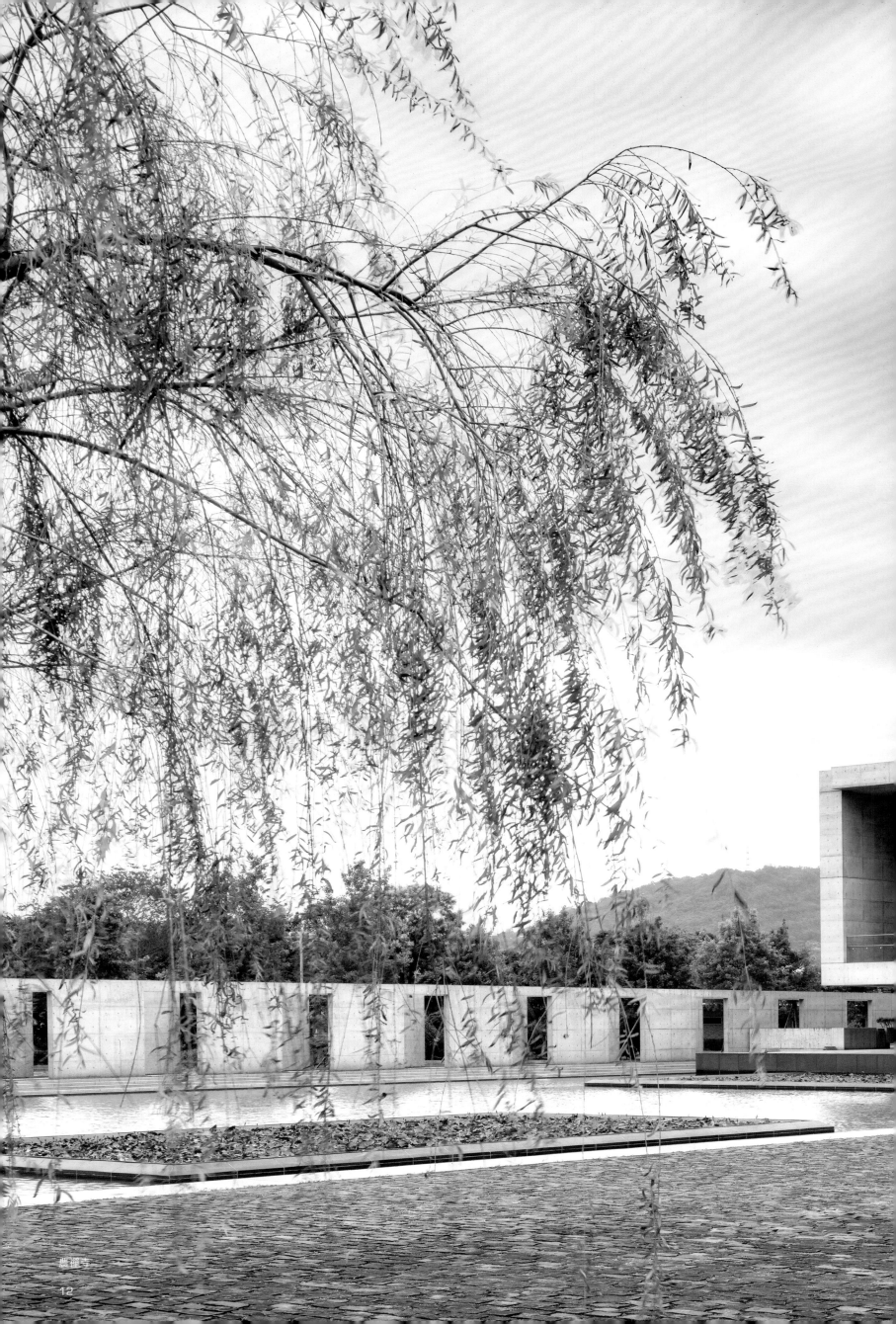

鷹揮寺

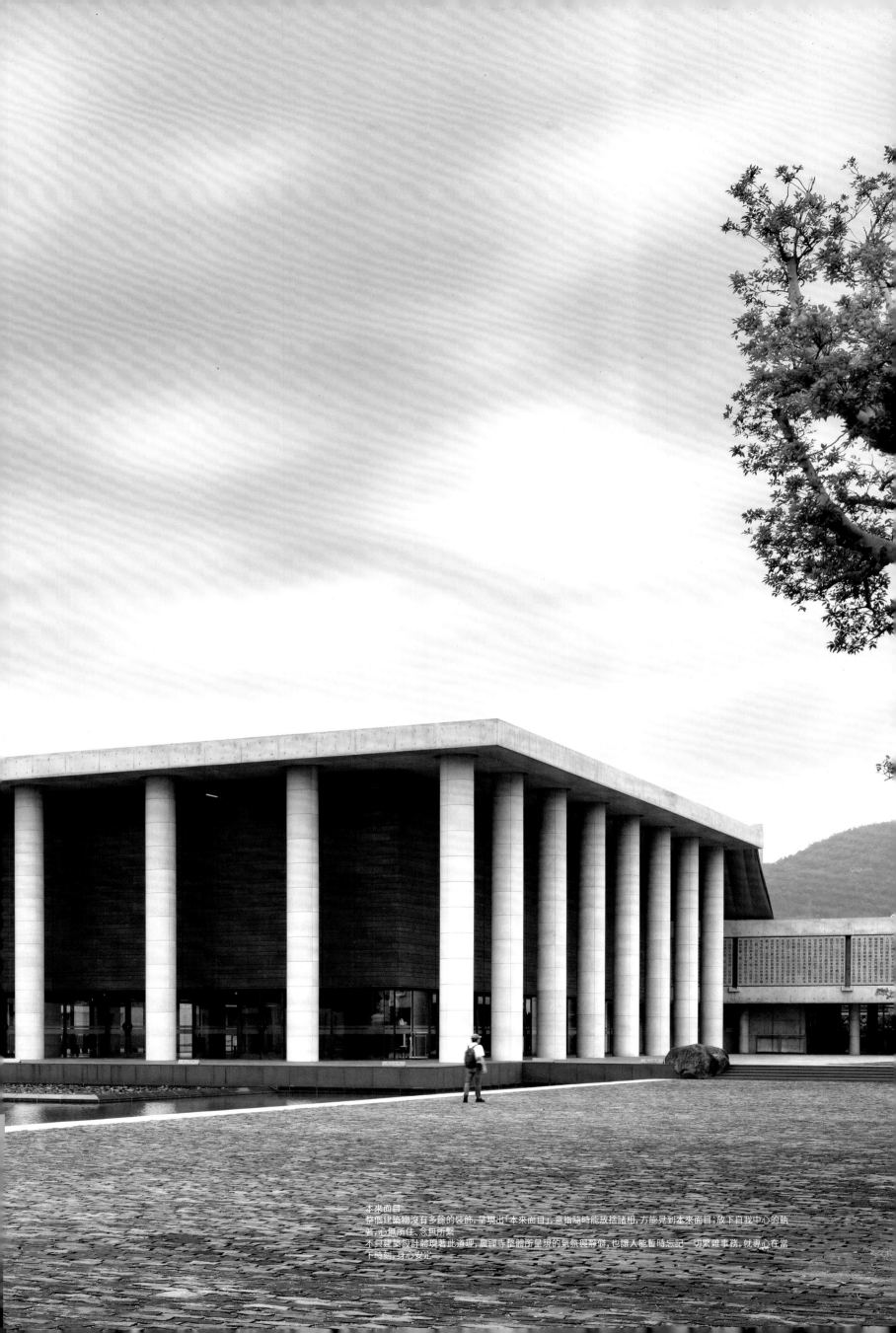

本來面目
整個建築物沒有多餘的裝飾，呈現出「本來面目」，意指隨時能放捨諸相，方能見到本來面目；放下自我中心的執著，心無所住、念無所繫
不只建築設計體現著此道理，農禪寺整體所呈現的氣氛與靜僻，也讓人能暫時忘記一切繁雜事務，就專心在當下時刻，身心安定

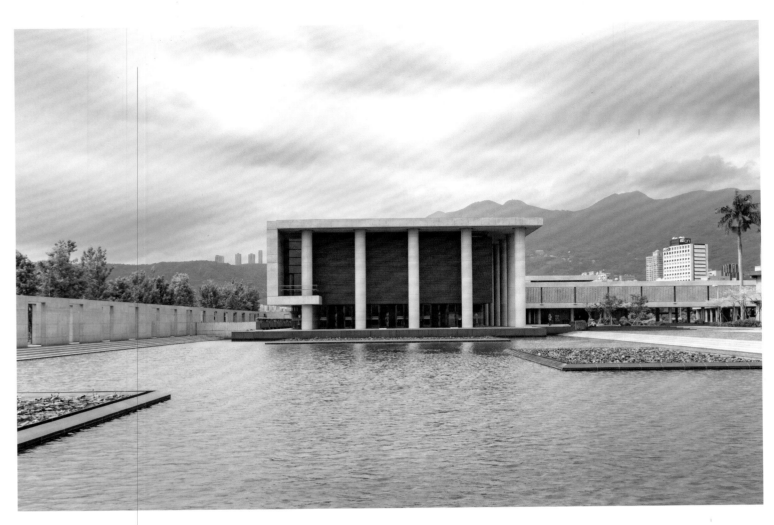

水月池
當水面平靜時，有如一面明鏡，映照出天光雲影、殿堂連廊；當風輕輕吹拂，水中景物霎時幻滅。觀者之心，正如生滅變幻的水月明鏡

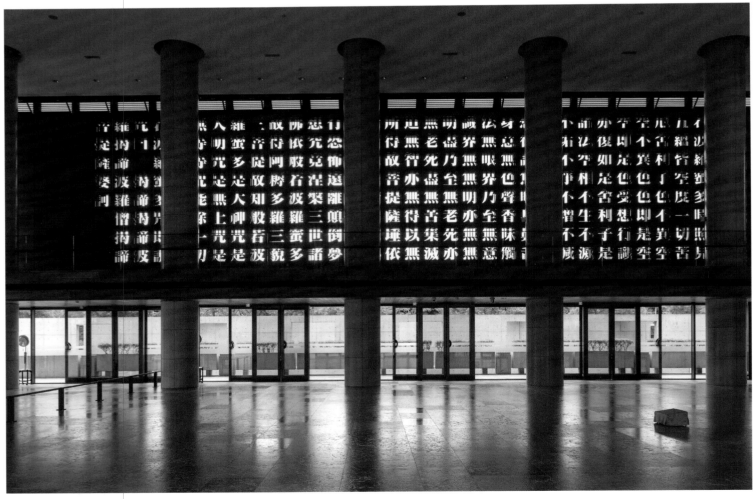

L型迴廊
半戶外迴廊，連接寺裡不同的空間，裡頭是禪堂與法堂。周邊的田園景色都被完整保留，當清風拂過，帶著佛祖的加持，
越過千山萬水直至世界的盡頭，祈願眾生能在經文的流盪裡找回本我

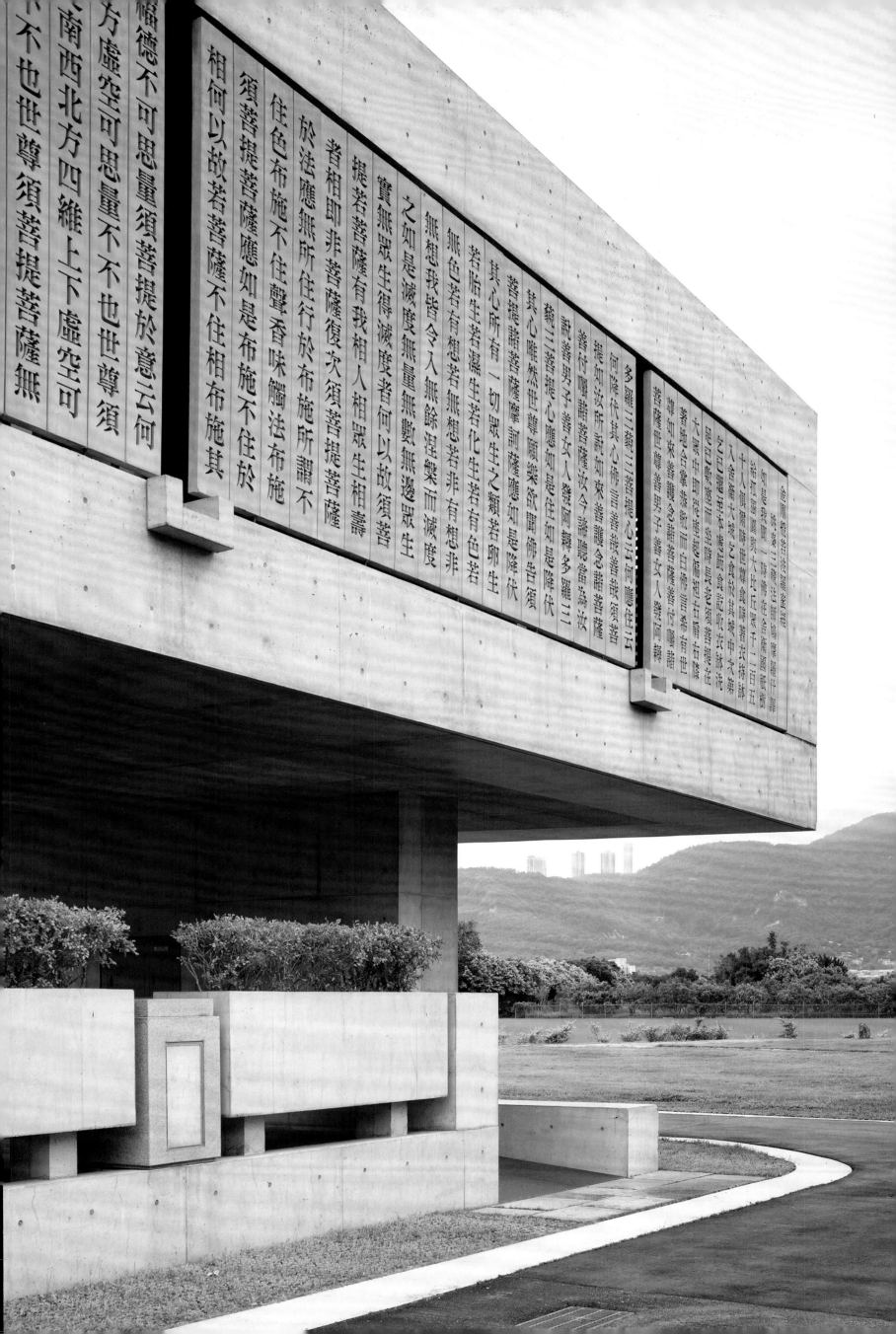

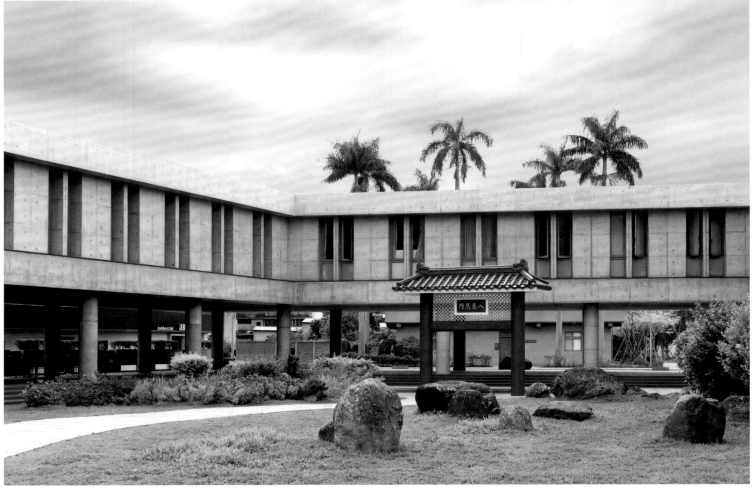

開山農舍
為一棟兩層樓水泥建築,由東初老人率領弟子建造,為寺內最早的建築,農舍外觀為洗石子的灰色牆面,內部為磨石子地板,一樓作為客堂,二樓則供奉文殊師利菩薩

入慈悲門
由綠色圓柱、綠色琉璃瓦構成的「入慈悲門」,是往年進入農禪寺的入口,期勉信眾:「修學佛法、行菩薩道,都是以此為發點」

農禪寺

心經

「佛之以光」,佛的話透過光影與玻璃倒映的變化,以光線傳出,〈心經〉的鏤空刻字,在變化的光線投射後,投映出經文虛幻的一面,訴說著諸法皆空,也柔軟了建築的剛硬水月道場

「水中月、空中花」,建築物的倒影映在水面上,風吹過時,倒影晃動,虛實交錯難分難捨。建築不僅僅超脫了空間的局限,成為時間與空間的宇宙

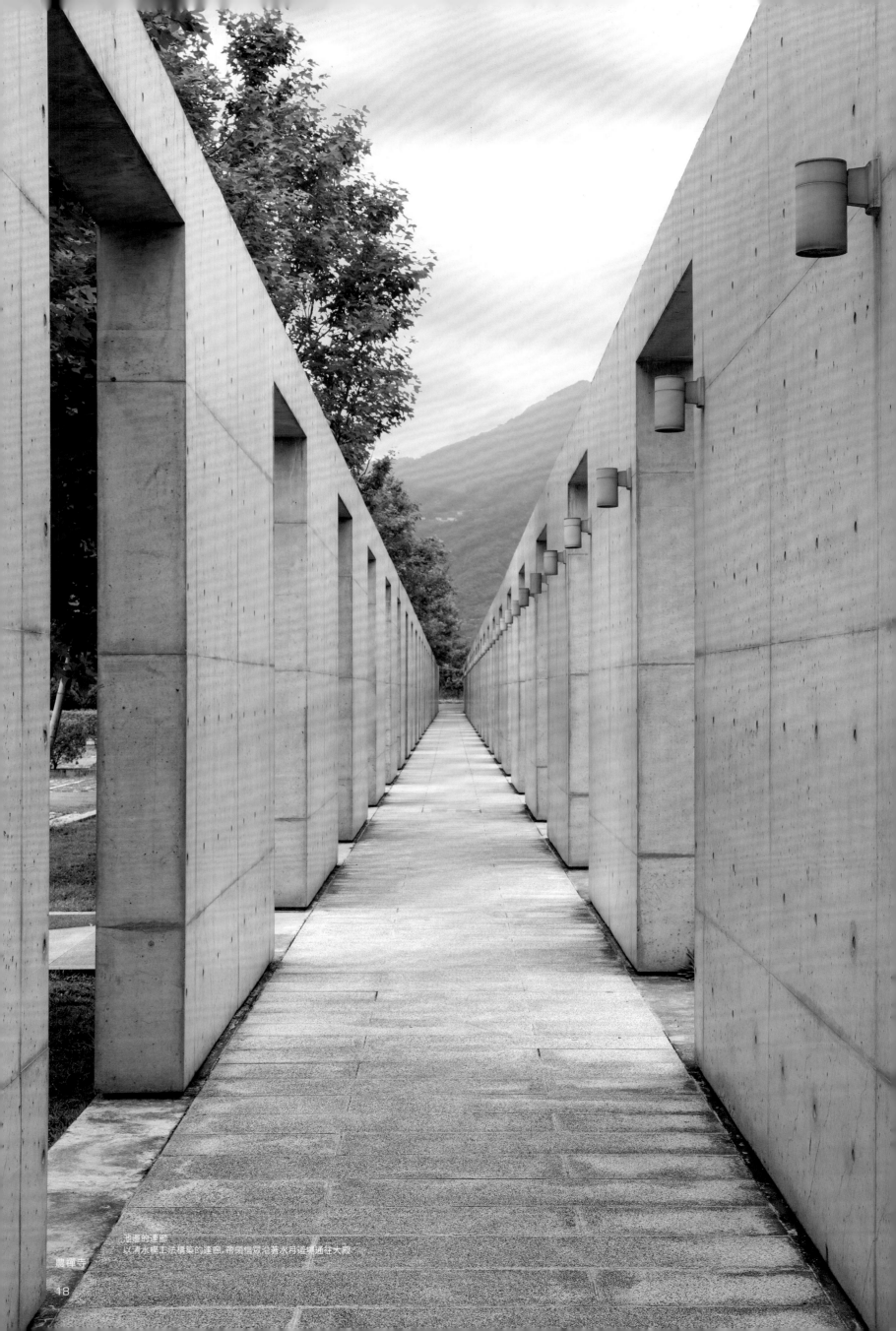

池邊的連廊
以清水模工法構築的連廊, 帶領信眾沿著水月道場通往大殿

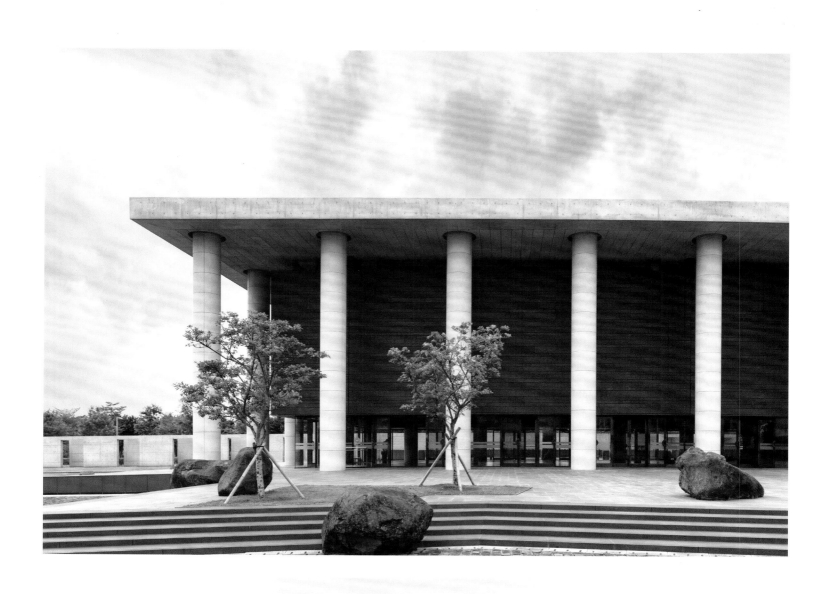

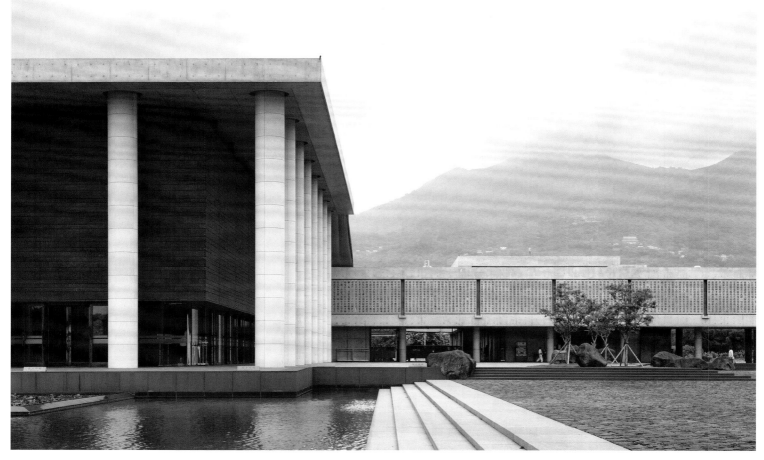

大殿

大殿以清水模凝土為主，另外採用石頭、柚木等建材，以簡潔流暢的線條與簡單色彩，呈現寺廟本身的莊重氣質，大廳的下半部運用
透明玻璃設計，上半部為木頭建材，有著空懸於上的縹緲靈幻感

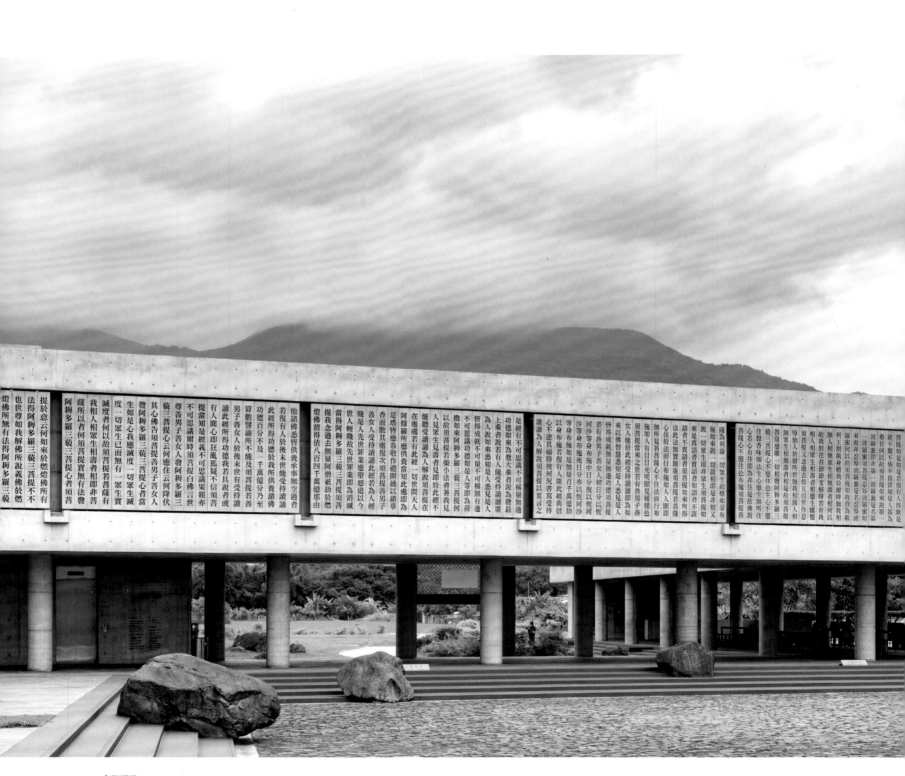

農禪寺
地址：112台北市北投區大業路65巷89號
電話：02-2893 3161
開放時間：週一至週日9:00～17:00

金剛經牆
沒有瑰麗的彩飾和輝煌的妝點，玻璃強化水泥板上以混凝土水刀鏤空刻字，可充當遮陽簾使用。陽光灑落，穿透經文，為世人揭示佛祖的諄諄教誨，與大殿內的〈心經〉互相輝映

應無所住而生其心
出自《金剛經》：「應無所住而生其心」
在一切境緣的順逆、善惡、美醜之中，能無動於衷，不受境遷，不隨物轉，保持自己心清淨無染

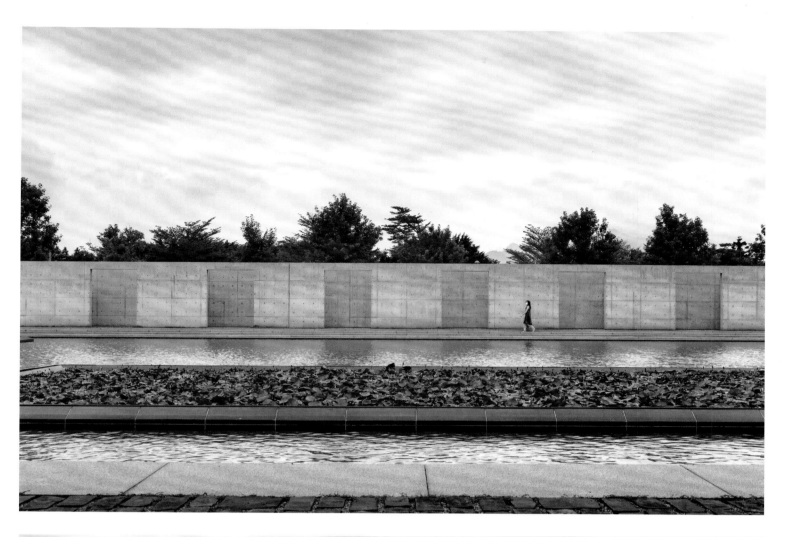

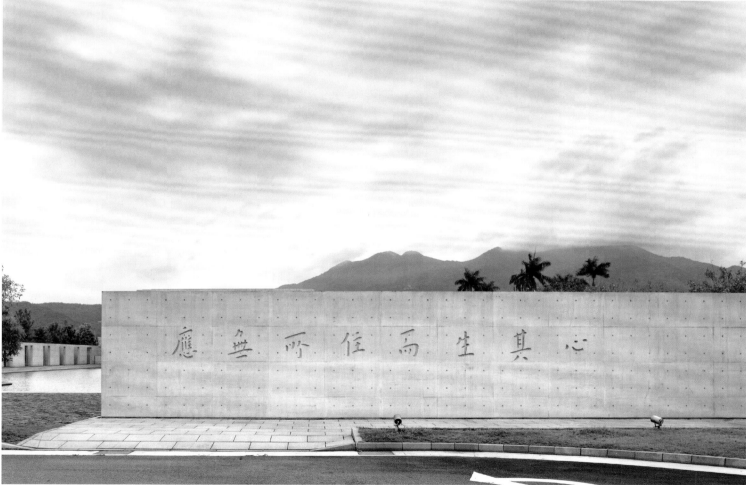

# 齋明寺

## 少則得

「莊嚴憑法音，圓覺悟禪機」，前身作為齋教的草庵早在1850年，清代道光朝就已結成，隔大漢溪，此岸是順應時勢、地勢的寺、亭、塔、徑，彼岸遠對著熱鬧的大溪街市。1912年，日治大正元年，正殿和兩側廂房完竣，也就是1985年指定為古蹟「大溪齋明寺」的主要範圍。1937年聯絡曹洞宗、1999年歸於法鼓山，2004年開始了歷時六年餘的規劃增建。雖然人世遷化，但溪水不捨晝夜。依山而建，拾小徑走過簡約的山門，齋明寺合院式的格局正殿和廂房出簷較短，「裝飾平素，酷似民居」，在山林油桐花中圍出內埕的小庭園櫻花意趣。漢人傳統裝飾與日式宮燈，融為一體。

清代建築的齋明寺，與日治時期修築的萃靈塔，都「順著地形自然呈現約45度的夾角」，這構成了建築增建時最重要的課題：尺度與新舊融合。在滿足僧團的空間需求上，增建以最小限度的方式進行，清水混凝土作的禪堂、寮舍及齋堂外觀造型單純、量體低調、高度均一、順應地形，令人深刻感受到設計的收斂與節制。建築師所說：「我們盡力把心中的許多東西拿掉，……如果真的還有很多沒丟乾淨，就只能怪自己的功力不夠」，這既是在說明設計，但不僅只於此。新舊建築之間凝鍊的對話，跨越了漫長時間與世代，回應了更廣大的自然環境與思想的本懷。

## Zhaiming Monastery

### Less is more.

The antithetical couplet at the Zhaiming Monastery front gate reads, "The sound of dharma solemnizes this monastery, where the allegorical subtleties can only be deciphered through complete enlightenment." Located directly across the Dahan River from the vibrant Daxi Old Street and standing among other ancient temples, towers, and pavilions, Zhaiming Monastery was originally constructed in 1850, during the reign of the Guangxu Emperor, as a cao'an (thatched nunnery) for the Chinese fasting religion Zhaijiao. In 1912 (the inaugural year of the Taisho period), the main building was refurbished and two wings were built. It was then used by the Caodong school, a Chinese Zen Buddhist sect, before being designated as the Daxi Zhaiming Historic Site in 1985. In 1999, the Buddhist group Dharma Drum Mountain acquired the land, and construction of new buildings began in 2004. Six years later, the current Zhaiming Monastery came into existence. Despite the rapidly changing world around it, the ancient temple remains largely the same—it still sits on the same hillside right by the running stream. A narrow footpath leads to the unadorned sanmon, or main gate, of the monastery. The main building and its two wings have noticeably shorter eaves than other temples. Everything about the monastery is plain and modest. One might easily mistake this place as an ordinary residential house if not informed otherwise. That said, there exists a certain atmosphere of delight about the premises that is enhanced by the little cherry blossom garden amid the naturally growing tung trees and the striking incorporation of Japanese palace lanterns into the Chinese architectural style.

According to Sun Te-hung, the architect for the current iteration of Zhaiming Monastery, the Qing Dynasty cao'an and its two wings built during the Japanese era were "constructed on a steep hillside at a 45 degree slant with the hcrizon." The construction team was presented many architectural challenges. First, the old buildings must be preserved while the new buildings were being constructed. Second, construction must be kept to a minimum so as not to disrupt the monks' daily routine. Third, they had to preserve the understated, minimalistic architectural style while working on a steep slope. The finished main hall, domestic quarters, and refectory thus all feature an unembellished, uniform, and subdued design. "We had to eliminate our urge to get overly ornate with our design thinking," Sun speaks of not only the design of the new buildings but also of the conversation between the new and the old, "What was left were the elements that we simply could not part with." Sun's design can be seen as a response to the broader natural environment surrounding the monastery and the original thoughts of the Buddha.

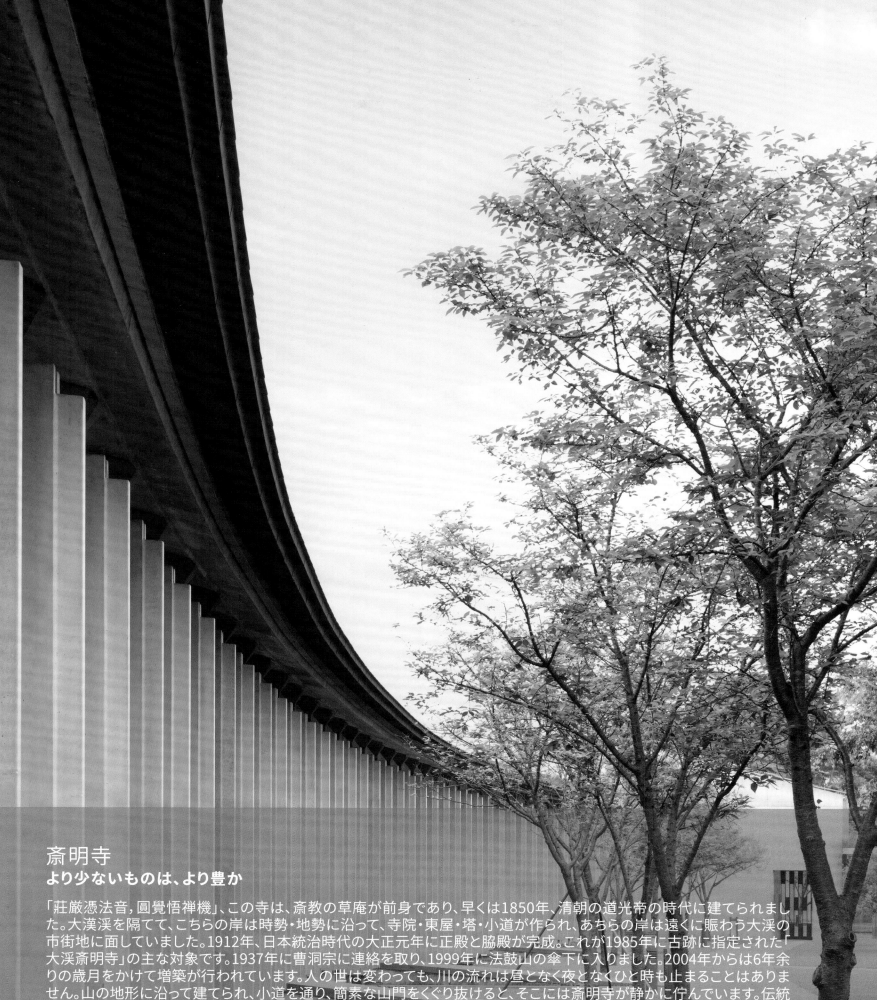

## 斎明寺
### より少ないものは、より豊か

「莊厳憑法音，圓覺悟禅機」、この寺は、斎教の草庵が前身であり、早くは1850年、清朝の道光帝の時代に建てられました。大漢渓を隔てて、こちらの岸は時勢・地勢に沿って、寺院・東屋・塔・小道が作られ、あちらの岸は遠くに賑わう大渓の市街地に面していました。1912年、日本統治時代の大正元年に正殿と脇殿が完成。これが1985年に古跡に指定された「大渓斎明寺」の主な対象です。1937年に曹洞宗に連絡を取り、1999年に法鼓山の傘下に入りました。2004年からは6年余りの歳月をかけて増築が行われています。人の世は変わっても、川の流れは昼となく夜となくひと時も止まることはありません。山の地形に沿って建てられ、小道を通り、簡素な山門をくぐり抜けると、そこには斎明寺が静かに佇んでいます。伝統的な合院建築で構成され、正殿と脇殿の庇はやや短いのが特徴です。「質素な装飾は、民家のそれに酷似している」。山一面に広がるアブラギリの花に囲まれた境内の小さな庭に咲く桜の花が趣を添えています。漢人の伝統的な装飾と日本式の灯篭が融合して一体となっています。

清朝の建築物である斎明寺は、日本統治時代に修築された萃霊塔ととももに、「地形に沿って2つの辺に挟まれて自然に約45度の角度を呈している」ことから、尺度と新旧の融合という増築時の重要な課題になりました。教団の空間的な要求を満たせるように、最小限の形で増築が行われました。清水とモルタルで作られた禅堂、寮舎と斎堂の外観設計はシンプルで、小型で高さが均一で地形に沿った造りになっており、設計上の制限と節制が非常に印象的です。設計を担当した建築士は、「できる限り胸の内に秘めた多くのものを取り除きました。まだ取り切れていないものがあるとしたなら、それは自分の力不足にほかなりません」と述べています。これは設計について述べているようですが、実はそれだけではありません。それは、新しい建築物と古い建築物との間で交わされる対話であり、長い時間と世代を越え、より大きな自然環境と思想の本懐に応えているのです。

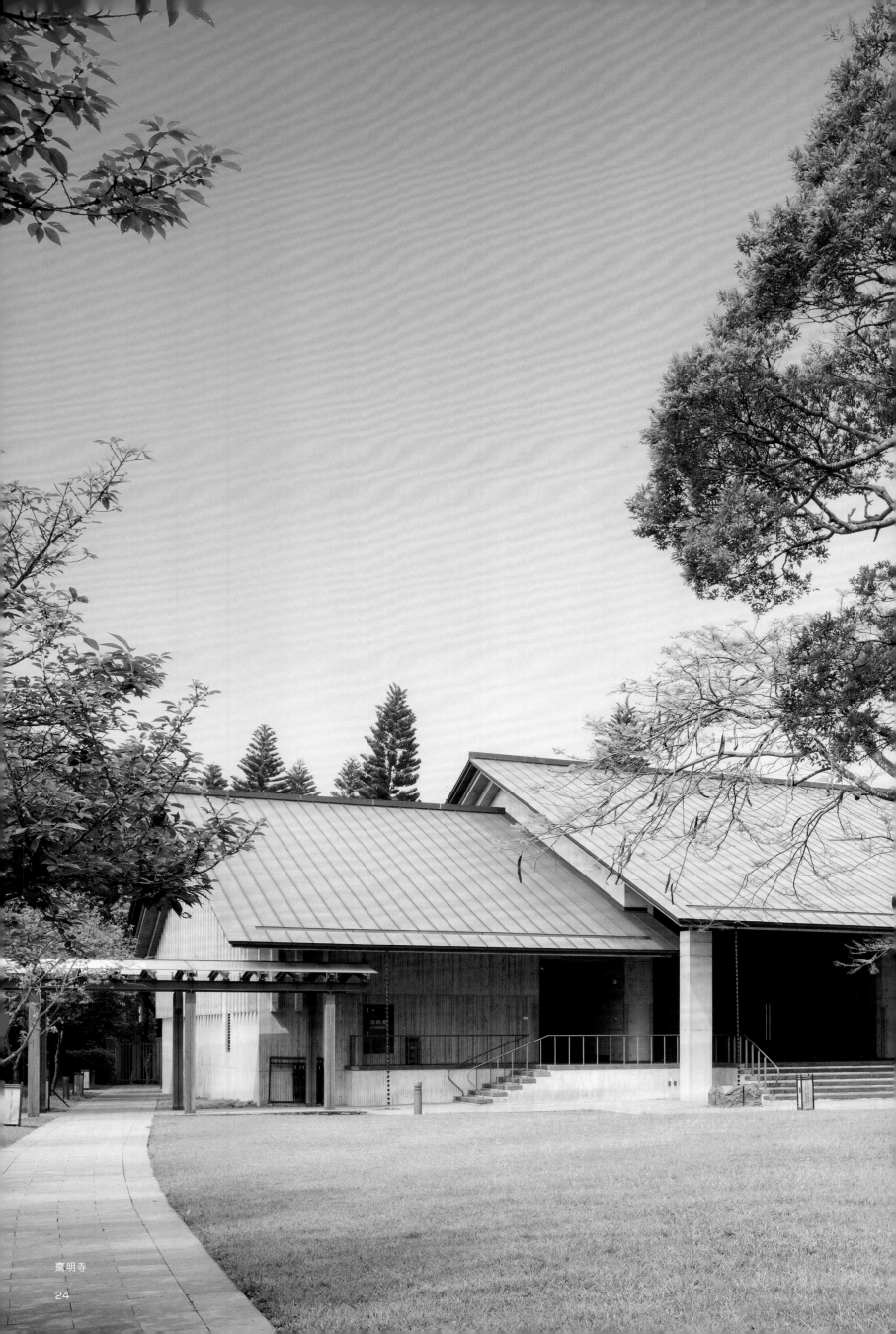

齋明寺

禪堂

為主要修行場所，禪堂內供奉者西方三聖。雖為新建築，和古寺並列卻不突兀，以清水模建築與花崗岩為主要建材。融合新與舊的「減法設計」，與自然環境融合為一的寧靜自在。順應地形不過度破壞原始地貌，在三合院與陡峭邊坡之間找出平衡。

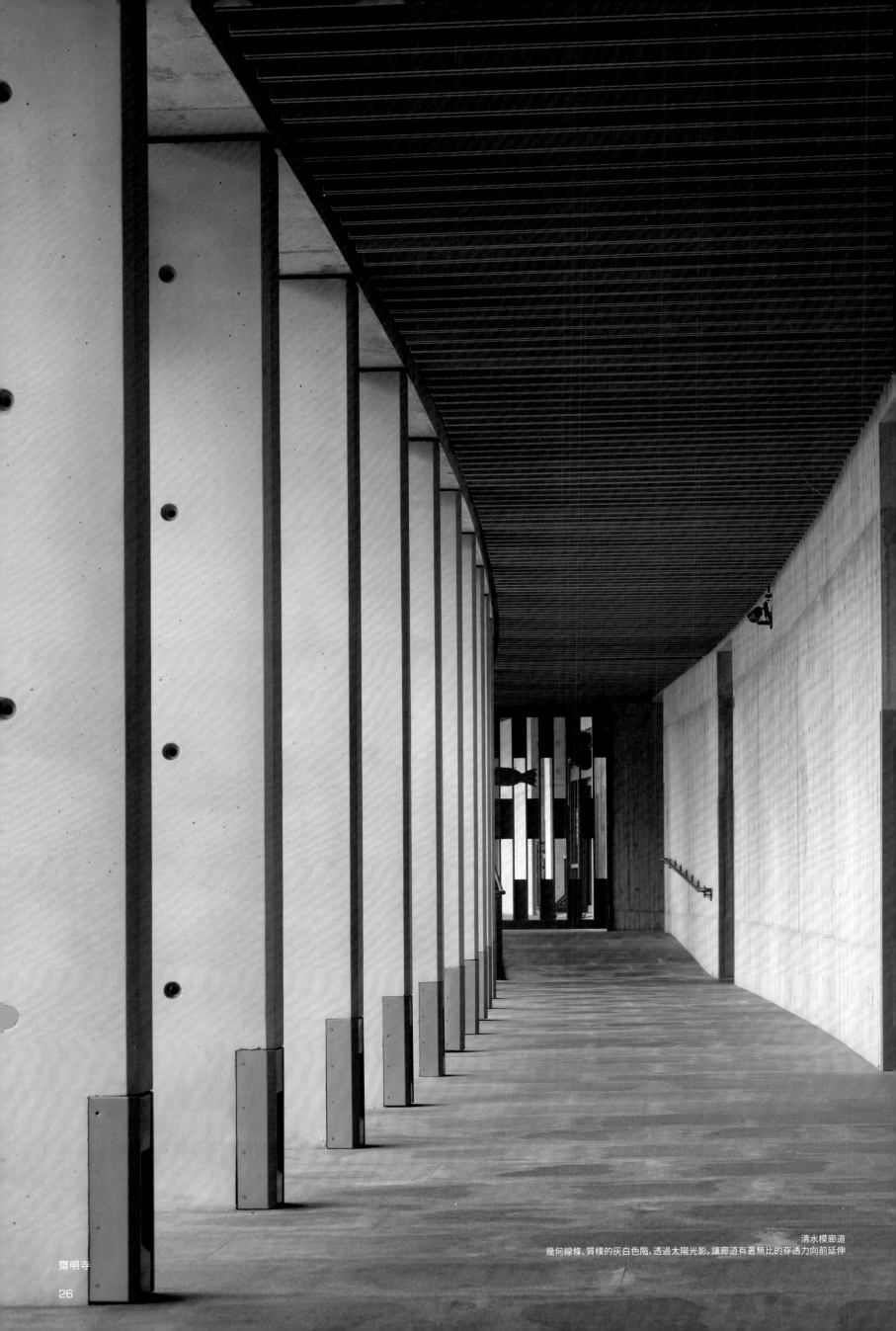

清水模廊道
幾何線條、質樸的灰白色階，透過太陽光影，讓廊道有著無比的穿透力向前延伸

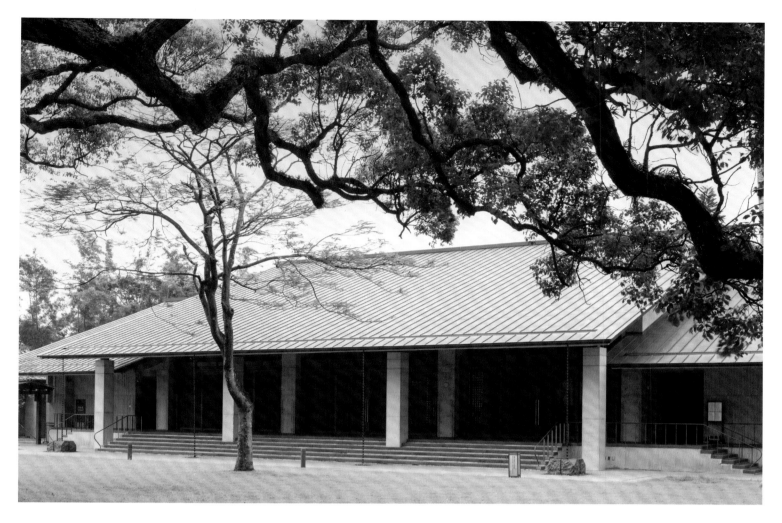

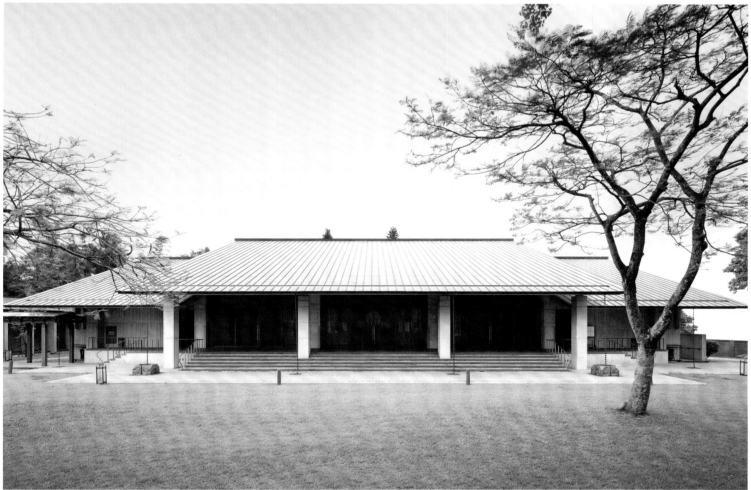

禪堂外觀簡樸，外牆透過清水混凝土的設計，讓新建築扮演低調的背景，創造出新舊空間的對話

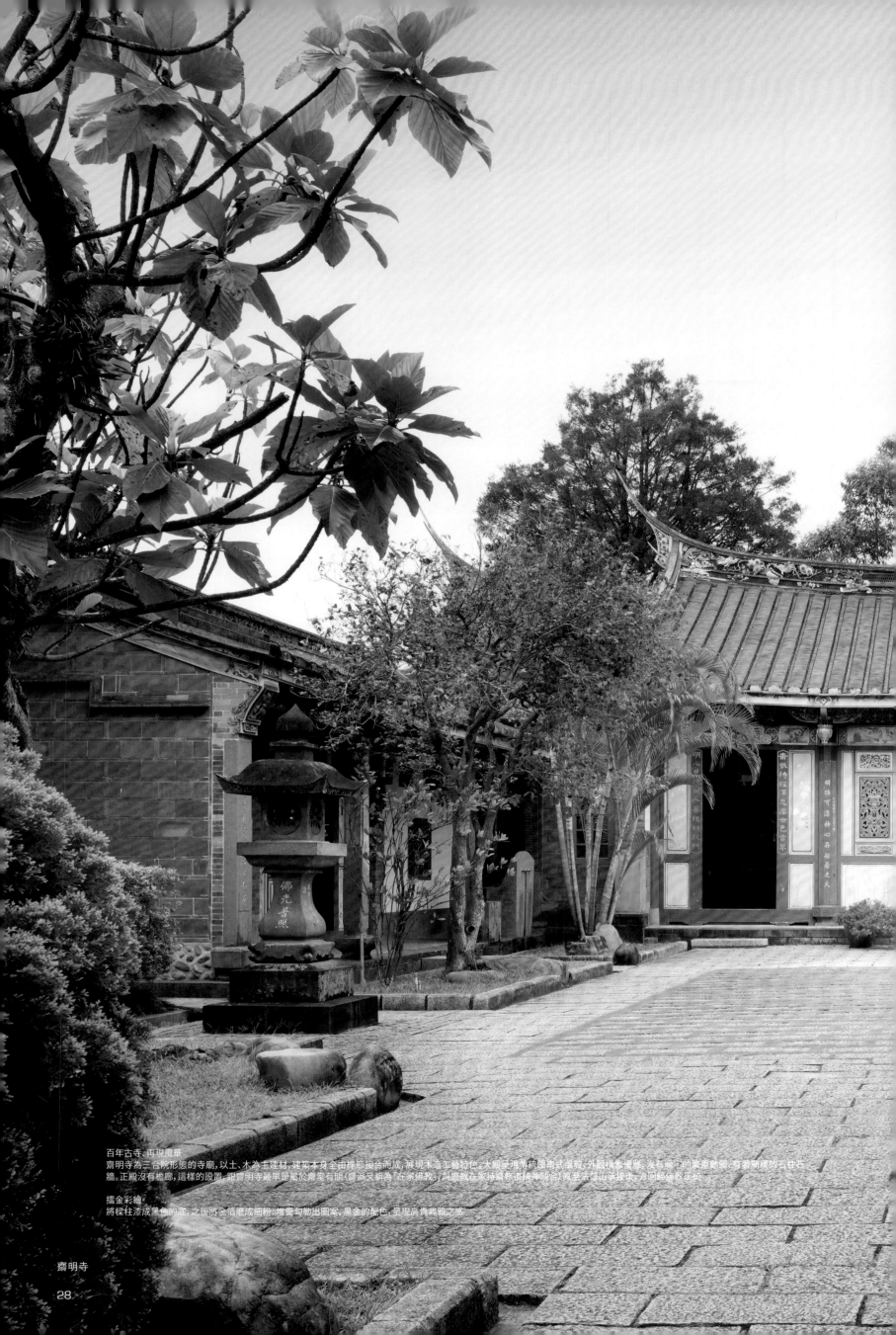

**百年古寺·再現風華**
齋明寺為三合院形態的寺廟，以土、木為主建材，建築本身全由榫卯接合而成，展現木造工藝特色。大殿呈現傳統閩南式澳現，外觀接參燕雕，夾有廟宇的裝畫燈籠，與著端樸的石柱石牆。正殿沒有檐廊，這樣的設置，跟齋明寺最早是屬於齋堂有關（齋派又稱為「在家佛教」，與齋教在家持齋修喜捨神咲合）直至法鼓山承接後，方回歸佛教正統。

**描金彩繪**
將樑柱漆成黑色的底，之後將金箔磨成細粉，堆疊勾勒出圖案，黑金的配色，呈現高貴典雅之感。

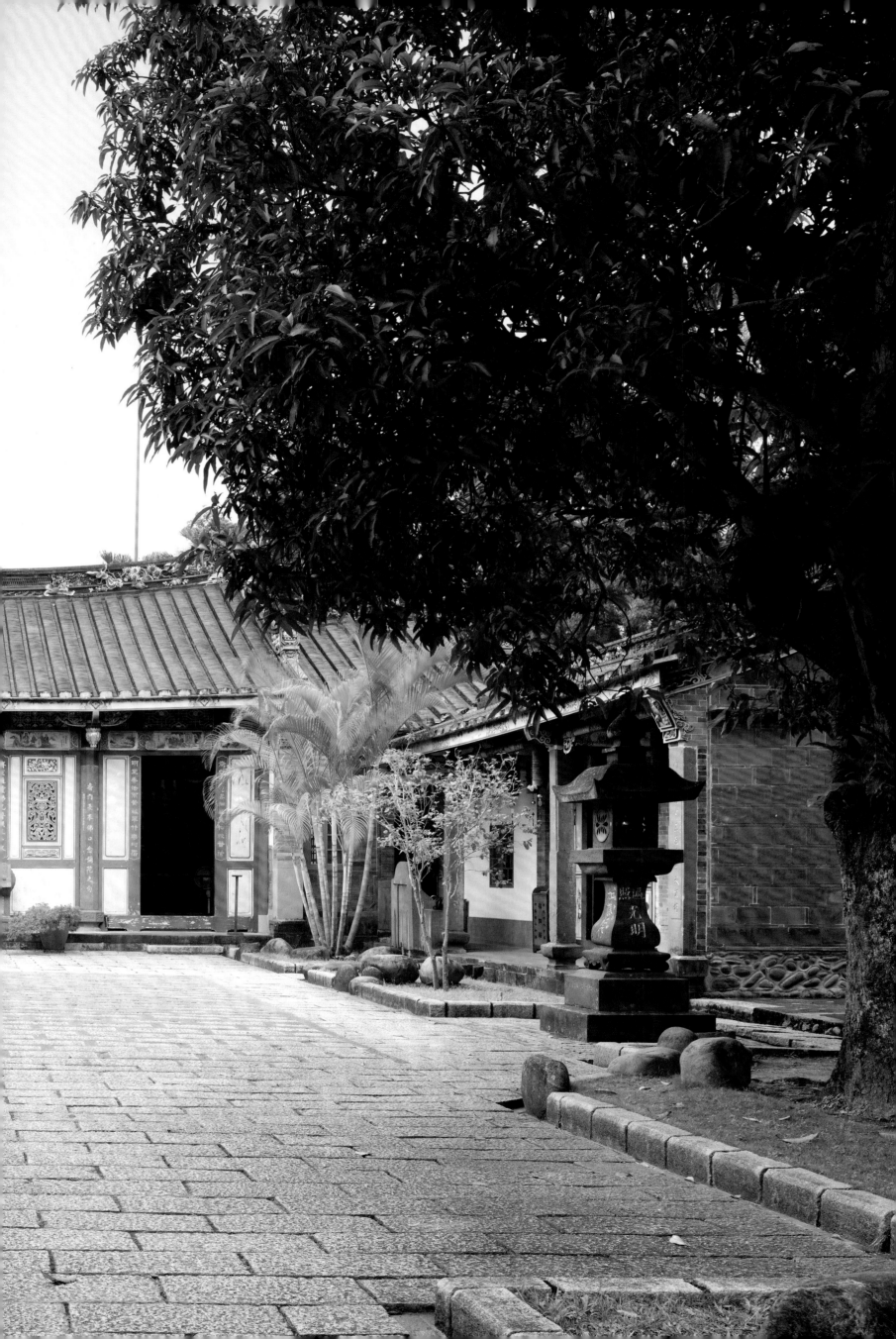

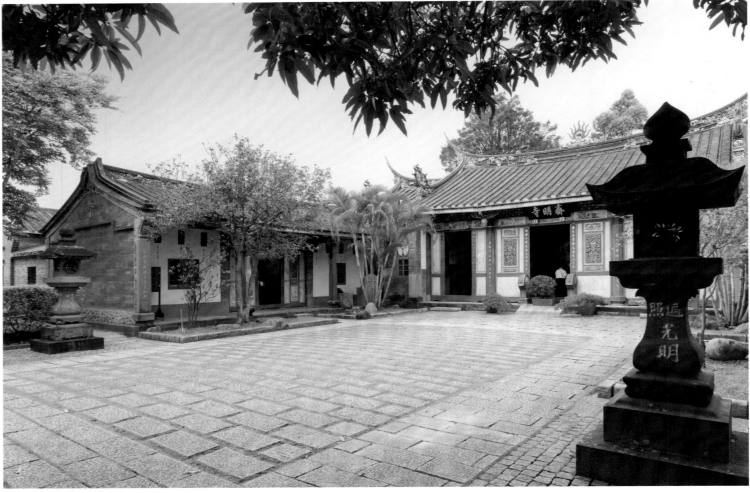

寺內文物
寺內累積豐富的文物典藏，見證日本統治臺灣的歷史

景觀
寺中草木整齊、石椅石階與庭園互相輝映，靜謐而清雅。

石燈
寺前兩座仿唐樣式的日式石燈，右題「遍照光明」，左寫「佛光普照」。分別刻有日治時期與清治時期的年號，顯示著政權的轉換

山牆
護龍橫切面外牆，在土角磚外面貼上紅斗子砌磚，稱為「金包玉」

齋明寺

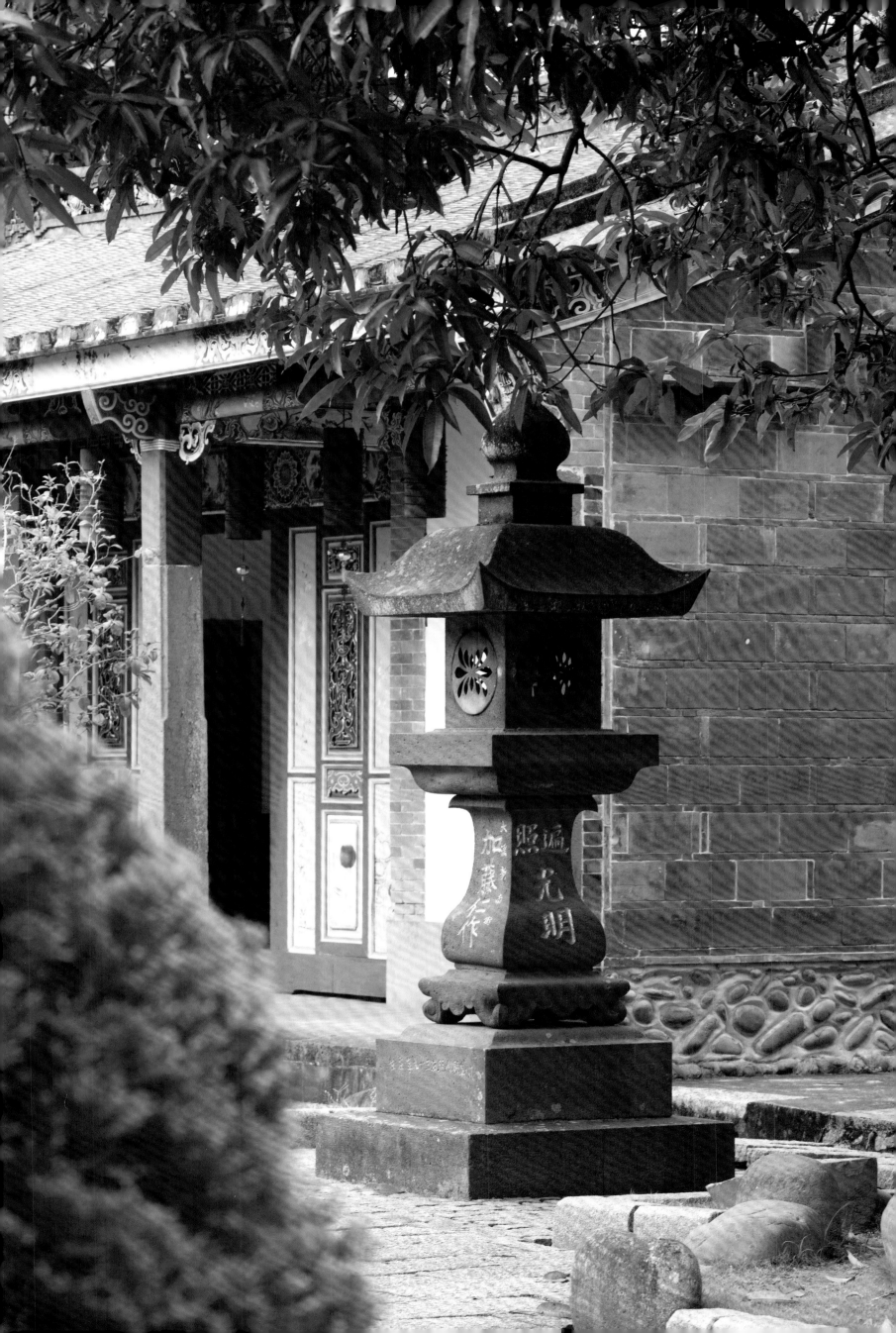

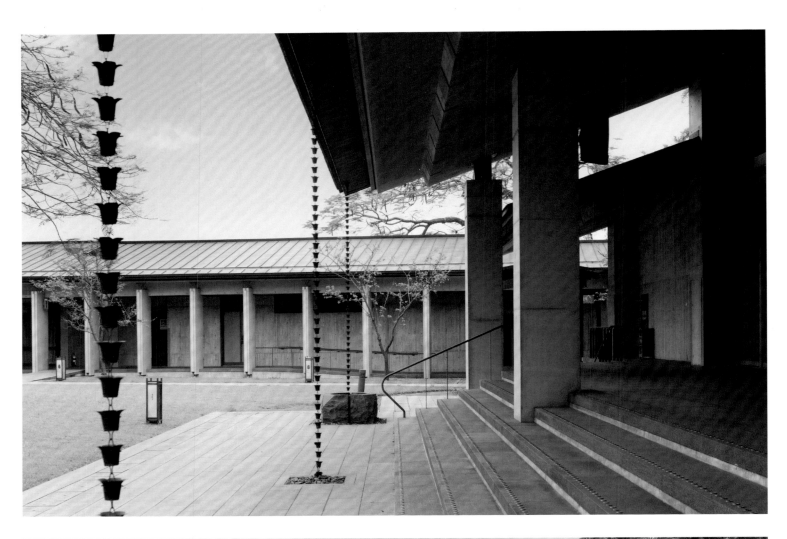

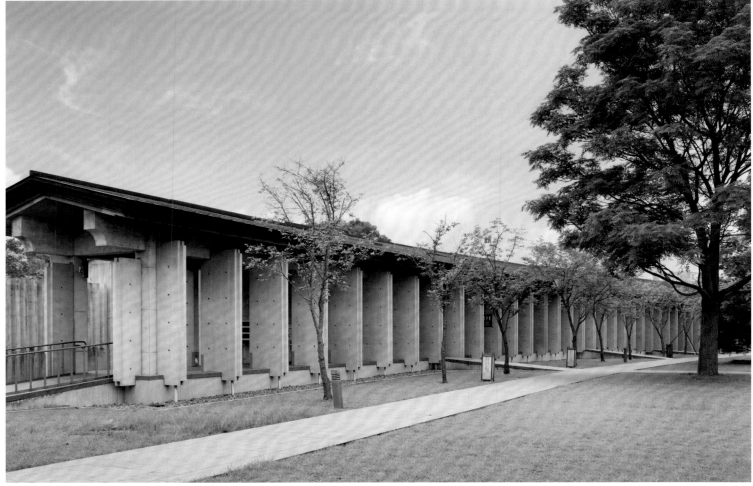

齋堂
齋堂除了用餐的功能, 還作為會議室

環境古樸典雅, 花木扶疏, 百年古剎和現代感的清水模迴廊相互輝映, 集古蹟、文化、藝術和宗教於一身

齋明寺

屋脊中間有火龍珠的裝飾，兩側向上延伸成燕尾脊。而在正脊和垂脊兩旁，還有以泥塑製成的裝飾

屋脊中間有火龍珠的裝飾，兩側向上延伸成燕尾脊。而在正脊和垂脊兩旁，還有以泥塑製成的裝飾

齋明寺
地址：335桃園市大溪區齋明街153號
電話：03-380 1426
開放時間：週一至週日09:00~17:00

# 緣道觀音廟

## 人能緣道，以觀世音

「……四指法師繼續隨意指著天空，說了天頂偏西的春季大三角和東北方的夏季大三角各星。最讓大家嘆為觀止而且感受到夜空神秘的是，他指出小獅座附近的一顆彗星在雙子和獵戶星座之間往北方飛行。」小說家東年在《菩薩再來》[1] 中描述菩薩嶺的野闊天空景象，或者在這座海東河北，臺灣海峽以東、淡水河以北的佛乘宗祖師廟中可以想見一二。從淡水市區繼續往北，彎進小徑深處，走過山門櫻花，緣道觀音寺頗具唐風的建築站立在園區之中，不需高聳，自然矗立。

草木綠意中，建築立面的木材和花崗石材表情鮮明而溫和，與玻璃窗、鏡面金屬相映成趣。寬大的盝頂式屋頂覆以深色屋瓦，與方正的屋身共同形成一種穩定的基調。一樓以唐博風頂作出入口門廊，明確而適中。二、三樓連續的玻璃窗面在夜裡燈光透出，更能映襯山夜的平靜。四樓外牆的不銹鋼鏡面是建築特別著意的地方，陽光照射下，佛乘宗法印若隱若現。

緣道觀音廟整體的園林配置也不遑多讓，戶外的禪風庭園有小橋流水、飛瀑捲簾。森氣步道盡頭有「臥佛弘法」銅像，而且能遠眺「千手千眼觀世音菩薩坐佛聖像」。大屯山、七星山盡在視野之中，黃昏時還能欣賞海峽落日。「**常樂我淨、一印真如**」，隨園中的三十三座觀音石雕，念出其稱號及大願，或許可以碰觸到某些真正的本質。

## Yuan-Dao Guanyin Temple

**It is because of the Guanyin Bodhisattva that the suffering may chance upon the truth.**

"… The four-fingered monk points to the sky in a nonchalant manner, casually naming every star of the Spring Triangle in the western sky and the Summer Triangle to its northwest. What really stuns his entourage is the comet shooting from Leo Minor and traveling north just between Gemini and Orion, which the monk had accurately predicted. The mysterious atmosphere of the night feels ever more present."

The vast night sky of the fictional Buddha's Hill depicted in writer Dong Nian's The Buddha Returns may very well have been inspired by the spectacular view from Yuan-Dao Guanyin Temple, located to the east of the Taiwan Strait and north of the Tamsui River. Head north past Downtown Tamsui and turn into an inconspicuous side road. Drive past the front gate and marvel at the blossoming cherry trees. Before you realize it, a Tang Dynasty-style building will rise up in front of you. This is none other than Yuan-Dao Guanyin Temple, which appears to stand even taller than it actually is.

The wood and granite façade of the temple blends in perfectly with its green backdrop, but the glass doors and brass window frames make it stand out unmistakably from the surrounding forest. The cube-shaped building is capped with a square 'dome' roof covered in dark tiles, giving the temple a balanced look. The ground-floor entrance is shielded by a tangbo style arched canopy. In the evening, orange lights shine through the second- and third-floor windows in stark contrast to the serenity of the mountain. While you are here, take a close look at the stainless steel exterior on the fourth floor and see if you can make out the four Dharmamudras (seals of the Dharma) when the sun shines directly on the building.

Apart from the building itself, the temple is surrounded by a carefully designed garden. With a bridge across a little stream and a man-made waterfall, the garden is permeated with a zen atmosphere. At the end of the "Forest Trail" sits a copper statue of the reclining Buddha. Here, you can see the statue of the Guanyin Bodhisattva with a thousand hands and eyes, located on the opposite hillside. You can also take in the full view of Mt. Datun and Mt. Qixing, as well as a stunning view of the sunset over the ocean. "Eternity, bliss, self, and emptiness are the seal of thusness and suchness." Pay your respects to the thirty-three Guanyin stone sculptures, read out their Dharma names and make a great wish. Perhaps then you will gain a deeper appreciation of what this chant means.

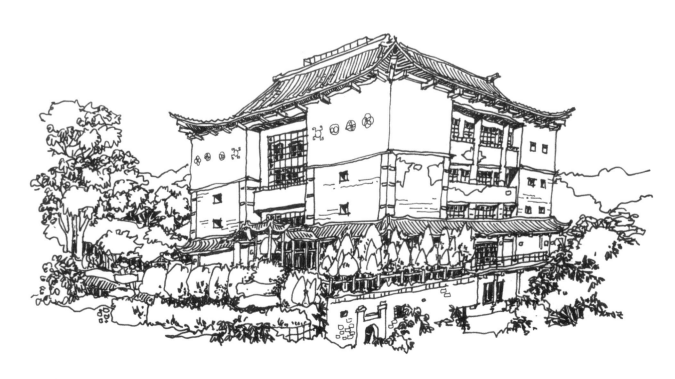

[1] 東年，2015《菩薩再來》，聯合文學
Dong Nian , 2015《Buddha returns》, Unitas

緣道觀音廟

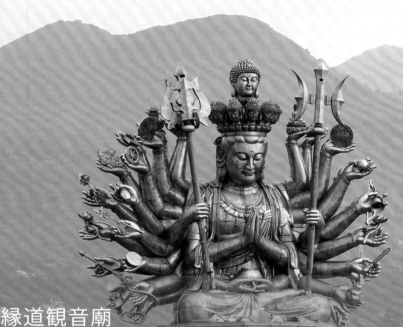

# 縁道観音廟
## 観世音が結ぶ人の縁

「……四指法師が何気なく空の方を指さして、西寄りにある春の大三角形と東北の方向にある夏の大三角形を形成するそれぞれの星について、語り出しました。その場にいる人を感嘆させ、夜空の神秘を感じさせたのは、小獅子座の近くにある1つの彗星が双子座とオリオン座の間を抜けて北の方へ流れていったと指摘したことでした。」。これは小説家である東年氏がその著書『菩薩の再来』[1] で描いた菩薩嶺から見た広大な空の様子です。ひょっとしたら、この海の東の方か河の北の方、はたまた台湾海峡の東の方、ひいては淡水河の北の方にある佛乗宗祖師廟から1つか2つ見られるかもしれません。淡水の市街地から北に向かい、いくつもの小道を曲がった奥まった場所で、山の中に植えられた桜並木を抜けると、唐様建築様式で建てられた縁道観音寺が敷地内に佇んでいます。聳え立つこと無く、ただ自然に直立しているのです。

生い茂る緑に囲まれ、建築物の正面にある木と花崗石からうかがえる表情は、鮮明だが穏やかで、ガラス窓、鏡面の金属と相互に映え合って、独特の趣が感じられます。大きな寄棟造りの屋根は深い色の瓦で覆われ、直方体の建物本体と安定した土台で構成されています。1階は唐様の破風の屋根が出入口の門の上に、分かりやすく適切に設置されています。2階と3階に並ぶガラス窓には、夜が更けると明かりが映し出され、山奥の夜の静けさを一層引き立たせています。建築物に特に気が使われているのが、4階の外壁のステンレスの鏡面です。太陽の日差しが差し込むと、佛乗宗の法印が見え隠れします。

縁道観音廟は、林の中に建てられていますが、ロケーションとして見劣りすることはありません。野外の禅庭園には、小さな橋、小川、水のカーテンなどが設置されています。森の中の散歩道の突き当りには「臥佛弘法」の銅像が建てられ、遠くには「千手千眼観音菩薩像」が眺望できます。遠くに連なる大屯山や七星山も一望でき、黄昏時には台湾海峡に沈む美しい夕日が見られます。「常楽我浄、一印真如」と言われるように、敷地内には33体の観音石像が設置されており、その名前と願いを念じると、すこしは真の本質に触れられるかもしれません。

[1] 東年,2015年《菩提の帰還》,聯合文学

禪風庭園
林木錯落，小橋流水，在淨心橋上俯看錦鯉悠游池中，遠覽園區景觀，右望淡水河風光，左瞰千手觀音聖像

緣道觀音廟

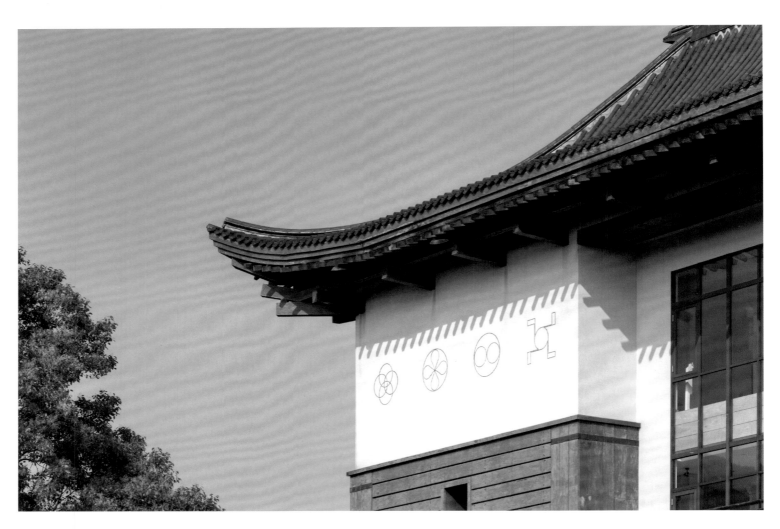

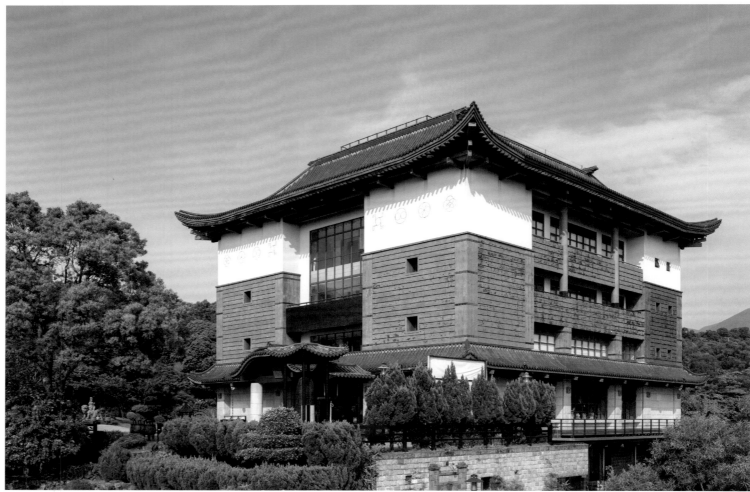

圖騰能量美學
最頂層的白色壁面鑲嵌著鏡面不鏽鋼的佛乘宗四大法印,標誌佛乘法界的浩瀚與圓滿

主體建築
外觀為木材為主軸的仿唐式建築風格,古樸莊嚴的外觀,在設計上為現代化的建築工法。使用堅固的鋼筋混凝土結構,堅固的基底結構,能夠確保不受天然災害的破壞

緣道觀音廟

騎龍觀音
「騎龍觀音」以龍為坐騎，代表的是諸佛的大悲。

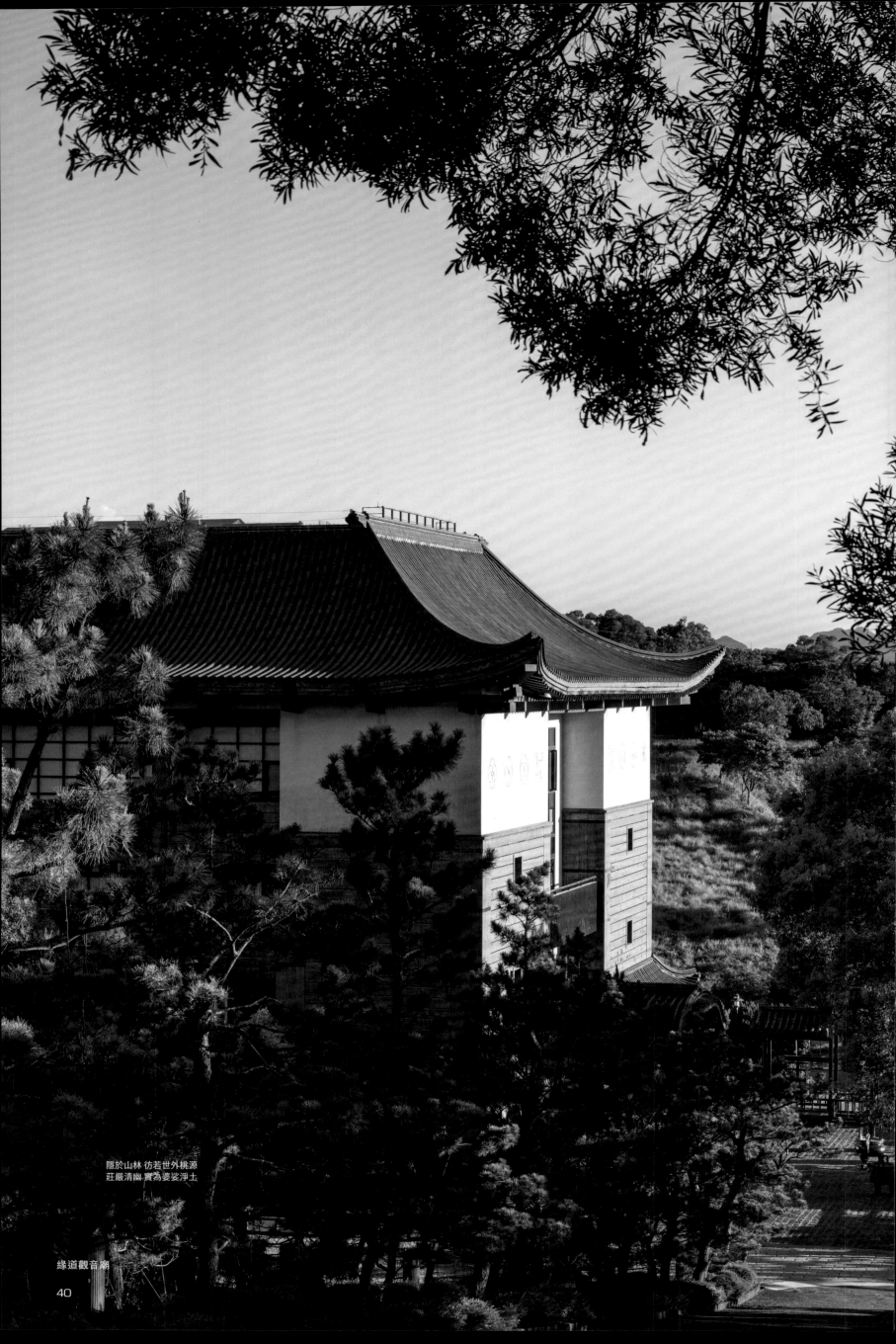

隱於山林 彷若世外桃源
莊嚴清幽 實為婆娑淨土

緣道觀音廟

紫檀木迴廊、花崗岩外牆，透露出反璞歸真的自然之美。

三十三座觀音
在緣道觀音廟的禪風庭園中，羅列了三十三尊形像各異、悲願各具的觀音像，以彰顯觀世音菩薩大自在神通的慈悲心

永遠的前庭
大廳前庭的石磚，崎嶇不平，是由上百個誠心的信眾鋪設而成，見證著祖師廟創建時期的篳路藍縷和信眾和諧的宗教情操

臥佛禪定
釋迦牟尼佛展示常樂我淨的涅槃妙義。「臥佛，像是安詳的入睡，更是究竟的圓滿」

緣道觀音廟

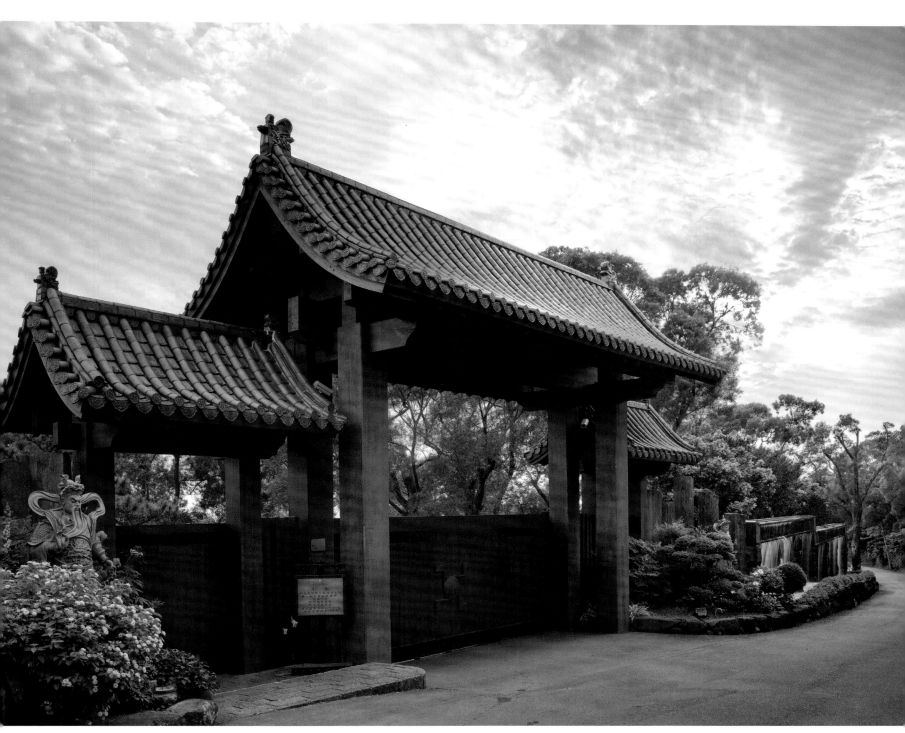

山門
恢弘古樸的山門特選婆羅洲「鐵木」為樑柱，擁有百年不壞的特性

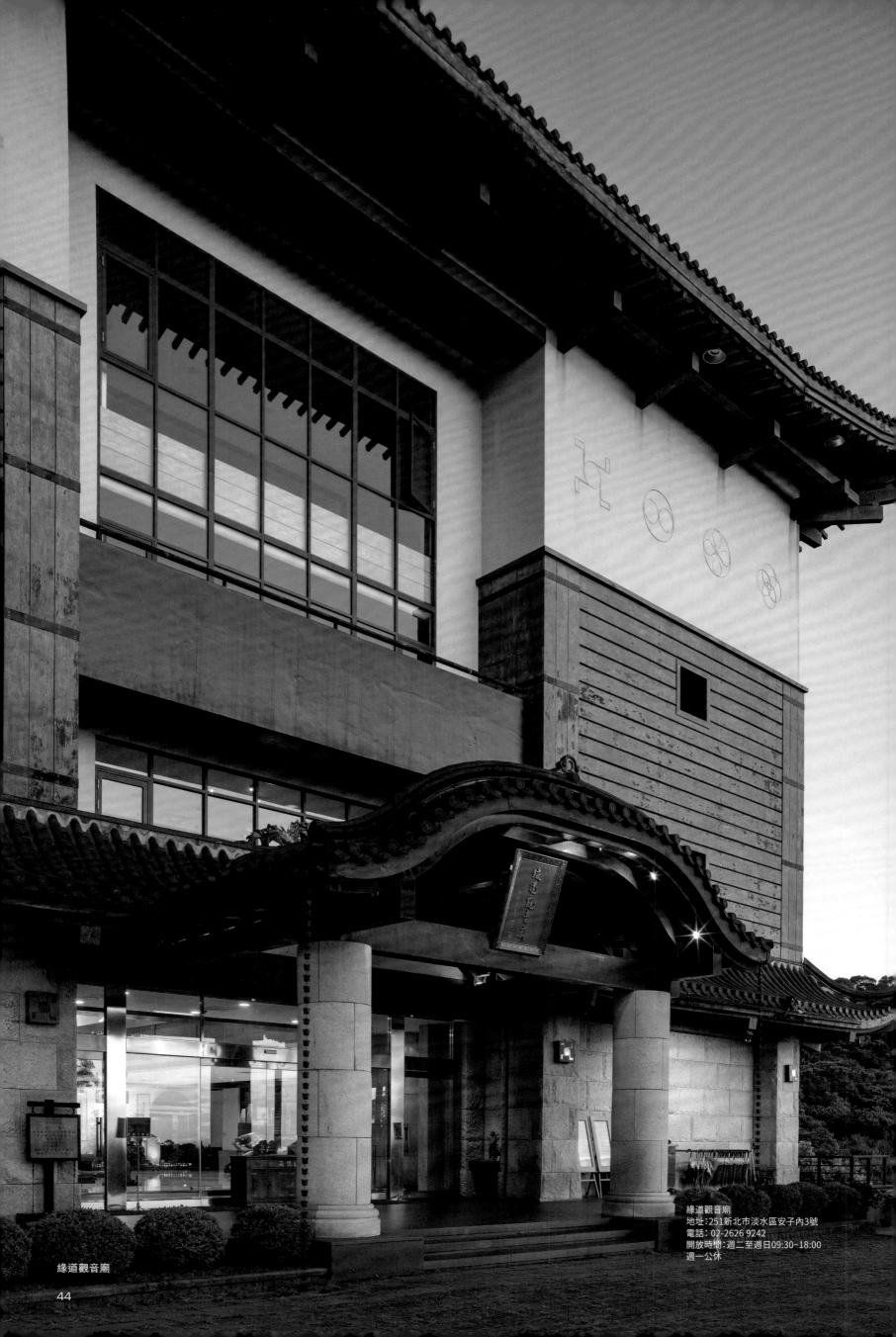

緣道觀音廟

緣道觀音廟
地址：251新北市淡水區安子內3號
電話：02-2626 9242
開放時間：週二至週日09:30~18:00
週一公休

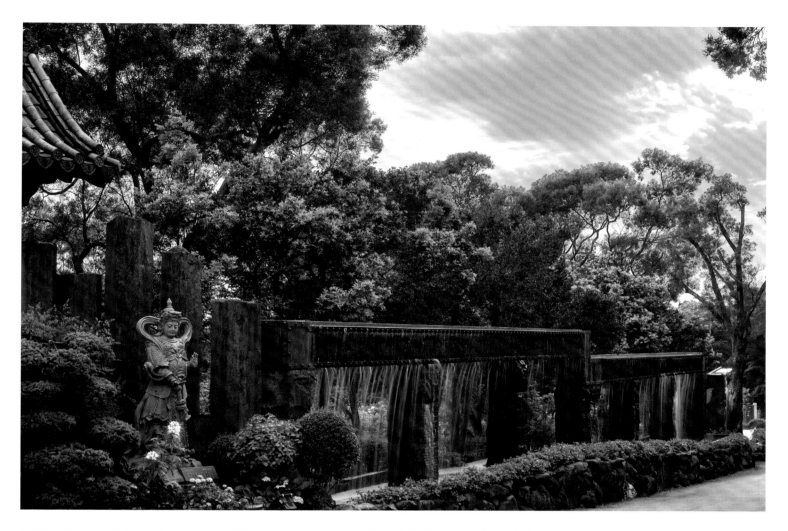

水牆
氣勢滂礴的水牆，夜晚時分，不鏽鋼柵欄升起，成為守護緣道觀音廟的「銅牆鐵壁」，白天則是水濂飛瀑

山海相傍
遠眺臺灣海峽的落日餘暉與海天一線，盡納大屯山及七星山晨曦的氤氳與清幽

# 菩薩寺

## 心是叢林、大隱於市

就像是提供一處缺口，可以站出一小段距離來直面、觀照，且回望人生的日常生活和生命旅程。菩薩寺與維摩舍自街面退縮，相鄰而不相依，留設出其間一塊空地，在熙來攘往的都市中自成一個信念的天地。慧光法師創立的菩薩寺落成於2004年，由半畝塘設計。[1] 「**我們不是為了建一座寺廟而建**」，建築設計回應了惠光法師對於佛法「**無邊、無相、無形**」的理解，回歸簡單而本質的設計，如建材清水模的順樸質地與涼沁感觸。而且，拆除模板後留下的痕跡，都如語出《朝一座生命的山》，「**像我們在面對生命的難堪，我們總是試圖掩飾自己的缺失，但它們都是生命的一部分，你不可能割捨，只能學著欣賞。**」

樹木及綠意毫不遜色於建築，甚至可以說，才是菩薩寺最主要的形象，這形象在建築落成，經過人的入門、行坐、俯仰，才開始顯現。寺門刻意設計得小，表示人身難得、法緣可貴。背離門外的紅塵望向水牆中的佛像，用眼可望、用心可即。走在露明步道與樓梯上，淋到了葉梢滴水，這才是真正走進了寺裡，「**偶爾要回望來時路，不去捨棄過往，因為那正是你能走到今日的因緣。**」也許臺中大里這樣一個人居薈萃的地方，正適合一座出世於入世，同時走入佛法與塵緣中的菩薩寺。

### International Bodhisattva Sangha
**The heart is a jungle hiding in plain sight.**

It's as if there's a notch on the side of the street where one can step out to face and look back on their past and reflect on the vicissitudes of life. The International Bodhisattva Sangha and the Vima Buddhist Art House do not line up with other buildings on the street, but rather stand retracted from the street front; though they neighbor each other, a purposefully reserved vacant lot separates the two—a self-contained religious space right in the heart of the city. Founded by Master Hueiguang, the International Bodhisattva Sangha was completed in 2004, and designed by Banmu Environmental Design.[1] "We are not building a temple just for the sake of the temple itself," says the lead engineer. The design of the temple was in response to Master Hueiguang's interpretation of the "boundless, imageless, and formless" nature of the Dharma. The minimalist style is best characterized by the smooth and cool-to-the-touch surface of the fair-faced concrete. Additionally, the vestiges that remain after the molding is removed were left there intentionally to personify Towards the Mountain of Life , in which writer Li Hui-chen writes "the mistakes in life which we are so eager to disown, which we fail so miserably to conceal, and which we later learn to appreciate as a necessary part of growth."

The Lush trees encircling the premises are not at all inferior to the main building, and can even be said to be the main spectacle. The zen imagery becomes readily apparent once you enter the front gate, take a seat, and have a quick glance around. The front gate was designed disproportionately small by intention, hinting at the difficulty of obtaining a human life and that one should cherish a predestined relationship with the Dharma. Away from the distractions from the outside world, you gaze at the Buddha statue beneath the water curtain, feeling as if an unspoken connection has formed between you and the Buddha. You walk along the outdoor footpath and climb up the staircase. A drop of water falls off the tree branch onto your shoulder, and it is at this point that you know you've finally reached the temple. "We all need to look back on where we came from. We mustn't forsake the past, as that is precisely the affinity that allowed us to walk to where we are today," writes Li. Indeed, Dali District, Taichung, a downtown area bustling with people, is the perfect place for a temple that co-exists both in and outside of the world and is at once amidst the Dharma and worldly affinities.

[1] 半畝塘的全名是「半畝塘環境整合股份有限公司」
Formally registered as Ease International Co., Ltd

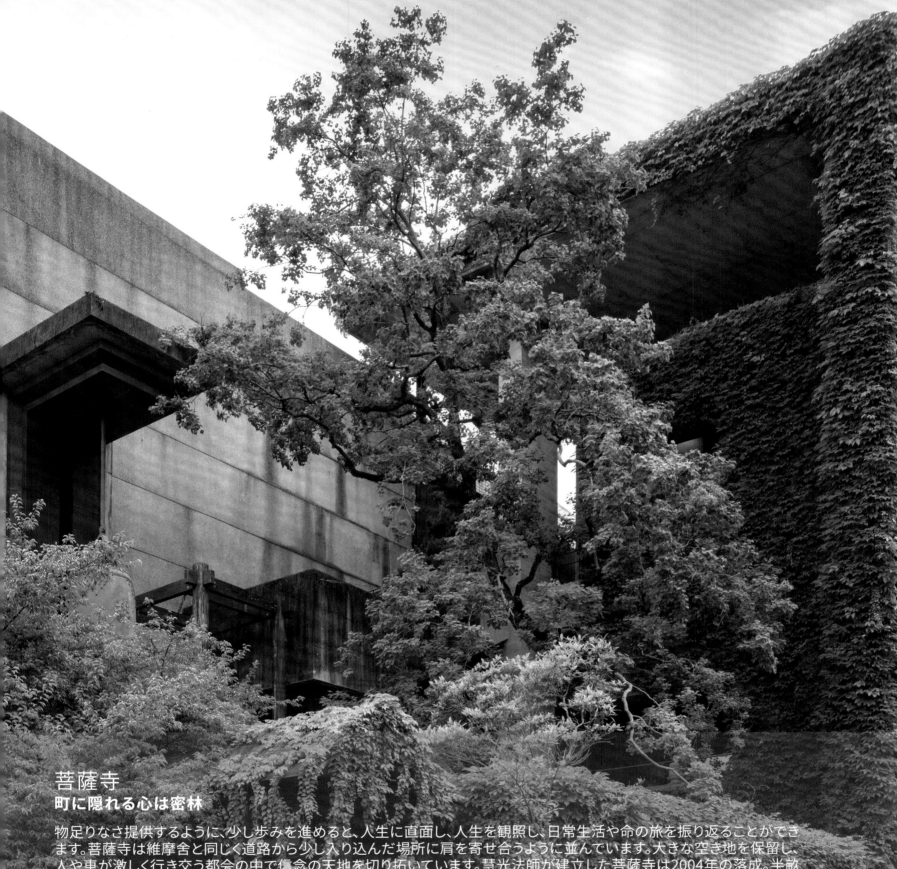

# 菩薩寺
**町に隠れる心は密林**

物足りなさ提供するように、少し歩みを進めると、人生に直面し、人生を観照し、日常生活や命の旅を振り返ることができます。菩薩寺は維摩舍と同じく道路から少し入り込んだ場所に肩を寄せ合うように並んでいます。大きな空き地を保留し、人や車が激しく行き交う都会の中で信念の天地を切り拓いています。慧光法師が建立した菩薩寺は2004年の落成。半畝塘[1]という会社が設計を担当しました。「我々は単に寺院を建てたわけではりません」。建築設計では、慧光法師の佛法に対する「無辺、無相、無形」という認識に応え、建材は清水で型枠を作り素朴感と涼しさを生かすなど、シンプルかつ本質的な設計に立ち返ることにしました。さらに型枠の痕も『命の山に向かって』という本に「命の難しさに直面するように、我々は常に自分の犯したミスを繕おうとするが、それもはやり命の一部分であり、切り落とすことはできない、ただそれを長所としてとらえ学ぶだけだ。」と書き記されています。

樹木と緑は建築物となんら不遜がありません。そればかりか、樹木と緑こそ菩薩寺にとって最も重要なイメージなのです。このイメージは建築物が完成して、人が門をくぐり、座禅を組み、見上げてこそ、鮮明になるのです。寺門を意図的に小さく設計したのは、人の体は欠かせないものであり、仏法との縁は貴重なものであることを意味しています。背離門の外に浮世は、滝の内側にある仏像のほうに向いており、目で見れば心で感じることを表しています。露明歩道を通り階段を上ると、木の葉のしずくが体にかかります。これこそが寺に足を踏み入れ、「時に来た道を振り返り、捨て去った過去のことを忘れないこと。それはあなたが今日まで歩んできた因縁なのだから。」という境地に至る本当の意味なのです。台中の大里というこのような人が集まる場所で、ちょうど修行者が心の修練を行う場所と修行者が人の世の煩悩などを解決する場所にふさわしい場所で、佛法と塵縁に入る場所がこの菩薩寺なのです。

[1] 半畝塘の正式名称は「半畝塘環境整合股份有限公司」

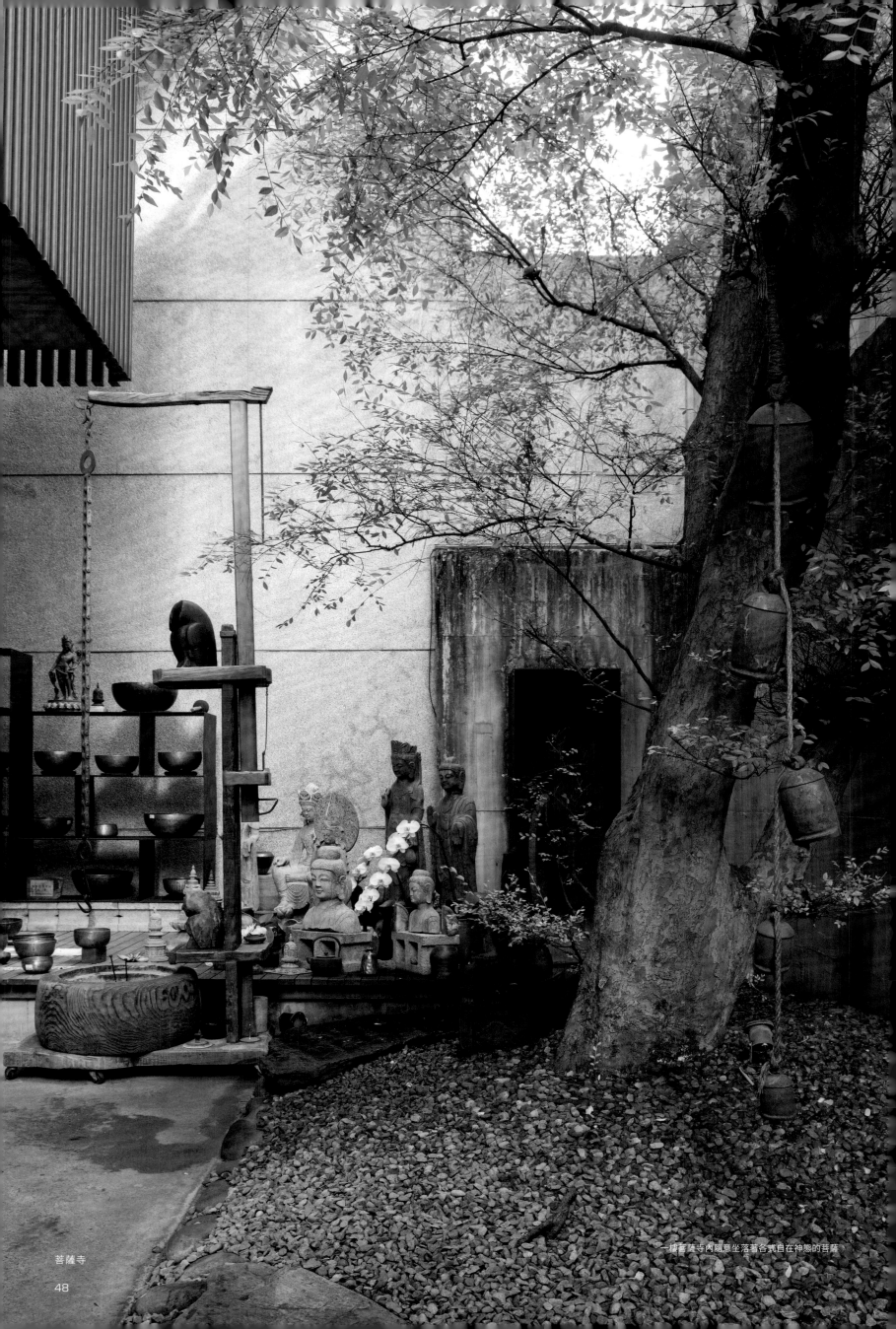

一樓菩薩寺內隨意坐落著各式自在神態的菩薩

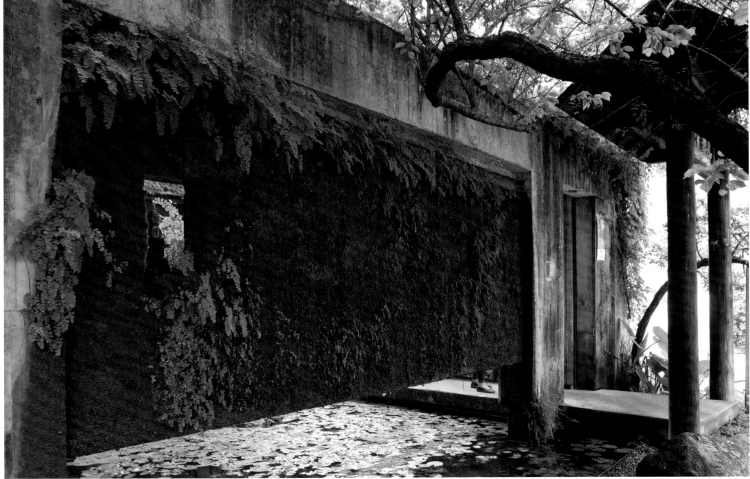

這裡供奉的是沈穩莊重的菩薩,不點香而以燭火代替,沒有香烟裊繞,少了以往持香的念念有詞,放在心中一樣虔誠

錦鱗游泳;郁郁青青;流水天光,木若翩翩

折平台鐘，二折菩薩殿、三折回望來時路，每每迴旋向上的梯，詮釋著求佛之路的層層心境，隨著腳步一步步爬升，也越加堅毅求佛之心

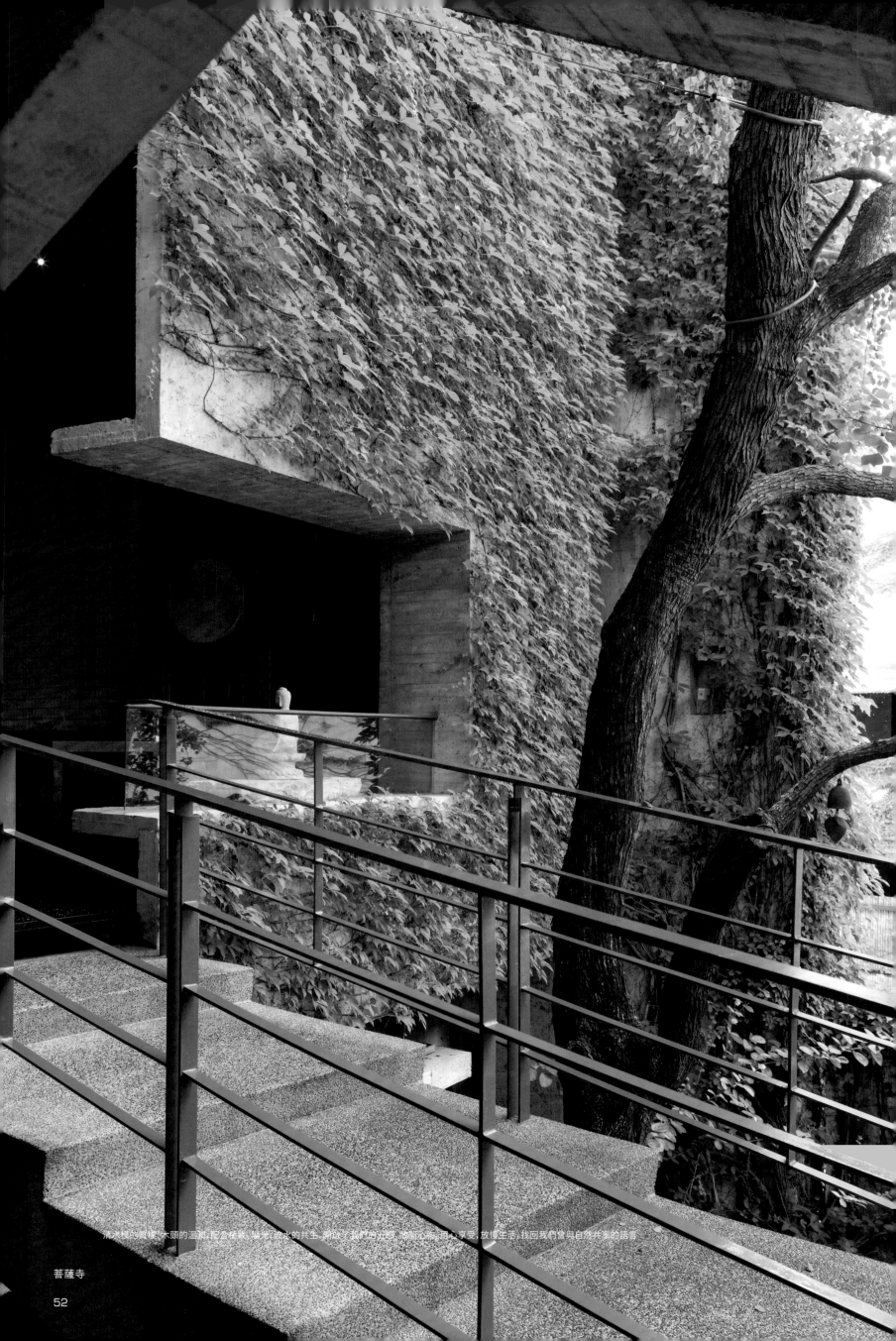

清水模的質樸、木頭的溫潤、配合植栽、綠葉、流水的共生，卸除了我們的武裝，滌淨心臟，用心享受，放慢生活，找回我們與自然共鳴的語言

菩薩寺

重建都市中的一座綠山, 淨土不再是一個名詞

走入寺內, 路旁的「照顧腳下」有著佛教裡「腳踏實地, 把路走好」的涵義, 讓我們一起回菩薩的家, 追隨佛陀的足跡, 探索生命的真理

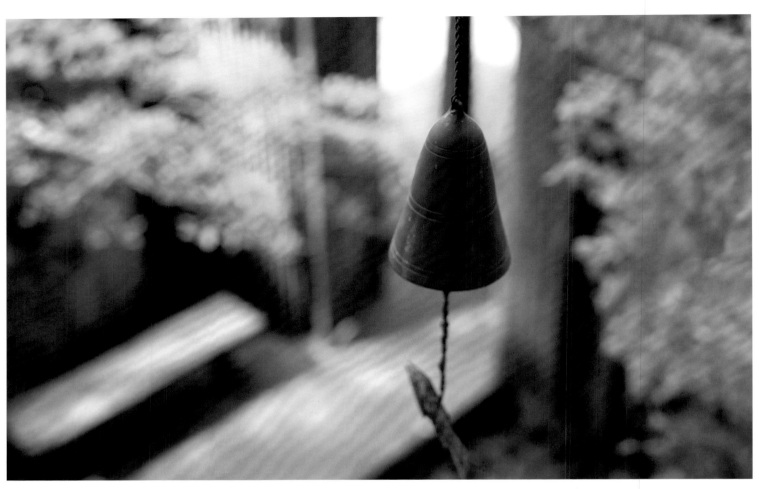

一步立真處，一眼觀自在，一瞬見緣起

菩薩寺沒有寺廟慣有的宮殿式屋頂、雕梁畫棟琉璃磚瓦，而以清水模為設計主軸，堅守返璞歸真，也正「因為簡單，所以豐富」

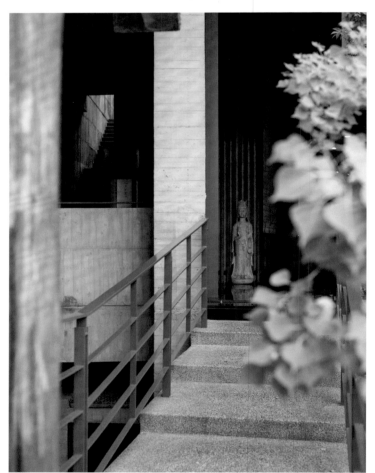

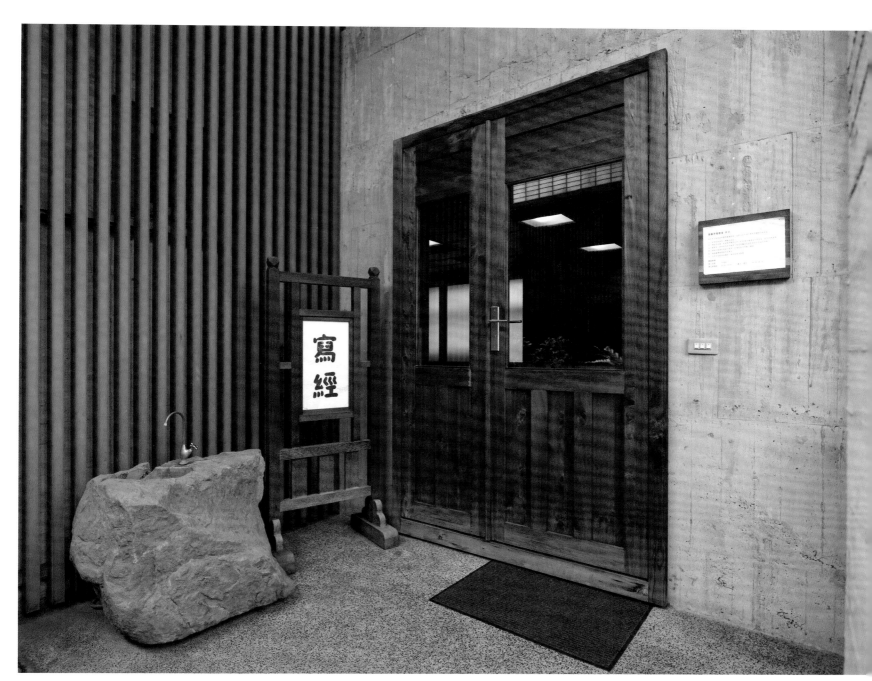

三樓左側為僧人修行之處，右側則開放給訪客寫經，希望來訪之人放下俗事，靜思用心

「風和光是建築的靈魂」，因此菩薩寺在設計時引入了自然光做為搭配，為建築物增添生命

菩薩寺
地址：412台中市大里區永隆路147號
電話：04-2407 9920
開放時間：週二至五13:00～18:00
週六、週日 9:00～18:00
週一公休（因寺中常有法
會舉行，建議先致電詢問）

# 寶覺禪寺

## 勝造七級浮屠

以一座四柱三間、仿木構的飛簷牌樓隔開塵囂，寶覺禪寺整體建物的配置是院落布局，灰、白、青構成了寺區的基調。以2008年新建外殿，罩覆住1927年落成的大雄寶殿，外殿外牆同樣以灰色及白色為主，立面三開間分割顯得簡單，僅以窗框、線腳、收斂的屋簷低調變化。外殿與大雄寶殿之間量體的對比，尤其在走往內殿的樓梯上格外明顯，大雄寶殿顯得精緻且舒緩。磚牆、木作、屋瓦在灰白外殿對比下顯得溫潤。較長的出簷下承列柱，柱式以棕櫚葉做成蓮瓣，簡潔而有趣。木框玻璃門左右推拉的作法，也不同於閩南傳統。

從人佇立的視角望去，重簷歇山的二樓樓高壓縮，突顯出「寶覺禪寺」匾額。不知不覺間有種和洋混合的意味。外觀看似兩樓，但其實正殿內部只有一層。立面與進深都是五開間，正殿內部以井字型分割，正中央以八角藻井處理，從正方形逐漸削角為八邊形，斗栱逐層出挑，三層斗栱形成覆缽穹窿，是全殿視角之精髓。寶覺禪寺佛像由妙禪法師所塑，這是妙禪法師所開山的寺廟共同的特色。

寺區中還有友愛鐘樓、七寶塔、彌勒大佛塑像、慰靈塔、觀音亭。友愛鐘樓之外觀可謂具象，以樂器「磬」的形式，直接表現了該寺的「**雷音遠震**」、「**妙湛總持**」。彌勒大佛則成為了明顯的地標，信仰目光投注之處。

## Paochueh Temple
### Not just a seven-story pagoda

A four-pillared, three-doored pailou (a Chinese memorial gateway) with elaborate imitation wood cornices greets you as you approach the Paochueh Temple. The temple is configured with a Chinese courtyard-style floor plan and uses gray, white, and dark blue as its main colors. The temple's new exterior was completed in 2008, enclosing the 1927 Mahavira Hall inside, and like the pailou, heavily features gray and white colors. The three-sectioned entrance appears simple, decorated only with modest window panes, covings, and eaves. The sharp contrast between the massive new temple and the smaller and delicate Mahavira Hall is particularly striking as you climb up the steps. The warm colors of the brick walls, wood railings, and roof tiles of the Mahavira hall appear even more gentle contrasted against the white and gray backdrop of the exterior. The overhang eaves are supported by pillars with a lotus and palm leaf patterned head, injecting a little playfulness into the solemn temple. The wooden-framed sliding glass doors are also distinct from traditional Southern Min architecture.

From the standing gaze of a human, there appears to be a compressed second floor on the hip-and-gable double roof, which makes prominent the "Paochueh Temple" plaque—akin to something you would find on a Japanese style western building. In reality, there is no second floor in the main hall despite what you might surmise from the outside. The main hall is divided into five sections by four pillars on each side, with the roof divided into nine square sections. An octagonal caisson ceiling occupies the central square and the three-layered dougongs supporting the chorten-style dome constitute the focal point of the entire temple. The Buddha statues at the Paochueh Temple were all crafted by Master Miaochang, a common characteristic of temples opened by the Master.

Besides the main hall, other attractions include the You-Ai (Kindness) Bell Tower, Qi-Bao (Seven Treasures) Tower, Wei-Ling (Memorial) Tower, Guanyin Pavilion, and a larger-than-life sculpture of Buddha Maitreya ("the Laughing Buddha"). The You-Ai Tower is shaped like a standing bell, a traditional Buddhist musical instrument, symbolizing the boundlessness and permanence of the Dharma. The seven-story tall Buddha Maitreya statue has become a distinct local landmark and place of worship.

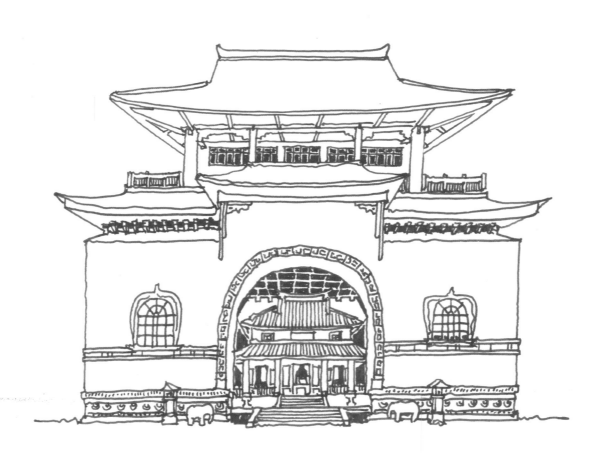

## 宝覚禅寺
### 7柱の仏陀を創り出す

四柱三間で木造を模した飛えんの牌楼は、都会の喧騒を離れ、別世界にいざなってくれる空間。宝覚禅寺の全体的な建物の配置は、中庭の様相を呈しており、灰色・白・青が寺院境内の基調として使われています。2008年には外殿が増設され、1927年に落成した大雄宝殿をカバーしています。外殿の外壁には同様に灰色と白が使われ、正面の三間に分かれた様子は一際簡素な造りで、窓枠、軒縁、洗練された庇で微細な変化を与えています。外殿と大雄宝殿の間の比重は対称的になっており、内殿に向かう梯子は特に顕著で、大雄宝殿は精密かつ落ち着いた造りになっています。レンガ壁、木造、屋根瓦は、灰色と白を基調とした外殿と比べて優しい色合いが使われています。長い庇の下にある列柱は、シュロの葉の下に蓮の弁が添えられた設計になっており、簡潔ながら趣があります。木製のガラス戸は左右に動く「引き戸」になっており、これも伝統的な閩南様式建築と違う点です。

人が立った視角から見ると、入母屋造りの屋根の2階の高さは圧縮され、「宝覚禅寺」の扁額が突出しています。何となく日本風と洋風が混在しているような感じがします。外観は2つの楼閣のように見えますが、実際は正殿の内部は1層しかありません。正面と奥行きは5間ほど空いており、正殿内部は井の字に分かれています。中央には八角形の「藻井」という伝統的な天井が設置されており、正方形から徐々に八辺形へと削られています。斗栱は段階的に突き出る形で、3層の斗栱は、半球体の伏鉢を形成しており、全殿に視角的なエッセンスを添えています。宝覚禅寺の仏像は妙禅法師が掘っており、これが妙禅法師が開山した寺廟の共通の特色です。

敷地内には、友愛鐘楼、七宝塔、弥勒大仏像、慰霊塔、観音亭などが設けられています。友愛鐘楼の外観は象のようで、伝統的な打楽器の「磬（けい）」の形をしており、この寺の「雷音が遠くまで響き渡る」「妙湛総持不動尊」を直接表現しています。弥勒大仏は遠く離れていても見えるランドマークで、信者たちの熱い眼差しが向けられる場所でもあります。

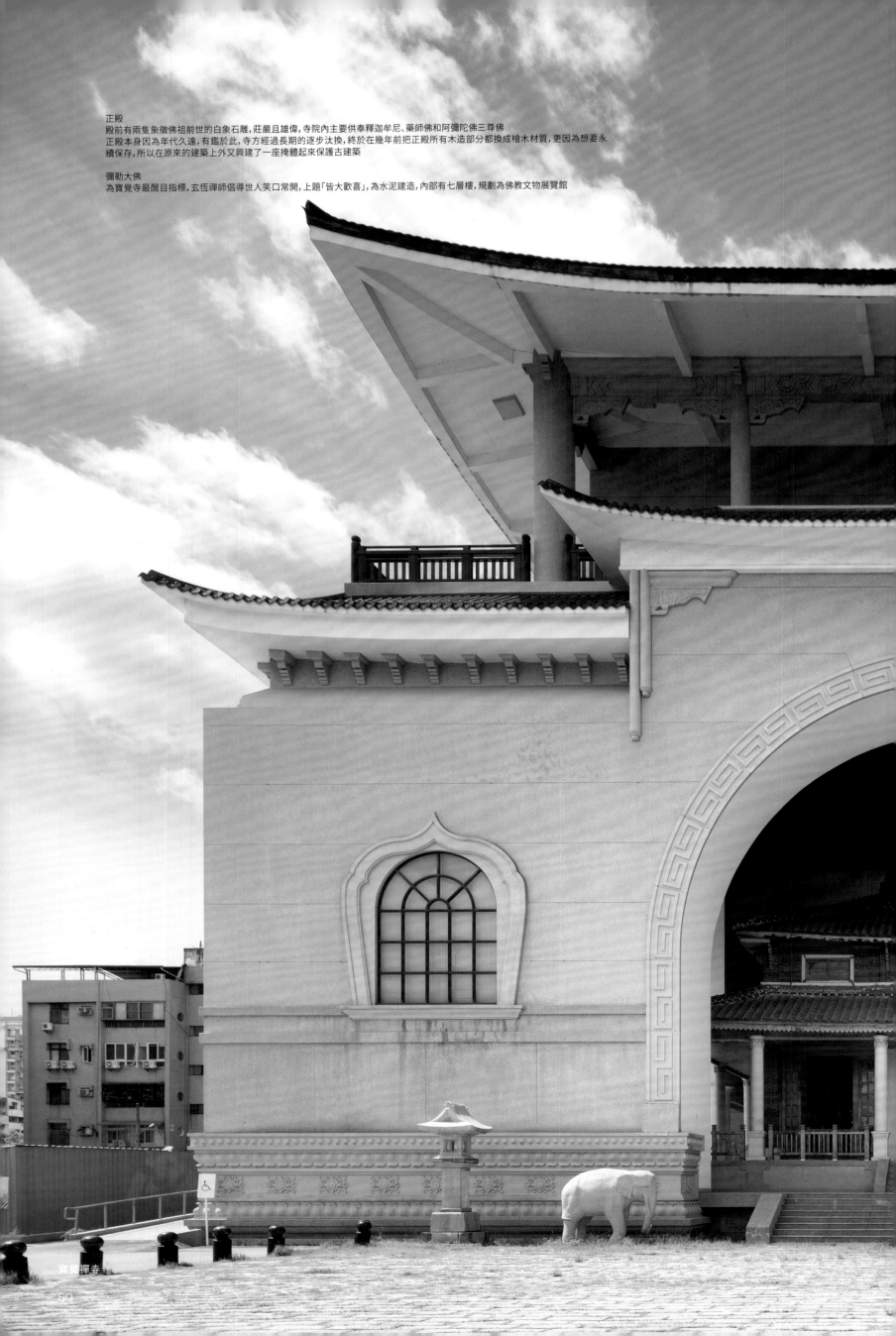

正殿
殿前有兩隻象徵佛祖前世的白象石雕，莊嚴且雄偉，寺院內主要供奉釋迦牟尼、藥師佛和阿彌陀佛三尊佛
正殿本身因為年代久遠，有鑑於此，寺方經過長期的逐步汰換，終於在幾年前把正殿所有木造部分都換成檜木材質，更因為想要永
續保存，所以在原來的建築上外又興建了一座掩體起來保護古建築

彌勒大佛
為寶覺寺最醒目指標，玄恆禪師倡導世人笑口常開，上題「皆大歡喜」，為水泥建造，內部有七層樓，規劃為佛教文物展覽館

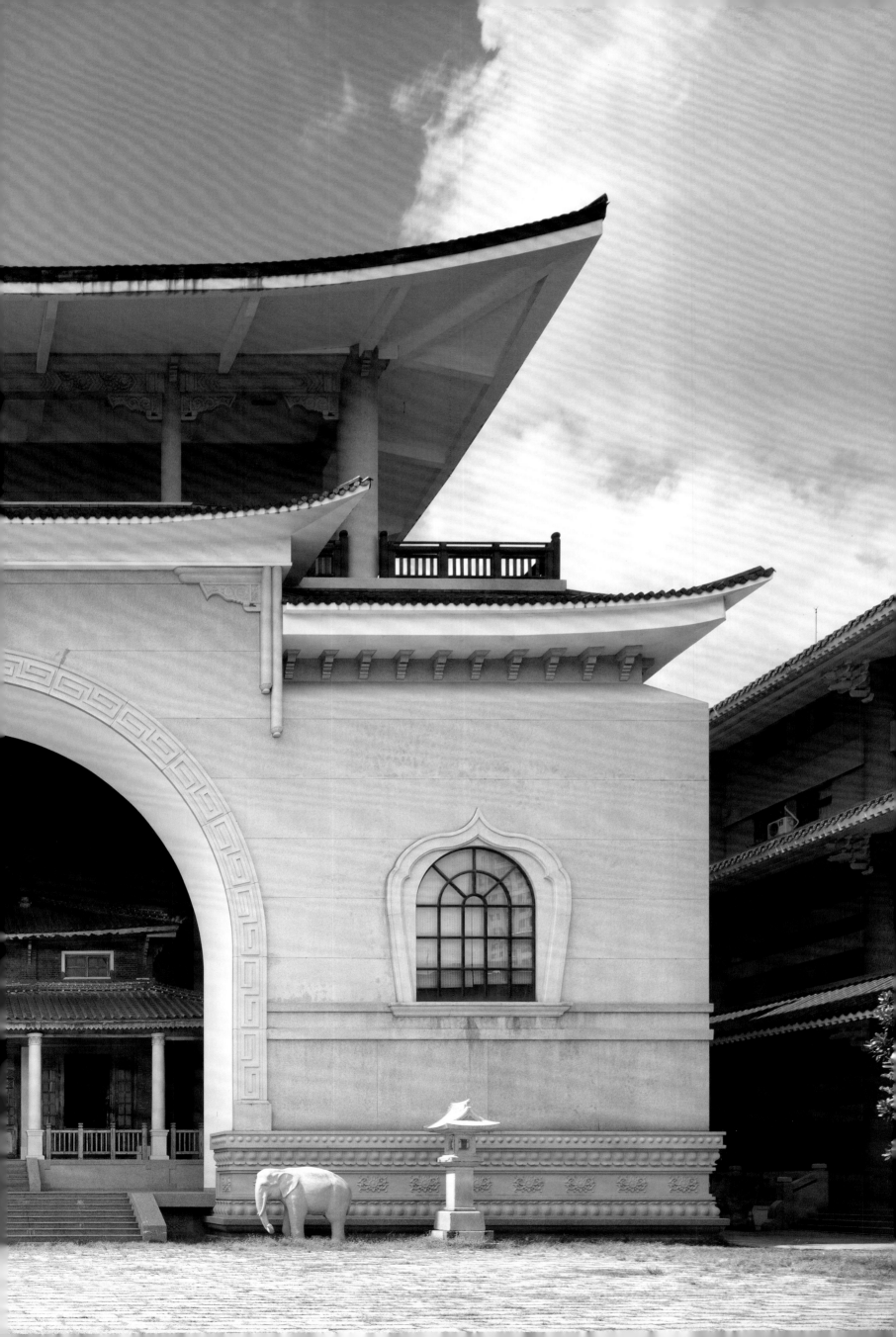

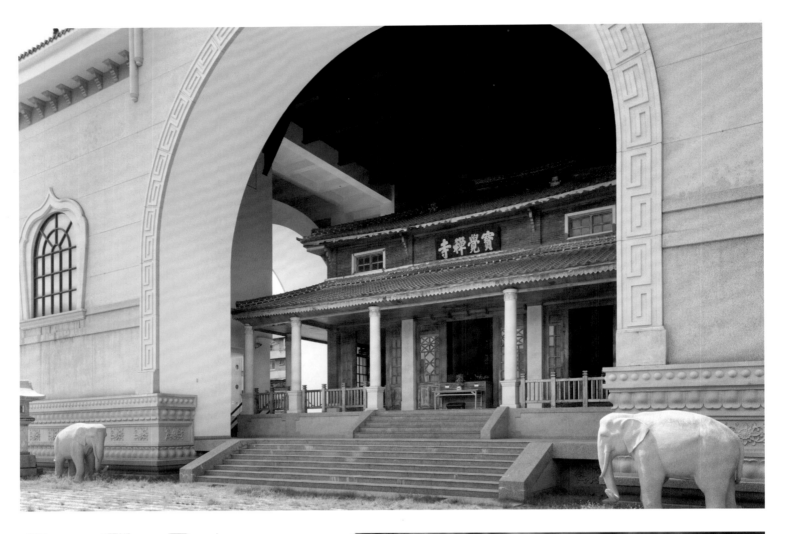

地藏
地藏殿前方為「日本人遺骨安置所」墓園,為日治時期即留存之遺跡

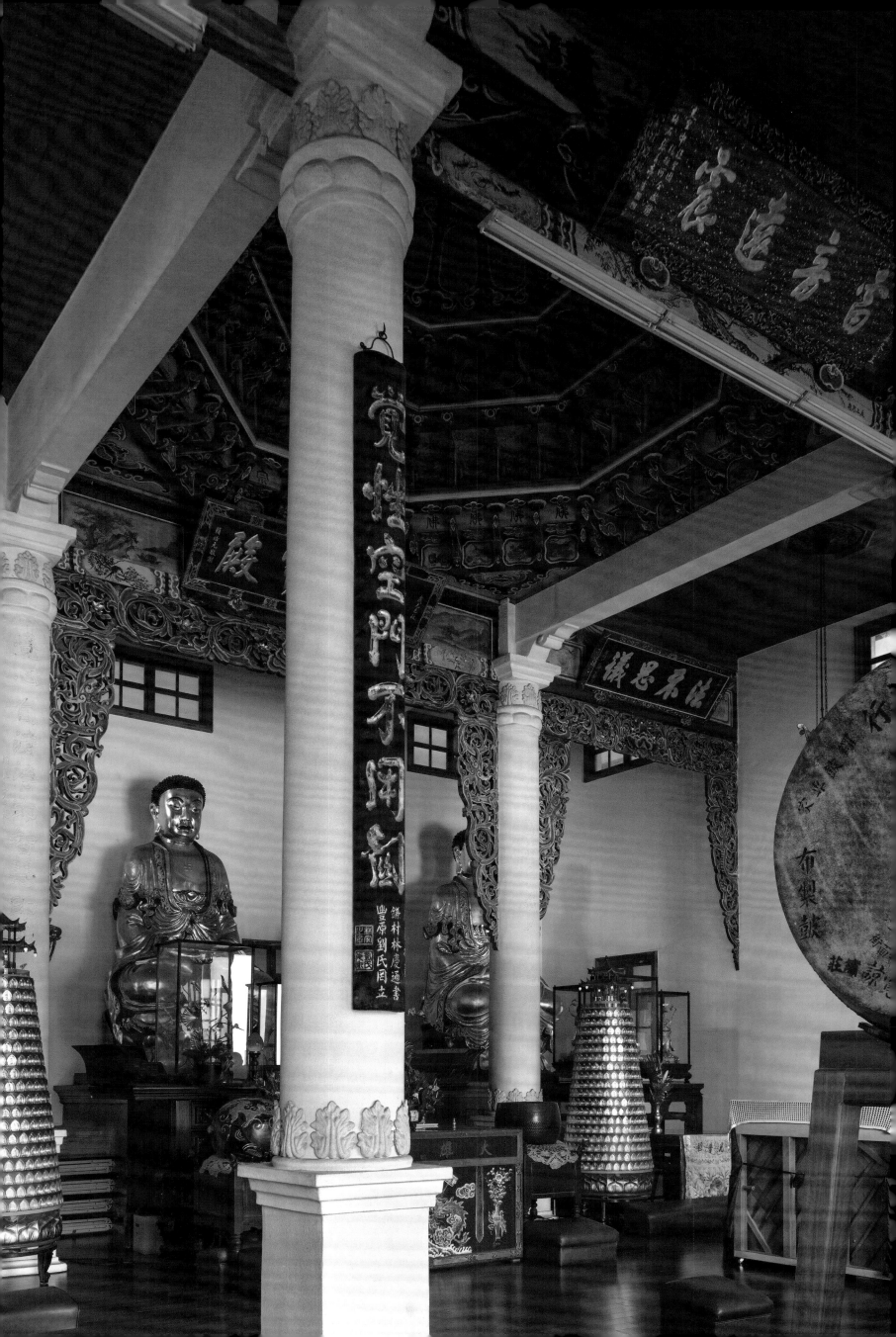

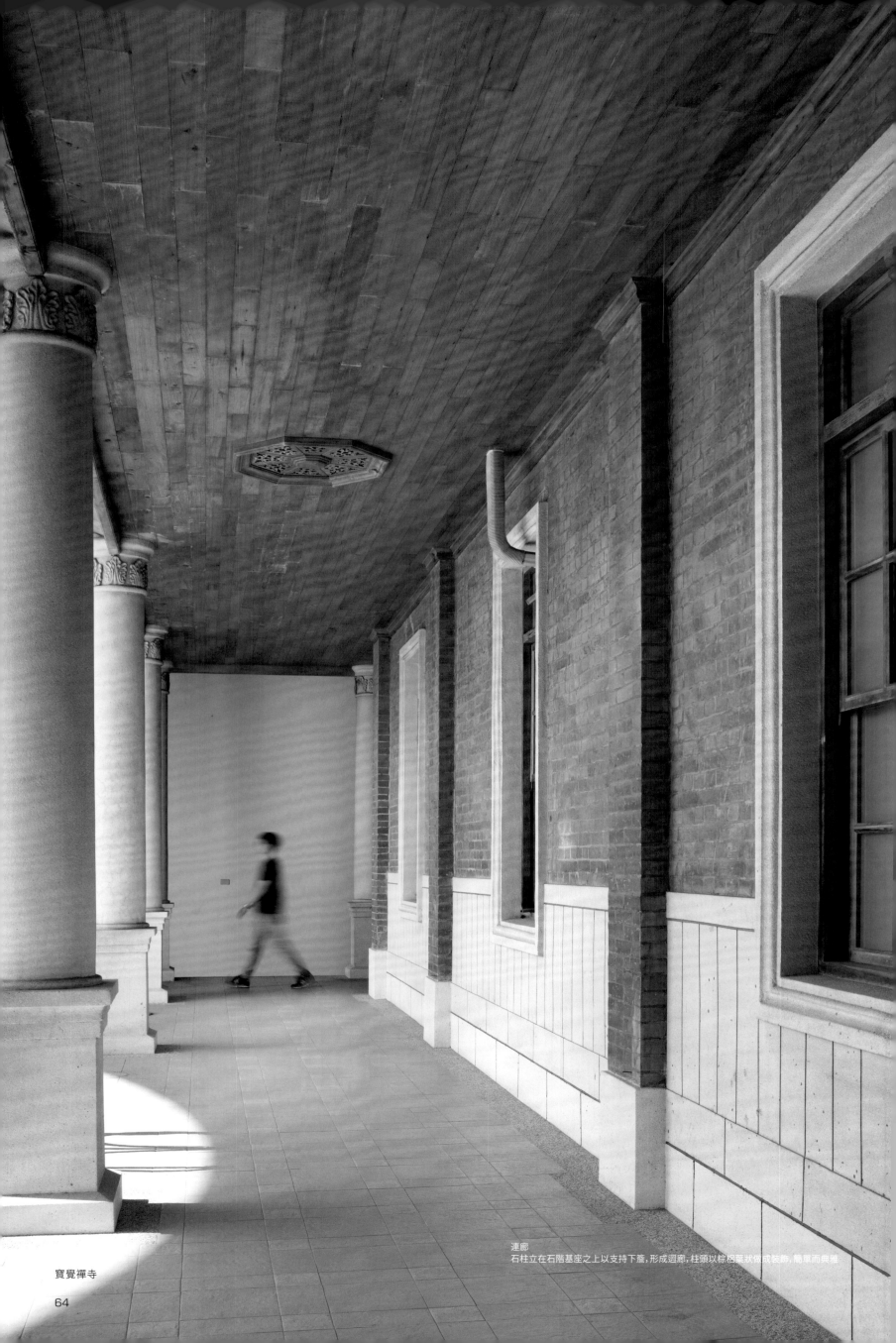

連廊
石柱立在石階基座之上以支持下簷，形成迴廊，柱頭以棕櫚葉狀做成裝飾，簡單而典雅

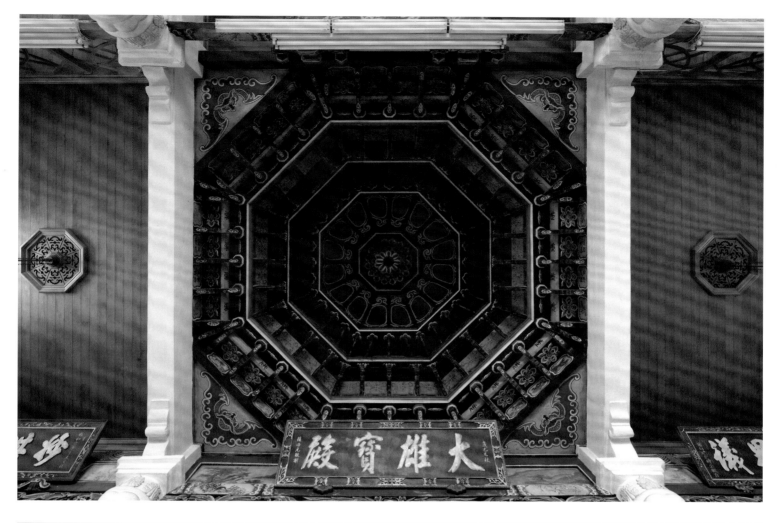

藻井
八角形華麗藻井

內殿屋頂
屋頂為重簷歇山式,正脊平直,以黑瓦覆頂,牆面則採用紅磚

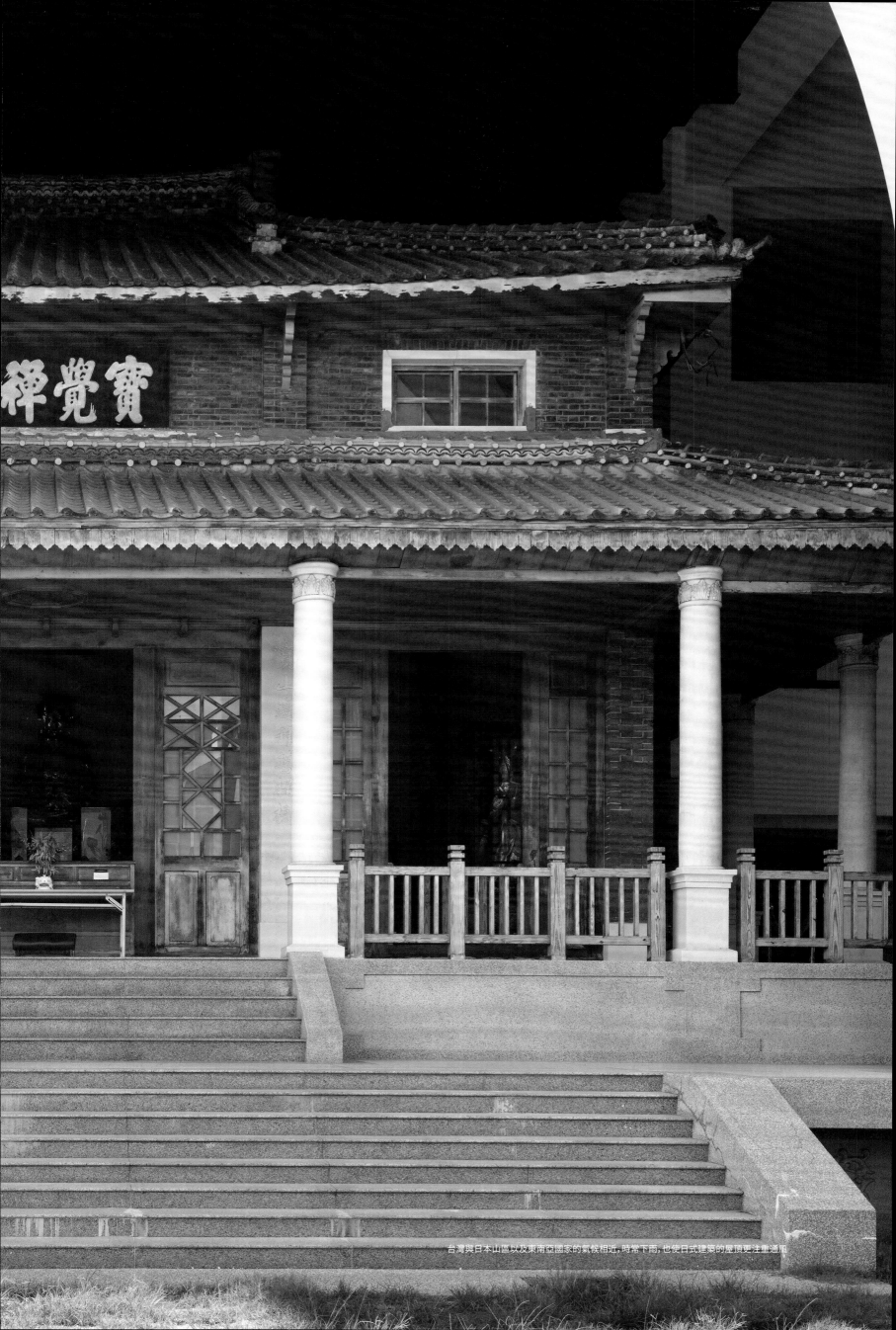

台灣與日本山區以及東南亞國家的氣候相近，時常下雨，也使日式建築的屋頂更注重通風

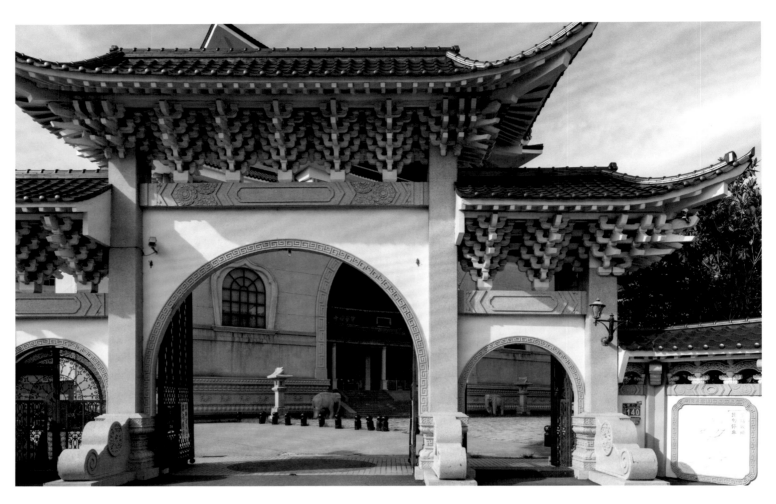

興建於日治大正年間的寶覺禪寺，是一座加強磚造、歇山頂三開間建築，充滿濃濃的日式風情

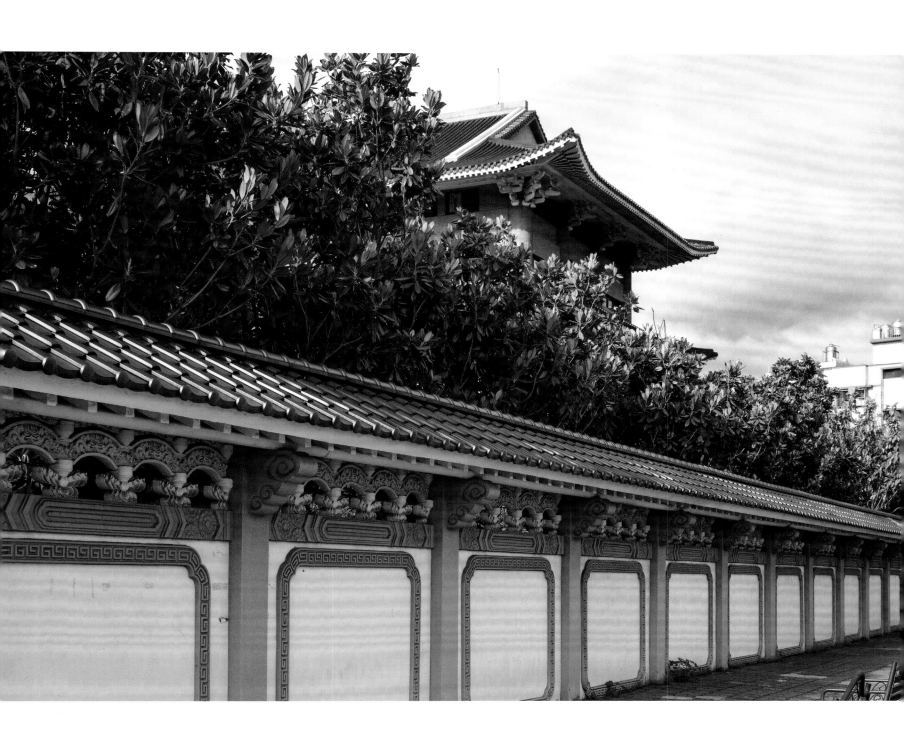

寶覺禪寺
地址：404台中市北區健行路140號
電話：04-2233 5179
開放時間：週一至週日09:00~17:00

寶覺禪寺
地址：404台中市北區健行路140號
電話：o4-2233 5179
開放時間：週一至週日09:00~17:00

# 日月潭文武廟

## 日月光華，旦復旦兮

1934年完工的日月潭水力發電工事，曾在臺灣工業化的過程中扮演重要的角色。下游的堤壩完成後，日月潭的水面上升了20餘公尺，上游濁水溪水流入，在此沉澱。當年潭面的上升淹沒附近村落和其中的兩間廟，龍鳳宮和益化堂。兩間廟將日本電力公司收購廟產的所得用來在今天文武廟的所在，松柏崙另建新廟，由澎湖匠師謝自南規劃。

今天的文武廟從牌樓到前中後三殿，依地勢逐步抬高，更顯規模宏大，腹地箮深。「**道貫古今德參造化，惠昭日月義薄雲天**」，穿過墨綠色大理石牌坊和一對赭紅抱珠大獅，中殿是武廟，後殿是文廟，而前殿二樓的水雲宮仍然祭祀開基的神明，隱然保留了日月潭的一段歷史。

南擁潭景，廟宇整體有宮殿式意味，前殿屋頂重簷歇山，鐘鼓樓屋頂重檐四角攢尖，簷上布置祥獸，其下以過水廊連接前殿和鐘鼓樓，整體視覺印象既巨大且有制。布局緊湊，拾級而上，正殿是全廟最高的建築，高立於周圍重重樓宇飛簷之間。樑枋彩繪、斗拱出簷、木門雕刻、石作龍柱，都用以崇祀信仰。日月潭文武廟是臺灣唯一開中門、設孔子塑像的寺廟。後殿屋頂的重簷廡殿式是宮殿式建築的最高規格。在廟宇的後方另有一座大型牌樓，顏色以灰白為主，風格特殊。

## Sun Moon Lake Wenwu Temple

**The brilliance of the Sun Moon Lake revives dawn after dawn.**

The Sun Moon Lake Hydraulic Power Plant began operations in 1934. It played a crucial role in Taiwan's industrial development. After the completion of the downstream dam, the water level at Sun Moon Lake rose over 20 meters, while water flowed from the upstream Zhuoshui River and settled into the lake. During that year, the rising water level submerged nearby villages and two temples—*Longfenggong* (Dragon Phoenix Temple) and *Yihuatang* (Benevolence Hall). Fortunately, owners of the temples used the compensation paid by the Nippon Electric Power Company to build a new one at Songbolun (literally, the "mountain of pine and cypress trees"), the location of today's Wenwu Temple.

Designed by Penghu craftsman Hsieh Tzi-nan, the Wenwu Temple consists of a *pailou* (a Chinese memorial gateway) and front, central, and rear halls, each standing taller than the previous to account for the rising terrain. The magnificence of the vast new temple is aptly captured by the antithetical couplets at the front gate: "My truth is permanency, my virtue is nature; my kindness is the sun shining on the moon, my righteousness is the clouds hovering in the sky." Through the dark green marble *paifang* and between the pair of ochre guardian lions, the middle hall is the Wu Temple devoted to Guan Gong (the God of War), and the rear hall is the Wen Temple devoted to Confucius. In addition, a shrine devoted to the First Ancestor *Kaijis* (the earliest settlers) is located on the second floor of the front hall, commemorating the settlement history of the Sun Moon Lake area.

The entire temple appears as a palace overlooking the lake to its south. The front hall features a hip-and-gable double roof and is connected by a *goushui* (rain-avoiding) gallery to the bell and drum towers, which feature tented roofs decorated with auspicious beasts (*kirins*, etc), creating an imposing and orderly atmosphere. Located right behind the front door but standing even taller is the main hall, which is the tallest building at Wenwu Temple, rising above the roofs of all other buildings. Its painted beams and *dougongs*, overhang eaves, carved wooden doors, and stone dragon pillars are all symbols of piety. The Sun Moon Lake Wenwu Temple is known as the only Confucius temple that has a statue of the Confucius himself and whose middle gate is always open. Furthermore, the rear hall's hip roof imitates that of the Qing dynasty Palace, the best of its class. Another large white-and-gray *pailou* stands behind the rear hall, which is a unique addition to the temple rarely seen elsewhere.

[1] 張宗漢，1980《光復前台灣之工業化》，臺北：聯經
Chang, Tsung-han ,1980《Gaunfu-qian Taiwan-zhi Gongye-hua Industrial Development in Taiwan Before Liberation from Japan》, Taipei,Taiwan: Linking Publishing

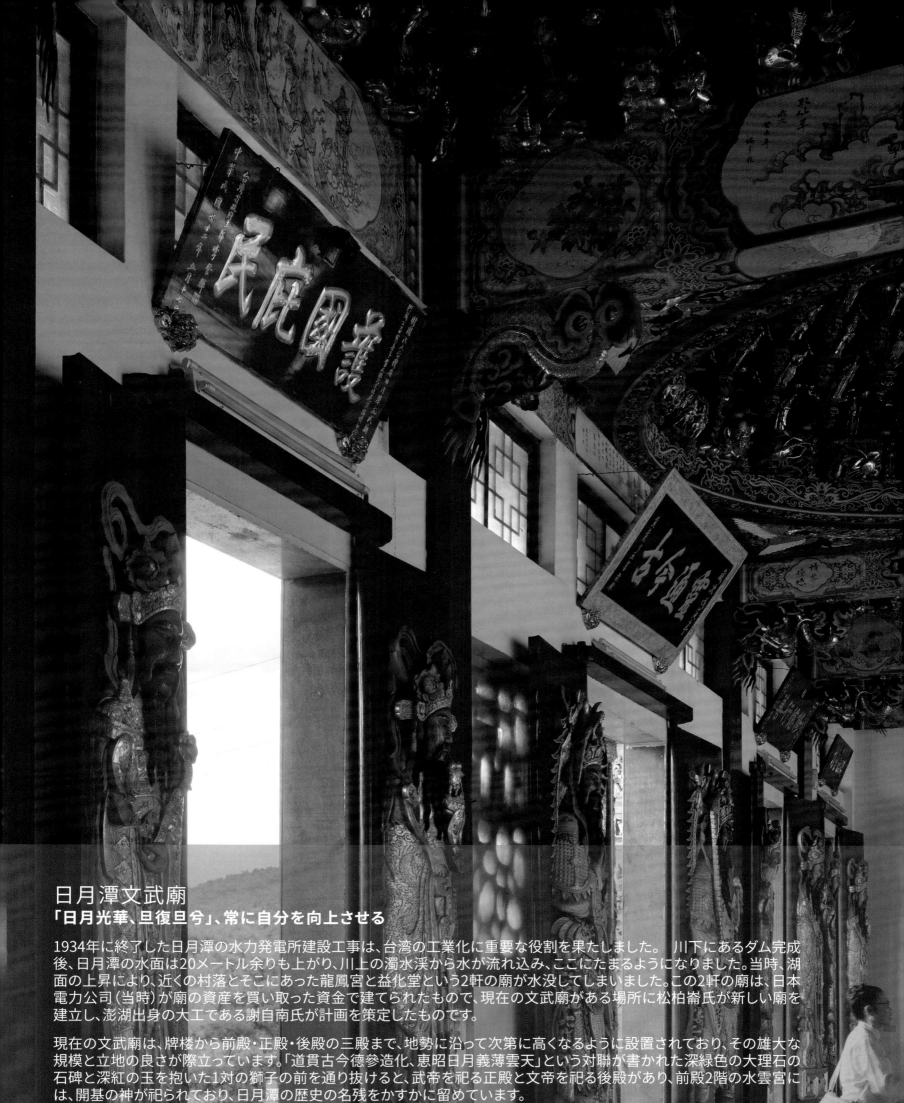

## 日月潭文武廟
### 「日月光華、旦復旦兮」、常に自分を向上させる

1934年に終了した日月潭の水力発電所建設工事は、台湾の工業化に重要な役割を果たしました。 川下にあるダム完成後、日月潭の水面は20メートル余りも上がり、川上の濁水渓から水が流れ込み、ここにたまるようになりました。当時、湖面の上昇により、近くの村落とそこにあった龍鳳宮と益化堂という2軒の廟が水没してしまいました。この2軒の廟は、日本電力公司（当時）が廟の資産を買い取った資金で建てられたもので、現在の文武廟がある場所に松柏崙氏が新しい廟を建立し、澎湖出身の大工である謝自南氏が計画を策定したものです。

現在の文武廟は、牌楼から前殿・正殿・後殿の三殿まで、地勢に沿って次第に高くなるように設置されており、その雄大な規模と立地の良さが際立っています。「道貫古今德参造化、恵昭日月義薄雲天」という対聯が書かれた深緑色の大理石の石碑と深紅の玉を抱いた1対の獅子の前を通り抜けると、武帝を祀る正殿と文帝を祀る後殿があり、前殿2階の水雲宮には、開基の神が祀られており、日月潭の歴史の名残をかすかに留めています。

南側には湖の風景を有し、廟は全体的に宮殿のような意味が込められています。前殿の屋根は入母屋造り、鐘鼓楼の屋根は四角攢尖式で建てられ、庇の上には縁起の良い獣が設置されています。その下は過水廊という廊下で前殿と鐘鼓楼がつながっており、全体的に見た印象は、巨大かつ秩序のあるものとなっています。一歩一歩上に上がるように、厳格に配置されており、廟でも最高の建築物である正殿は、周りを何重にも囲まれた楼閣の飛簷の間を越えるように高く聳えています。上絵を模した梁、庇の斗拱、木門の彫刻、石造りの竜柱などは、いずれも宗教上の祀りものとして使われています。日月潭の文武廟は、台湾でも唯一中門が開かれ、孔子像が設置されている寺廟です。後殿の屋根は、宮殿建築の最高峰となる「廡殿式」と言われる入母屋造りが採用されています。廟の裏には、白と灰色を基調とした独特な風格を呈する大きな牌楼が設置されています。

[1] 張宗漢, 1980年《前台湾を復興させる—工業化編》, 台北: 聯経

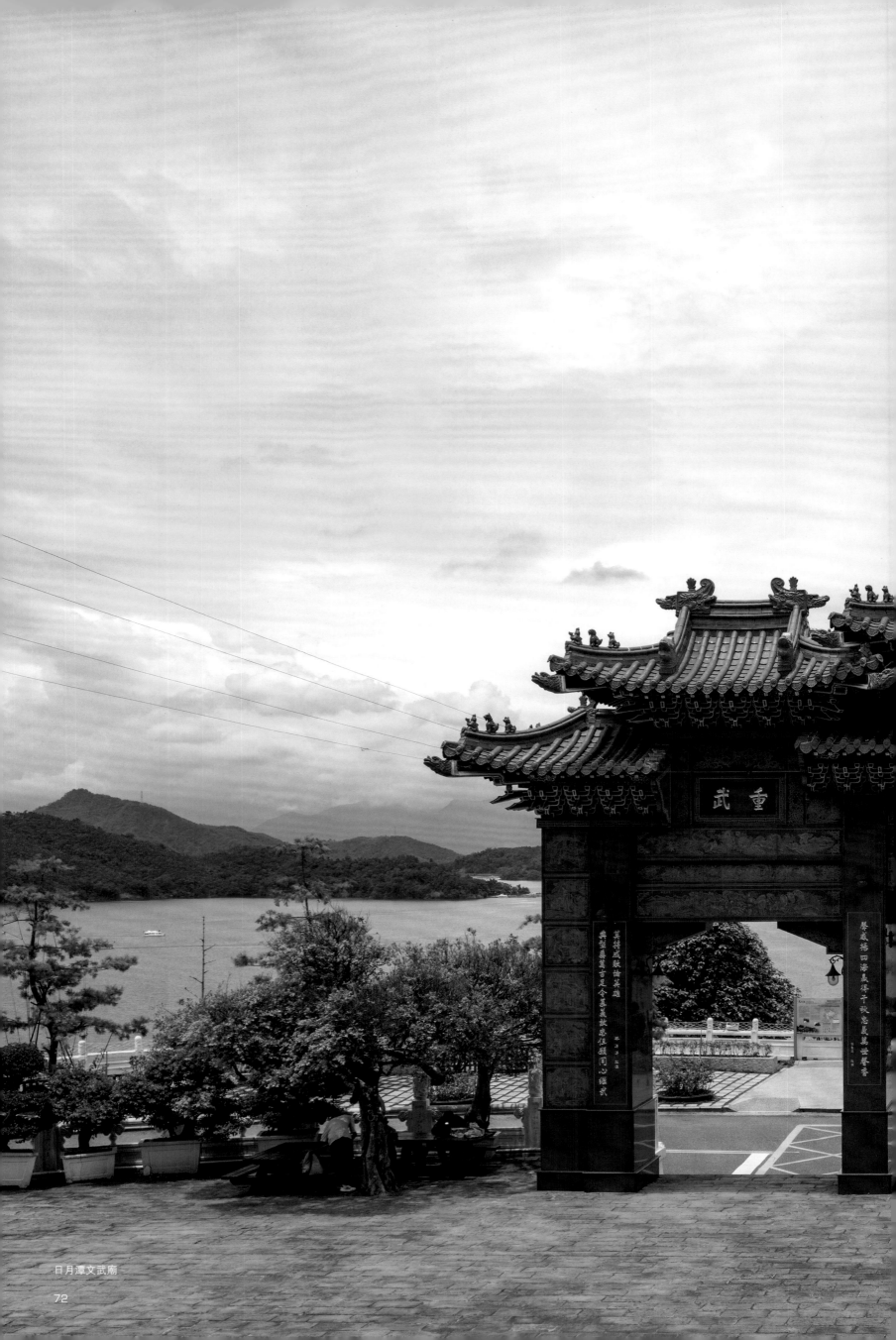

日月潭文武廟

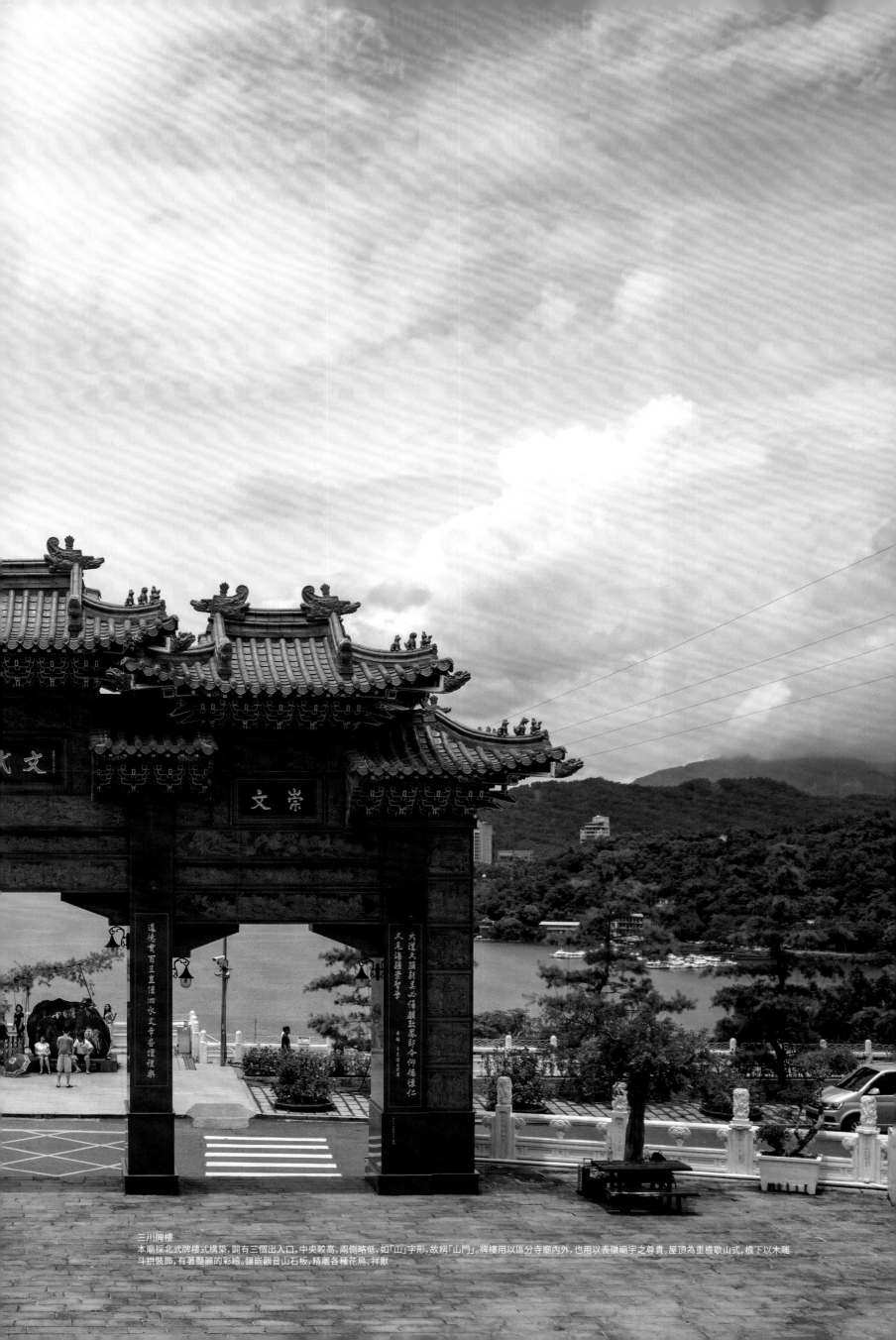

三川牌樓

本廟採北式牌樓式構築，闢有三個出入口，中央較高，兩側略低，如「山」字形，故稱「山門」。牌樓用以區分寺廟內外，也用以表徵廟宇之尊貴。屋頂為重檐歇山式，檐下以木雕斗拱裝飾，有著豔麗的彩繪。鑲嵌觀音山石板，精雕各種花鳥、祥獸

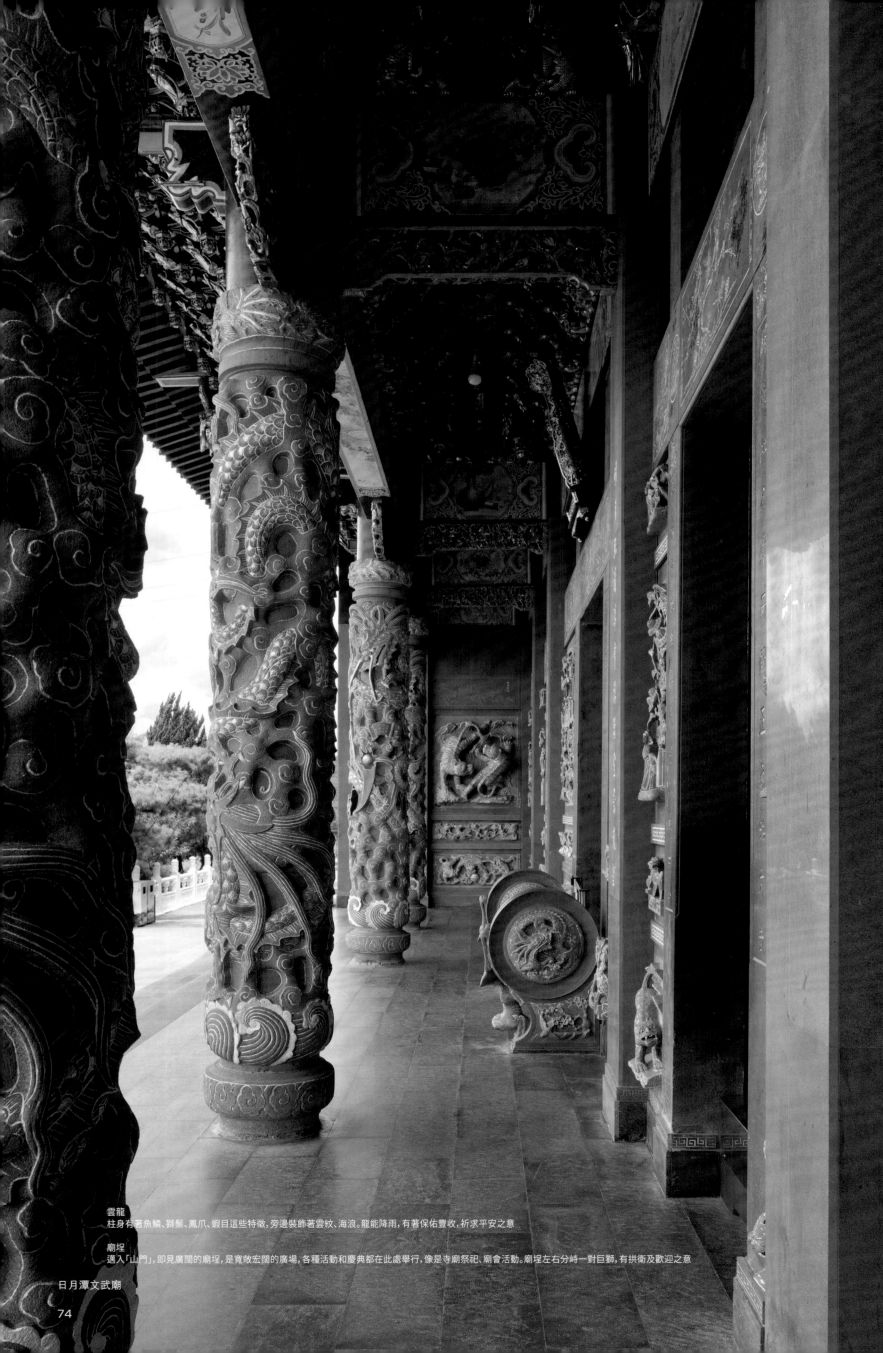

雲龍
柱身有著魚鱗、獅鬃、鳳爪、蝦目這些特徵,旁邊裝飾著雲紋、海浪。龍能降雨,有著保佑豐收,祈求平安之意

廟埕
邁入「山門」,即見廣闊的廟埕,是寬敞宏闊的廣場,各種活動和慶典都在此處舉行,像是寺廟祭祀、廟會活動。廟埕左右分峙一對巨獅,有拱衛及歡迎之意

拜殿
拜殿為樓閣式建築,面寬五開間,屋頂採北式重檐歇山頂,樓閣稱「水雲宮」,奉祀文昌帝君
左為鐘樓,右為鼓樓。最右邊門稱「龍門」是入口,最左邊門稱「虎門」為出口,中央則是聖佛仙神之門。鐘鼓樓採重檐四角攢尖頂。上鋪金黃色琉璃瓦,屋脊上有祥獸裝飾,結構十分考究

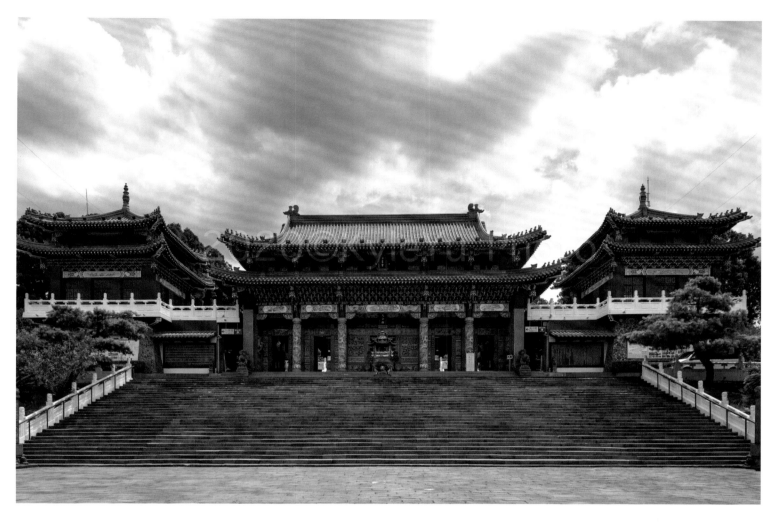

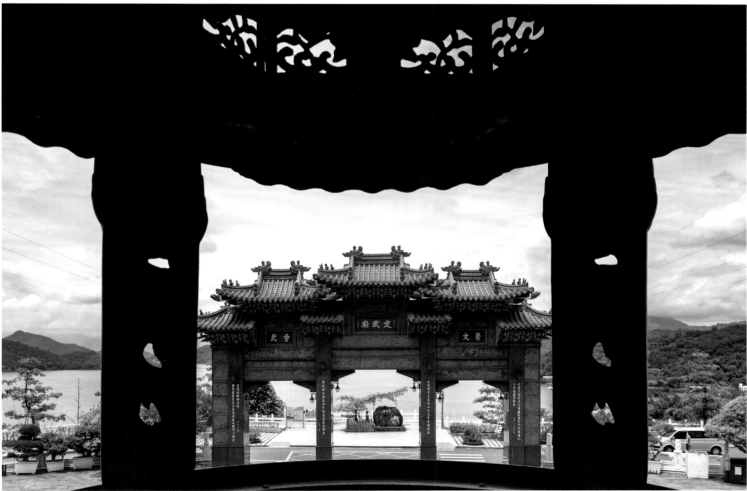

文武廟貫集信仰、文化、旅遊。造化鐘神、人文薈萃造就了此廟氣宇軒昂的不凡

**武聖殿**
位居全廟正中間，為正方型的殿堂，祭祀關聖帝君與岳武穆王，建築結構彰顯武聖的神威。屋頂採重檐歇山式，第一檐簷下為北式「紫禁城式斗拱」，第二檐簷下為「南式眾神結網」，南北組合，別有趣味。殿前設立一對蟠龍石柱。正殿闢有三門，採木造隔扇門窗，月臺上砌置一座大香爐

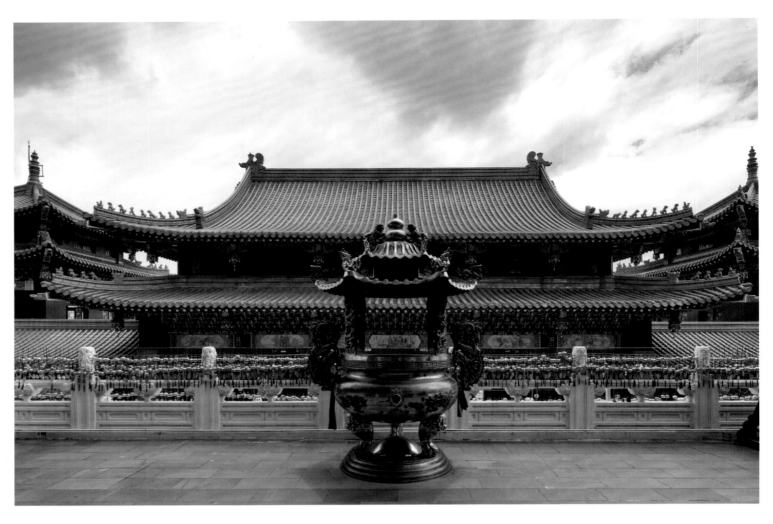

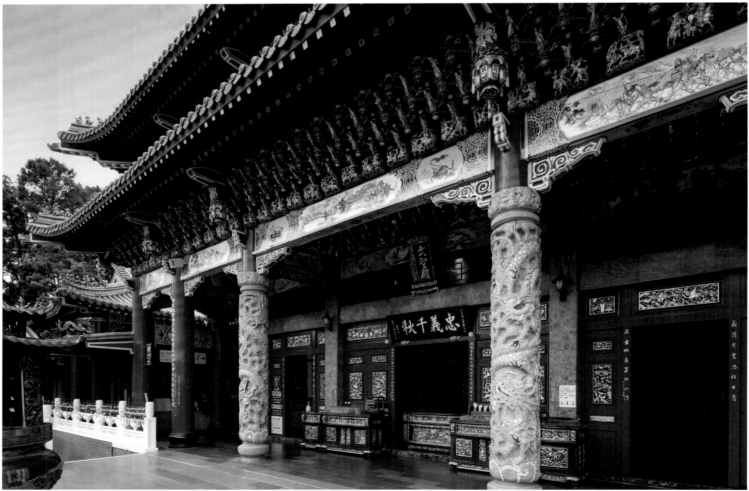

日月潭文武廟

藻井
由殿內仰望,可見華麗的圓形構築,稱為「藻井」,採用臺灣的牛樟和檜木精雕製成,是匠師以數百個榫頭精密組成,技巧高超,是極珍貴的建築工藝

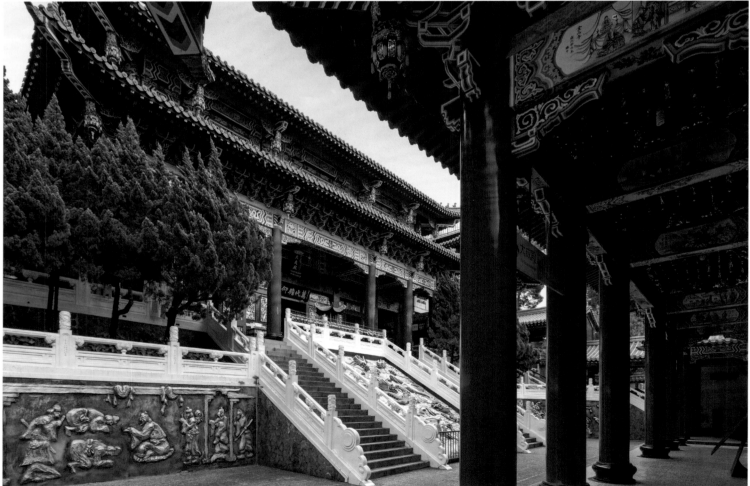

大成殿
大成殿主要祭祀孔子,不關門象徵有教無類的精神,樓梯彩繪「九龍戲珠」浮雕,和前兩殿不同的是,依儒教古制構築,屋頂採用罕見的重檐廡殿式,是宮殿建築的最高等級,以顯示孔子的崇高至聖
孔廟的建築,宗教的意味較少,尊崇與教育的意味較重。以宮殿代表「素王」的尊貴,以朱紅大門象徵禮教的莊嚴。而大成殿位置最高,總領廟群,更有著仁義禮樂兼資文武的意義

日月潭文武廟

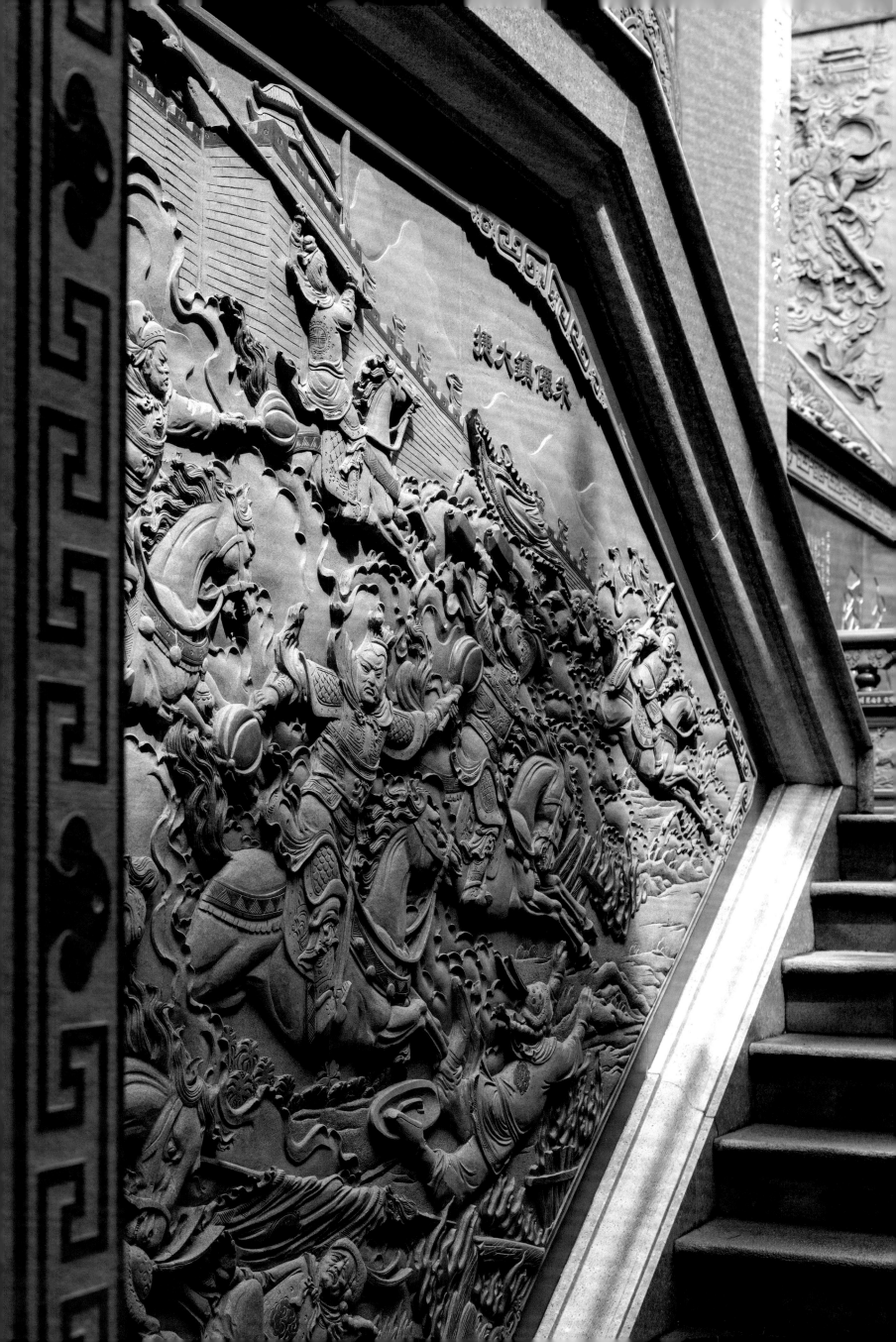

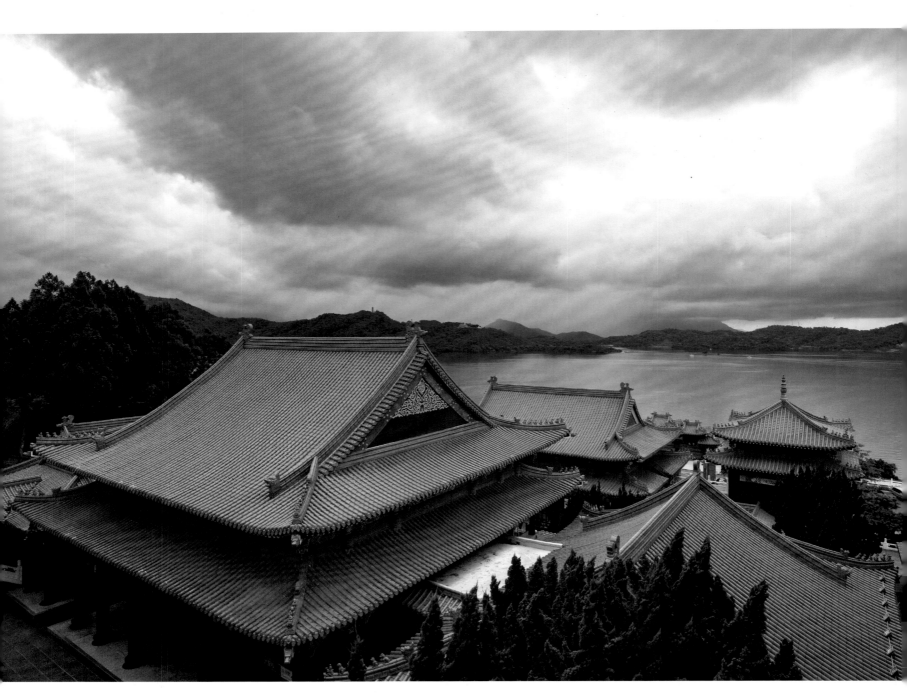

日月潭
文武廟背山面湖,地勢雄偉,風景秀麗,香火鼎盛;登上後殿觀景台,可以遠眺日月潭,視野遼闊,頗有擁抱天下之大度

日月潭文武廟
地址:555南投縣魚池鄉水社村中正路63號
電話:049-285 5122
開放時間:全天候營業

日月潭文武廟

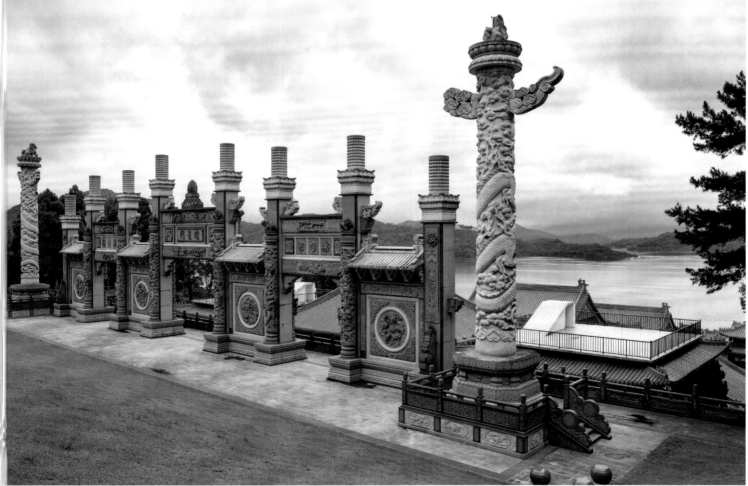

華表與欞星門

華表為凡間向天上神佛溝通之神器,有翅膀的巨大龍柱,頂端立有神獸,相傳古時有百姓蒙受不平之冤,可立於華表前向天神告狀,天神查明實情將幫助其洗刷冤屈

欞星門為廟宇中軸線上的牌樓,為儒家思想之門,天上文星下凡必經之處。窗櫺蟠龍,花鳥祥獸雕工極為精細

# 玄光寺、玄奘寺

## 美麗之島，人之島

1965年落成的玄奘寺中供奉著玄奘大師的頂骨舍利。玄奘寺的牌樓雖有宮殿式屋頂，但簷下額枋、柱礎略有西方現代趣味。這點也表現在寺廟的主體建築，這座兩層樓的建物，整體而言帶有佛教唐風意味，但門楣、屋身、二樓陽台及圍欄等元素，都有種不全因舊制，隱隱有華的感覺。

玄奘寺位於日月潭南畔環湖公路的最高點，背倚青龍山，沿青龍山步道往北走，可以抵達玄光寺。1955年由日本迎來玄奘大師舍利子時，便是先安奉玄光寺。比起玄奘寺，玄光寺更為樸實。整座建築平面呈現方形，歇山頂屋簷和十字型的屋脊巧妙地與入口結為一體，簡單的一對柱子創造出空間的深淺層級。灰白色為基調的屋身配以連續的拱窗與門上的半圓扇明窗，或許可以戲稱是一種「大唐西域」式的結合，以追思玄奘法師。

玄光寺位在日潭與月潭的陸地交界處，緊鄰玄光碼頭，潭景頗勝。遠望是原住民族邵族的聖地拉魯島。戰後一度改名為光華島，近年恢復族名，並且強化了在原住民文化中的神聖意義。當年日人在中國南京取走的舍利子，今天安放在遊客如織的潭畔。「邵」其實是邵族人語言中的「人」的意思，每每看見建築風格的混合與雜處，又或是同一個地方並置著令人知道後往往恍然大悟的文化與歷史，都在在表現臺灣如何是一座美麗的眾人之島。

## Xuanguang Temple and Xuanzang Temple
### Beautiful people on a beautiful isle

Completed in 1965, the Sun Moon Lake Xuanzang Temple is home to a portion of Master Xuanzang's head bone śarīrāḥ (ashes). The temple's roof was modeled after a palace, but its eaves, lintels, and columns have a slightly modern and western feel. Although the architect clearly drew inspiration from Tang dynasty Buddhist temples in designing this two-story building, many of its decorative elements—including its doors, walls, and the balcony (and its railings) on the second floor—mark a departure from conventional styles.

The Xuanzang Temple is situated on Mt. Qinglong, at the highest point of the Sun Moon Lake Ring Road. Visitors can reach the temple by heading north on the Qinglong Trail. When Japan sent Master Xuanzang's śarīrāḥ to Taiwan in 1955, it was actually placed in the Xuanguang Temple for safekeeping. Compared to the Xuanzang Temple, the Xuanguang Temple has a much more reserved, squared-off design. The hip-and-gable roof and its cross-shaped ridge come together seamlessly with the entrance. A pair of undecorated columns in front of the gate creates the perception of depth. Its arc windows and semicircular sash windows pop out from the white and gray exterior. The temple is a nod to the architectural style of the Western Regions during the Tang dynasty, which was where the stories of Master Xuanzang took place.

The Xuanguang Temple is located on the south shore of the lake by the Xuanguang Wharf. It is one of the best places to take in the natural grandeur of the lake. Not far away, in the middle of the lake, is the Lalu Island, a holy place for the Thao, a local indigenous group. It was briefly renamed the Guanhuadao (isle of light) after the war but in recent years recovered its original name as a sign of respect for local indigenous culture. The śarīrāḥ stored here today was taken away by the Japanese army during the Nanjing Massacre. The word thao means "people" in the local language. Indeed, the eclectic architectural styles and the rich culture and history here are the best proof that the beauty of Taiwan stems from the people living on it.

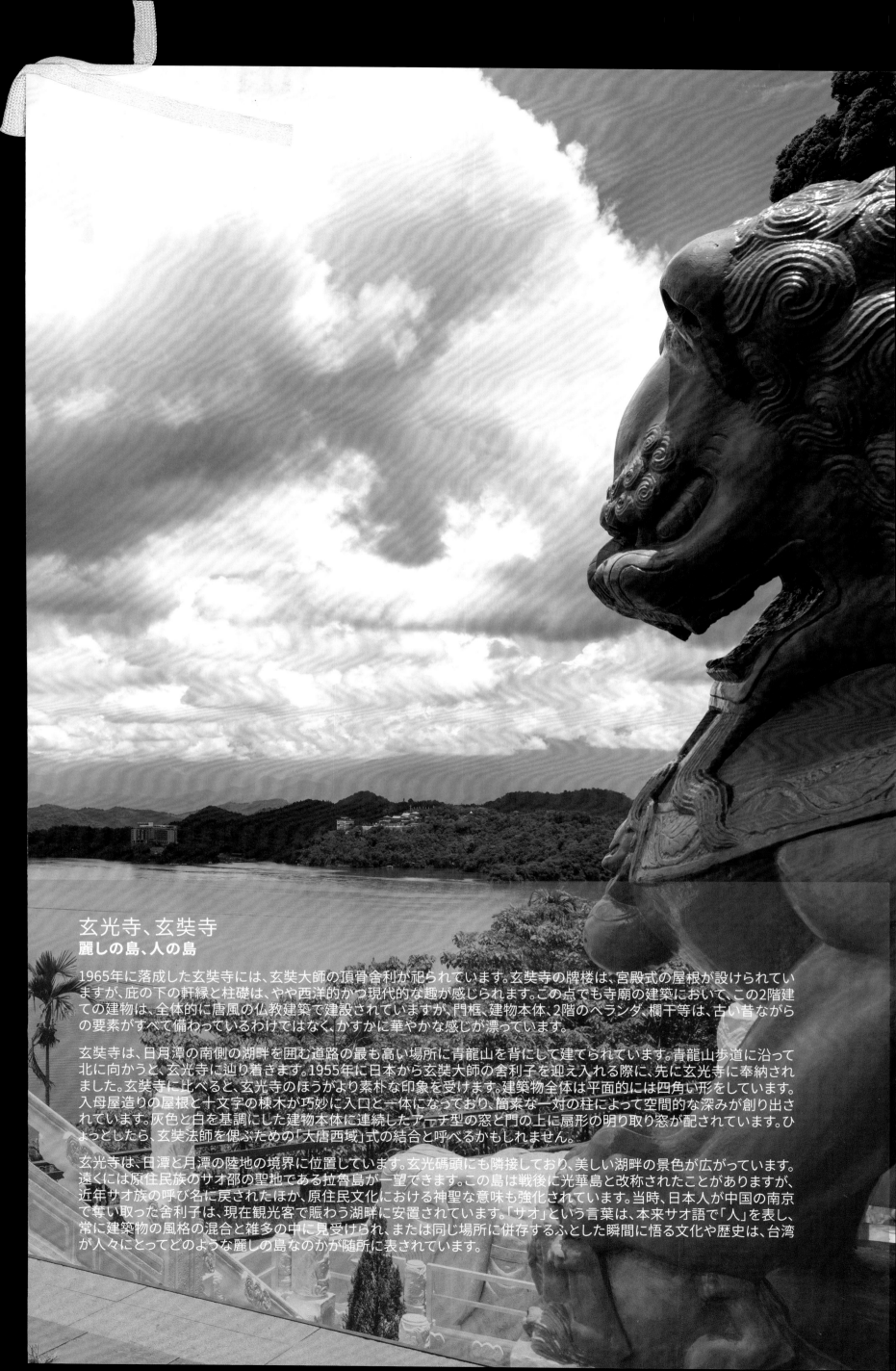

## 玄光寺、玄奘寺
**麗しの島、人の島**

1965年に落成した玄奘寺には、玄奘大師の頂骨舎利が祀られています。玄奘寺の牌楼は、宮殿式の屋根が設けられていますが、庇の下の軒縁と柱礎は、やや西洋的かつ現代的な趣が感じられます。この点でも寺廟の建築において、この2階建ての建物は、全体的に唐風の仏教建築で建設されていますが、門框、建物本体、2階のベランダ、欄干等は、古い昔ながらの要素がすべて備わっているわけではなく、かすかに華やかな感じが漂っています。

玄奘寺は、日月潭の南側の湖畔を囲む道路の最も高い場所に青龍山を背にして建てられています。青龍山歩道に沿って北に向かうと、玄光寺に辿り着きます。1955年に日本から玄奘大師の舎利子を迎え入れる際に、先に玄光寺に奉納されました。玄奘寺に比べると、玄光寺のほうがより素朴な印象を受けます。建築物全体は平面的には四角い形をしています。入母屋造りの屋根と十文字の棟木が巧妙に入口と一体になっており、簡素な一対の柱によって空間的な深みが創り出されています。灰色と白を基調にした建物本体に連続したアーチ型の窓と門の上に扇形の明り取り窓が配されています。ひょっとしたら、玄奘法師を偲ぶための「大唐西域」式の結合と呼べるかもしれません。

玄光寺は、日潭と月潭の陸地の境界に位置しています。玄光碼頭にも隣接しており、美しい湖畔の景色が広がっています。遠くには原住民族のサオ邵の聖地である拉魯島が一望できます。この島は戦後に光華島と改称されたことがありますが、近年サオ族の呼び名に戻されたほか、原住民文化における神聖な意味も強化されています。当時、日本人が中国の南京で奪い取った舎利子は、現在観光客で賑わう湖畔に安置されています。「サオ」という言葉は、本来サオ語で「人」を表し、常に建築物の風格の混合と雑多の中に見受けられ、または同じ場所に併存するふとした瞬間に悟る文化や歴史は、台湾が人々にとってどのような麗しの島なのかが随所に表されています。

玄光寺、玄奘寺

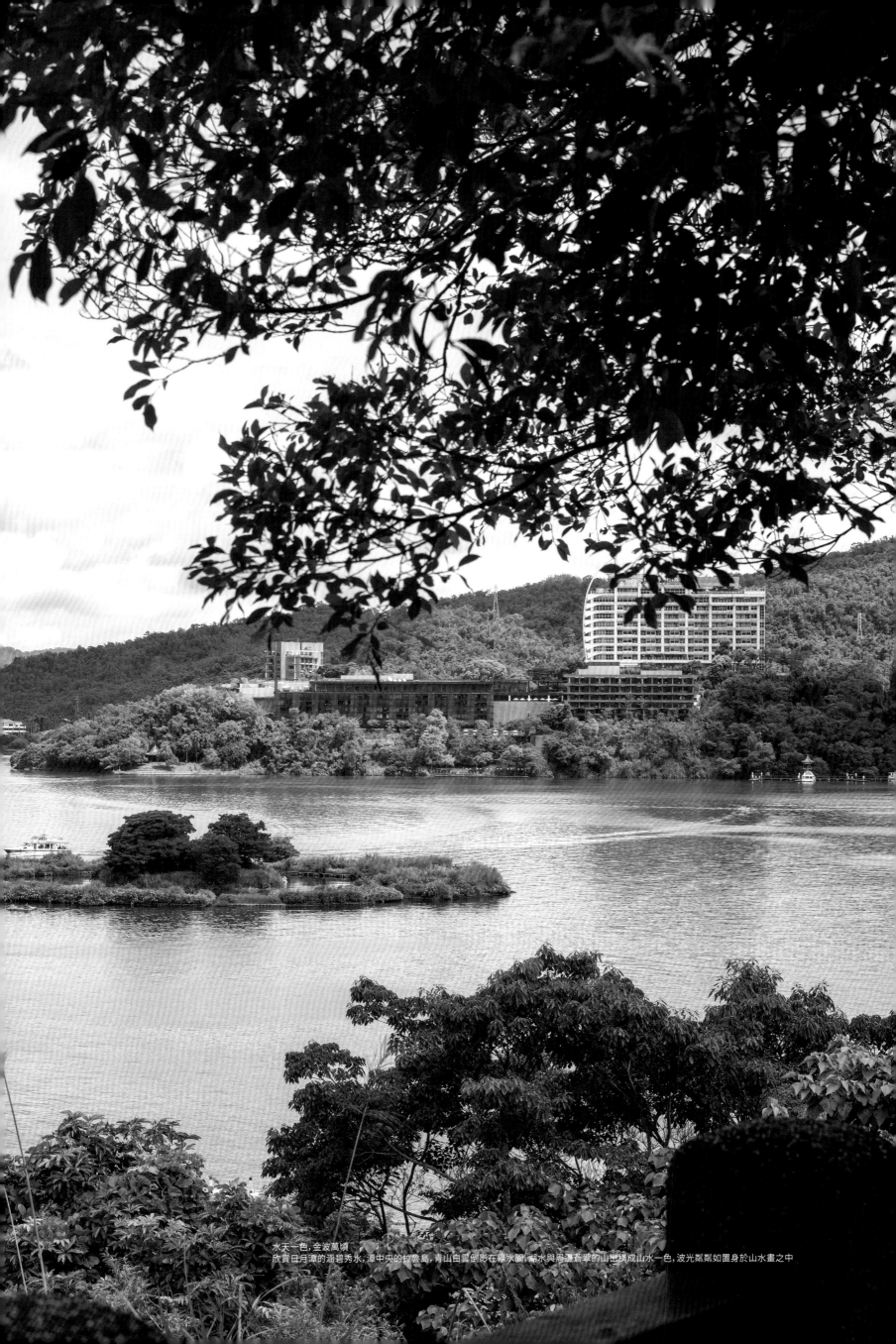

水天一色，金波萬頃
欣賞日月潭的涵碧秀水，潭中央的拉魯島，青山白雲倒影在綠水間，湖水與周邊蒼翠的山巒構成山水一色，波光瀲灩如置身於山水畫之中

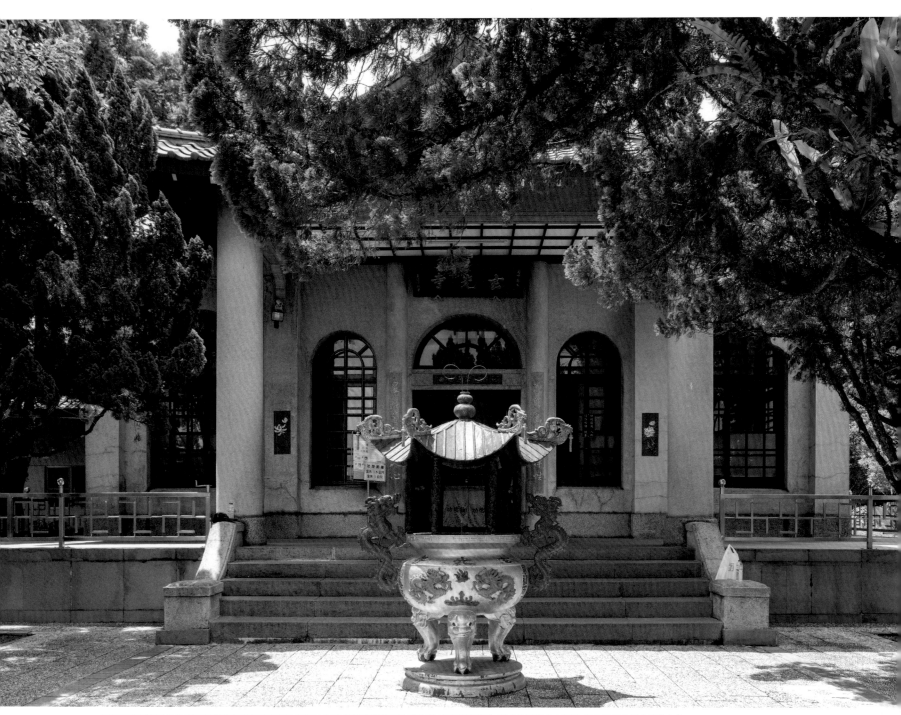

玄光寺的建築採唐式,起初規劃為臨時安奉玄奘法師頂骨舍利,因此沒有碧瓦朱柱映照,更顯樸實清雅,反令人發思古之幽情,寺內供奉玄奘大師的金身

玄光寺、玄奘寺

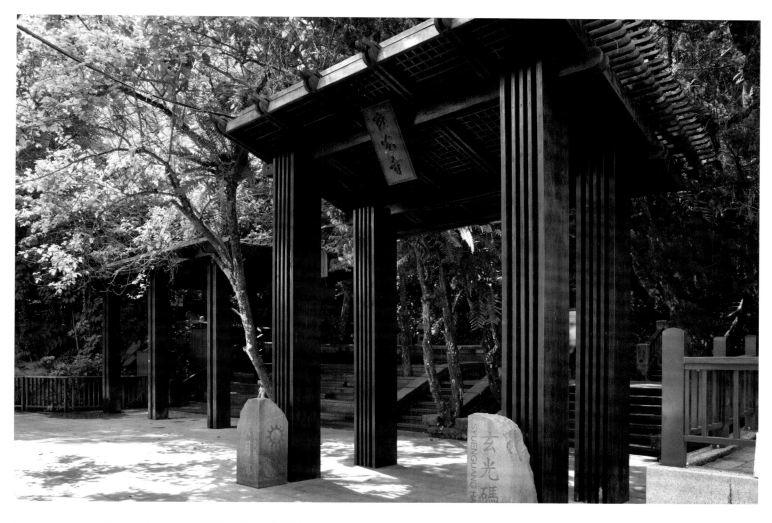

玄光碼頭
玄光寺臨潭而建，寺下設有碼頭，步上「青龍山步道」便能前往參拜

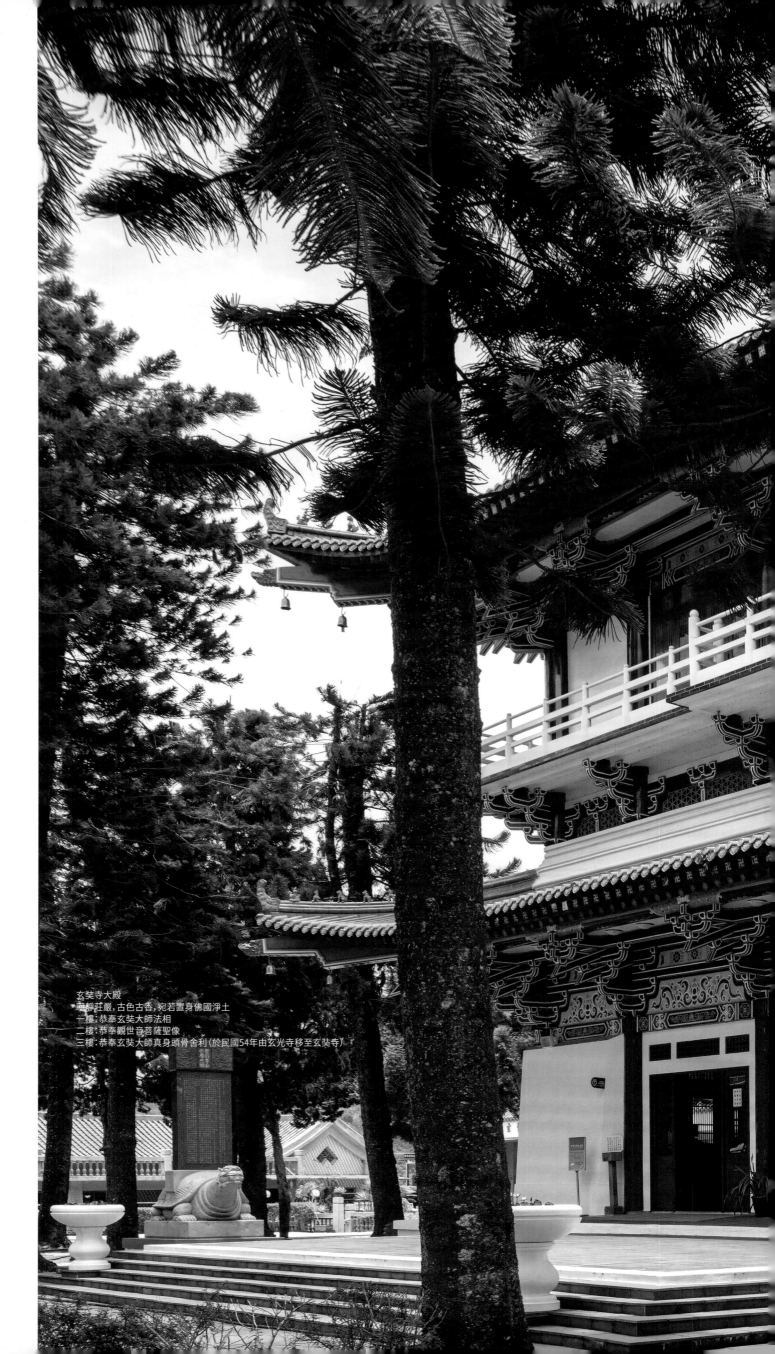

玄奘寺大殿
寶相莊嚴，古色古香，宛若置身佛國淨土
一樓：恭奉玄奘大師法相
二樓：恭奉觀世音菩薩聖像
三樓：恭奉玄奘大師真身頭骨舍利（於民國54年由玄光寺移至玄奘寺）

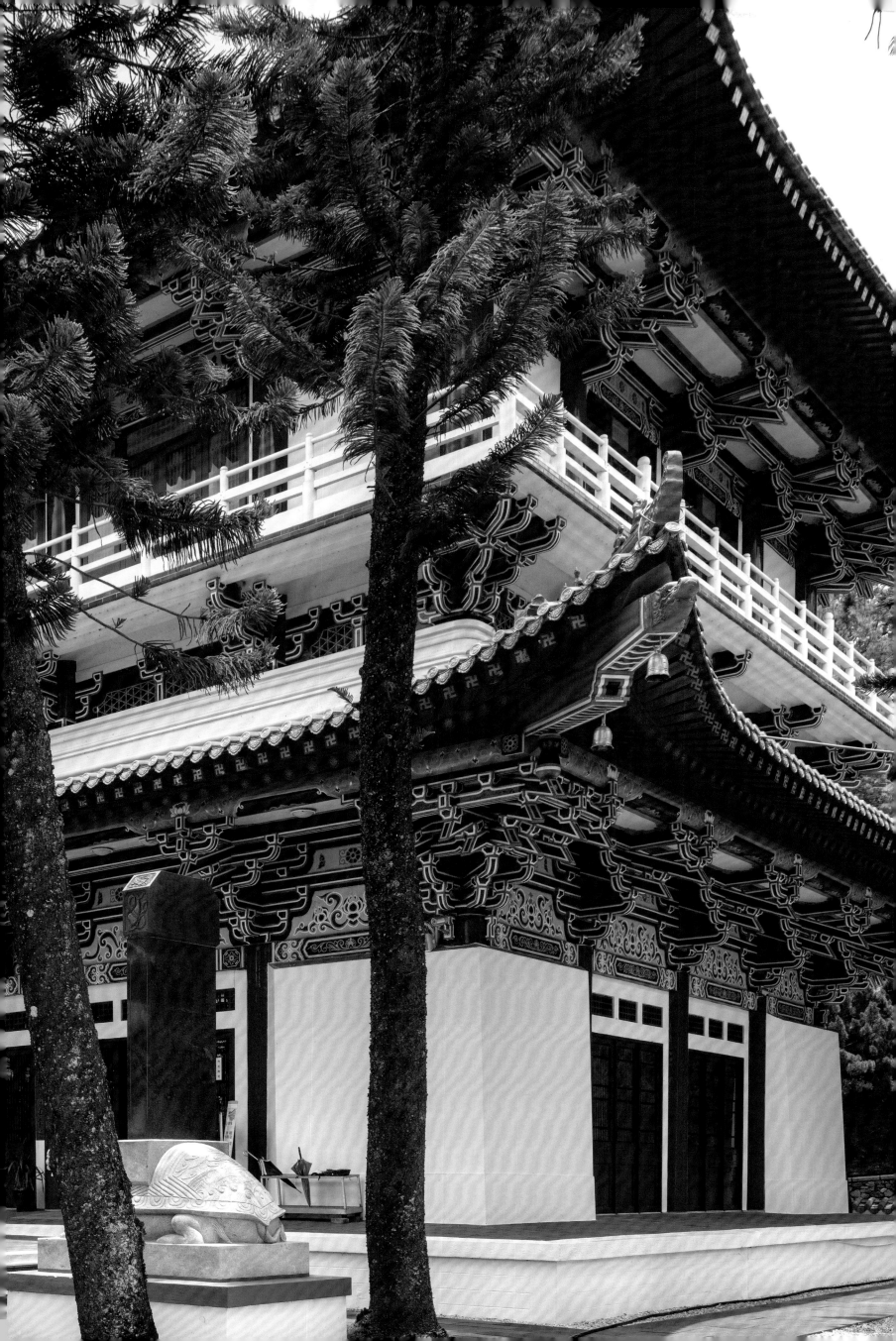

玄奘寺的左邊為鐘亭，右邊為鼓亭。晨鐘暮鼓，句句的佛號聲，讓人感受佛門聖地的莊嚴

玄光寺、玄奘寺

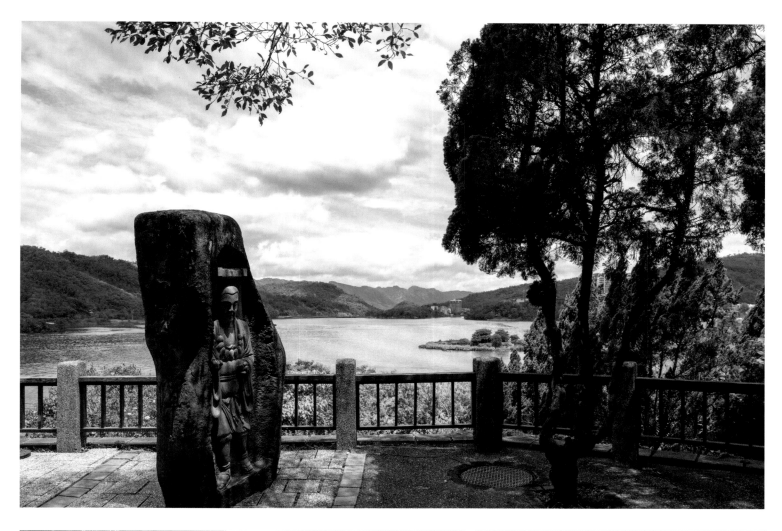

僧侶石
玄光寺前有一塊分別刻有「日月潭」及「玄光寺」的石頭,是遊客留下「到此一遊」的熱門景點;尤其假日,拍照的排隊人潮在小小的廟埕繞了好幾圈,也形成了另一個有趣的畫面

鐘樓
「聞鐘聲,煩惱輕,智慧長,菩提生,離地獄,出火坑,願成佛,度眾生」

鼓樓
「擊法鼓,震法雷,布慈雲,灑甘露」

牌樓
巍峨聳立的牌樓,映照明潭一水清澈,讓心澄然,法喜充滿

玄光寺
地址:555南投縣魚池鄉日月村中正路
　　　338號
電話:049-285 0325
開放時間:週一至週日05:00~21:00

玄奘寺
地址:555南投縣魚池鄉日月村中正路
　　　389號
電話:049-285 0220
開放時間:週一至週日07:30~17:00

玄光寺、玄奘寺

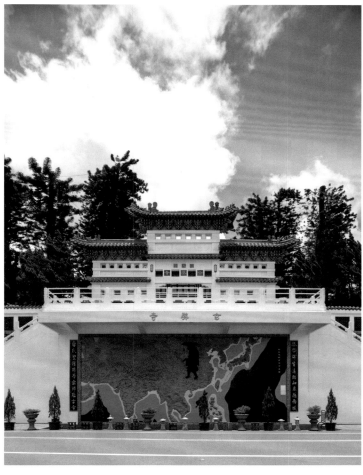

玄奘寺前臨日月潭，後依青龍山，樹木參天，為「青龍戲珠」之寶地，是玄奘大師頂骨舍利最佳安奉處所
玄奘寺為仿唐式建築，碧瓦朱柱，古樸無華，環境清幽，具有中國庭園雍容大方的器度。寺外的牆上，則是刻有玄奘西域取經圖與碑文

# 臺南孔廟

## 我欲仁，斯仁至矣

以臺南孔廟為核心的孔廟文化園區周邊，無疑是這座都市空間史裡最重要的區塊之一。從日治時期設置的圓環綠園為中心，街道兩旁有許多文化資產，包括國立臺灣文學館[1]、消防博物館[2]、臺南美術館一館與二館[3]、林百貨等等。而街廓中曲折的巷弄，保留了清領時期漢人傳統聚落的有機紋理，開隆宮、清水寺、重慶寺、永華宮……穿梭在街巷之中，以身體和移動，就經驗了一部臺灣建築史。

「文武百官至此下馬」，孔廟「萬仞宮牆」的朱紅可與祀典武廟相比，而路樹更增添其光影萬千變化。從高懸「全臺首學」匾額的東大成坊走入，孔廟今天已經與緊鄰依傍的國小融為一體，隔著泮池，就是國小操場。當年孔廟文化園區的規劃，也使得這座國小獲得新生。而開放式的設計，也使得內部的景觀得以成為外部都市的一道景色。過大成門、入大成殿，被東、西兩廡所圍繞的大成殿顯得肅靜，重簷歇山頂樸實而穩重。在每年的祭孔大典，晨光熹微，八佾舞於庭，更能感受到文化、歷史並不遠，就在此處的每一刻當下。遊罷，可以取道西大成坊離開，會迎來華美的原臺南武德殿，也可以逕從文昌閣旁圍牆上的小門出去，眼前會是精巧的原山林事務所，三五步之間，再繼續下一段行走。

### Tainan Confucius Temple

**Let there be benevolence, and there is benevolence.**

The area surrounding Confucius Temple Cultural Park with the Tainan Confucius Temple as its nucleus is undoubtedly the most important space in Tainan City in terms of its history and cultural heritage. Centered around the Green Garden Roundabout constructed by the Japanese government, many historic sites are found on both sides of the street, including the National Taiwan Museum of Taiwan Literature, Tainan City Fire Museum, Taiwan Art Museum, and Hayashi Department Store, among others. In the narrow, winding alleyways that run through the city block are remnants of the Chinese Han settlement from during the Qing dynasty, along with the Seven Star Goddess Temple, Liuhejing Qingshui Temple, Chongqing Temple, and Kaiji Yonghua Temple. Just by roaming around the streets, you can easily pick up more knowledge about Taiwan's architectural history than any textbook can give you.

A stele reads, "All officials, please get off your horses as you pass through." The vermillion of the Confucious Temple's south wall (wanren palace wall) is just as vibrant as that of the State Temple of the Martial God a few blocks away, and the surrounding trees further adorn it with a play of light and shadow. Tourists usually enter the temple through the east gate (Tacheng gate), over which a plague hangs that reads "First School in Taiwan". Today, the temple is enclosed by the neighboring Jhongyi Elementary School on three sides—in fact, the school's playground and the temple are just on the opposite sides of a semicircular pond. Therefore, the founding of the Confucius Cultural Park also gave new life and meaning to the school. The open, wall-less design of the campus merges seamlessly with the cityscape. As visitors walk through the front gate into the main hall, they are inevitably awed by the solemnness and grandeur of the temple, accentuated by its left and right wings and the hip-and-gable roof. Each year at the annual Confucius Memorial Ceremony, at the crack of dawn, dancers will perform the eight-row dance ritual in the courtyard. It is at times like this that one is able to feel an affinity between past and present. After the ceremony concludes, visitors may choose to exit through the west gate and visit the exquisite Tainan Wude Hall, or for those feeling more adventurous, take a detour to the small gate by the Wenchang Pavilion. The former Forestry Agency Office and many more historic monuments are just a short distance away.

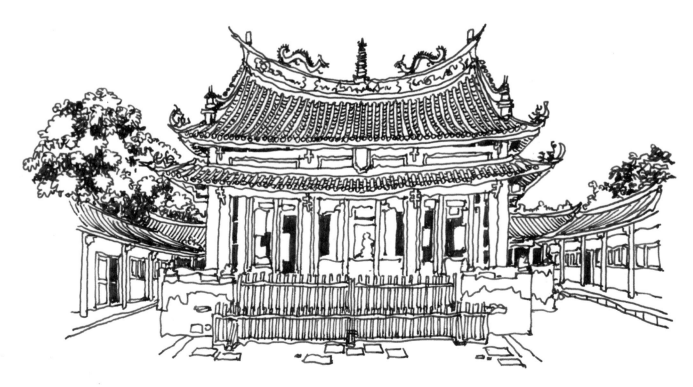

[1] 原臺南州廳 Formerly the Tainan Prefecture Hall
[2] 原合同廳舍 Formerly the Tainan He Tong Building
[3] 一館為原警察署 Building I of the Tainan Art Museum was originally constructed as the Tainan Police Department

## 台南孔廟
### 仁という道を求めれば、そこに至る道ができる

台南孔廟を中心とする孔廟文化園区の周辺は、この都市空間史において重要な地域の一つに違いありません。日本統治時代に設置された円環緑園を中心として、道路の両脇には、国立台湾文学館[1]、消防博物館[2]、台南美術館1号館と2号館[3]、林百貨等、多くの文化遺産が並んでいます。各区画のくねり曲がった路地には清代の漢人の伝統的集落の有機的な姿が残されています。開隆宮、清水寺、重慶寺、永華宮などが路地に点在し、歩くだけで台湾の建築史を体験することができます。

「文武百官がこの地で下馬した」。孔廟の朱色に塗られ、孔子の壁は数十メートルに達し、その門から入らないと、立派な廟の美も百官の様子も見られないことを意味する「万仞宮牆」の文字は、祀典武廟と比較することができ、街路樹によって、その光と影の千変万化が添えられています。「全台首学」と書かれた扁額が掛けられている東大成坊から中に入ると、今では孔廟は隣接する小学校と一体になっており、泮池を隔てた向こう側が小学校の運動場になっています。当時の孔廟文化園区の計画により、この小学校も新たに生まれ変わりました。そして、開放式の設計により、内部景観が外部の都市の景色の一部になったのです。大成門をくぐって、大成殿に入ると、東廡と西廡に囲まれた大成殿は静粛が際立っています。硬山燕尾様式の屋根は、素朴ながら重厚な構えです。毎年祭孔大典開催され、日の出前の早朝から舞人8人は8列に並んで庭で祝いの舞を捧げ、文化と歴史はさほど遠いものではないことが、ここで過ごす時間から感じ取れます。散策したい場合は、西大成坊から出ると、華美な元台南武徳殿が出迎えてくれます。文昌閣脇の円形の壁の小門から出ることもできます。目の前には小さな原山林事務所があり、4〜5歩ほど歩くと、次のブロックに入ります。

[1] 元台南州庁
[2] 元合同庁舎
[3] 1号館は元警察署

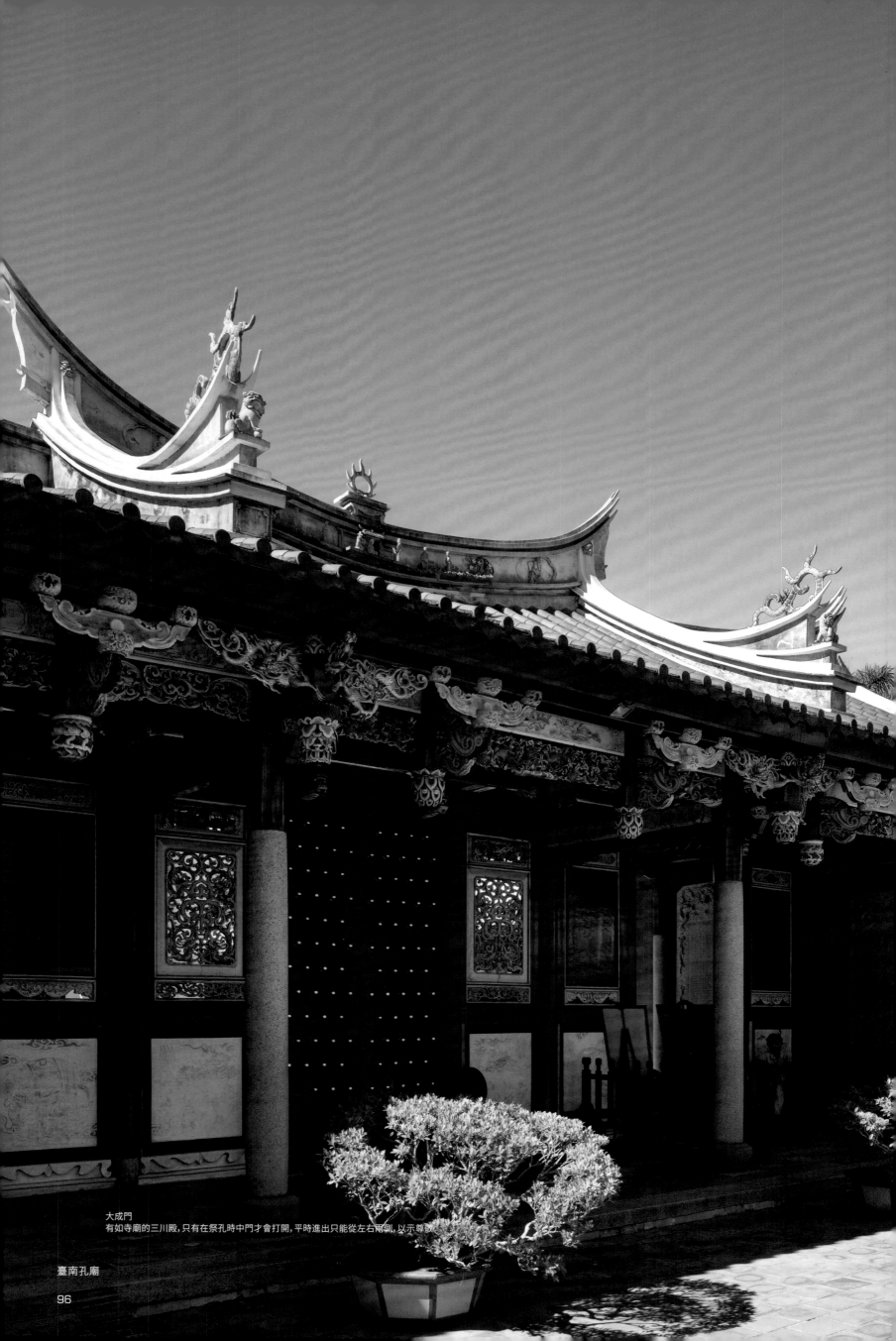

**大成門**
有如寺廟的三川殿，只有在祭孔時中門才會打開，平時進出只能從左右兩側，以示尊敬。

臺南孔廟

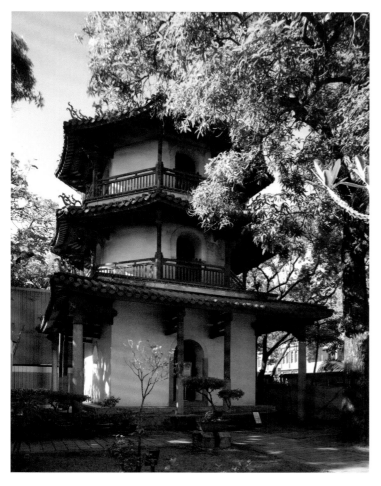

文昌閣
樓高三層，一樓為方形，二樓為圓形，供奉文昌帝君，三樓為八角形，供奉魁星，因而此樓又稱魁星樓。除祭祀功能，另做藏書室

歷經清代至今日已有三百多年歷史的「全臺首學」，為儒家與道家之合建築形式，採閩南式建築，格局為標準的「左學右廟，前殿後閣」的三合院，建築風格為孔子崇尚簡樸之精神，肅穆而典雅

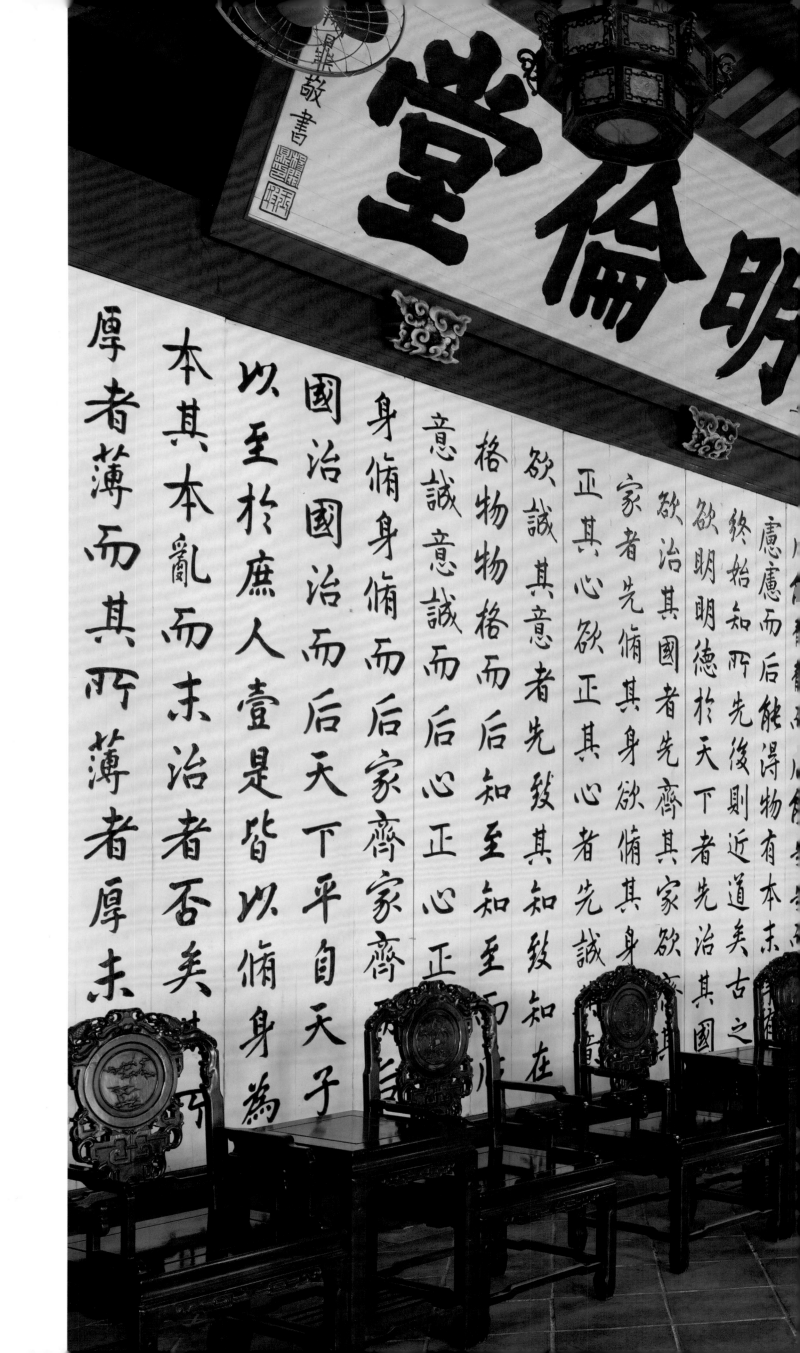

堂倫明

敬書

厚者薄而其所薄者厚未

本其本亂而末治者否矣其

以至於庶人壹是皆以脩身為

國治國治而后天下平自天子

身脩身脩而后家齊家齊

意誠意誠而后心正心正

格物物格而后知至知至

欲誠其意者先發其知知在

正其心欲正其心者先誠

家者先脩其身欲脩其家欲

欲治其國者先齊其家齊家欲

欲明明德於天下者先治其國

終始知所先後則近道矣古之

應應而后能得物有本末

臺南孔廟

明倫堂
為儒學的講堂，前方抱軒為四根柱子支撐木構架，上承歇山屋頂，後方本體面寬三開間，採格扇門，屋頂為硬山頂，簷廊設有拱門

禮門與義路
禮門與義路位於大成門前的步道上,對應明倫堂之「聖域」與「賢關」,穿越兩側的禮門與義路進入主殿,以示對孔子的尊重,屋頂為硬山式燕尾,屋脊上有一鴟尾,牆上有小花格窗

入德之門
為五開間(由中央三開間之主體及兩邊側室所組成),東題「聖域」,西題「賢關」,屋頂為硬山頂

臺南孔廟

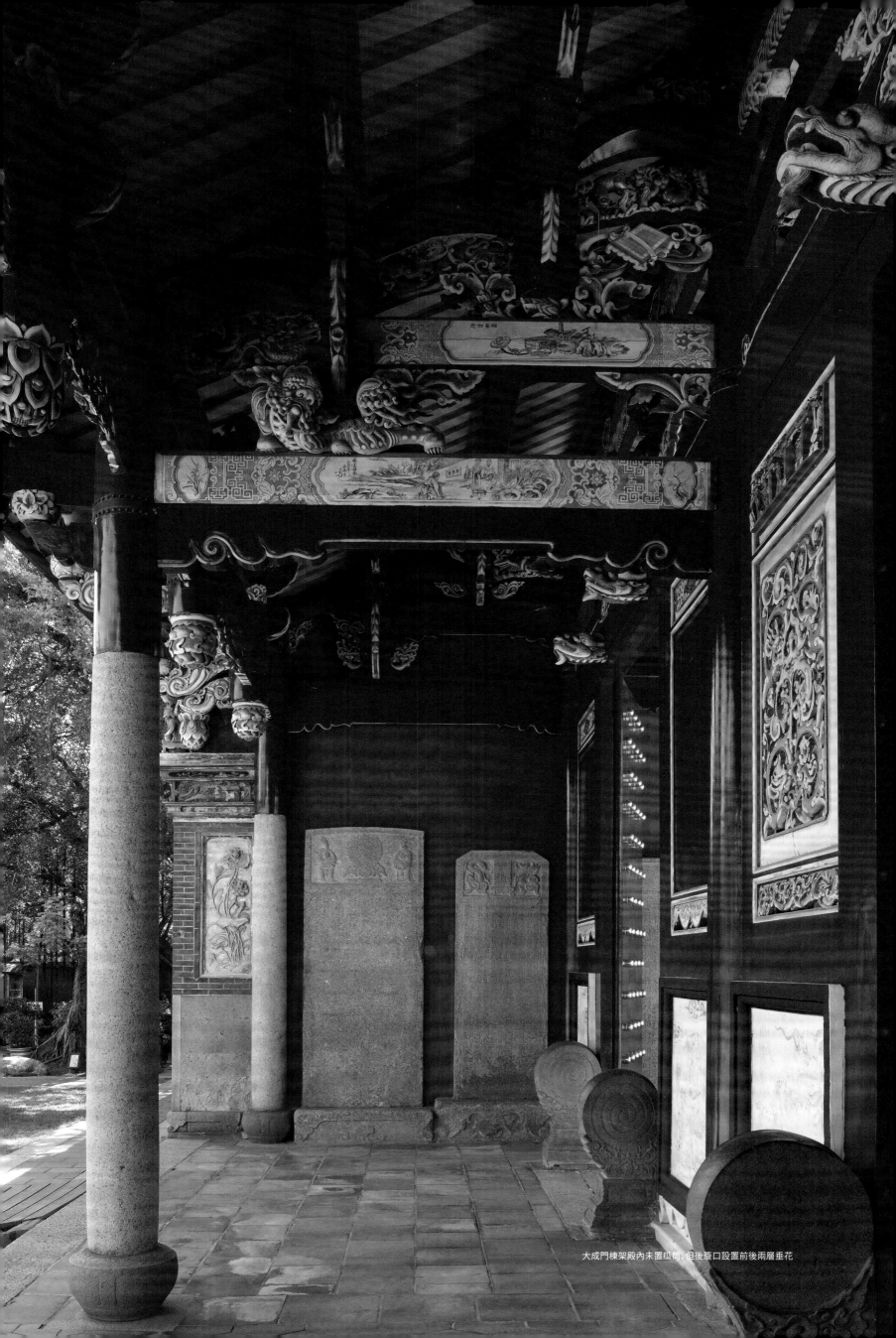

大成門棟架殿內未置瓜筒，但後簷口設置前後兩層垂花

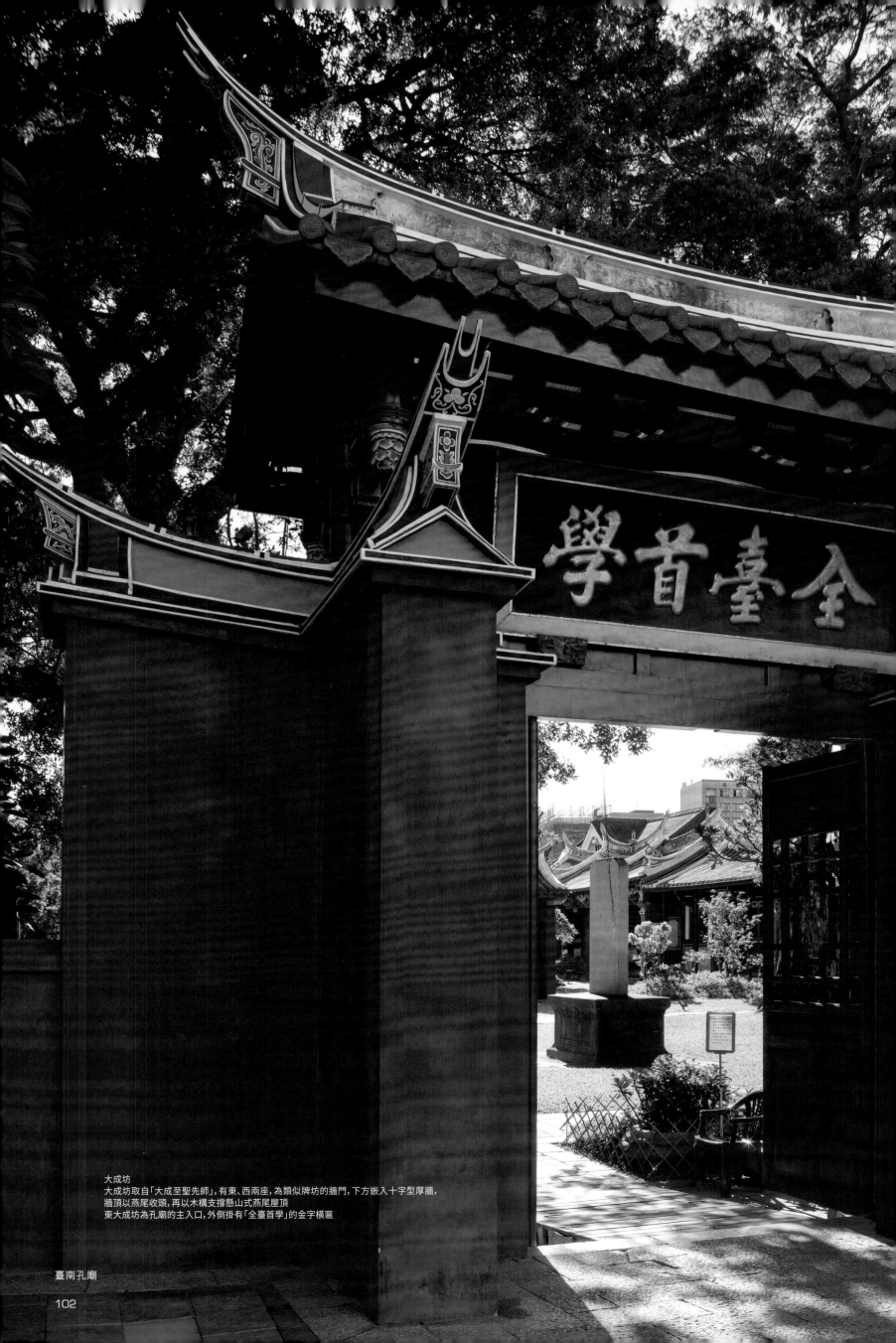

大成坊
大成坊取自「大成至聖先師」，有東、西兩座，為類似牌坊的牆門，下方嵌入十字型厚牆，
牆頂以燕尾收頭，再以木構支撐懸山式燕尾屋頂
東大成坊為孔廟的主入口，外側掛有「全臺首學」的金字橫匾

臺南孔廟

臺南孔廟之創建可追溯於明朝鄭成功驅荷復臺,為宣示中國文化、教化學子、為國掄材,另創建官方儒學「明倫堂」,也開啟了臺灣的禮教文化

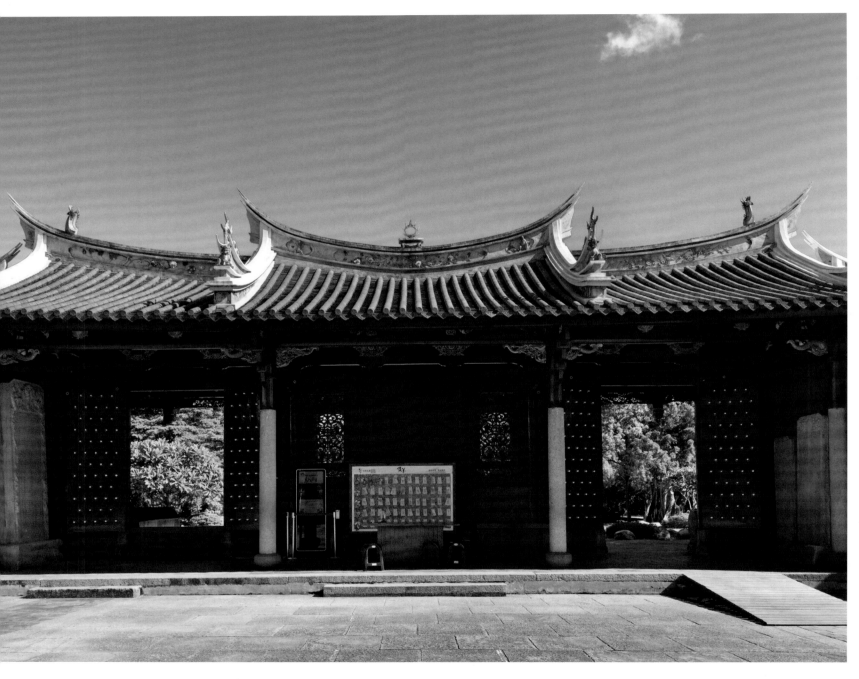

大成殿
大成殿供奉至聖先師孔子牌位,為孔廟建築群中層級最高的建築。建立於臺基之上,屋頂為
重簷歇山頂,殿前有祭孔時佾舞的露臺
大成殿所在之合院兩側為東西廡,面寬五開間,室內空間為長廊型態
(此為大成殿由內向外視角)

鴟鴞
大成殿屋頂垂脊上站著一排排泥塑的梟鳥,自古以此鳥為不孝及不祥的鳥類,這裡
意指梟鳥飛過孔子講學之處被其感化,顯示出孔子有教無類的大愛精神

臺南孔廟

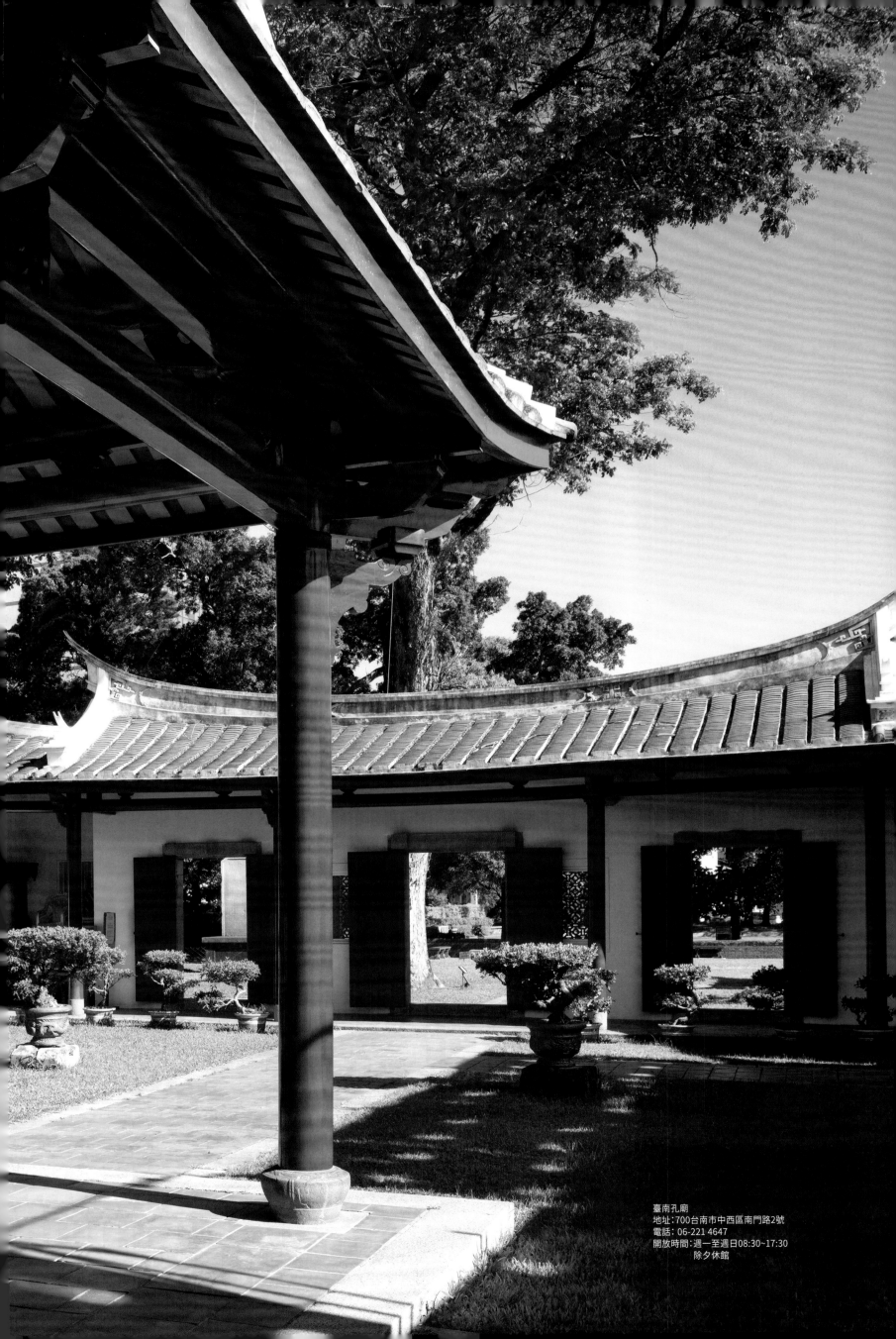

臺南孔廟
地址 : 700台南市中西區南門路2號
電話 : 06-221 4647
開放時間 : 週一至週日08:30~17:30
　　　　除夕休館

# 吉安慶修院

## 光明真言百萬遍

在群山環繞下進入聚落，吉野村是日治時期第一個官營的移民村，今天在道路格局上仍能感覺到當年要在這片花蓮天地中，擘劃出一處居所的用心。附近的建物大多是戰後興建的了，是臺灣日常景色。而慶修院外圍白牆圈圍出一個街廓，靜佇路口，門口藍色門簾迎風招颭，非常醒目。通過水手舍潔淨之後，木造正殿赫然在目。

廣大的庭園中，木造正殿之所以如此立體而秀美，也許是因為「寶形造」平面略為抬高的基座和屋頂中央的頂尖。也許是與重簷融為一體的出軒入口，有著簡約的雲紋和斗拱，或是三邊外廊、木欄與拉門構成一道環繞建築的自在空間。面寬三間、進深四間，這些微小的細節共構出一個自我俱足的整體。

1917年興建的真言宗吉野布教所，是當時大部分從四國吉野川沿岸移居來的居民的信仰中心。在1997年獲文化資產身分、2003年整修。慶修院是一座具有相當完整日式傳統配置的寺院，庭園裡有不動明王石刻，意味「**無物能使之變動的慈悲心**」，百度石及「光明真言百萬遍」石碑都是在寺院內部空間中，透過身體移動進入信仰的境界中。其中，八十八尊石佛象徵八十八種煩惱與願力，是遵循真言宗傳統，請回四國八十八箇所的佛像，免除遠方信徒奔波之苦。這一點，也成為了殖民、移民歷史的一種當代遺緒。

### Shingon Yoshino Dojo (Ji'an Ching-Hsiou Shrine)
**Praise be to the flawless, all-pervasive illumination of the great seal of the Buddha. Turn over to me the jewel, lotus and radiant light.**

Located between Taiwan's Central Mountain Range and Coastal Mountain Range, Yoshino Mura (today's Ji'an Village) was the first government-administered immigration village during Japanese rule. Today, the neatly planned street layout still hints at the Japanese government's dedication to creating a community suitable for living. Most of the buildings standing here today are ordinary Taiwanese style dwellings built after the war. However, one building, which occupies an entire city block, stands out for its distinctly Japanese style, unmistakable white walls, and intensely blue portière—the Ji'an Ching-Hsiou Shrine. Visitors may enter the wooden main building after washing their hands at the chozuya (water ablution pavilion).

Surrounded by a large garden, the shrine's beauty arises from the combination of its many distinctive elements, including its hogyozukuri (hip roof) with its apex topped by a tiny cupola, the raised ground floor, the entrance that blends perfectly with the double eaves, the dougongs with cloud-patterned carvings, the veranda that runs around three sides of the shrine, and the nostalgic wooden rails and sliding doors that create a zen atmosphere. The main building measures 3-by-4 jians wide. The attention to detail by the architect makes it a masterpiece that truly stands in a class of its own.

The shrine was originally built in 1917 as a dojo for a Tantric Buddhist sect known as Shingon Buddhism. It functioned as the religious center for immigrants from the Yoshino River region of Shikoku Island. It was designated as a national cultural heritage site in 1997 and was restored to its original state in 2003. The Ching-Hsiou shrine is equipped with everything you might expect to see at a Japanese temple, including a stone sculpture of the Achala Dharmapala (the protector of dharma with an immovable heart for compassion), a hyakudo (hundredth pilgrimage) stone, and a "read the Matra of Light a million times" stone stele. Also in the garden are 88 stone Buddha statues symbolizing the 88 kleshas (unwholesome states of mind) and avedha-vasa (vows of the Buddha) blessed by the 88 original Buddha statues in Shikoku in accordance with Shingon tradition. This allowed Shingon followers to visit the shrine to satisfy their religious duties without having to travel across the sea back to Shikoku, a unique problem for an immigrant society.

吉安慶修院

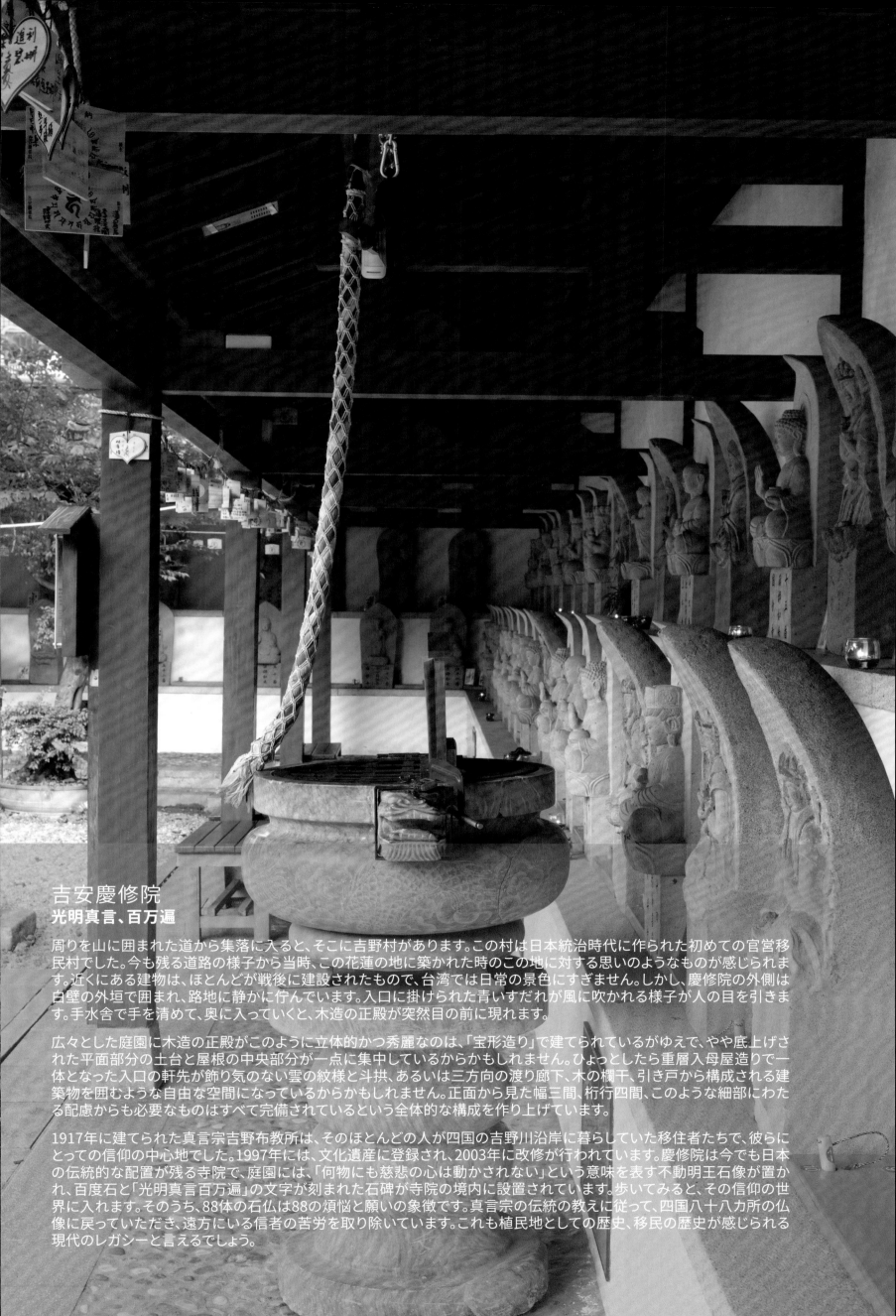

# 吉安慶修院
**光明真言、百万遍**

周りを山に囲まれた道から集落に入ると、そこに吉野村があります。この村は日本統治時代に作られた初めての官営移民村でした。今も残る道路の様子から当時、この花蓮の地に築かれた時のこの地に対する思いのようなものが感じられます。近くにある建物は、ほとんどが戦後に建設されたもので、台湾では日常の景色にすぎません。しかし、慶修院の外側は白壁の外垣で囲まれ、路地に静かに佇んでいます。入口に掛けられた青いすだれが風に吹かれる様子が人の目を引きます。手水舎で手を清めて、奥に入っていくと、木造の正殿が突然目の前に現れます。

広々とした庭園に木造の正殿がこのように立体的かつ秀麗なのは、「宝形造り」で建てられているがゆえで、やや底上げされた平面部分の土台と屋根の中央部分が一点に集中しているからかもしれません。ひょっとしたら重層入母屋造りで一体となった入口の軒先が飾り気のない雲の紋様と斗拱、あるいは三方向の渡り廊下、木の欄干、引き戸から構成される建築物を囲むような自由な空間になっているからかもしれません。正面から見た幅三間、桁行四間、このような細部にわたる配慮からも必要なものはすべて完備されているという全体的な構成を作り上げています。

1917年に建てられた真言宗吉野布教所は、そのほとんどの人が四国の吉野川沿岸に暮らしていた移住者たちで、彼らにとっての信仰の中心地でした。1997年には、文化遺産に登録され、2003年に改修が行われています。慶修院は今でも日本の伝統的な配置が残る寺院で、庭園には、「何物にも慈悲の心は動かされない」という意味を表す不動明王石像が置かれ、百度石と「光明真言百万遍」の文字が刻まれた石碑が寺院の境内に設置されています。歩いてみると、その信仰の世界に入れます。そのうち、88体の石仏は88の煩悩と願いの象徴です。真言宗の伝統の教えに従って、四国八十八カ所の仏像に戻っていただき、遠方にいる信者の苦労を取り除いています。これも植民地としての歴史、移民の歴史が感じられる現代のレガシーと言えるでしょう。

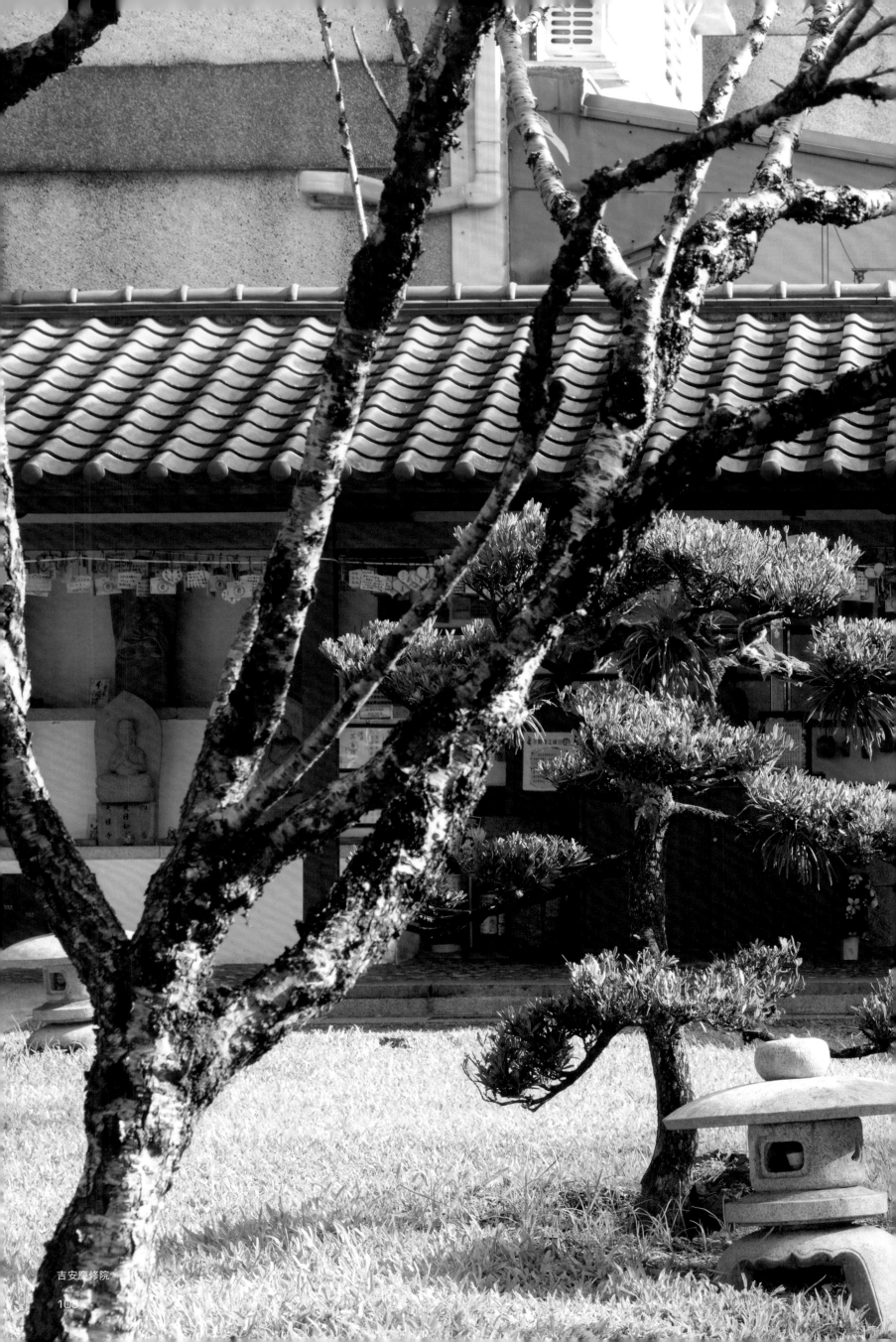

吉安廣修院

繪馬

繪馬是日本神社或寺院祈願的一種奉納物品，最常見的是五角形木牌，信徒在木牌上寫下願望，於年終集中火化

慶修院前身是日治時期日本移民主要的信仰中心,以宗教安定的力量,撫慰思鄉之情,更具備醫療所、課堂室以及喪葬法事服務處等各式功能。寺內所供奉的主神有弘法大師、不動明王

因院內供奉日本東密真言宗,請雙手合十,誠心念「南無大師遍照金剛」再進入院內即可

吉安慶修院

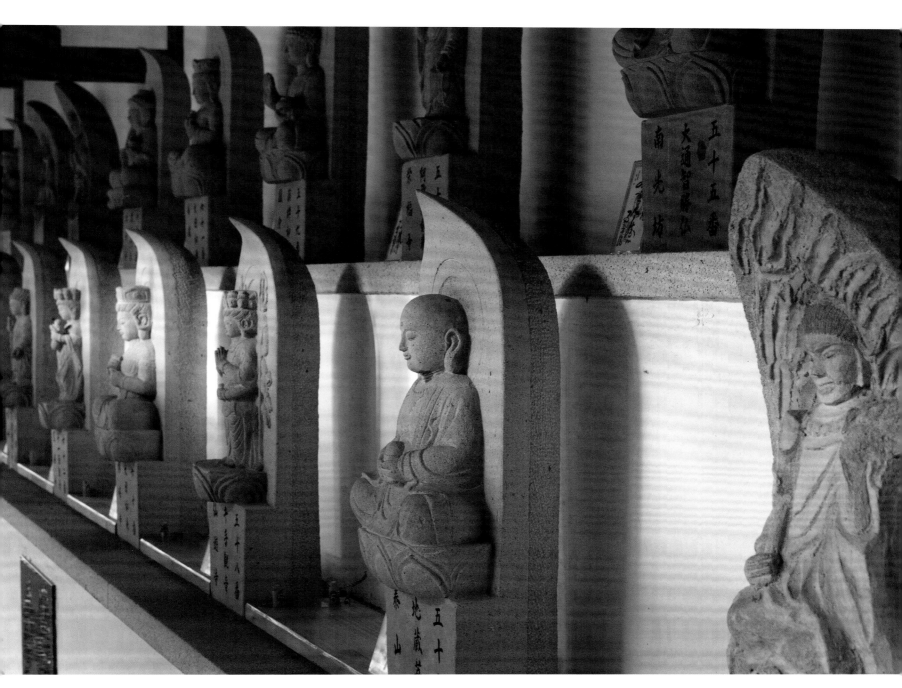

八十八尊石佛
據說皆為川端滿二親身行遍日本四國島上八十八所修道寺院，一一請回而來，讓吉野移民村的居民能夠就近參拜，尋求精神寄託。祂們象徵著八十八種煩惱，也代表著八十八種願力

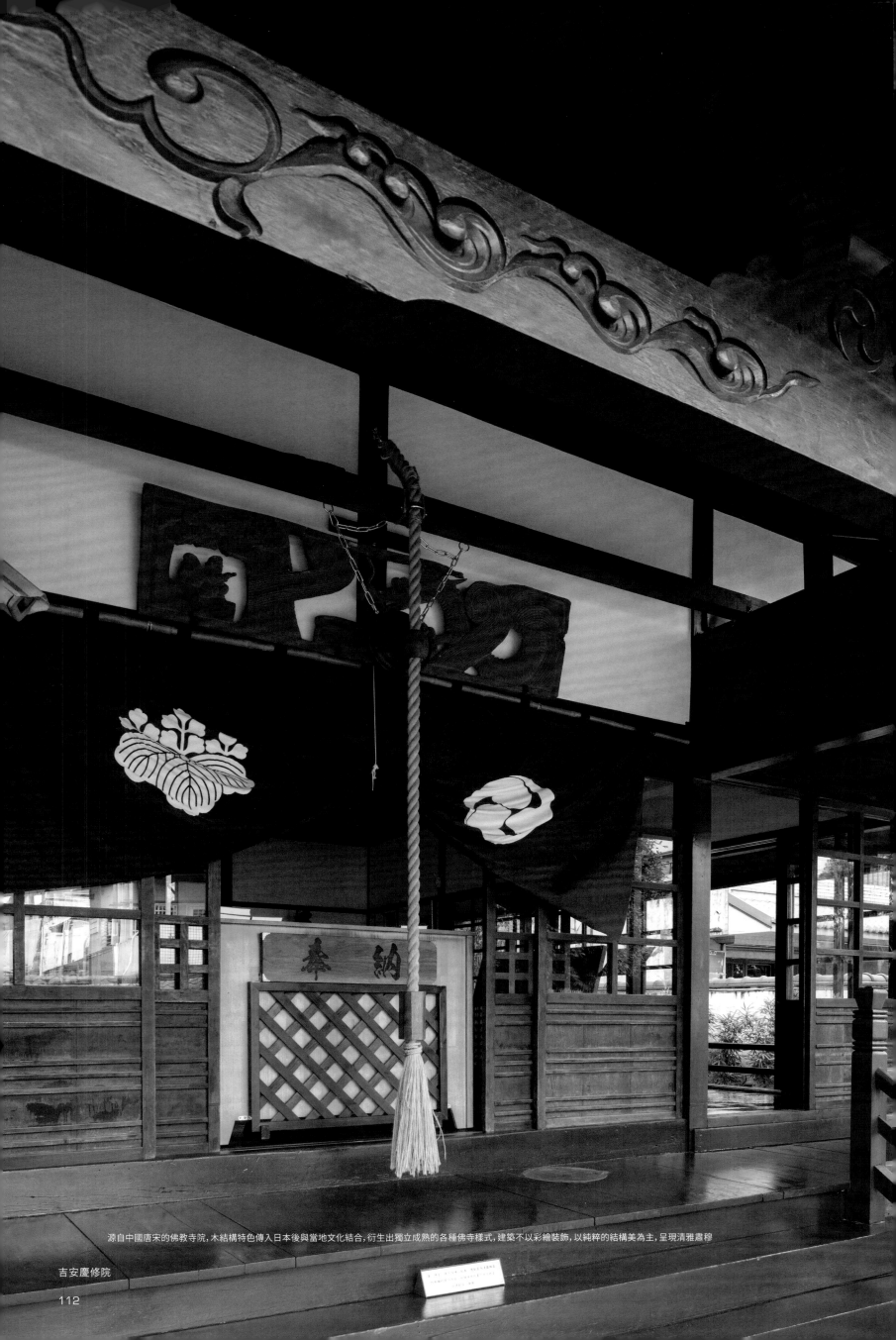

源自中國唐宋的佛教寺院，木結構特色傳入日本後與當地文化結合，衍生出獨立成熟的各種佛寺樣式，建築不以彩繪裝飾，以純粹的結構美為主，呈現清雅肅穆

吉安慶修院

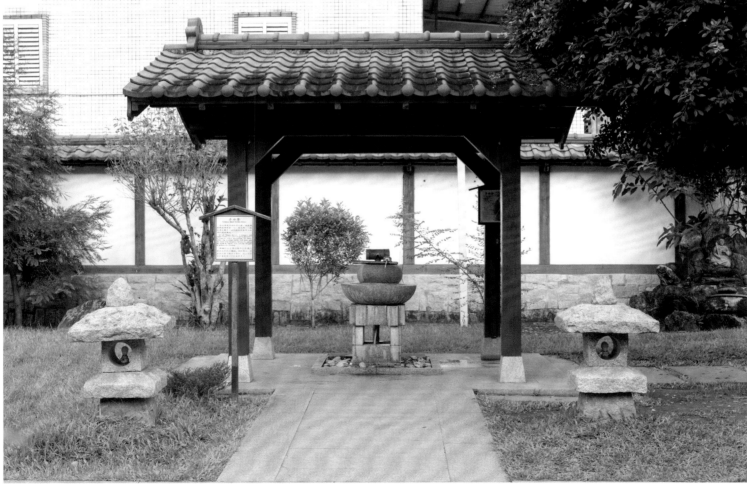

樹下小石神像
小巧可愛的菩薩是孩子的守護神

手水舍
進慶修院首先映入眼簾的就是手水舍。通常進入日本寺廟時，為民眾參拜前潔淨身、心、意之所
院內草木扶疏，綠意盎然

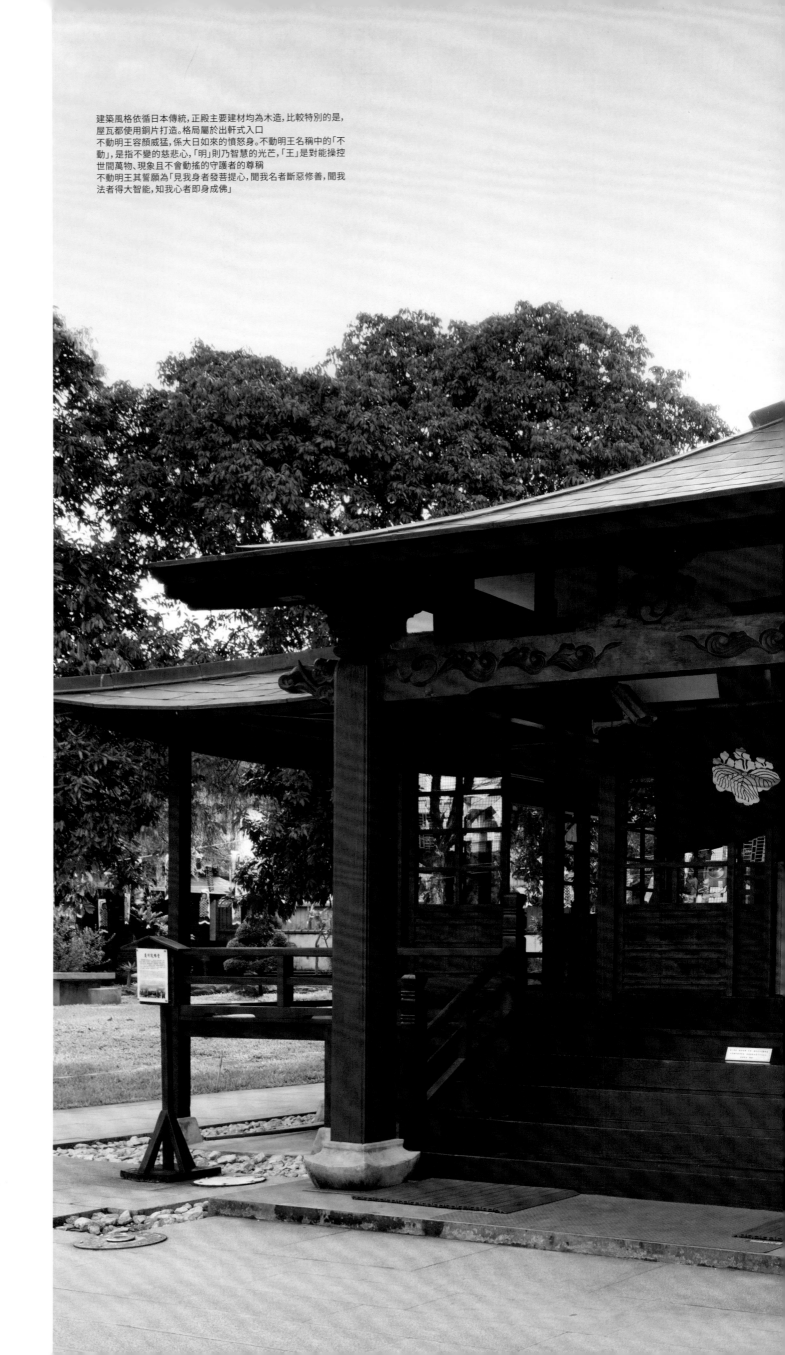

建築風格依循日本傳統,正殿主要建材均為木造,比較特別的是,屋瓦都使用銅片打造。格局屬於出軒式入口

不動明王容顏威猛,係大日如來的憤怒身。不動明王名稱中的「不動」,是指不變的慈悲心,「明」則乃智慧的光芒,「王」是對能操控世間萬物、現象且不會動搖的守護者的尊稱

不動明王其誓願為「見我身者發菩提心,聞我名者斷惡修善,聞我法者得大智能,知我心者即身成佛」

吉安慶修院

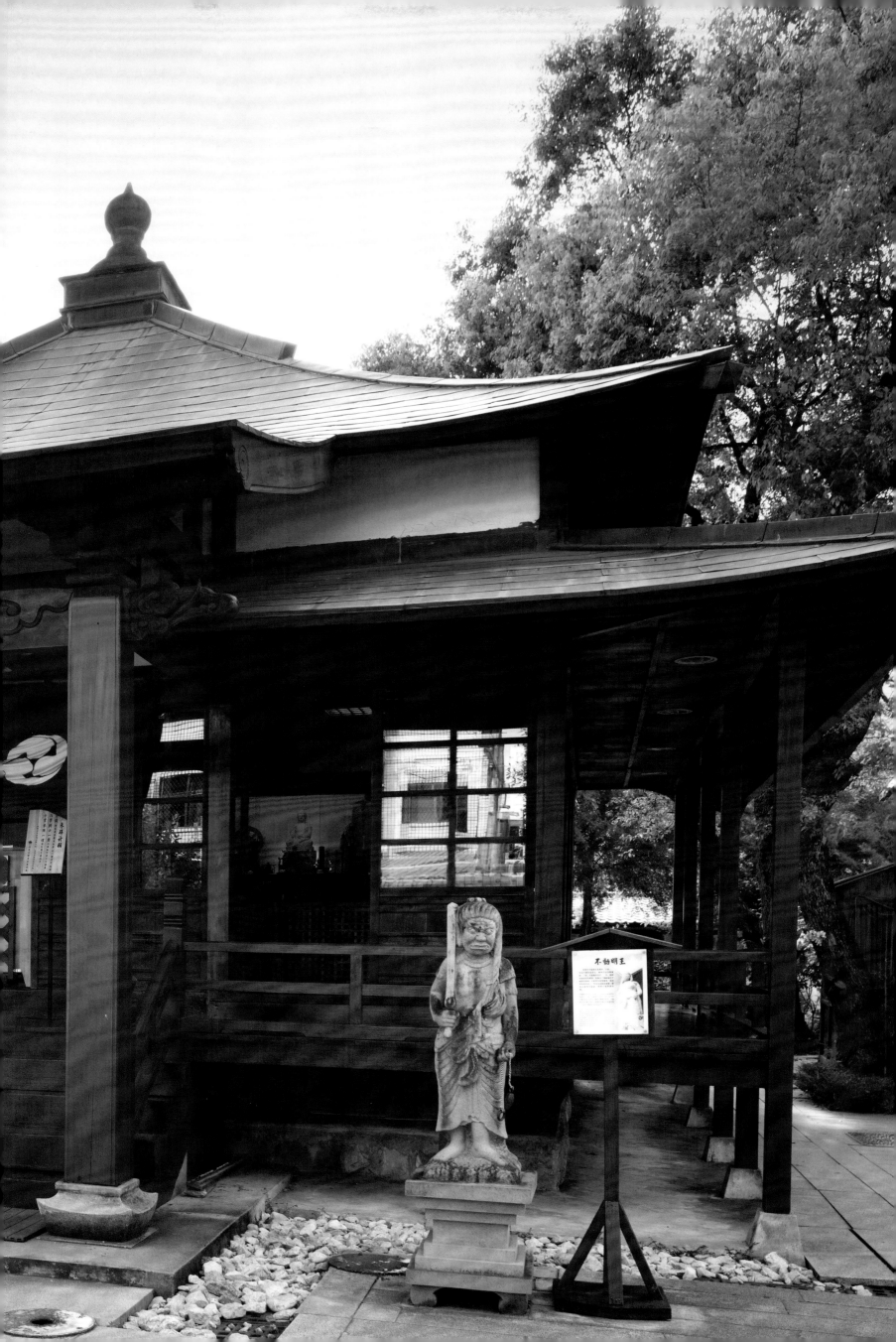

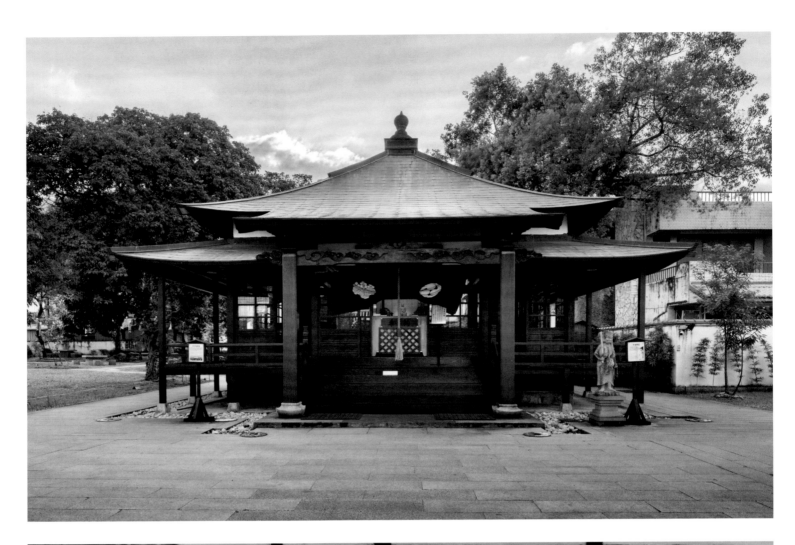

屋頂樣式為日式傳統寶形造建築,散發典型江戶時期風格,特色是屋頂為錐形,以四面、六面、或八面的平面收攏於一尖頂,類似寶石切割面的尖塔構造,沒有正脊,頂部集中於一點。形狀為角式攢尖,慶修院則為多用於園林建築的四角形

高床
架高地基是日本傳統建築的基本工法,是為了因應木造建材不受地面濕氣影響而提升高度的方式,有通風、防潮與防蟲蟻蛇鼠的目的

吉安慶修院

凹型木迴廊，木構架上的頭貫、斗拱、木鼻等構件充滿濃濃日式風味，門片上鑲製玻璃格窗，引進大量光線，讓室內明亮

吉安慶修院
地址：973花蓮縣吉安鄉吉安村中興路345-1號
電話：03-853 5479
開放時間：週二至週日 08:30~17:00
　　　　　週一公休

# 剝皮寮歷史街區

## 一條老街在廿世紀末的保存與再生

從今天新店溪、大漢溪匯入淡水河的河口東岸開始，清代的艋舺、臺北城、大稻埕這三個市街構成了漢人的聚落。剝皮寮歷史街區中的康定路173巷，就是當年艋舺（今天的萬華）的主要街道。從這條路向西，過康定路是艋舺地藏王廟、過西昌街是青草巷，最後會抵達龍山寺。

日治時期被劃入都市計畫的這條街道，在經過56年之後由戰後臺北市政府執行徵收，但也促成歷史街區保存的契機，留下了這一條重重層疊了清代都市紋理、傳統街屋型態、日治市街改正後的立面，以及戰後改建面貌的街道。都市是一張羊皮紙，抹去紙上筆觸時必然留下痕跡與線索，再與新寫上的筆劃疊加，共同構成紙面。

**「舊杉舊杉的厝瓦，一直保護阿公阿嬤」**[1]。昔日民間社會日常生活或許不再，但如今的剝皮寮歷史街區就像新加上的一筆當代創作，鄉土教育中心與藝文特區進駐了昔日的街屋。電影「艋舺」和流行歌曲「我愛雨夜花」在這個具有歷史曲線般尺度的街道取景；而街屋的紅磚和洗石子立面、灰泥牆前、木門窗裡、光線和老樹之下，成為展場。如織遊人在這裡得以在離捷運站與現代生活咫尺之處，以身體和步伐體驗數百年前的空間。**「萬籟定聞鐘，華林啟飛錫，憶當年紅羊浩劫，看此日衹樹重興」**[2]，歷史和建築保存之後，更要在當代活用。

## Bopiliao Historic Block
### Preserving and revitalizing a century-old city block at the turn of the millennium

At the point where the Xindian and Dahan Rivers join to become the Tamsui River sit three famous Han Chinese settlements of the Qing Dynasty—Monga (today's Wanhua District), Taipeh (Taipei), and Twatutia (Dadaocheng). What today is Lane 173 of Kangding Road in the Bopiliao Historic Block was once the main street of bustling Monga. The street runs from east to west, beginning from the Monga Ksitigarbha Temple on Kanding Road, then running past Green Grass Alley by Xichang Street, and finally leading to Longshan Temple.

The Japanese government included this street in its urban planning when it took over Taiwan. Fifty-six years later, after World War II, the Taipei City Government appropriated the street, which had witnessed the rise and fall of multiple eras, as a historical site, preserving its Qing Dynasty layout, the traditional storefronts with their Japanese-style façades, and the street's post-war glory. Cities are like sheets of sheepskin parchment. Even when the ink fades, there remain clues hinting at what was written before. Traces of the old along with strokes of the new make this piece of writing especially unique.

"The old and dilapidated roof tiles have been there protecting my grandparents for years.[2]" Although the hustle and bustle of the street can no longer be seen, the Bopiliao Historic Block is an artwork built upon the relics of the past. The old shop buildings are now occupied by the Heritage and Culture Education Center of Taipei and the Bopiliao Arts District. The movie Monga and the music video for the Taiwanese pop song I Love Rainy Night Flower were both shot in this historical street block. Under the bright sun light and the old trees, these buildings' red bricks, granolithic façades, plaster walls, and wooden doors and window frames make them the perfect venue for exhibitions. Bopiliao's proximity to the metro station and the modern world gives tourists an accessible space where they can stroll around and connect with the city's past. "The temple bell drowns out the sounds of nature as the saints travel through the dense forest. The gruesome battlefield of the past is now a blessed place of worship.[3]" The ultimate purpose of preserving historical buildings is not to maintain them in perfect condition, but to utilize them in meaningful ways.

[1] S.H.E, 2011《我愛雨夜花》,《愛而為一演唱會》
Translated lyrics of the S.H.E , 2011《I Love Rainy Night Flower》,《S.H.E is the One 》
[2] 彙龍山寺對聯
Adapted from the antithetical couplets featured at Longshan Temple

剝皮寮歷史街區

# 剥皮寮
## 昔懐かしい裏路地にある20世紀末の建築物の保存と再生

今の新店渓と大漢渓が合流する淡水河河口の東岸から、清朝時代の艋舺・台北城・大稲埕という3つの地域には漢人の集落が形成されていました。剥皮寮歴史街区が設置されている康定路173巷は、当時の艋舺（現・万華）のメインストリートでした。この道に沿って西に向かい、康定路を過ぎると艋舺地蔵王廟、西昌街を過ぎると青草巷、最終的には龍山寺に突き当たります。

日本統治時代に都市計画の対象となっていたこの通りは、56年の歳月を経て、戦後に台北市政府に徴収されました。しかし、くしくも歴史的景観の残るエリアを保存するきっかけになり、幾重にも重なる清朝時代の都市の模様、伝統的な街並みの様子や建物、日本統治時代の土地区画整理後の重点、戦後に改造された後の街並みが残されることになりました。都市は羊皮紙のようなもので、紙の上に書かれた筆跡を消そうとすると、必然的にその痕跡と手がかりが残り、さらにその上に何筆か加えることで、紙面が構成されます。

「古い古い家の瓦がお爺さん、お婆さんをずっと守ってくれた」。昔のような民間の日常生活は、二度とすることはできません。しかし、今の剥皮寮歴史街区は、一筆足された現代の作品のようなもので、郷土教育センターと芸文特区がかつての通りに拠点を構えています。映画『艋舺』と流行曲の『雨の降る夜に咲く花が好き』には、この歴史の流れが感じられる町の通りがロケ地に採用されています。通りにある赤レンガとコンクリート打ちっぱなしのファザード、モルタル壁の前、木枠の窓、光線と老木の下が展示場になっています。大勢の人々がMRT駅と現代的な生活の目と鼻の先にあるこの場所で、数百年前の空間を歩きながら、体で感じています。『万籟定聞鐘，華林啓飛錫，憶當年紅羊浩劫，看此日祇樹重興』[1]。歴史と建築物が保存された後、更に現代で活用されるべきです。

[1] S.H.E，2011年《I Love Rainy Night Flowers》，《Love forOne コンサート》
[2] 龍山寺に掲示されている対聯の内容

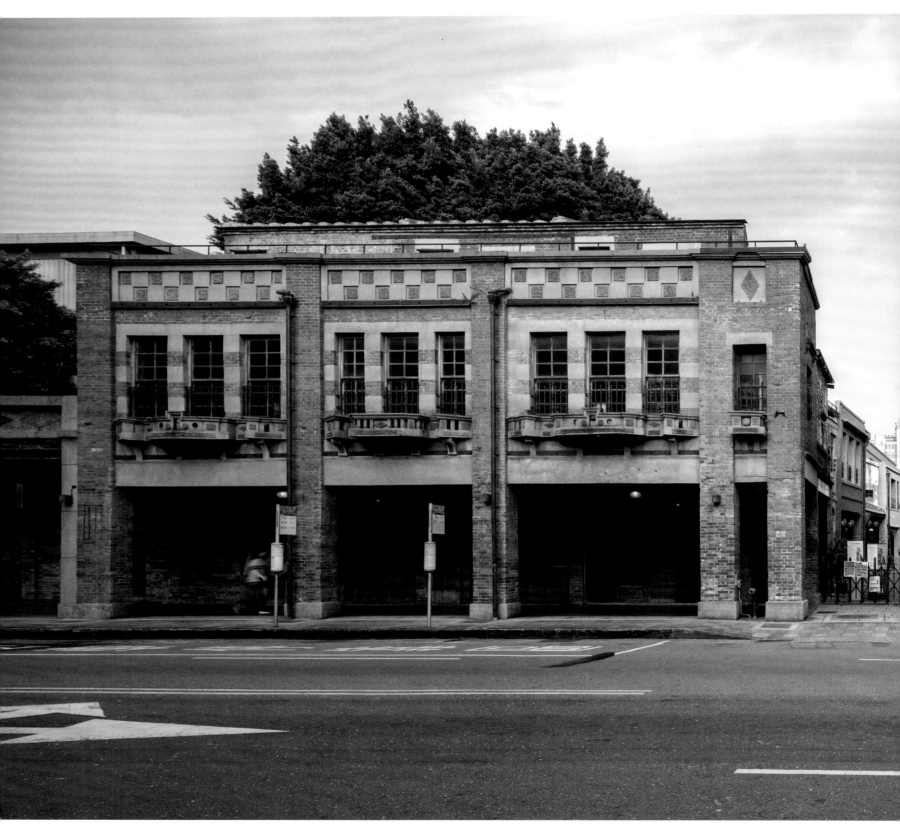

牌樓厝
日治時期進行市區改正,建了許多新式的街屋,外觀是英式古典風的紅磚建築,但一樓仍保留傳統的騎樓,屋頂也延用閩南式木構造。康定路上連起來的這三間紅磚建築就是「牌樓厝」,氣勢十足,也是以前永興亭船頭行所在處

剝皮寮歷史街區

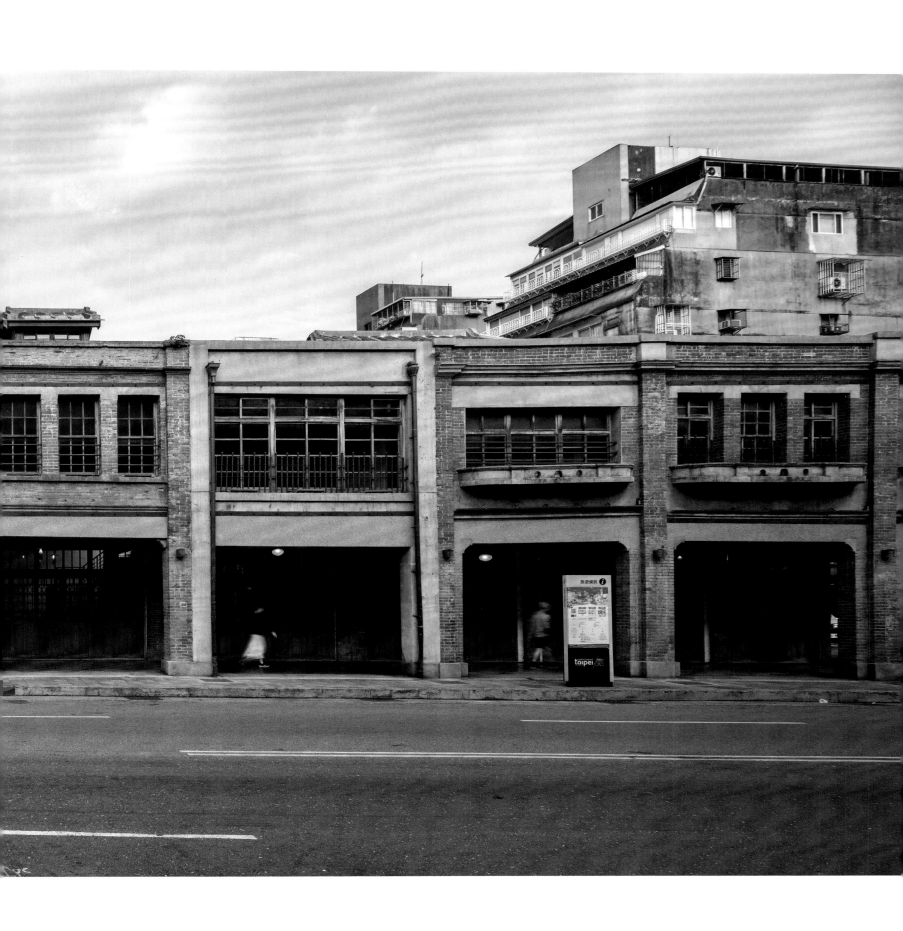

街屋
　為一狹長住商混合式建築，前面做生意，後方作為日常生活，街屋的左右兩側會共用同一面牆壁，同時節省空間及建材

剝皮寮歷史街區

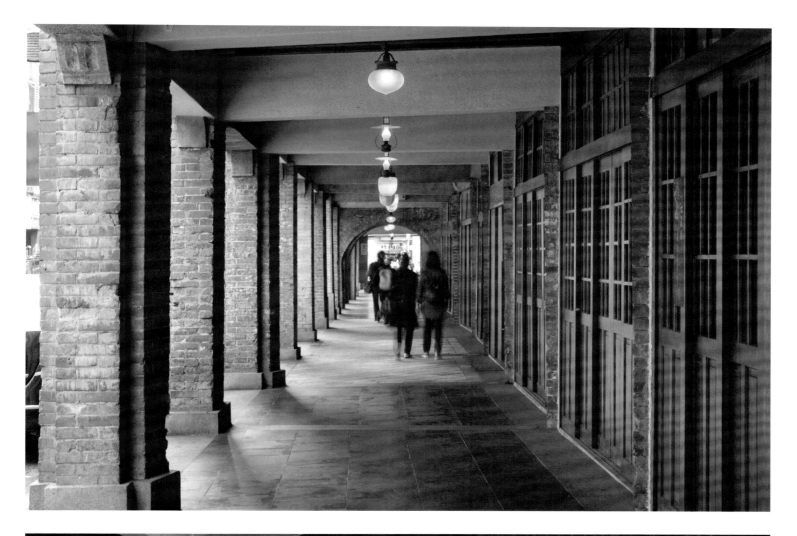

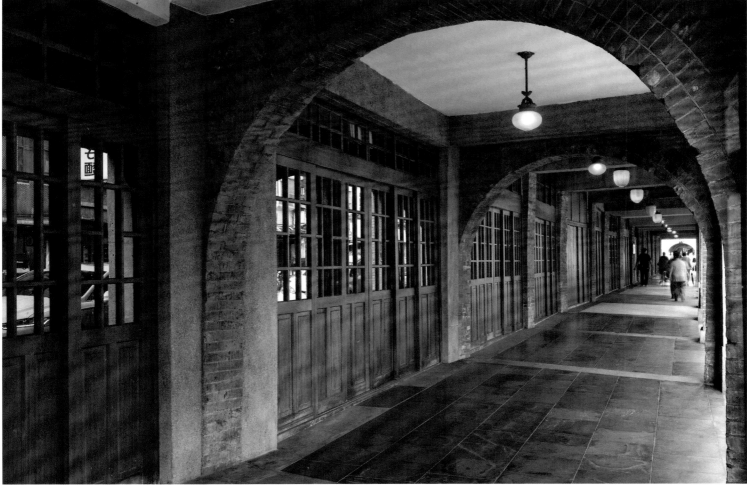

廣州街騎樓
騎樓(亭仔腳),充滿濃濃臺式人情味,因應臺灣氣候濕熱,提供給行人避雨,商業活動也能繼續進行,屋簷下一層層以紅磚堆疊,以利防禦及防火

拱圈結構
以紅磚和石塊拼接而成,鑲砌成弧形拱圈,呈現出如隧道般的深邃空間

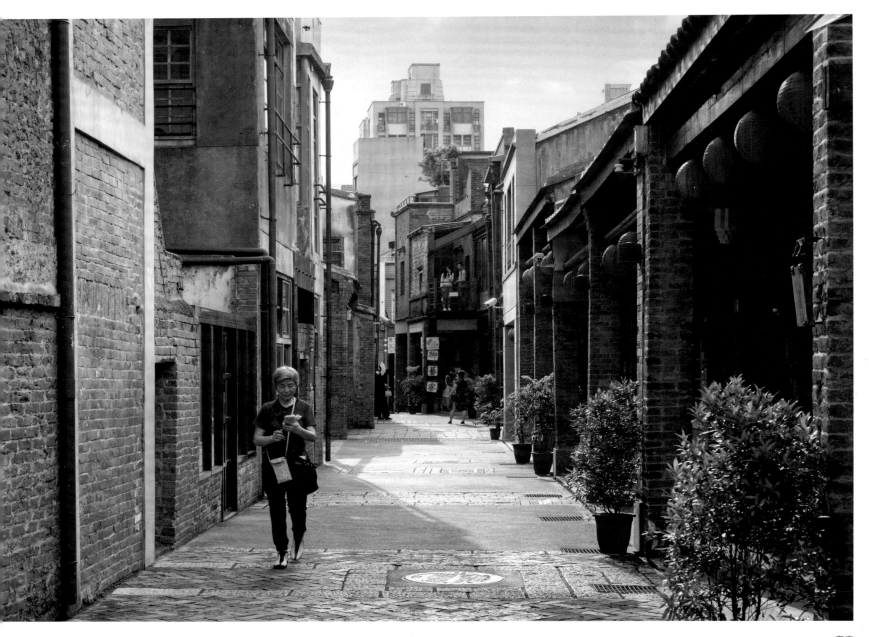

過往人們在這裡生活的樣貌更是剝皮寮的珍寶,像是秀英茶室和長壽號都是人們品茶聊天的商店,還有俗稱「販仔間」費用低廉的日祥旅社,往來各地經商的小販會在此休息,而在那個家家戶戶沒有浴室的年代,公共澡堂鳳翔浴室提供人們洗去疲憊

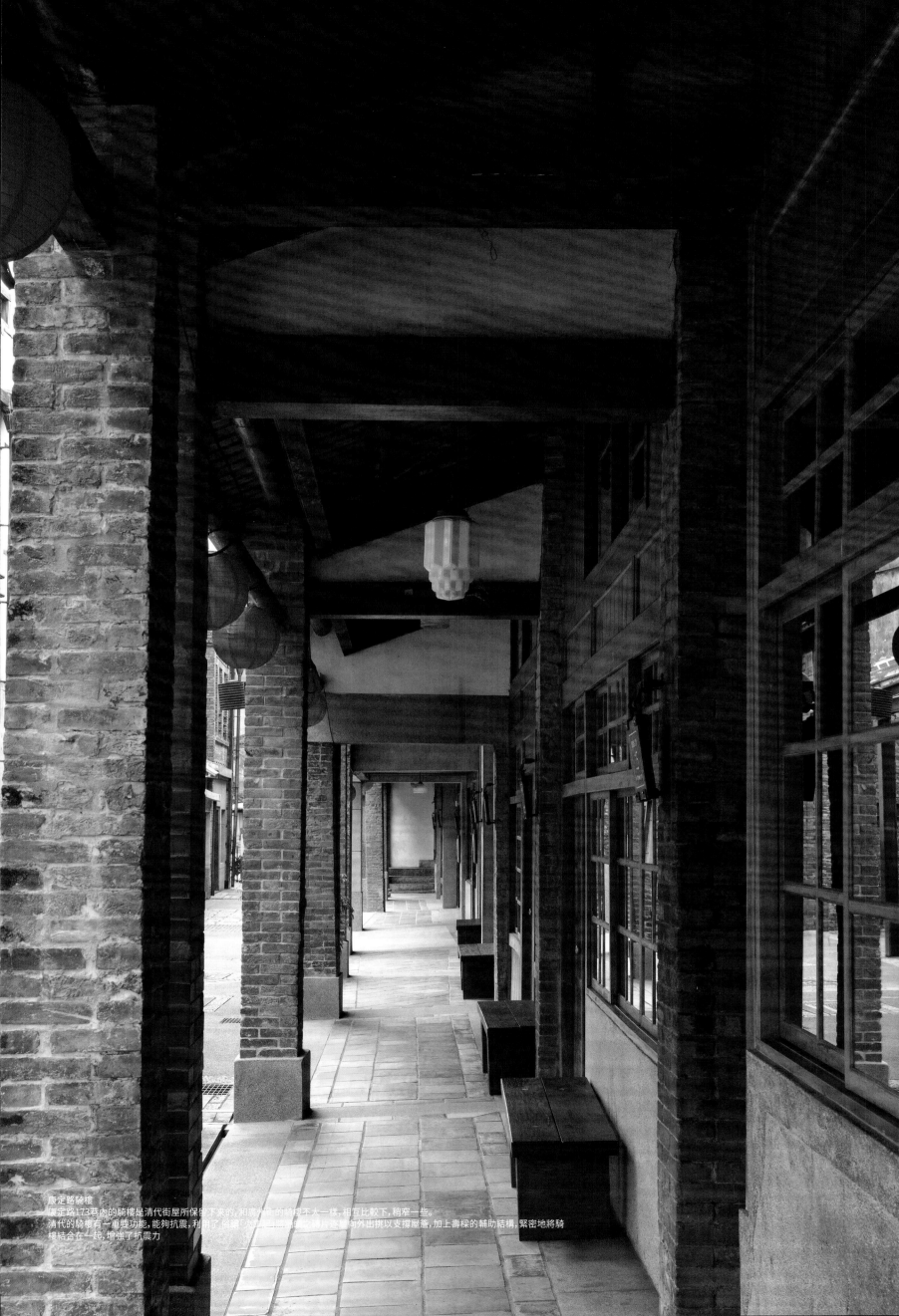

康定路騎樓
康定路173巷內的騎樓是清代街屋所保留下來的，和厦門街的騎樓不太一樣，相互比較下，稍窄一些。
清代的騎樓有一重要功能，能夠抗震，利用了沿牆「火庫起」式的磚片疊澀向外出挑以支撐屋簷，加上壽樑的輔助結構，緊密地將騎樓結合在一起，增強了抗震力

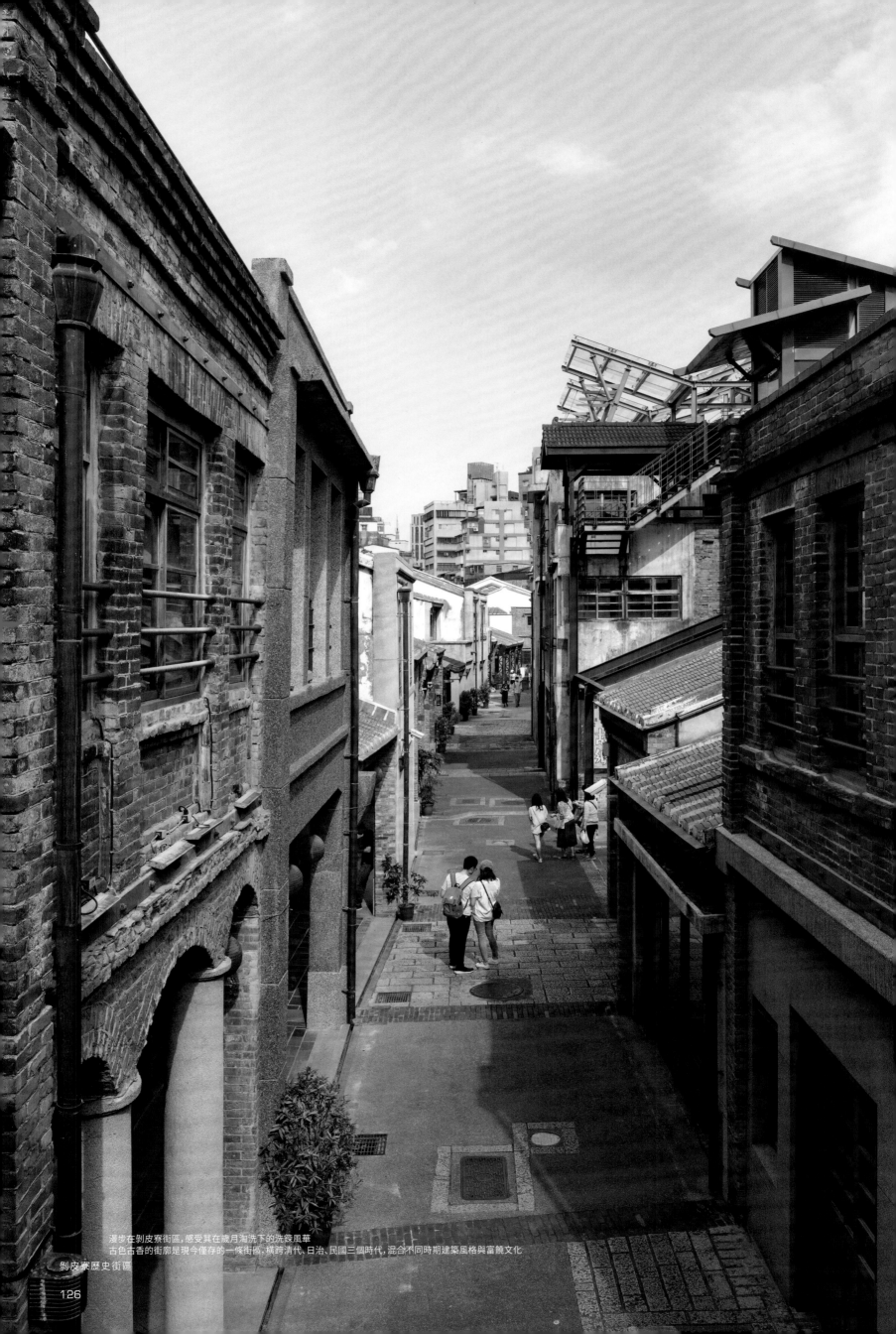

漫步在剝皮寮街區，感受其在歲月淘洗下的洗鍊風華
古色古香的街廓是現今僅存的一條街區，橫跨清代、日治、民國三個時代，混合不同時期建築風格與富饒文化

剝皮寮歷史街區

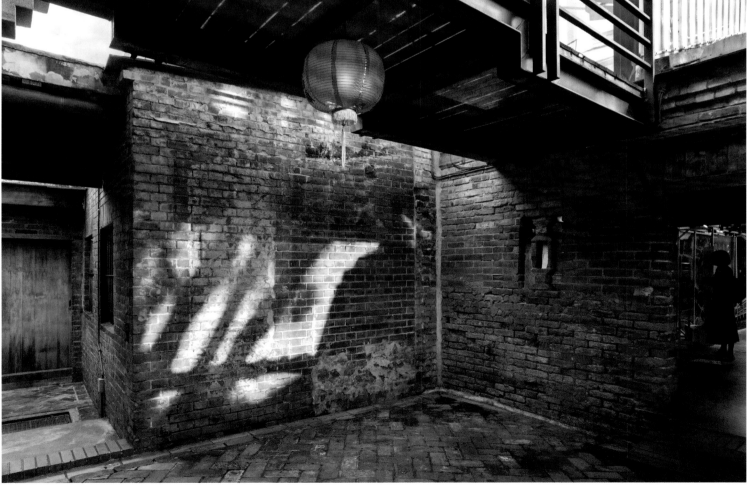

斜面屋
因為日治時期市區改正時，建築超出道路指定線被強制拆除後所形成的特殊空間，內部格局為斜面屋

廣州街
從照片右手邊廣州街這一排立面,我們可以看到剝皮寮街區多元的街屋風格,懷舊風韻的綠釉鏤空花磚和紅磚相互搭配。設置了「花臺」,
利用凹凸和局部鏤空方式讓立面更有立體感。
在設計上有著各種泥塑花紋、弧形陽台和女兒牆,廊道上方有著洗石子工法的裝飾。
沿路上除了紅磚色的柱子外,還可以看到國防色(青綠色)的柱子,是日治時期因加強戰備,政府推廣的防空保護色

剝皮寮歷史街區

九宮格窗戶
採用獨特的九宮格分割方式

剝皮寮歷史街區

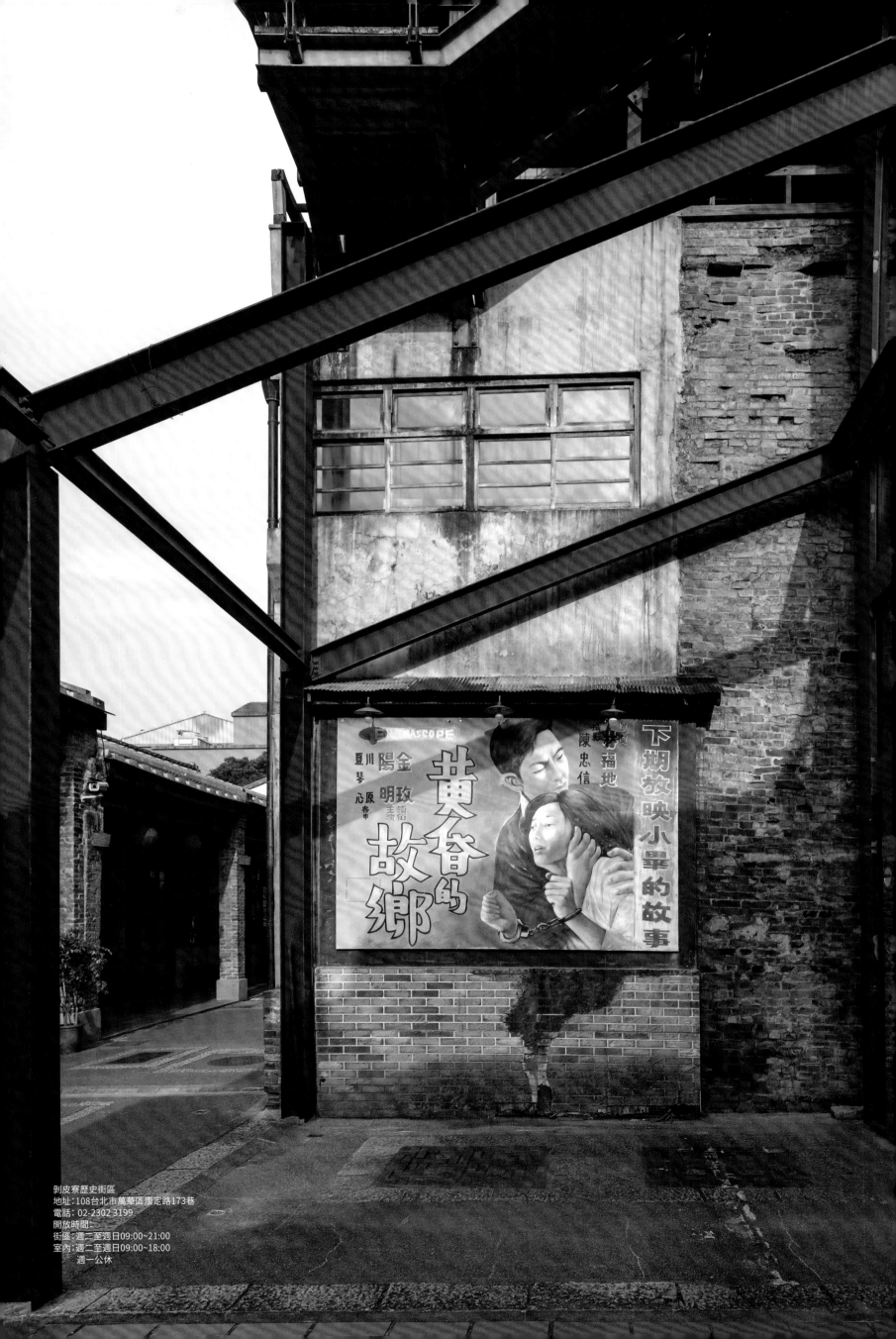

剝皮寮歷史街區
地址：108台北市萬華區康定路173巷
電話：02-2302 3199
開放時間：
街區：週二至週日09:00~21:00
室內：週二至週日09:00~18:00
　　　週一公休

# 新富町文化市場

## 永遠的現代性

馬蹄形平面構成了這棟1935年竣工的建築物強烈的幾何感，即使在今天，其現代感仍然十分鮮明。洗石子外牆和混凝土雨庇的水平飾線構成了整體簡潔的建築風格。U字型的平面提供了流暢明朗的動線，而中央的天井，不能不說其內部的流線造型是富有Art Deco趣味的，滿足了內部對於光和風的需求。空間的機能性正與建築風格相吻合。

修建時，建築師沿著U型牆面安置了兩道半透明厚牆。似實實虛，這兩道牆既貼合了建築歷史的肌理，也明確地區隔出遊走與安坐的空間，更是當代再利用實可以活用的空間。透光的隔板和上方的高窗，仍然維持了對於光線與氣流的安排。此外，修建時保留原來的磨石子地坪、洩水坡度，以及兩側的排水凹槽，都是對於歷史的尊重。簡單的手法，卻有實用且豐富的巧思。

「將市場建築轉換為飲食教育的場域，使古蹟作為在地社會議題討論的基地，讓場館成為連結在地與外部社群的溝通平台」，新富町文化市場在當代的經營方針是與時俱進的，共享辦公空間、教學廚房、演講室、展覽館、咖啡廳各式各樣的使用可能性，體現了舊建築再利用的底蘊。相輔相成的，經過市場外日治時期時作為管理室的木造建築，可以走到不遠處的萬華東三水街市場。歷史文化是精神的食糧，並且應該是一份融合在日常生活中的食糧。

## Shintomicho Cultural Market (U-mkt)

### Timeless modernity

It is somewhat surprising that this modern-looking, horseshoe-shaped market building with its avant-garde geometric curves was constructed in 1935. The vertical granolithic walls and horizontal concrete canopies are the defining elements of the building's style. The U-shaped floor plan gives market goers a clear path to follow on shopping trips. The central atrium adds a playful Art Deco twist to the building while also providing for proper lighting and ventilation—a perfect combination of function and style.

During the restoration process, the architect installed two thick, translucent, almost dreamlike walls parallel to the existing U-shaped wall to preserve the history of the building while clearly separating the seating area from the hallway, revitalizing and modernizing the old building. Light and air can still travel through the semi-transparent cladding and the ventilation windows above. Apart from this major addition, most other elements of the old building have been preserved out of respect for the original design, including the terrazzo flooring, the slightly slanted walkways, and the drainage grooves on either end. To sum up the design in a few words, it is both simple and functional.

The Jut Foundation for Arts & Architecture was tasked with restoring the once-dilapidated building, and their goal was to "transform the old market into a place for promoting healthy eating, turn the historic site into a center for community gatherings, and utilize the venue as a platform for fostering communication between locals and tourists." The Shintomicho Cultural Market, or U-mkt for short, strives to keep up with the times. It currently houses a shared office space, a teaching kitchen, a lecture hall, an exhibition room, and a coffee shop. It is a textbook example of historic building revitalization. Where did the original market go, you might wonder. Well, walk past the wooden building used as the market management office to nearby East Sanshui Street in Wanhua District and you'll find the prospering new market. Jut Foundation Believes that history and culture are the best source of spiritual enrichment, and one that is best experienced when integrated into people's everyday lives.

新富町文化市場

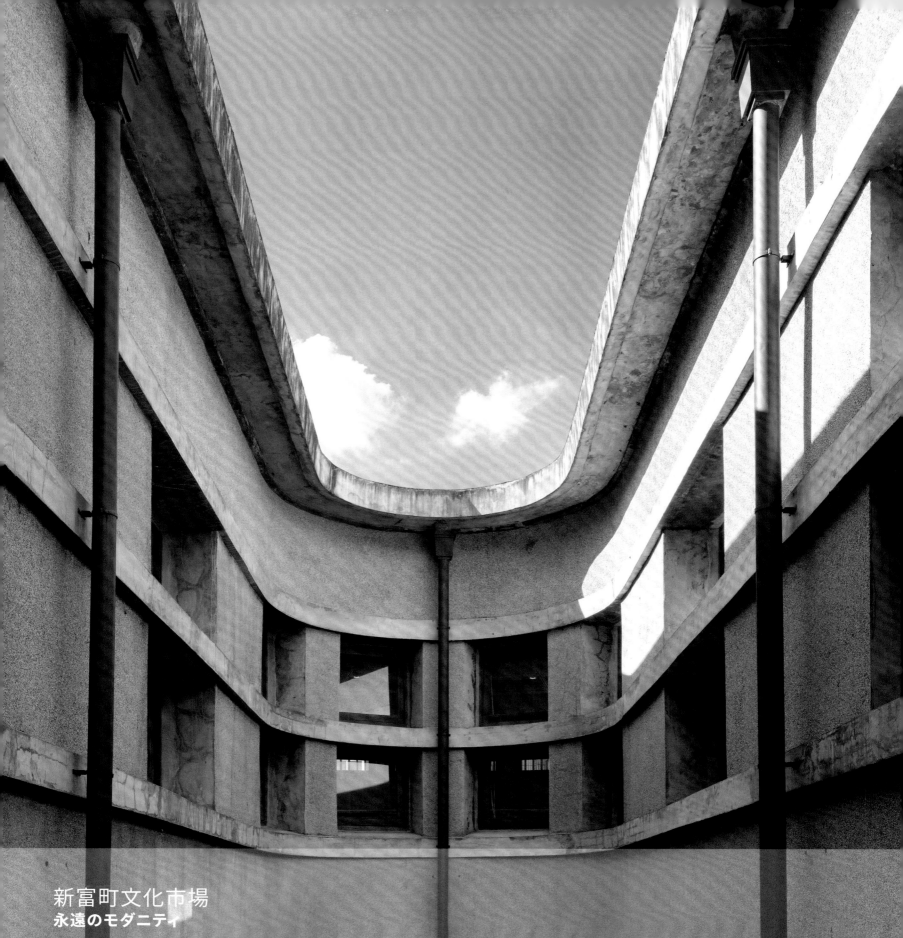

## 新富町文化市場
### 永遠のモダニティ

馬蹄形の平面は、この1935年に完成した建築物に強烈な幾何学的な要素の興趣を与えており、今でもそのモダニティは鮮明に感じられます。打ちっぱなしの外壁とモルタルの雨よけ屋根の水平ラインが建物全体のシンプルな風格を表しています。U字型の平面がスムースで明るい動線を描き、中央の天井には流れるようなラインは、アールデコの趣にあふれ、建物内部における光と風の重要さを満たしてると言わずにいられません。空間的な機能性は、まさに建築物の風格と一致しています。

改修時に、建築士がU字型の壁面に沿って、半透明の厚い壁を2つ設置しました。リアルかバーチャルか、この2つの壁は、建築史の流れにもぴったり当てはまっています。それだけでなく、歩く空間と設置空間を明確に分けているほか、現代の再利用の考えを生かして実際に使える空間を生み出しています。透光性のある仕切り板と上方に設置された高窓によって、光線と空気の流れが保たれています。このほか、改修時にそのままの姿で残された磨き石の床、排水勾配、排水側溝は、歴史に対する敬意の表れと言えるでしょう。ごく簡単な手法ながら、実用的かつ豊富なアイデアがあふれています。

「市場の建築を飲食教育の場に変える、古蹟を地域社会関連の協議をするベースとする、このリアルな場所を地元が外部のSNSとつながるコミュニケーションプラットフォームとする」。新富町文化市場の現代的な経営方針は、時代とともに進むことです。オフィス空間、料理教室、講演室、展覧館、カフェの共有など、様々な利用の可能性を考えて、歴史ある建築物再利用の基本としています。相乗効果として、市場の外にある日本統治時代に管理室として使用されていた木造建築物を通って、目と鼻の先にある万華の東三水街市場に辿り着きます。歴史と文化は精神的な糧であり、日常生活の中に融合されるべき糧でもあるのです。

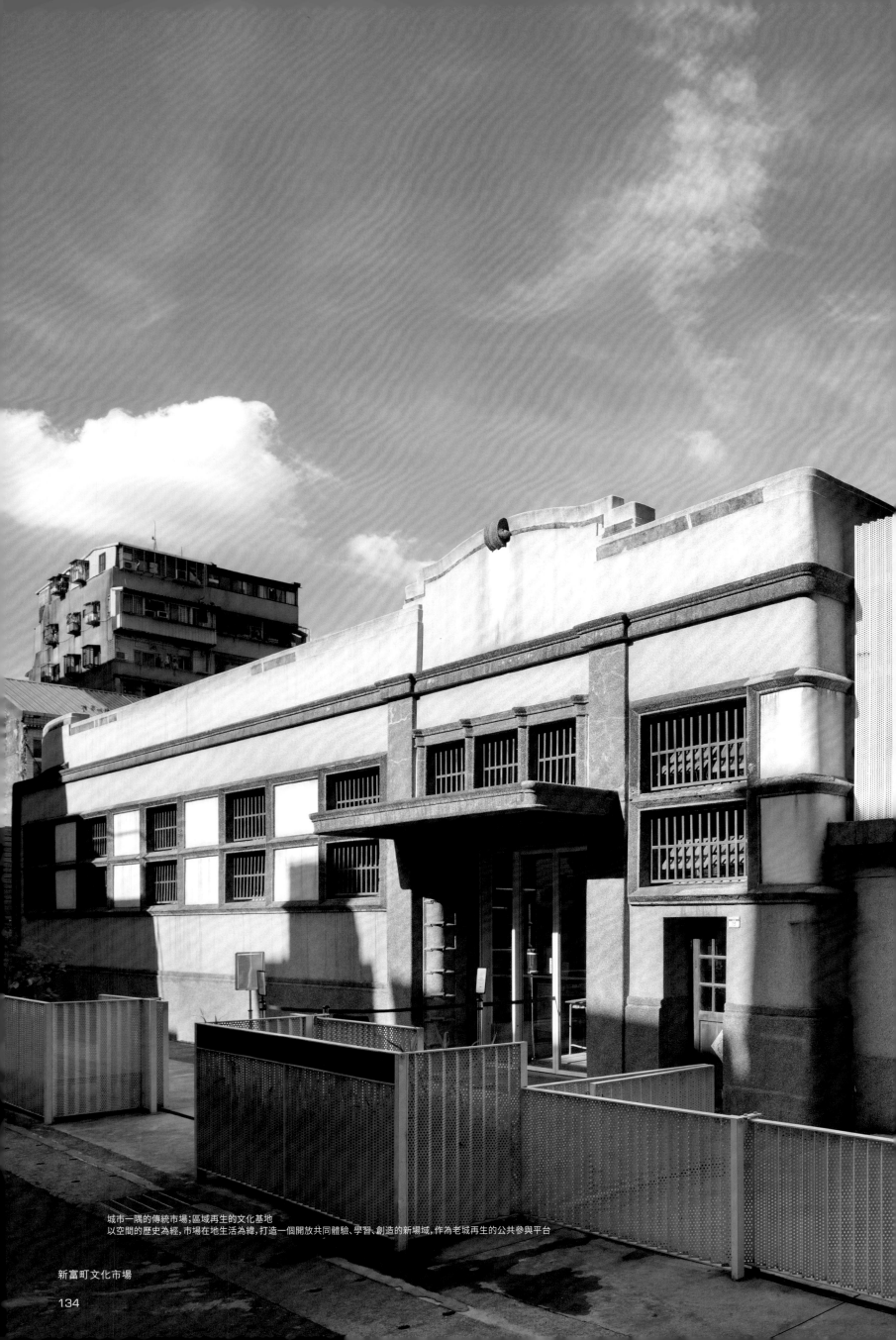

城市一隅的傳統市場；區域再生的文化基地
以空間的歷史為經，市場在地生活為緯，打造一個開放共同體驗、學習、創造的新場域，作為老城再生的公共參與平台

新富町文化市場

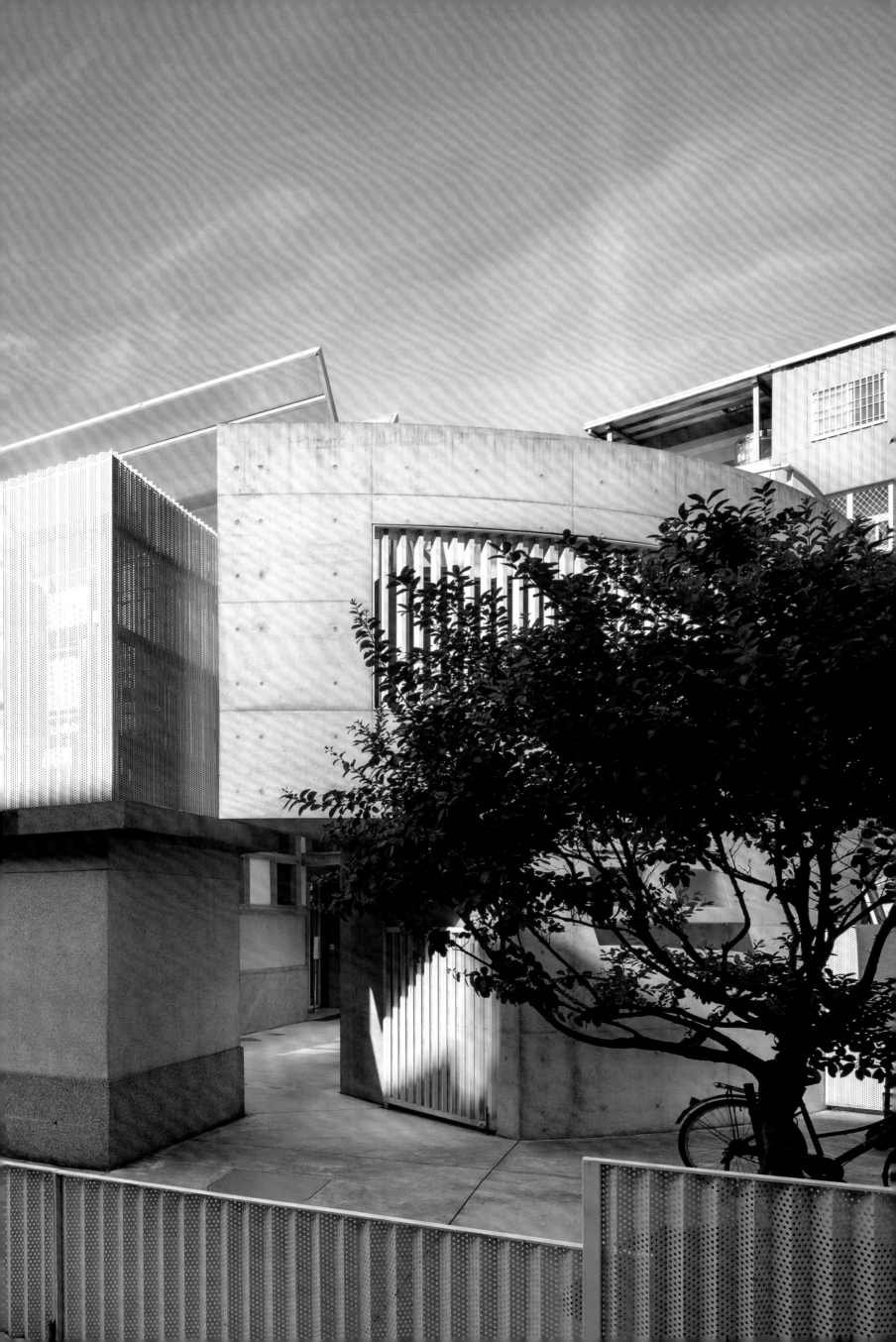

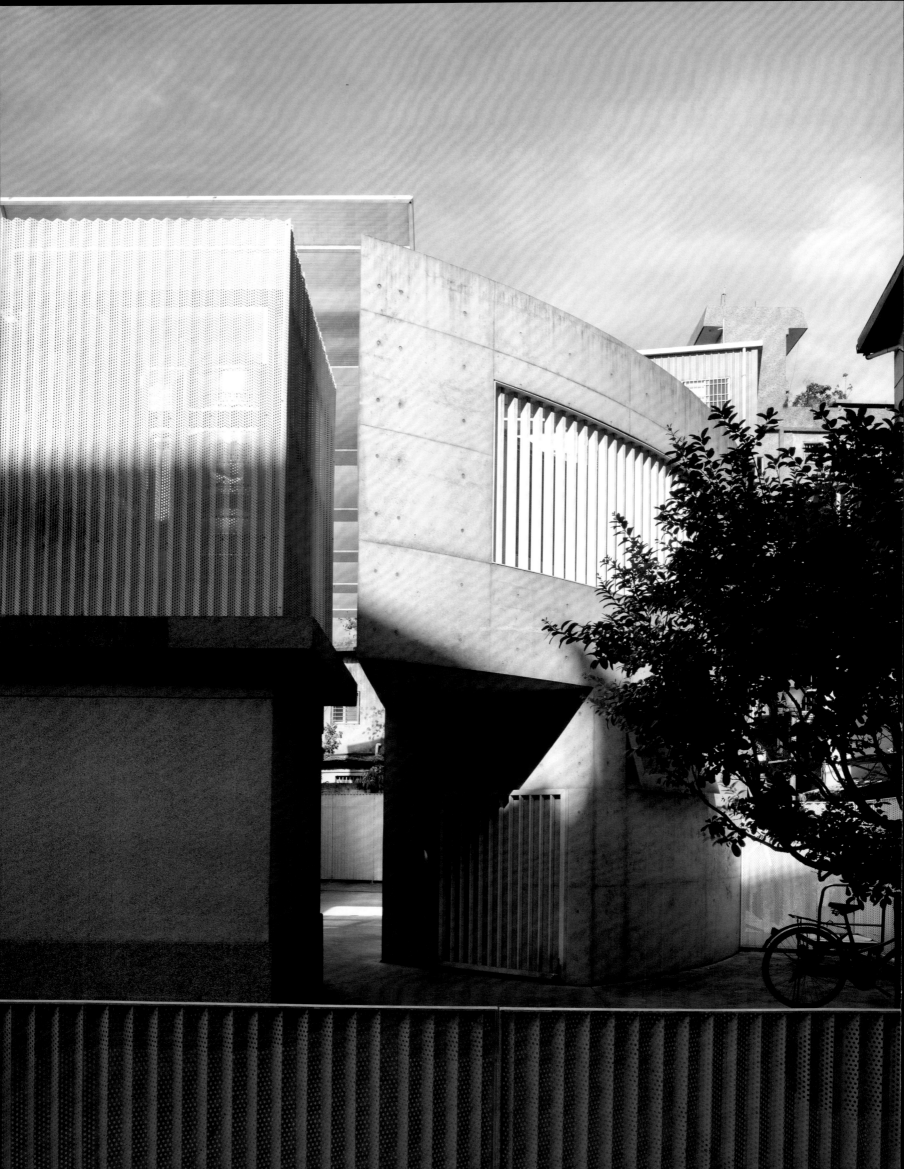

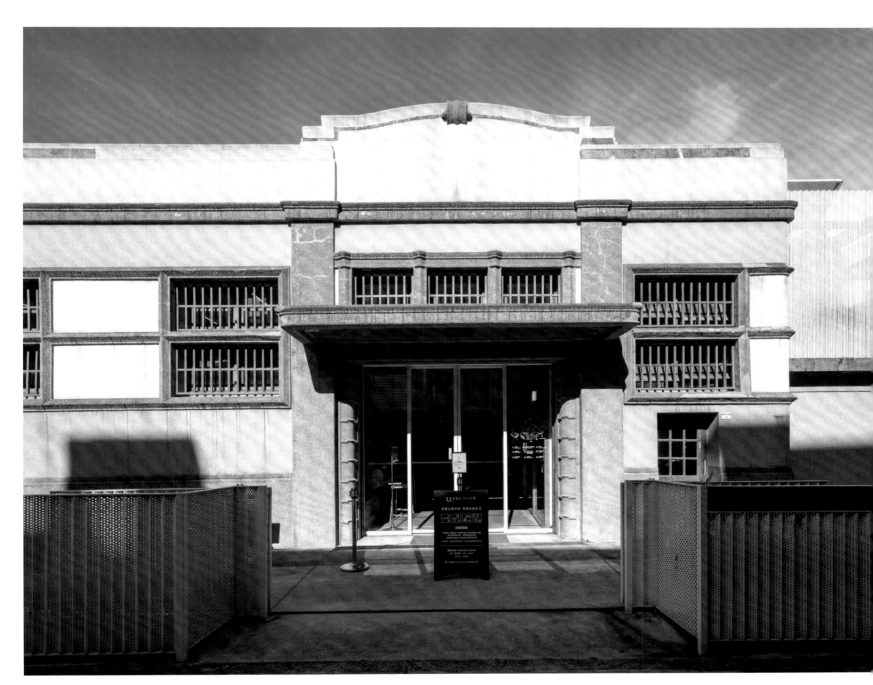

建築結構為加強磚造，外牆以洗石子做出洗鍊的水平飾線，屋簷與雨庇為鋼筋混凝土結構

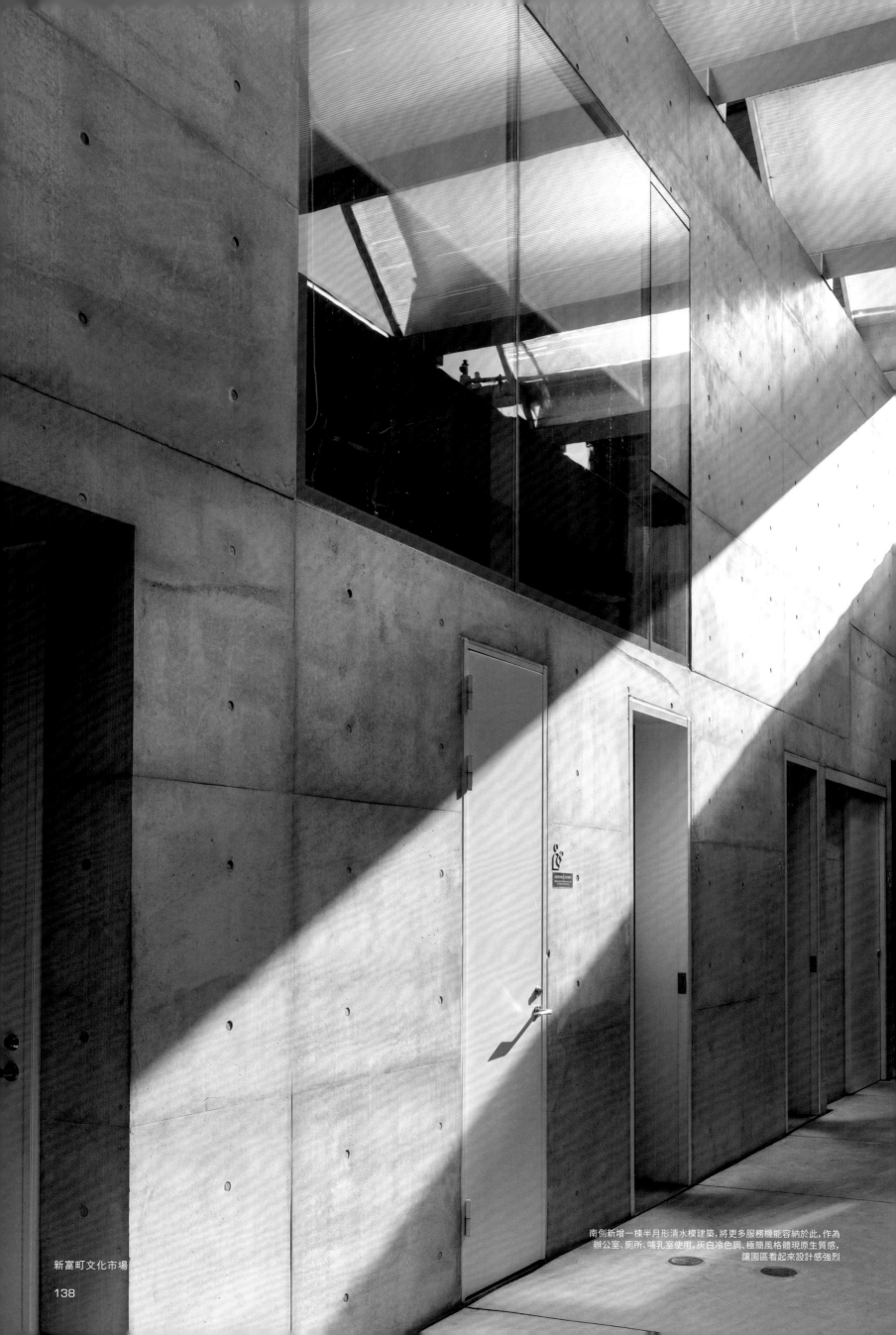

南側新增一棟半月形清水模建築,將更多服務機能容納於此,作為
辦公室、廁所、哺乳室使用,灰白冷色調,極簡風格體現原生質感,
讓園區看起來設計感強烈

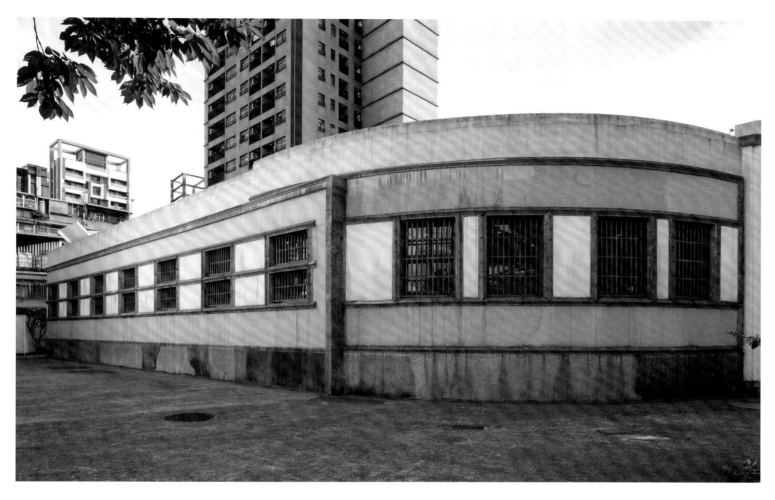

馬蹄形平面
整體建築風格簡潔,少有裝飾且機能性高,馬蹄形的平面,在全台公設市場中相當罕見,創造了流暢的購物動線

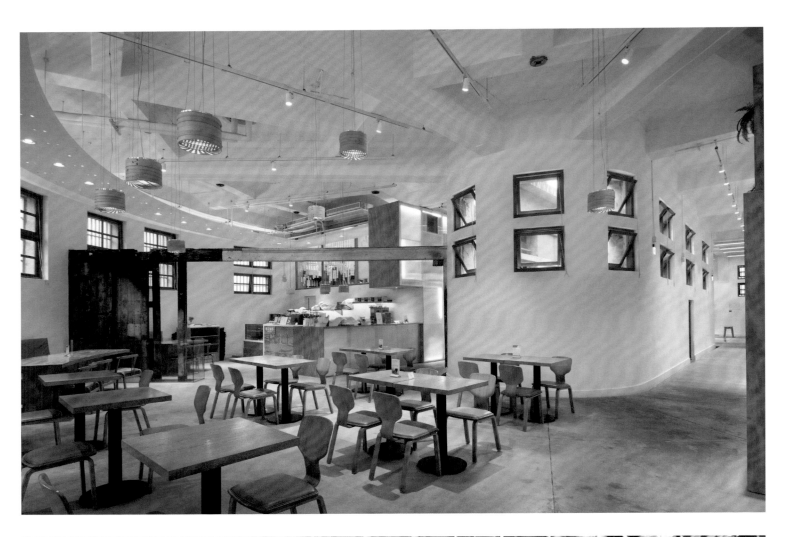

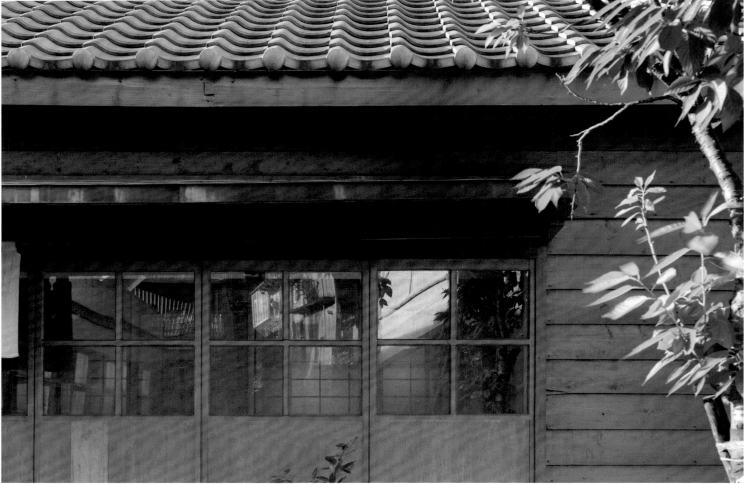

明日咖啡館
其位置在過去為雜貨店,明亮寬敞的空間,提供咖啡、茶飲,以蒸籠作為燈具,與市場及飲食相呼應

合興八十八亭
木造日式建築,為舊時管理員的辦公室與宿舍,販賣中式糕點

新富町文化市場

**火燒門**
過去雜貨鋪內部的木造拉門，昔日店家作為封閉倉庫，防止商品被盜之用，經祝融之災的木門框仍保留下來，成為屋內一個特色亮點

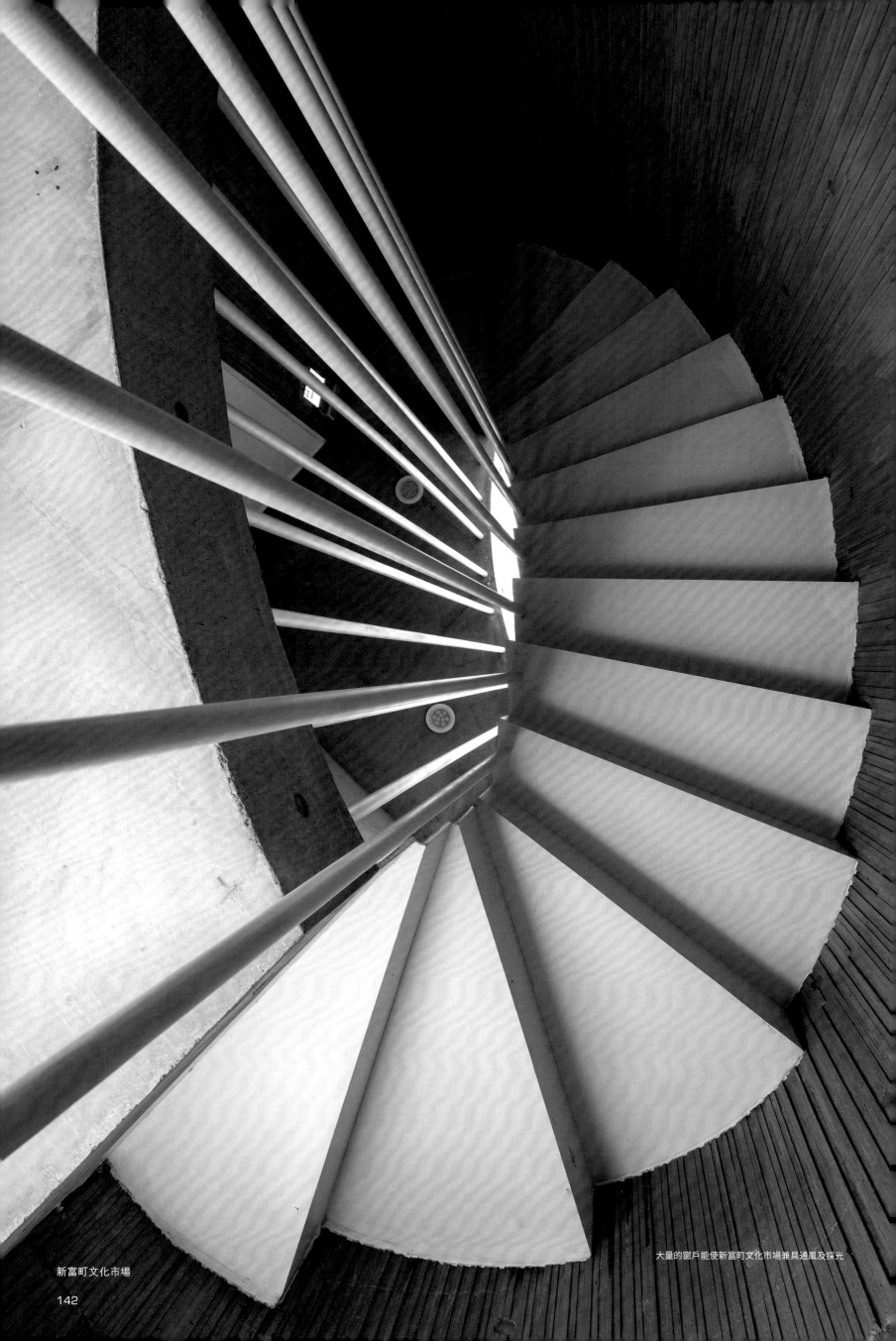

大量的窗戶能使新富町文化市場兼具通風及採光

新富町文化市場

新富町文化市場
地址：108台北市萬華區三水街70號
電話：02-2308 1092
開放時間：週二至週日 10:00~18:00
　　　　　週一公休

# 紀州庵文學森林

## 文學即是城市中的一座森林

就沿著同安街往新店溪走吧，遠離繁忙的羅斯福路，對熱鬧的汀州路也毫不駐足，此去疑無路之際，「**夏午一陣熱帶巨雨畢盡，空氣顯得極其沁清**」[1]，紀州庵驀然移入眼界之中。同安街、金門街、牯嶺街，乃至師大、臺大，這一帶是臺灣戰後文學史上極為重要的場域。文字凝鍊至極的小說家王文興就曾在此度過兒少歲月，並據此寫出了里程碑之作，《家變》。「**我的家就在茶館的二樓**」，作家說。1917年興建的紀州庵料理亭支店，二層樓恰與新店溪堤防同高，以木橋連接。乘船而來的賓客可以直接登臨二樓，遠眺河景。今天紀州庵仍然擁有一片完整的天空，日升月落。

沉穩的日式黑瓦屋頂與清透的連續格子窗構成這棟日式建築的主體，溶入「同安森林」的老樹之中。環屋的簷下、犬走以及如毯如茵的草地，更是迎人。戰後轉作公務人員眷舍的紀州庵也曾經荒廢破敗，然而城市的故事總在荒涼處生出。這片蕪雜的土地與房舍，在居民的參與下，於2004年指定為古蹟，周邊的老樹也受到市府保護。環境、文化資產、文學、社區在當代重新融接。於是我們能夠拾階而上，走過長廊，伴著室內拉門一紙之隔的柔和光線。感受臺灣人對於日式住宅「**必須踏上大石頭或階梯才能進到房子、要適應拖拉式門、室內室外鞋有嚴格區分**」的特有感受。

## Kishu An Forest of Literature

### What is literature, you ask? It is the forest of words that springs up in the concrete jungle.

"An afternoon thundershower has washed away the insufferable humidity of summer. The air is cooler than usual.[4]" You walk along Tong'an Street towards the Xindian River, away from the hustle and bustle of Roosevelt Road and Tingzhou Road. Just as you near the end of the street, Kishu An, or "Kii Province Hermitage," suddenly comes into view. Tong'an Street, Kinmen Street, and Guling Street, along with the nearby National Taiwan University and National Taiwan Normal University have been home to many influential writers in Taiwan's post-war history. One such writer is Wang Wen-hsing. Known for his blunt, minimalist prose, Wang actually grew up on the second floor of Kishu An, which was a teahouse at the time. The hermitage became the natural backdrop for his first novel Family Catastrophe. Kishu An was constructed in 1917 as a branch of the eponymous high-end Japanese restaurant. The second floor was built on a level with the embankment of the Xindian River. Several wooden bridges used to connect the embankment with the building, allowing boat passengers to enter the second floor directly. Today, Kishu An still offers a spectacular river view and is the perfect spot to take in the city skyline.

Capped with an elegant black tile roof and enveloped in shoji style lattice windows, the Japanese building blends in seamlessly with the old trees of Tong'an Forest in the background. The nokishita (eaves), inubashiri (literally "dog's path," the narrow corridor underneath the eaves), and the carpet-like green grass surrounding the building create a welcoming atmosphere. The restaurant was remodeled into a dormitory for civil servants after the war, but was subsequently abandoned and left to rot. However, the most beautiful stories often arise from the bleakest of places. Thanks to a concerted effort by local advocates, Kishu An, along with the grove of old trees surrounding it, was designated as a protected heritage site by the city government. Thus, cultural heritage, literature, the community, and the environment have come together in the modern age to allow people like us to reminisce about the good old days as we walk up the stairs, down the winding hallway, and through the translucent paper sliding doors of Kishu An, where one must "climb up the masonry stairs in order to enter the house, get accustomed to the sliding doors, and remember to change slippers when entering or exiting a room."

[1] 王文興, 1973《家變》, 洪範出版社
Wang Wen-hsing ,1973《Family Catastrophe》, Hongfan Books Ltd

紀州庵文學森林

# 紀州庵文学森林
## 文学は都市に広がる森

同安街に沿って、新店渓に向かって歩いて行きましょう。喧噪な羅斯福路を離れて、大勢の人で賑わう汀州路でも、決して歩みを止めたりしないで。この先行く道がなくても、どんどん進み、「夏の午後、スコールのような雨がざーっと降った後の空気は澄み渡り」、紀州庵がふと視界に入ってきます。同安街、金門街、牯嶺街、そして師範大学から台湾大学までに至るこの一帯は、戦後の台湾で、文学史上きわめて重要な位置を占める場所です。無駄のない洗練された文章と旺盛な筆力で有名な小説家・王文興氏は、ここで幼少期を過ごし、実体験を元に、代表作『家変』を書き上げました。「僕の家は、茶芸館の2階にある」と彼は話しています。1917年に建てられた紀州庵料理亭の支店は、2階建ての造りで、ちょうど新店渓の堤防と同じ高さだったため、建物と堤防の間に木橋が架けられていました。船でやってきたお客さんは、その木橋を渡って直接2階から店の中に入り、川岸の景色を眺望していたと言います。現在の紀州庵も、果てしなく広がる空に太陽が昇り月が沈む様子が眺められます。

日本式の落ち着いた黒い瓦屋根と連なる明るい格子窓から構成されているこの日本家屋が「同安の森」の老木の森に溶け込んでいます。家屋の周りに沿って設置された軒下や犬走り、緑のじゅうたんを敷き詰めたような草地が、温かく迎え入れてくれます。戦後、公務員の宿舎として使われていた紀州庵も、かつて放置されたままになり、荒廃が進んでいました。しかし、都市伝説は、荒れ果てた場所から生まれるものです。この雑草が生い茂った土地と古びた宿舎は、住民の努力の下、2004年に古跡に指定され、その周辺の老木の森も台北市の保護を受けるようになりました。環境、文化遺産、文学、コミュニティが現代において新たに融合されたのです。こうして、階段を1段ずつ上り、長い廊下を渡り、室内の引き戸と1枚の紙で隔てられた柔らかな日差しが満喫できるようになったのです。ここでは、台湾人が日本式家屋に対して感じる「大きな石や階段を上がらないと室内に入れない、引き戸に慣れる、室内と室外で履く靴を厳しく分ける」という独特な感覚を味わうことができます。

[1] 王文興, 1973年《豹変したあの家》, 洪範出版社

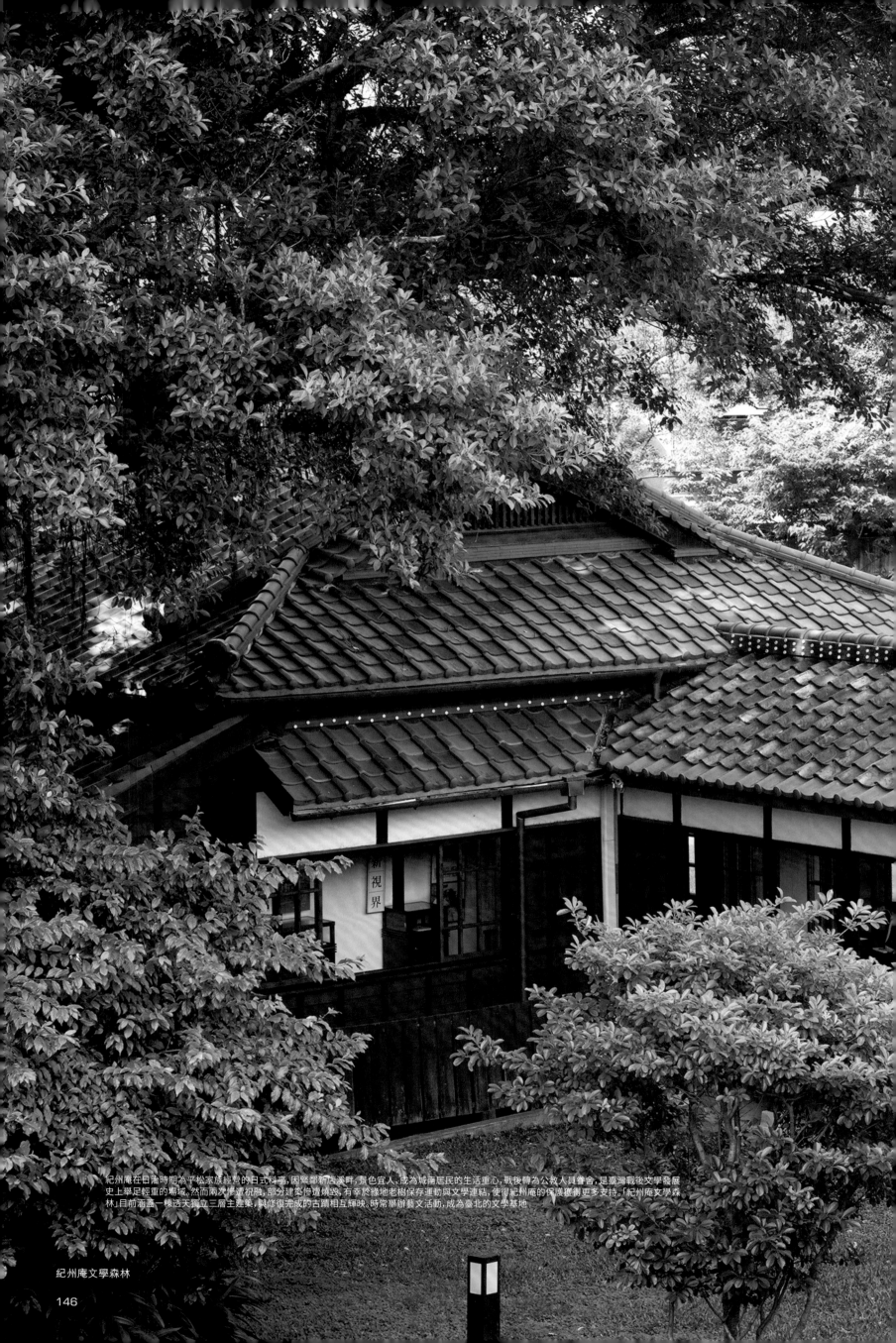

新視界

紀州庵在日治時期為平松家族經營的日式料亭，因緊鄰新店溪畔，景色宜人，成為城南居民的生活重心，戰後轉為公教人員眷舍，是臺灣戰後文學發展史上舉足輕重的場域。然而兩次慘遭祝融，部分建築慘遭燒毀，有幸於綠地老樹保存運動與文學連結，使得紀州庵的保護獲得更多支持。「紀州庵文學森林」目前涵蓋一棟透天獨立三層主建築，與修復完成的古蹟相互輝映。時常舉辦藝文活動，成為臺北的文學基地

紀州庵文學森林

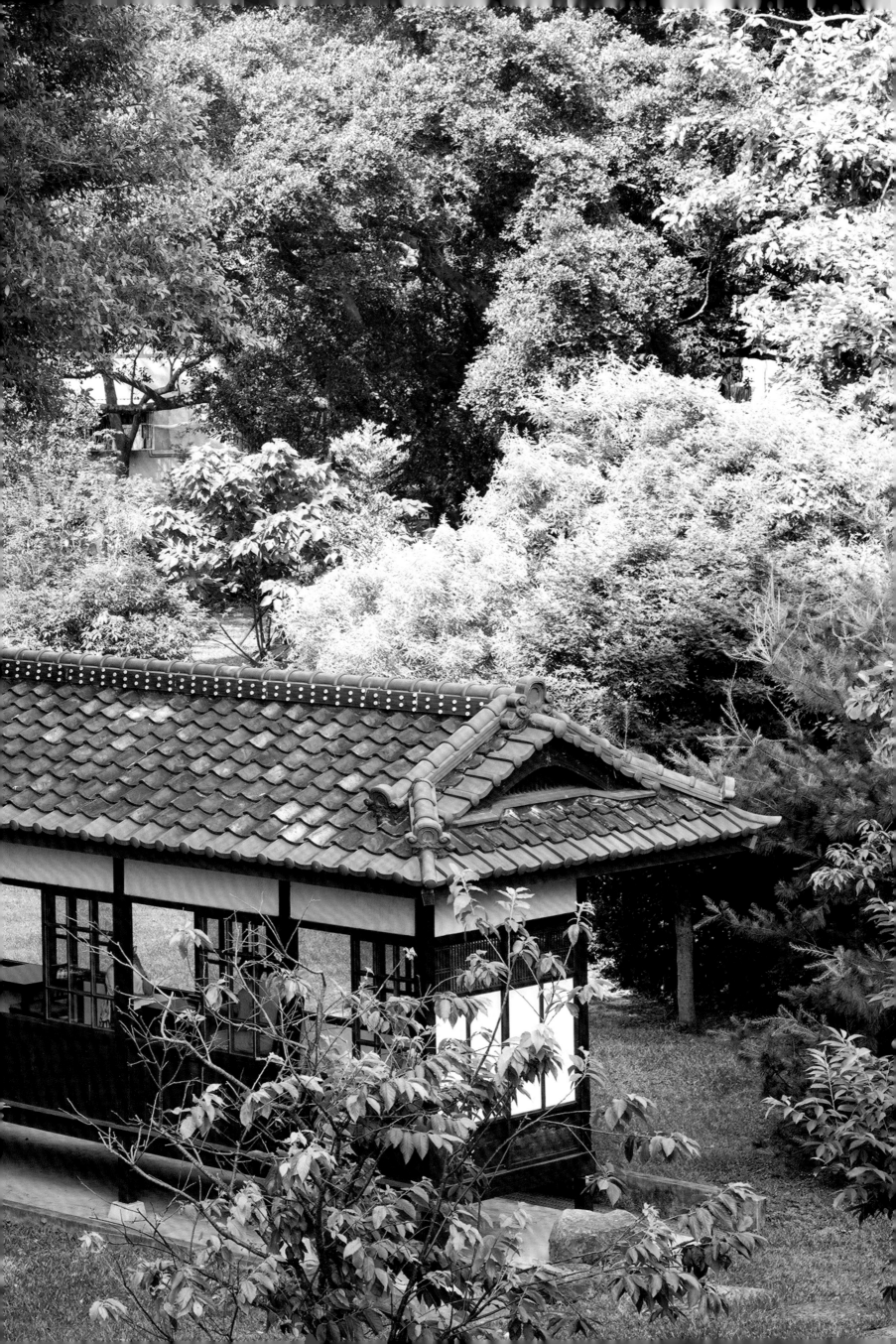

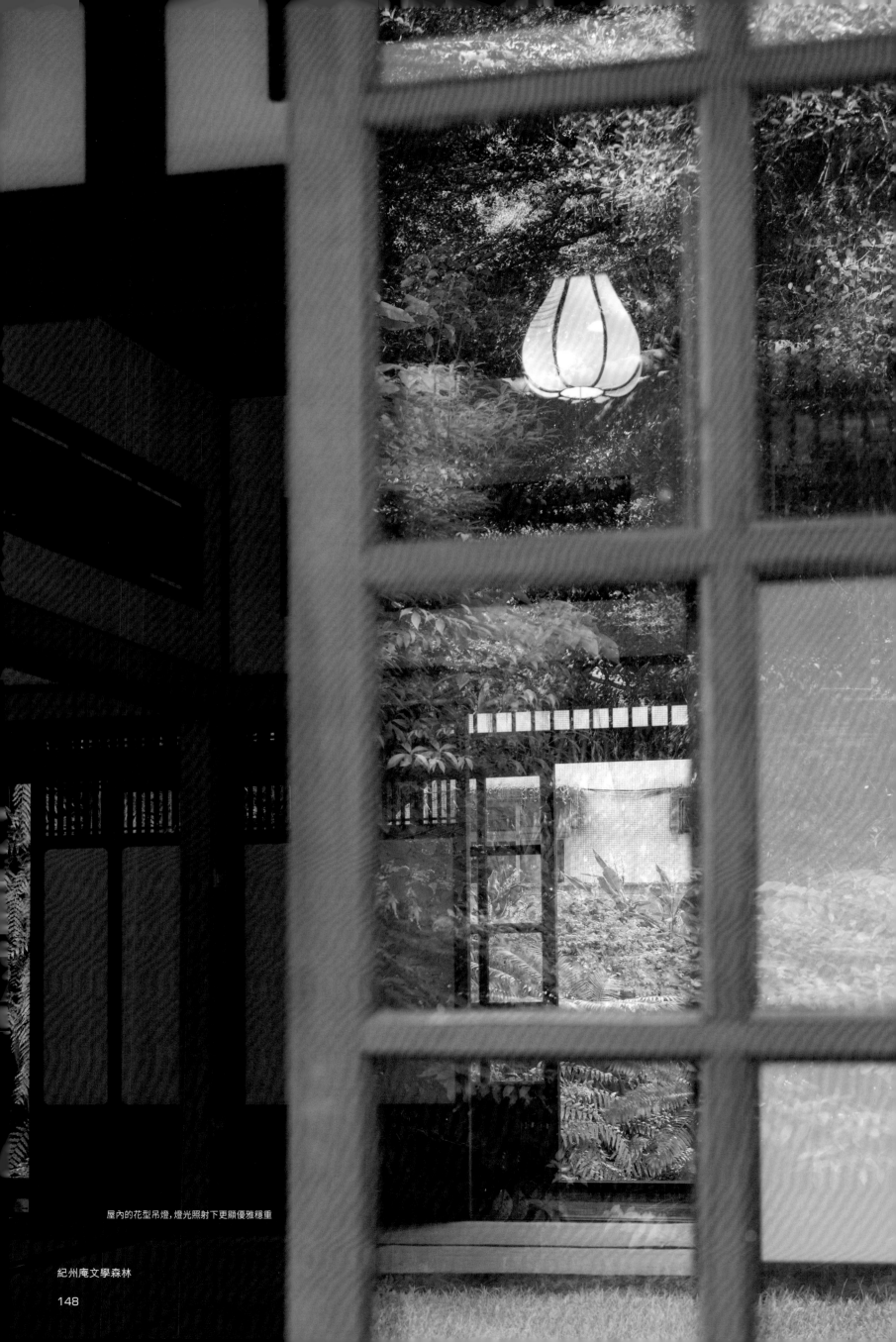

屋內的花型吊燈，燈光照射下更顯優雅穩重

紀州庵文學森林

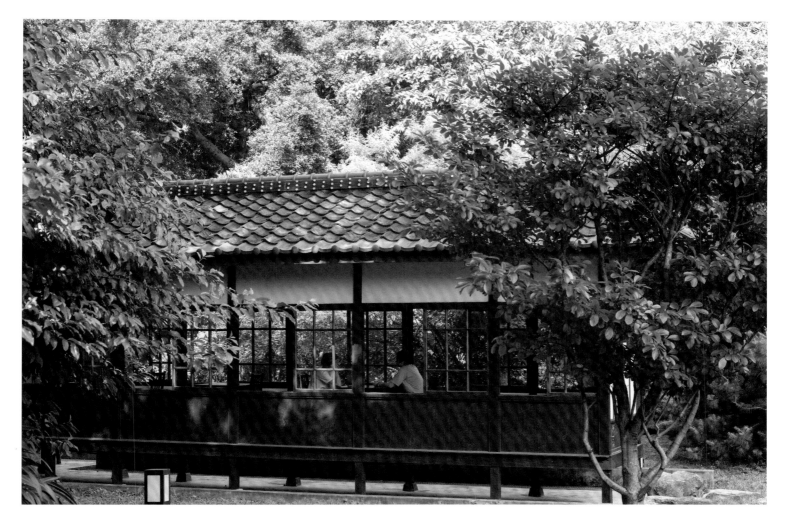

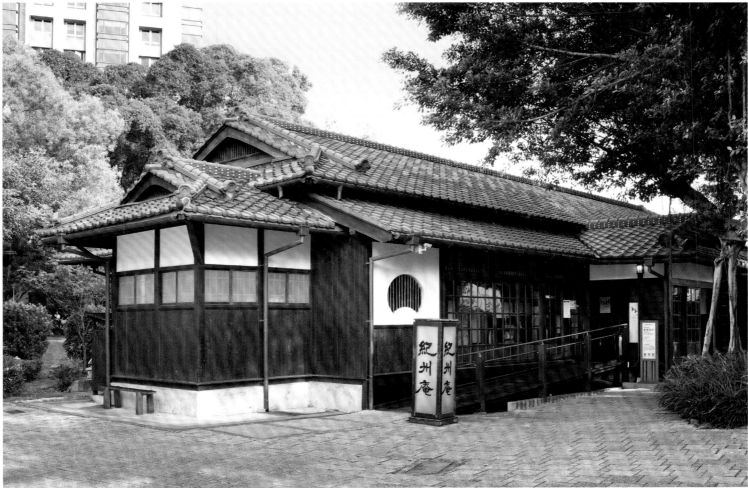

現在僅存的古蹟「離屋」，為南北長而東西窄的長條型空間，透過庭院空間的安排，也創造了別具風味的飲宴環境，遼闊的庭院在當時除了具有景觀功用外，也作為舉辦戶外大型宴會的場所

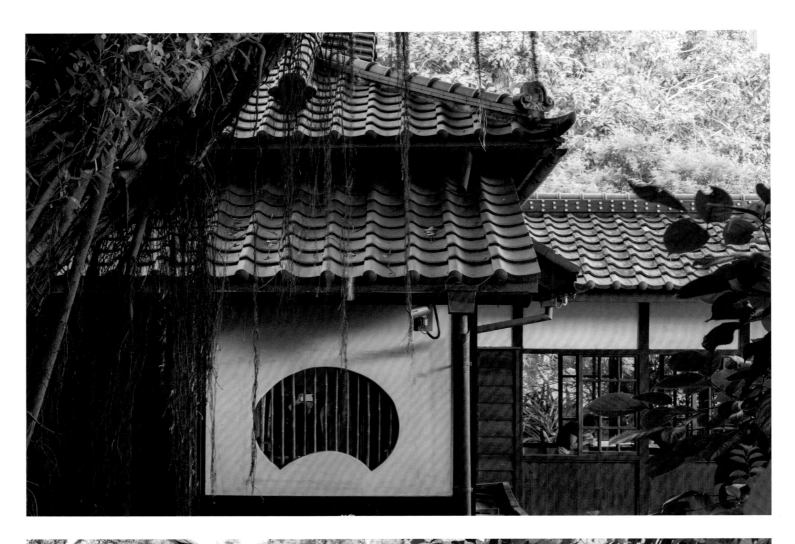

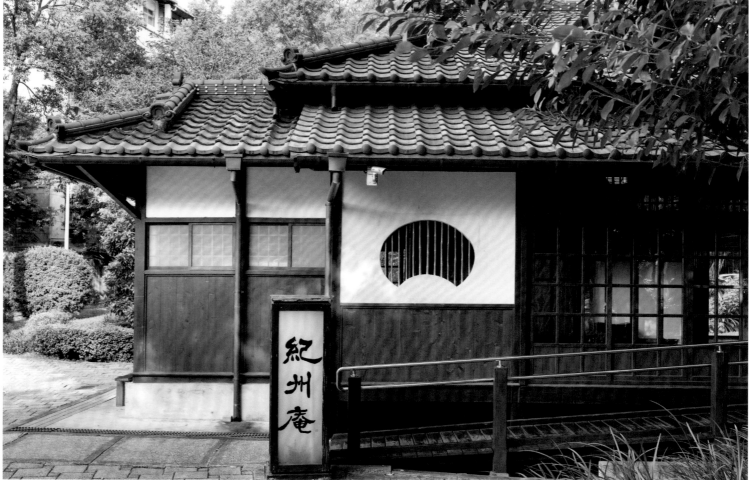

顏具特色的細竹扇型窗

紀州庵文學森林

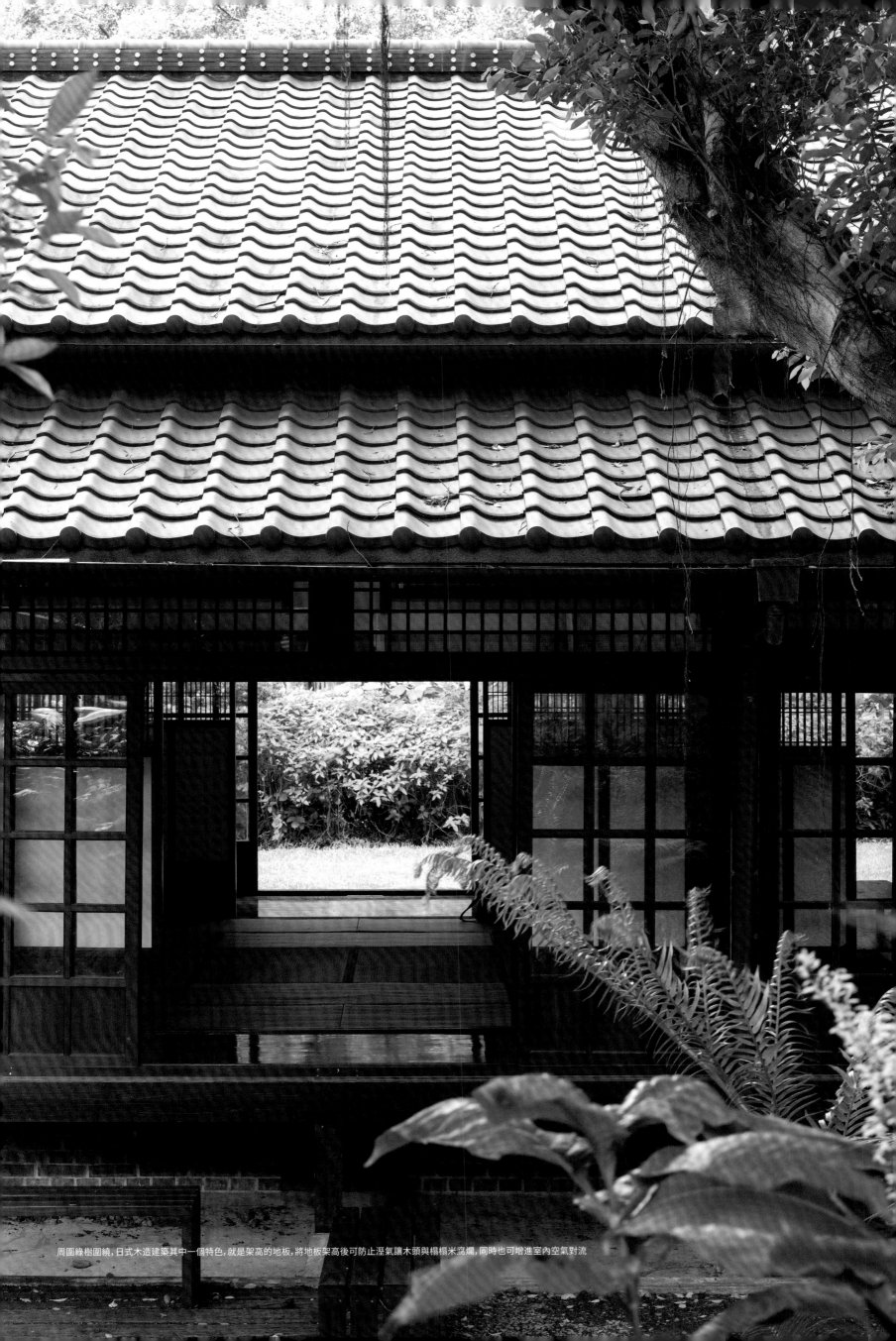

周圍綠樹圍繞，日式木造建築其中一個特色，就是架高的地板，將地板架高後可防止溼氣讓木頭與榻榻米窗爛，同時也可增進室內空氣對流

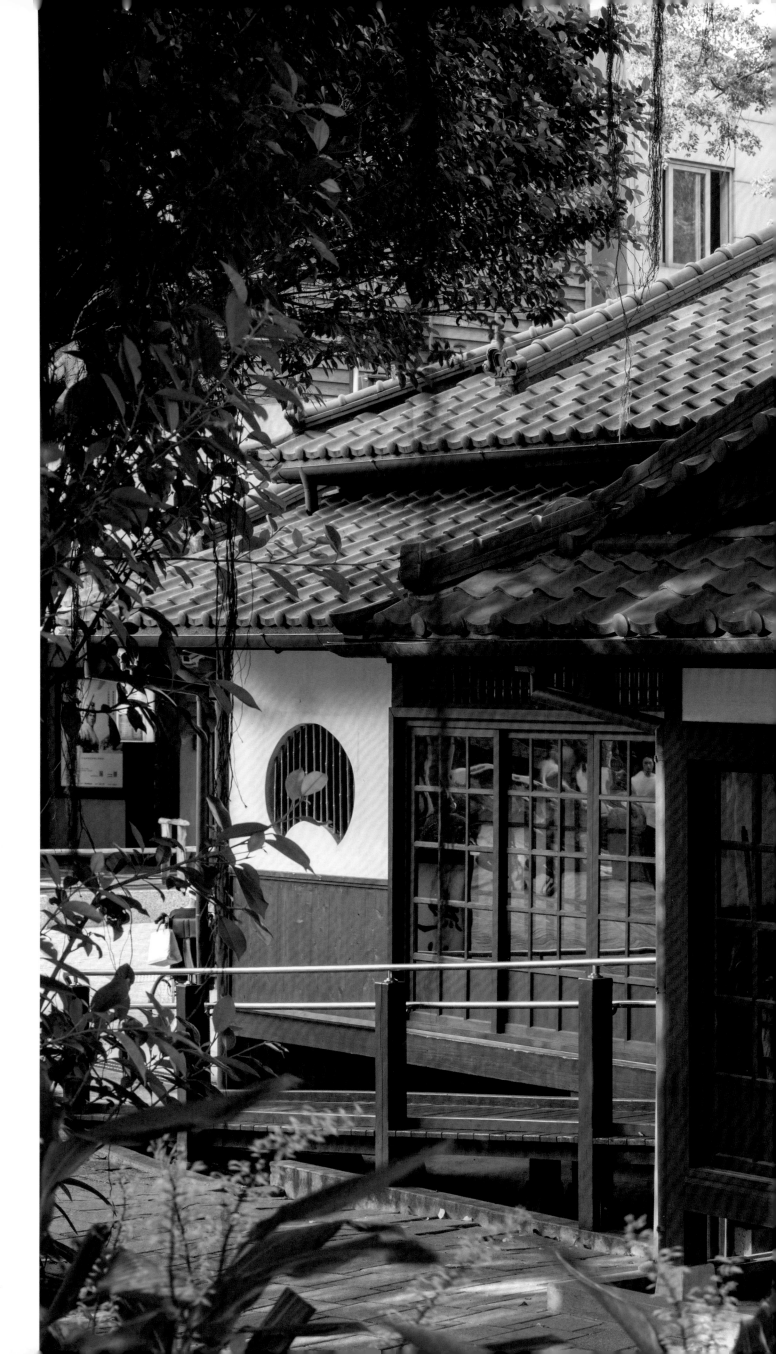

紀州庵文學森林

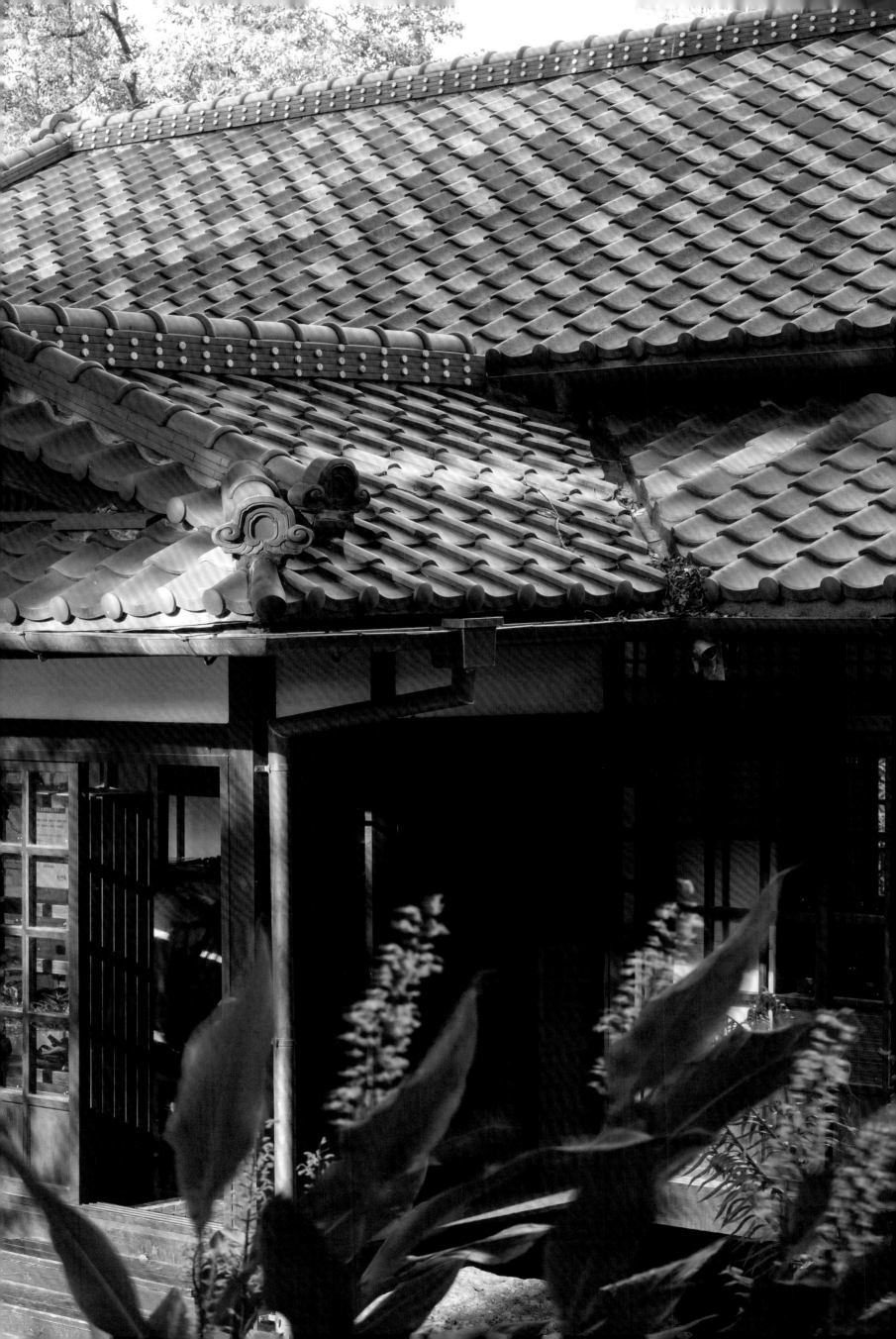

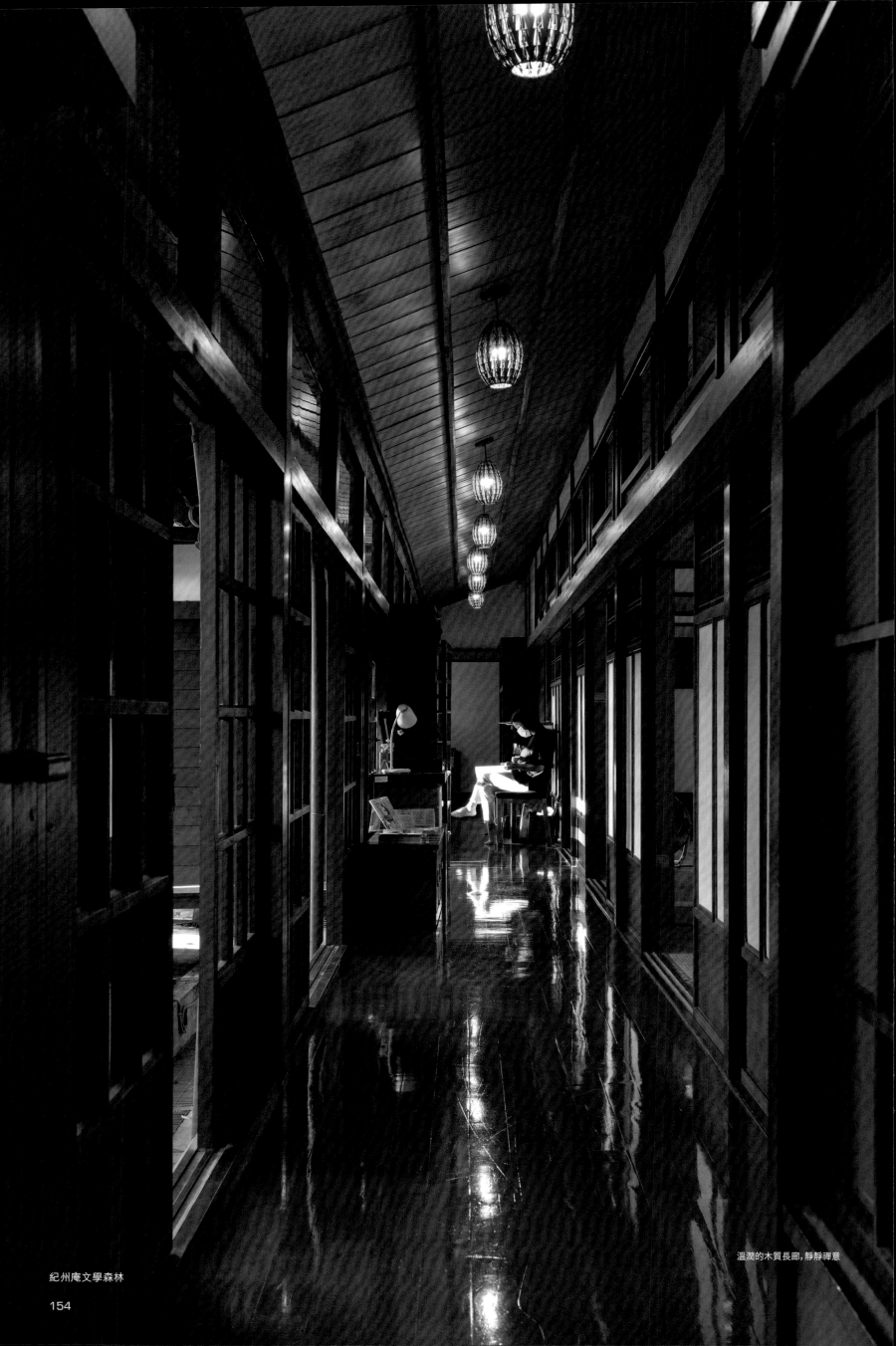

溫潤的木質長廊，靜靜禪意

紀州庵文學森林

154

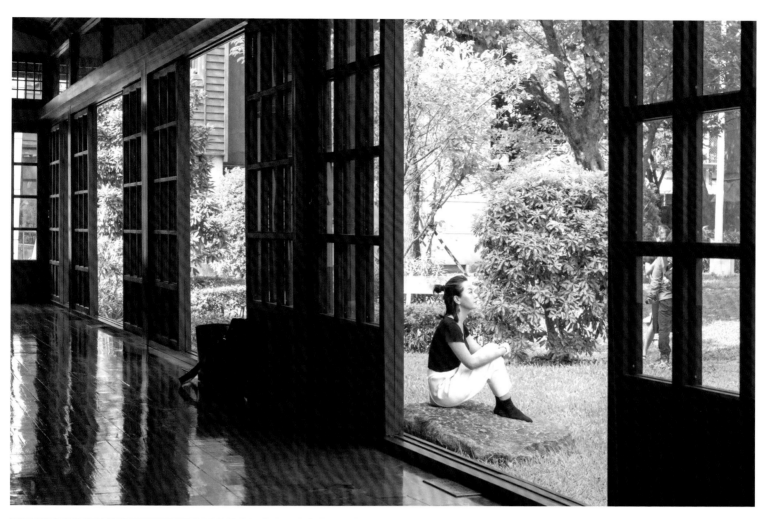

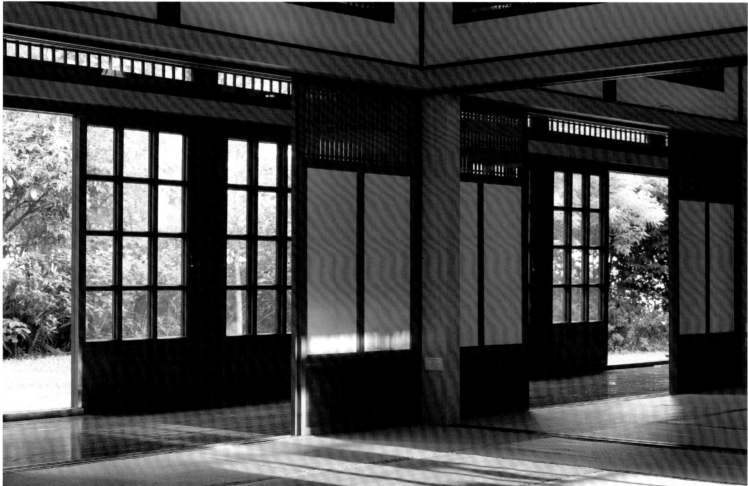

炎熱的夏季,坐在日式的長廊上,半倚門窗,微風輕拂,感受著靜謐悠閒的氛圍

紀州庵文學森林
地址:100臺北市中正區同安街 107 號
電話:02-2368 7577
開放時間:週二至週四、週日
　　　　 10:00 ~ 18:00,
　　　　 週五、週六 10:00 ~ 21:00
　　　　 週一公休
　　　　 (進入古蹟,須著襪子)

# 板橋林家花園

## 當時明月在，曾照彩雲歸

國定古蹟林本源園邸圍繞著林本源三落大厝屋邸外圍的林家花園，可謂臺灣最完整的園林建築，由門口進入，包括了榕蔭大池、觀稼樓、汲古書屋、方鑑齋、來青閣、香玉簃、月波水榭、定靜堂。園林意趣在於透過路線之曲折、視角之掩映，呈現一步一景的芥子須彌設計。近入口處的觀稼樓，既是榕蔭大池的主要建物也是背景。樓前的石欄、拱橋、院圍以多樣曲線組合，其後則是建築二樓的望遠平臺。汲古書屋以屋子前軒亭的卷棚頂最具特色，類似的空間組合也見於方鑑齋後方所設的樓廊，這裡隔著水池與戲亭相對，相互對景，是花園中一處隱密的空間。

來青閣是昔日招待賓客的建築，最為華麗。出簷、斗栱、磚牆、漏窗、迴廊、列柱、彩繪、翹脊等等詞藻，透過比例、尺度以不同的節奏被組合、誦出。登樓可以俯瞰橫虹臥月的拱牆，可以遠望大屯、觀音等山。香玉簃賞花，月波水榭賞月。兩者規模都不能稱大，但曲徑通幽，在路線轉折之間，行走的韻律也成為風景的一部分。定靜堂是全園占地最大的建物，四合院之形式自成一處天地，且有一份隨著步入院中，逐漸生出的隆重和秩序。榕蔭大池是主要的水景，池畔有梅花塢、釣魚磯、雲錦淙等形狀不同的亭子。從一座亭到另一座亭，同樣表現了園林中景隨人移、心在景在的特質。

## The Banqiao Lin Family Mansion and Garden

**The moon shines just as bright, but she has disappeared like the cloud.**

The Banqiao Lin Ben-yuan Family Mansion and Garden is a national historic monument. The garden, which surrounds the three-courtyard mansion, is the most comprehensive Chinese garden in Taiwan. After entering through the front gate, guests can visit the following attractions in order: Rongyindachi (Banyan Shade Pond), Guanjialou (Crops Viewing Building), Jigushuwu (Old Well Library), Fangjianzhai (Square Pond Study), Laiqingge (Lush Green Pavilion), Xiangyuyi (Jade Flower Wing Room), Yueboshuixie (Moon Wave Waterfront House), and Dingjingtang (Unperturbedness Hall). A key factor to an effective Chinese garden landscape lies in the winding path designed specifically to obscure view, which allows guests to be constantly surprised by unexpected scenery. For example, the attractions at the entrance of the garden, the Crops Viewing Building and the Banyan Shade Pond, both may serve as the focal point or a background to the other depending on the viewer's perspective. In front of the building is a fluid combination of stone railings, an arch bridge, and walls evoking the imagery of books. An observation deck is located at the rear end on the second floor, where one can see the unique round-ridge roof of the Old Well Library's entryway. Another similar example can be found in the hallways behind the Square Pond Study opposite a gazebo across the pond, which is one of the more obscure places in the garden.

The Lush Green Pavilion was where the Lin Family would receive their most distinguished guests, so it was naturally the most lavishly decorated building. The different scales and rhythms of the overhang eaves, dougongs, brick walls, decorative openwork windows, hallways, the cloister, murals, and curled-up ridges all come together in unexpected ways to create a sight of grandeur. On the second floor, guests can look down on the Rainbow Moon Arch Bridge or gaze at the Datun and Guanyin Mountains. Next, the Jade Flower Wing Room offers the best flower viewing experience during the day, whereas the Moon Wave Waterfront House is the prime spot for admiring the moon during the night. Neither of these buildings is large by today's standards, but walking down the winding hallways that connect the two make for a unique experience in and of itself. The Unperturbedness Hall, by contrast, is the largest building in the entire garden. Built as a siheyuan, or Chinese quadrangular courtyard house, it was the main residence of the Lin Family. Visitors who set foot in the courtyard will definitely feel an imposing sense of order. The Banyan Shade Pond is the main water feature of the garden, with gazebos of different shapes and sizes scattered around, most notably the Meihuawu (Plum Blossom Wharf Pavilion), the Diaoyuji (Fisherman's Rock Pavilion), and the Yunjincong (Beautiful Cloud Creek Pavilion). As visitors walk from one pavilion to another, their feelings change along with the changing scenery.

板橋林家花園

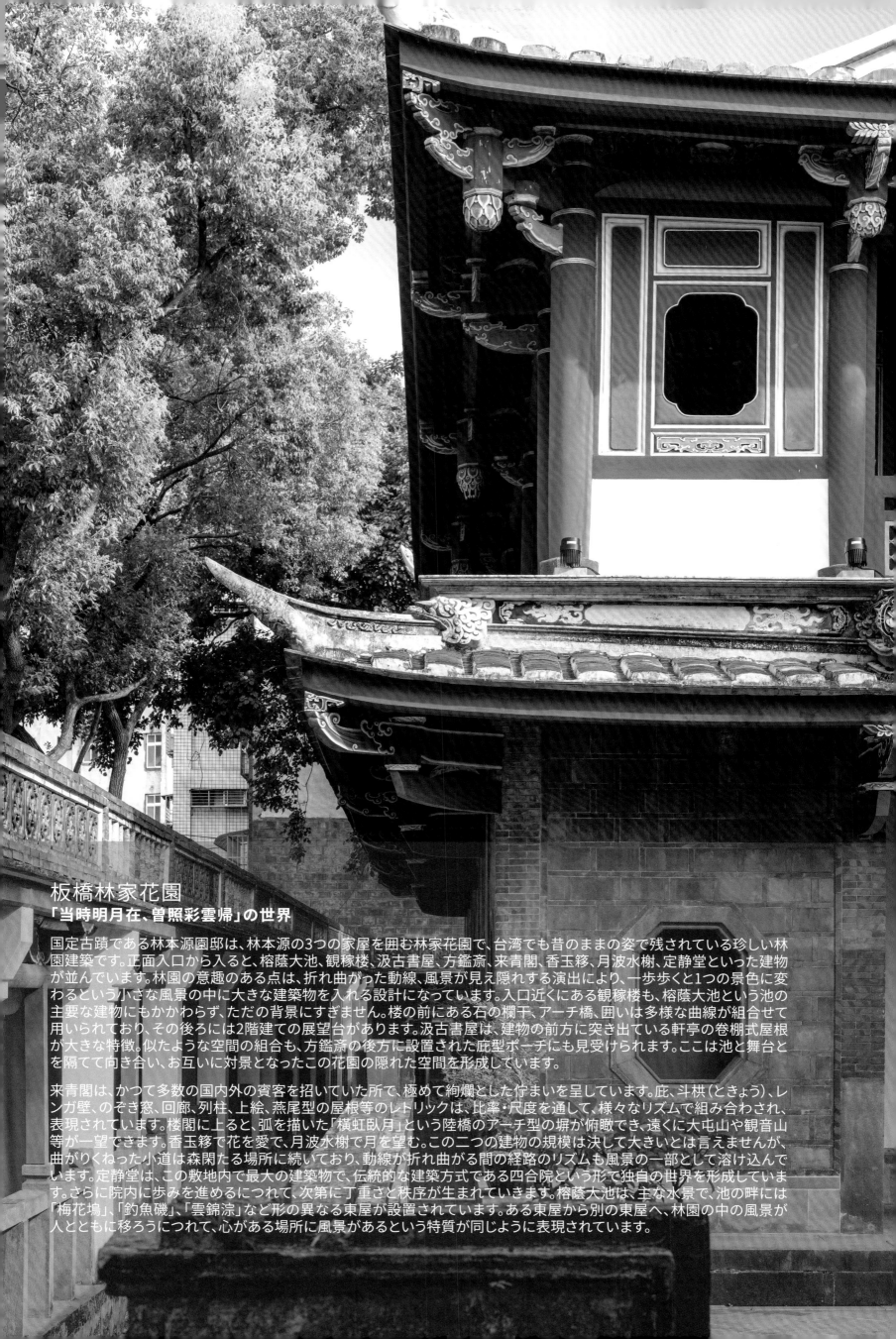

# 板橋林家花園
## 「当時明月在、曽照彩雲帰」の世界

国定古蹟である林本源園邸は、林本源の3つの家屋を囲む林家花園で、台湾でも昔のままの姿で残されている珍しい林園建築です。正面入口から入ると、榕蔭大池、観稼楼、汲古書屋、方鑑斎、来青閣、香玉簃、月波水榭、定静堂といった建物が並んでいます。林園の意趣のある点は、折れ曲がった動線、風景が見え隠れする演出により、一歩歩くと1つの景色に変わるという小さな風景の中に大きな建築物を入れる設計になっています。入口近くにある観稼楼も、榕蔭大池という池の主要な建物にもかかわらず、ただの背景にすぎません。楼の前にある石の欄干、アーチ橋、囲いは多様な曲線が組合せて用いられており、その後ろには2階建ての展望台があります。汲古書屋は、建物の前方に突き出ている軒亭の巻棚式屋根が大きな特徴。似たような空間の組合も、方鑑斎の後方に設置された庇型ポーチにも見受けられます。ここは池と舞台とを隔てて向き合い、お互いに対景となったこの花園の隠れた空間を形成しています。

来青閣は、かつて多数の国内外の賓客を招いていた所で、極めて絢爛とした佇まいを呈しています。庇、斗栱（ときょう）、レンガ壁、のぞき窓、回廊、列柱、上絵、燕尾型の屋根等のレトリックは、比率・尺度を通して、様々なリズムで組み合わされ、表現されています。楼閣に上ると、弧を描いた「横虹臥月」という陸橋のアーチ型の塀が俯瞰でき、遠くに大屯山や観音山等が一望できます。香玉簃で花を愛で、月波水榭で月を望む。この二つの建物の規模は決して大きいとは言えませんが、曲がりくねった小道は森閑たる場所に続いており、動線が折れ曲がる間の経路のリズムも風景の一部として溶け込んでいます。定静堂は、この敷地内で最大の建築物で、伝統的な建築方式である四合院という形で独自の世界を形成しています。さらに院内に歩みを進めるにつれて、次第に丁重さと秩序が生まれていきます。榕蔭大池は、主な水景で、池の畔には「梅花塢」、「釣魚磯」、「雲錦淙」など形の異なる東屋が設置されています。ある東屋から別の東屋へ、林園の中の風景が人とともに移ろうにつれて、心がある場所に風景があるという特質が同じように表現されています。

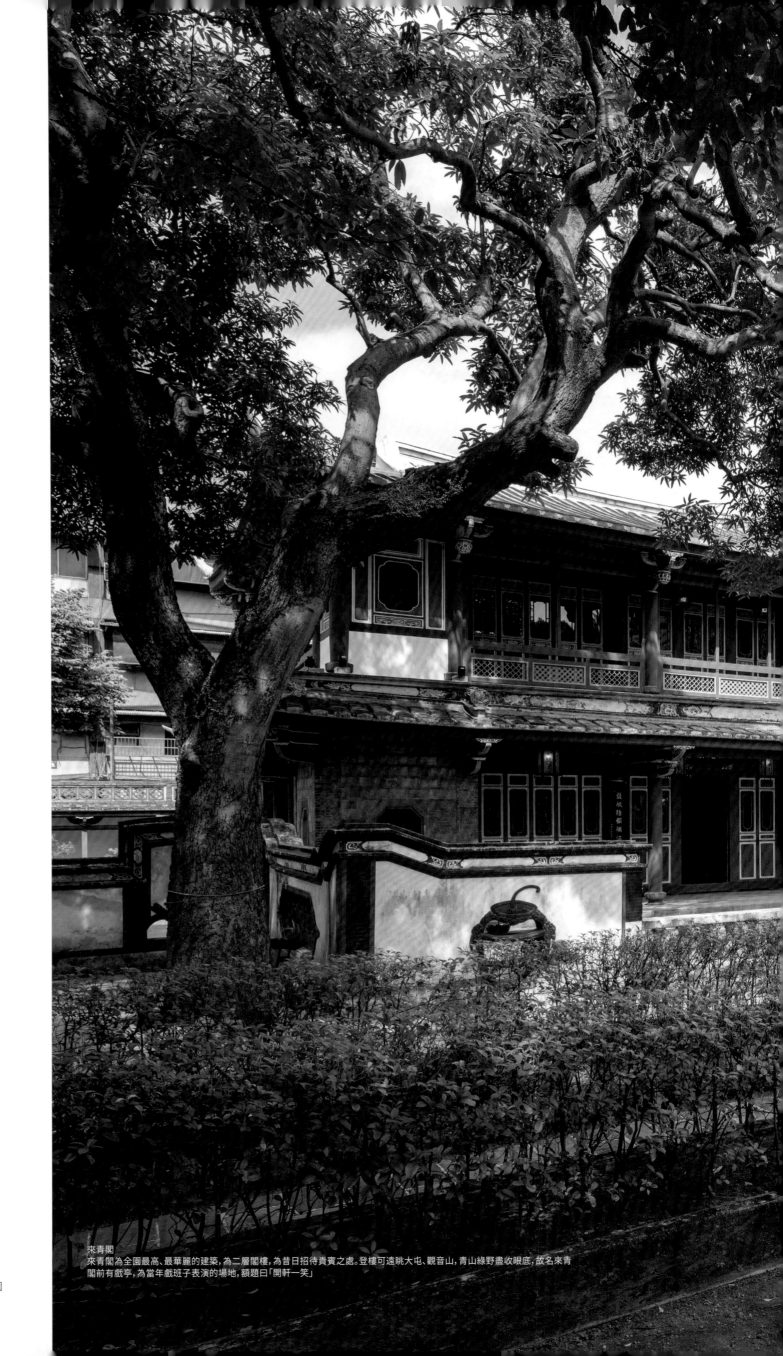

來青閣
來青閣為全園最高、最華麗的建築，為二層閣樓，為昔日招待貴賓之處。登樓可遠眺大屯、觀音山，青山綠野盡收眼底，故名來青閣前有戲亭，為當年戲班子表演的場地，額題曰「開軒一笑」

板橋林家花園

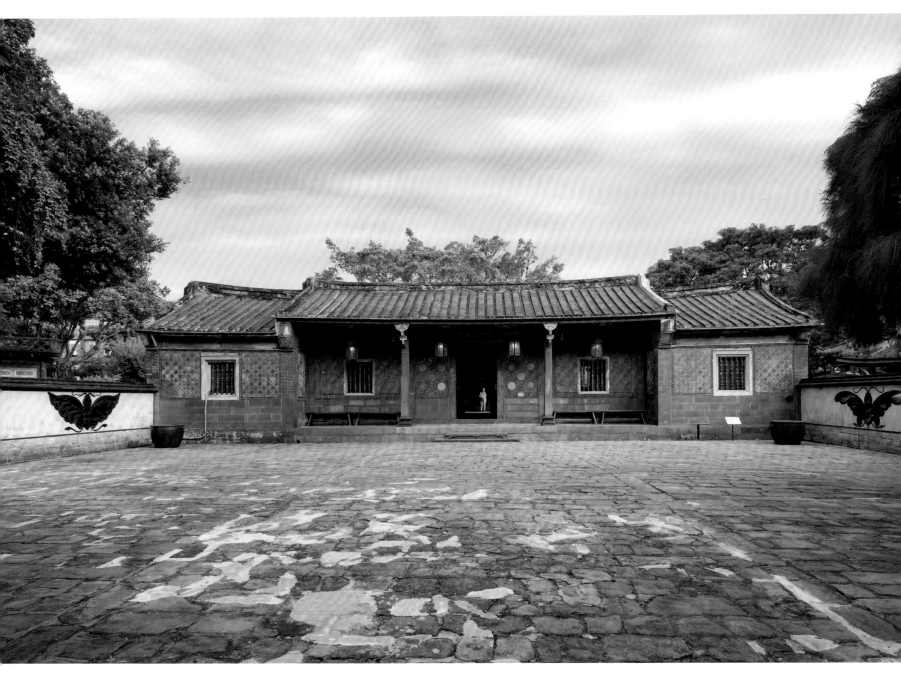

定靜堂
取自大學篇「定而後能靜」，為園中佔地最大的四合院，外觀有些像住宅，兩側的圍墻是用八角花磚砌成，墻上有蝴蝶及蝙蝠的漏窗，代表「賜福」。內部多無隔間，為開放式廊廳，採取對稱嚴謹的格局，堂中開敞的廊亭可以擺酒席，為主人宴客、議事，舉行盛大宴會之場所

板橋林家花園

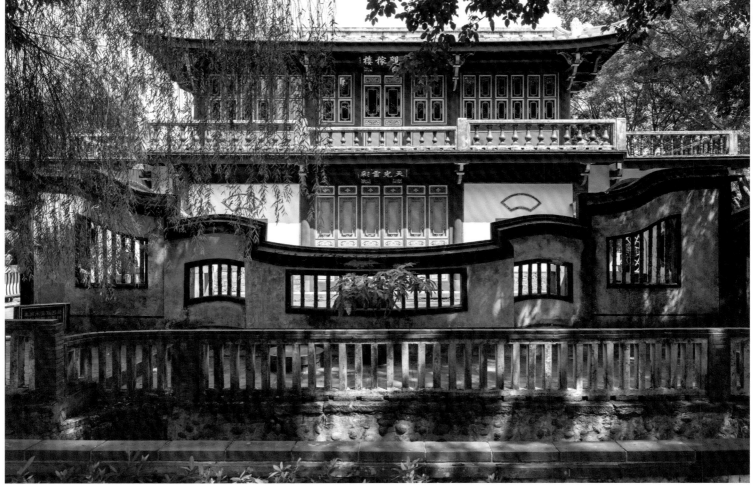

月波水榭
為休息遊賞的好去處，建於水邊的雙菱形建築與小橋相連，月色倒映在水中是最迷人的景色

觀稼樓
以登樓可遠眺附近農田莊稼，盡收阡陌相連之景而得名，一樓為磚石造，上層為木造結構，迴廊環繞，峰迴路轉的格局，頗有別有洞天之感

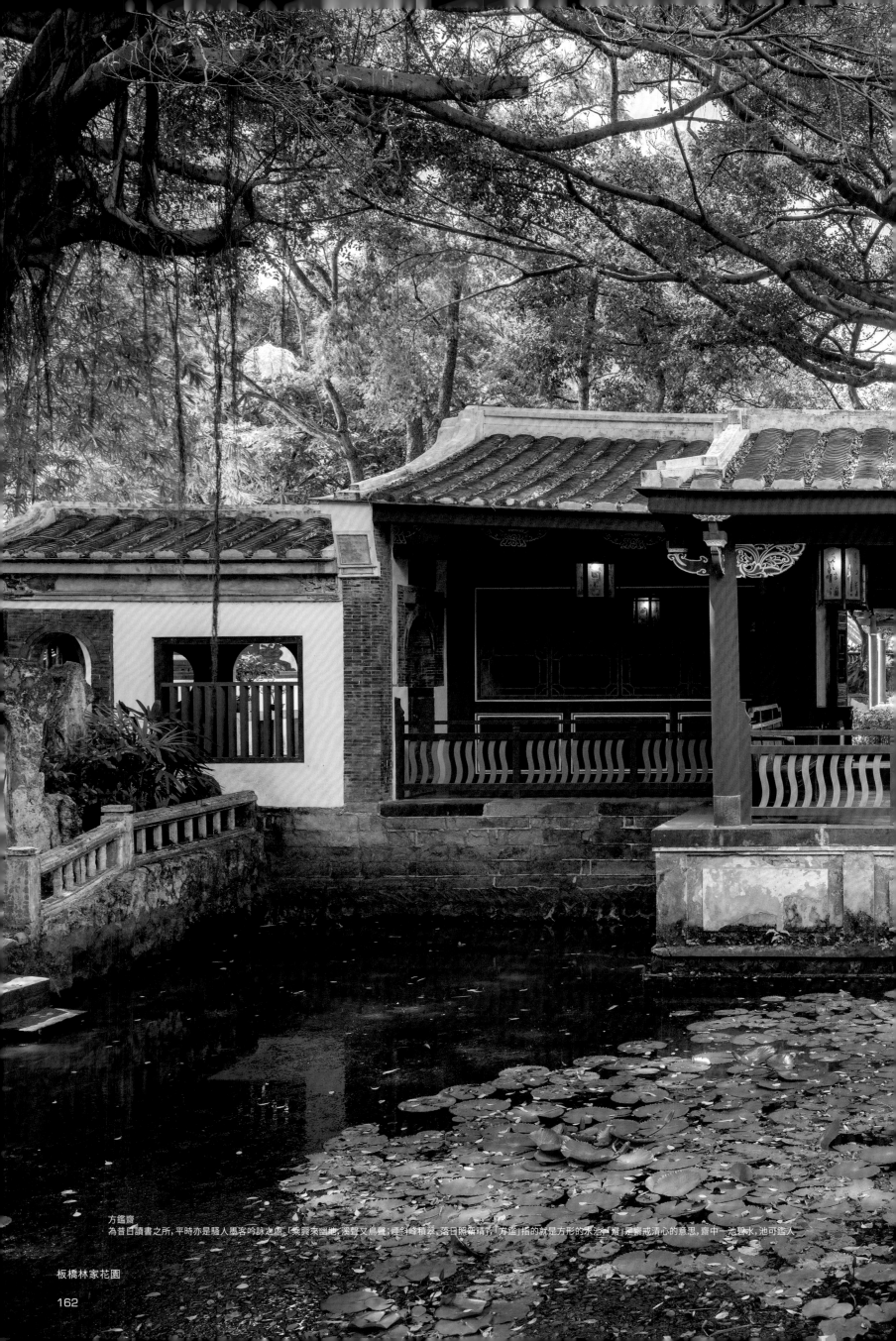

方鑑齋
為昔日讀書之所，平時亦是騷人墨客吟詠之處。「乘興來幽地，鶯聲又鳥聲；煙斜峰稍裂，落日照新晴」，「方鑑」指的就是方形的水池，「齋」是齋戒清心的意思，齋中一池碧水，池可鑑人

板橋林家花園

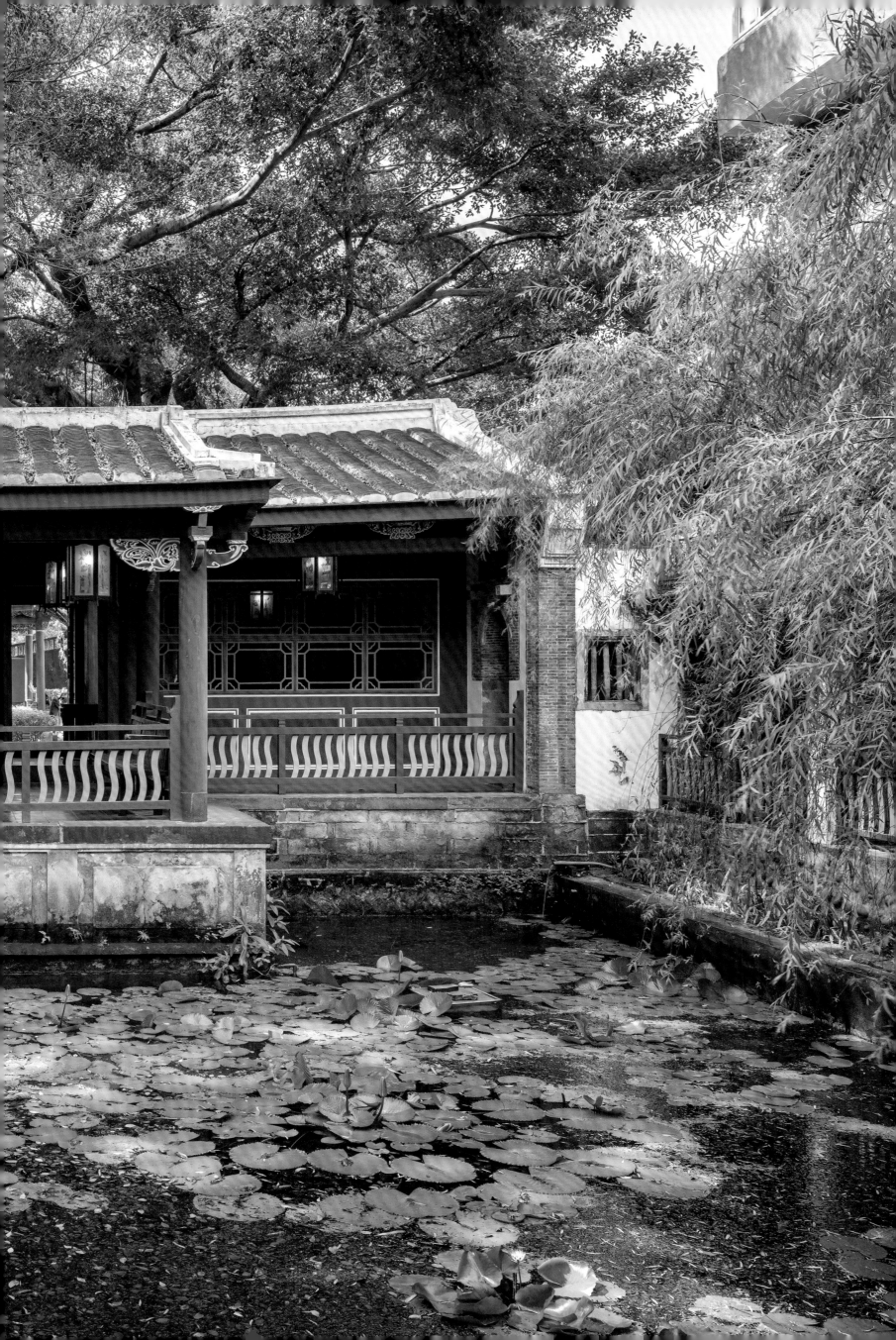

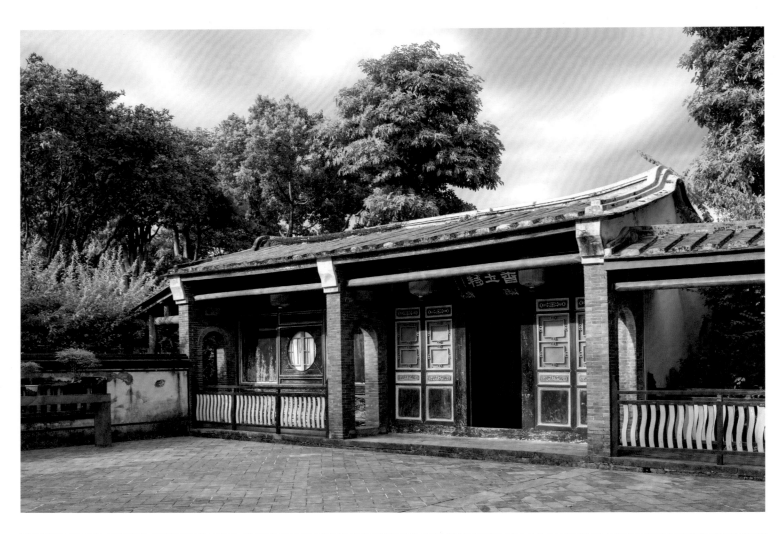

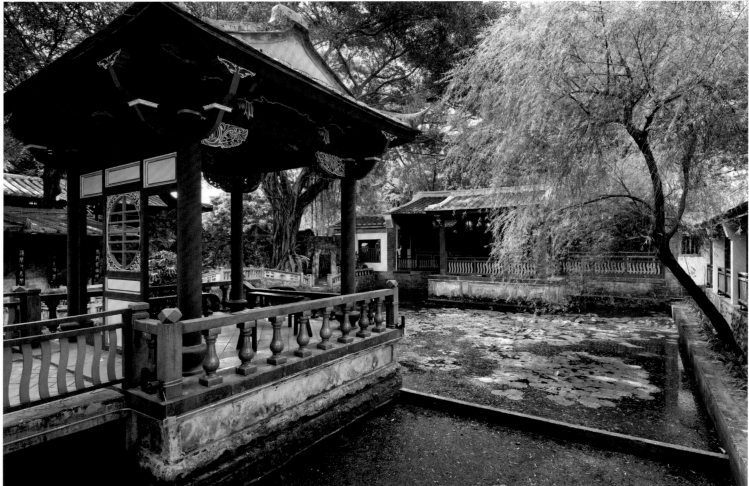

香玉簃
為閣邊賞花小屋，建築設計較為樸實

池水兩側拱廊環繞，形成具有環繞音場的水院建築，四邊各有建築，包括戲亭、看臺、遊廊、假山小橋

板橋林家花園

漏窗
前方配置植栽或山石，有如一幅山水畫，做二精細的「螭虎團爐」的窗櫺，具有趨吉避邪、香火綿延、廣賜福祿的寓意

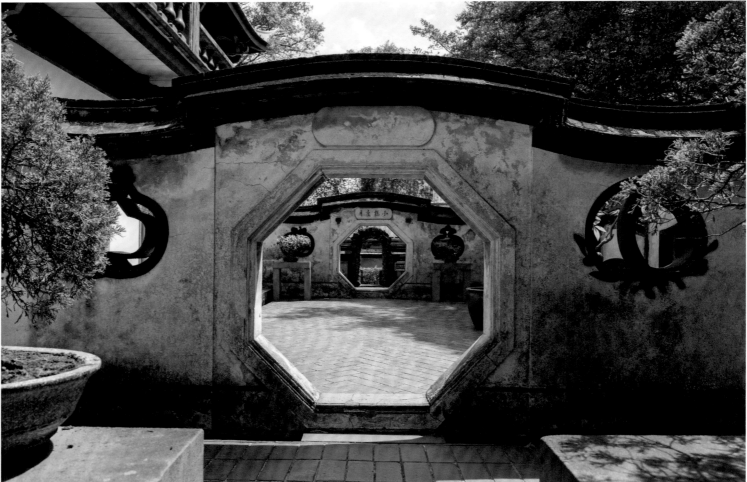

飛簷高昂,門窗精雕細琢

花牆
除了劃定園內空間,也可使整個園區更有層次,也有動線導引的用途,強調高低變化,牆洞的開鑿,也增加視線的穿透性與層次感,此為八角洞門

板橋林家花園

閣的兩側以花牆做區隔，牆上鑿設漏窗，造型優美。四周設有迴廊，顯得較通透

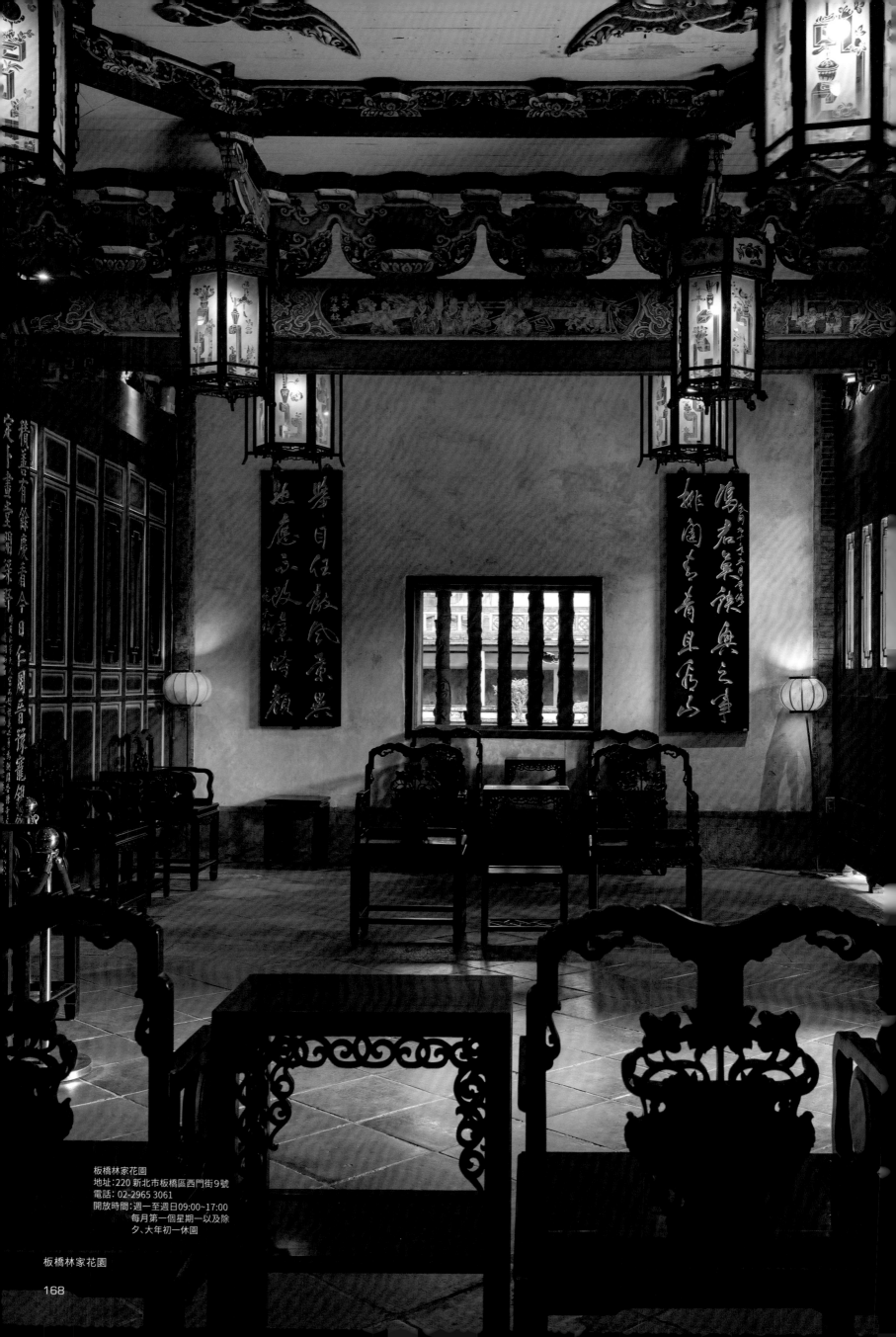

板橋林家花園
地址：220 新北市板橋區西門街9號
電話：02-2965 3061
開放時間：週一至週日09:00~17:00
　　　　　每月第一個星期一以及除
　　　　　夕、大年初一休園

板橋林家花園

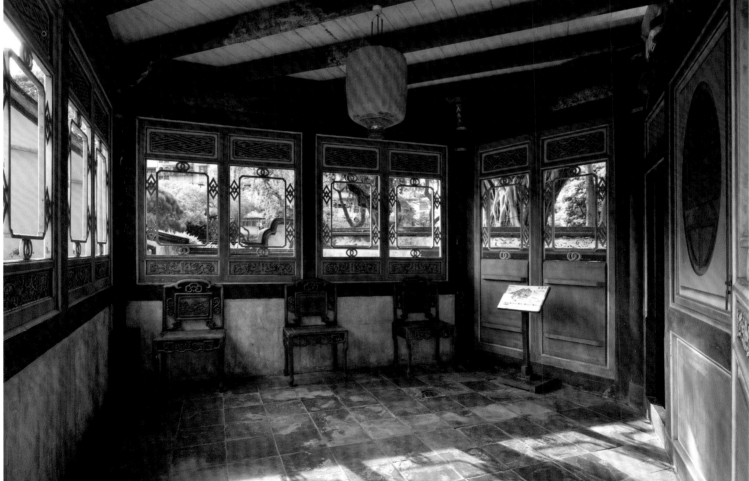

天花板的蝙蝠木雕，表現出漳州派木雕的細膩與潮州派的華麗，諧音象徵「福氣」

板橋林家花園為台灣最具代表性的園建築，「大厝九包五，三落百二門」配置大約分為九區，以假山、廊道、陸橋、水池做為分隔，漫步在園林中，彎來繞去，令人流連忘返

# 北投溫泉博物館

## 身淨如無物，心澄別有天

沿著中山路散步，地形的高差渾然地將這棟精緻建築隱藏在樹蔭之後從路旁的步道往下繞去，像是走進一份禮物，有著既異國又在地和洋折衷風情的建築物在庭園中迎面向你，等待賞析。第一眼看見的當是左方突出於整個立面的部份，橙紅色磚材和深褐木紋形成了一種駁雜而統一的優雅組合，大片白色牆面更進一步跳脫字整棟建築來攫取目光，帶出了一二層交界處的雨淋板構成的窈窕腰身。接著沿著烏瓦屋頂，將視線帶到建築物的中段，屋頂上的開窗是神來一筆，下承連續的石作短柱和連續矮欄，趣味十足，暗示著室內空間不知會是如何的一番景色。尤其是由內向外，映著光，望著三道連續拱窗的彩繪玻璃，一定很美。

這棟1913年落成的建築物，一樓主要是以圓拱圍出的大浴池。日治時期北投是臺灣溫泉勝地之一，當時這棟公共浴場的興建，也反映了當時的「泡湯」文化。浴池注滿水時，外牆的彩繪玻璃與浴池中的倒影反而將人行迴廊夾在其中，也算是虛實不分了。二樓大廳則是鋪設榻榻米的和式空間，浴後人的身心都敞開了吧，那來眺望投溪綠意。1998年修復完成後，夏納涼、秋月琴，春櫻冬浴。廿多年來，北投溫泉博物館的能量來自於這裡的風土與居民。四時活動和藝術裝置，充盈在這棟建築物的裡裡外外。

## Beitou Hot Spring Museum

### Cleanse your body, cleanse your heart.

Strolling down Zhongshan Road, the steep terrain and lush trees shield this exotic building entirely from your view. Fortunately, a walkway guides you downward and before you is a feast for the eyes. In the garden before you stands a building with a both local and foreign-looking eclectic architectural style. At first glance, the left wing of the building sticks out from the entire front view—the combination of reddish orange bricks and wood-cladded dark brown exterior combine to exude an air of sophisticated elegance. A stretch of white wall further captures your attention from the rest of the building, guiding your eyes to the weatherboard between the first and second floors resembling a tutu adorned on a slender ballerina's waist. Then, your eyes travel along the black tiles on the roof to the middle section of the building. The two windows on the attic appear out of nowhere, and below them are a stretch of short cast stone pillars and balustrades. These interesting design choices make you wonder what the interior of the building might look like. You think to yourself: The view from within must be spectacular as the sun shines through the three side-by-side stained glass windows.

Completed in 1913, this building houses a circular roman-styled public bath on the first floor. Beitou was (and still is today) a famous hot spring destination during the Japanese period. The construction of this public bath reflected the popularity of hot spring culture at the time. When the bath is filled, the stained glass and its reflection on the water envelop the pedestrian corridor and create a fantastical world for bathers. On the second floor is a tatami-matted great hall that allows bathers coming out of the bath to relax and offers a great view of the Beitou River. Upon completing renovation in 1998, travelers come here to cool off during the summer, celebrate the Moon Festival in autumn watch cherry blossoms in the spring, and to bathe in the winter. For the past 20 years, the Beitou Hot Spring Museum owes its charm to this area's natural conditions and the commitment of local residents. The museum and its garden are now home to an abundance of seasonal events and art installations.

北投溫泉博物館

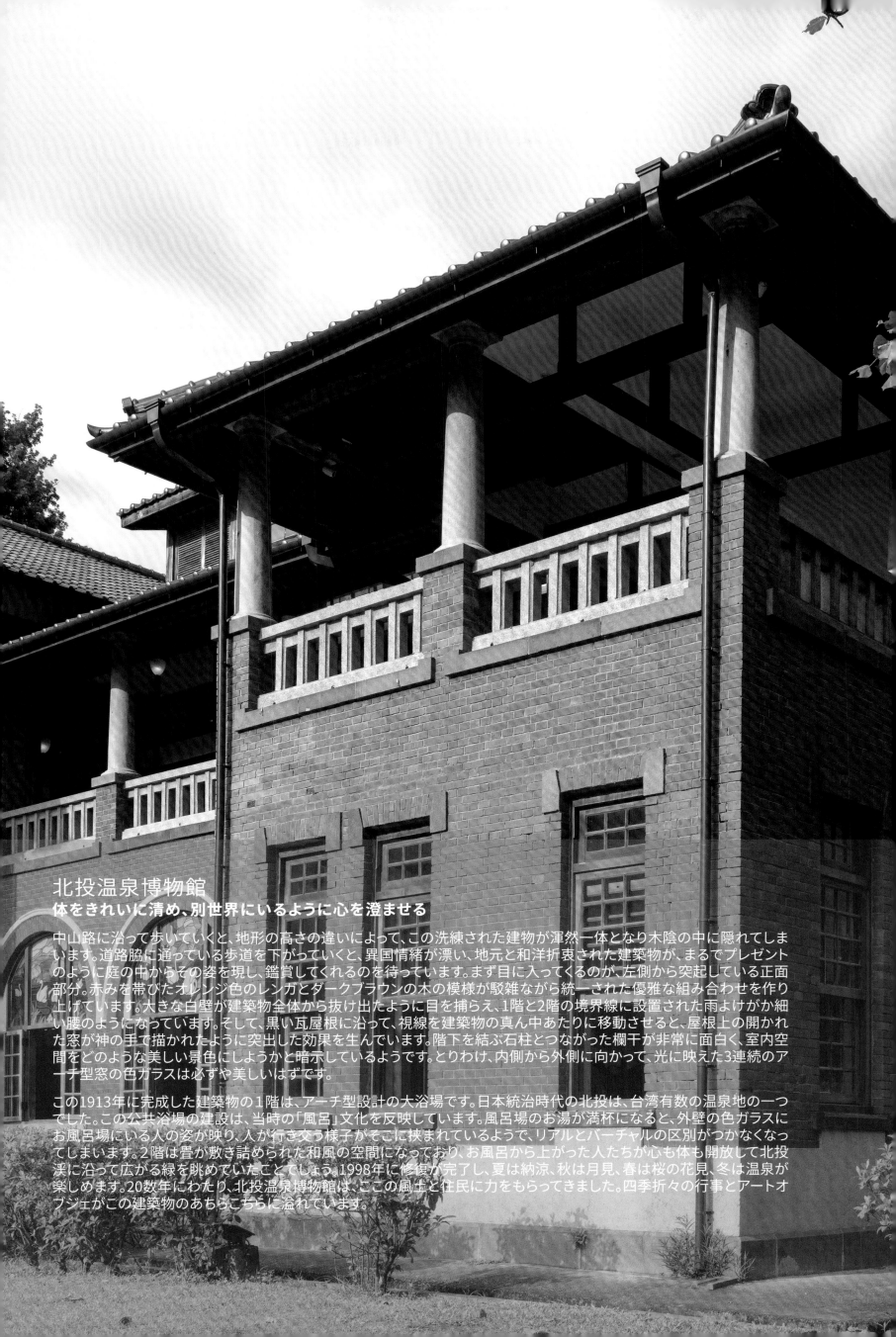

## 北投温泉博物館
**体をきれいに清め、別世界にいるように心を澄ませる**

中山路に沿って歩いていくと、地形の高さの違いによって、この洗練された建物が渾然一体となり木陰の中に隠れてしまいます。道路脇に通っている歩道を下がっていくと、異国情緒が漂い、地元と和洋折衷された建築物が、まるでプレゼントのように庭の中からその姿を現し、鑑賞してくれるのを待っています。まず目に入ってくるのが、左側から突起している正面部分。赤みを帯びたオレンジ色のレンガとダークブラウンの木の模様が駁雑ながら統一された優雅な組み合わせを作り上げています。大きな白壁が建築物全体から抜け出たように目を捕らえ、1階と2階の境界線に設置された雨よけがか細い腰のようになっています。そして、黒い瓦屋根に沿って、視線を建築物の真ん中あたりに移動させると、屋根上の開かれた窓が神の手で描かれたように突出した効果を生んでいます。階下を結ぶ石柱とつながった欄干が非常に面白く、室内空間をどのような美しい景色にしようかと暗示しているようです。とりわけ、内側から外側に向かって、光に映えた3連続のアーチ型窓の色ガラスは必ずや美しいはずです。

この1913年に完成した建築物の1階は、アーチ型設計の大浴場です。日本統治時代の北投は、台湾有数の温泉地の一つでした。この公共浴場の建設は、当時の「風呂」文化を反映しています。風呂場のお湯が満杯になると、外壁の色ガラスにお風呂場にいる人の姿が映り、人が行き交う様子がそこに挟まれているようで、リアルとバーチャルの区別がつかなくなってしまいます。2階は畳が敷き詰められた和風の空間になっており、お風呂から上がった人たちが心も体も開放して北投渓に沿って広がる緑を眺めていたことでしょう。1998年に修復が完了し、夏は納涼、秋は月見、春は桜の花見、冬は温泉が楽しめます。20数年にわたり、北投温泉博物館は、ここの風土と住民に力をもらってきました。四季折々の行事とアートオブジェがこの建築物のあちらこちらに溢れています。

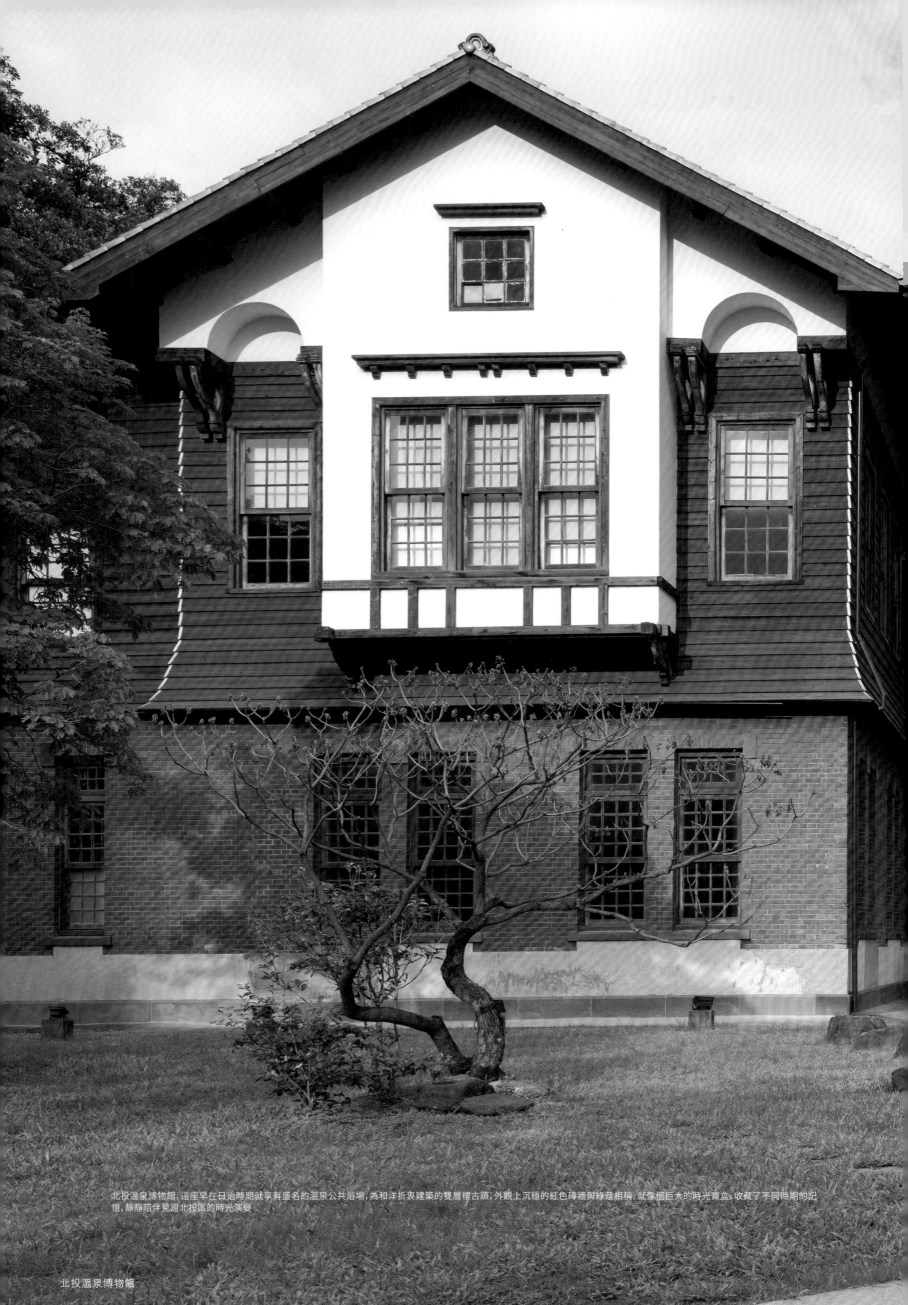

北投溫泉博物館，這座早在日治時期就享有盛名的溫泉公共浴場，為和洋折衷建築的雙層樓古蹟，外觀上沉穩的紅色磚牆與綠蔭相稱，就像個巨大的時光寶盒，收藏了不同時期的記憶，靜靜陪伴見證北投區的時光演變

北投溫泉博物館

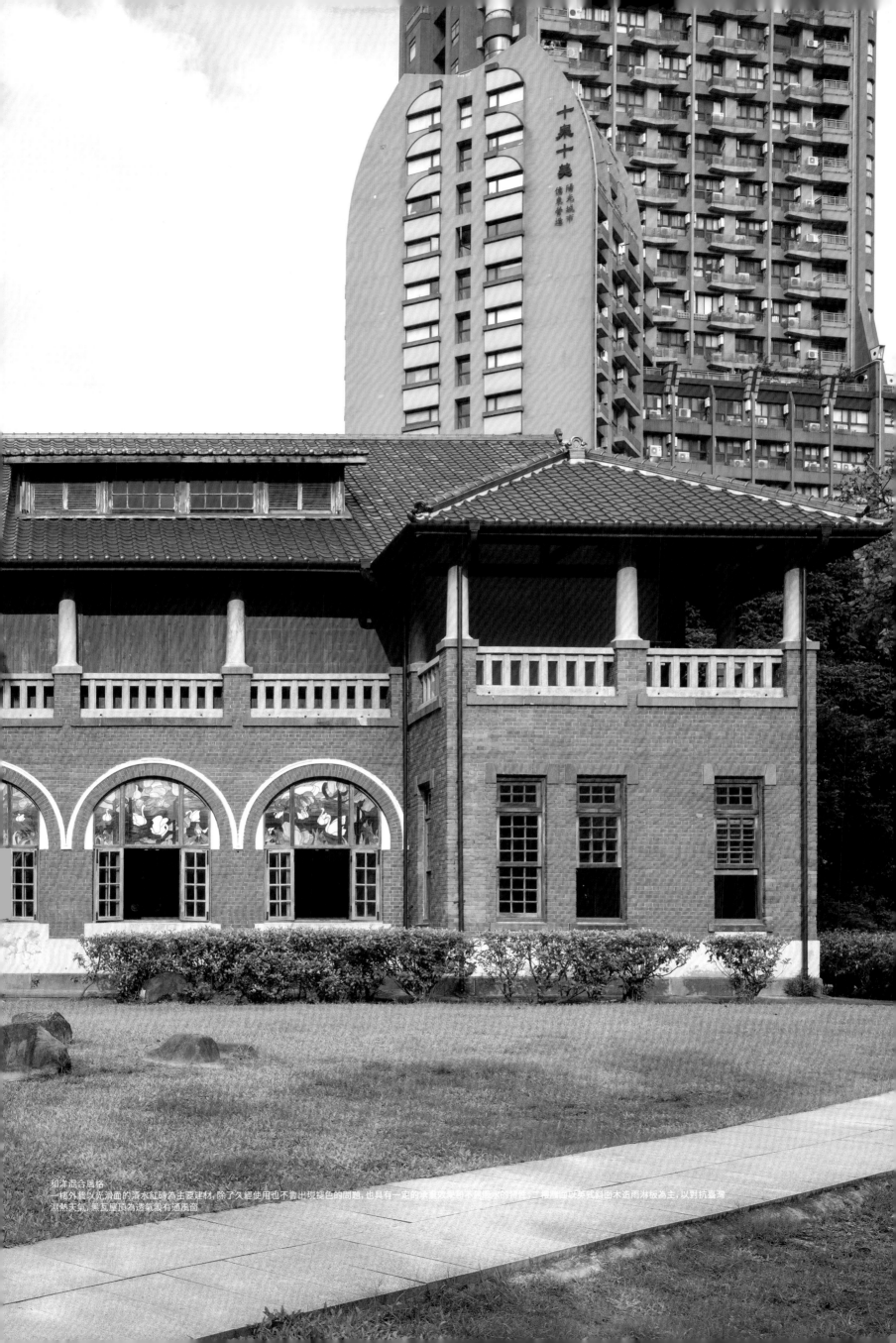

十全十美
陽光城市
儷東管理

和洋混合風格
一樓外牆以光滑面的清水紅磚為主要建材，除了久經使用也不會出現褪色的問題，也具有一定的承重效果與不易吸水的特性；二樓牆面以英式斜面木造雨淋板為主，以對抗臺灣潮熱天氣，黑瓦屋頂為透氣設有通風窗

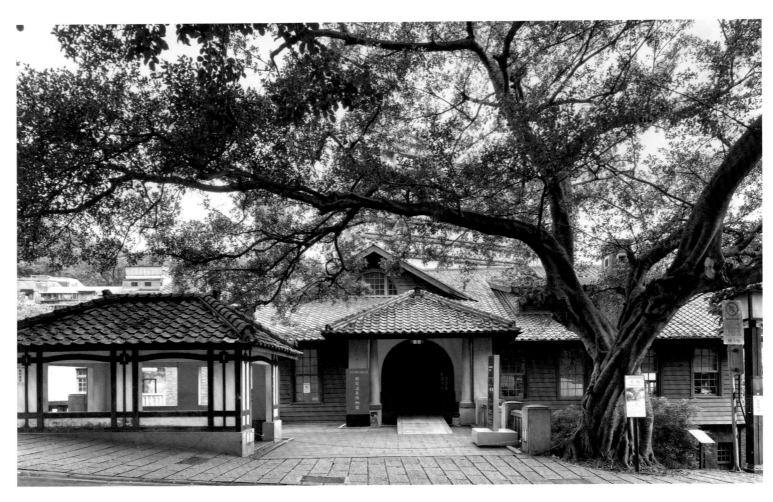

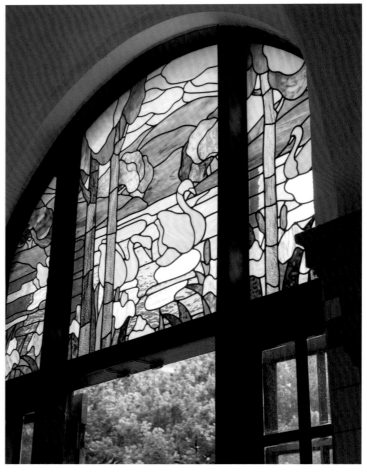

涼亭
位於大門口涼亭,屋頂設計為廡殿頂,屋頂設計有明顯的鬼瓦與饅頭軒瓦,四面將頗能擋風排水,具有抗暴雨又防風的特性,是以往人力停靠處,遊客也能在此休息

北投溫泉博物館

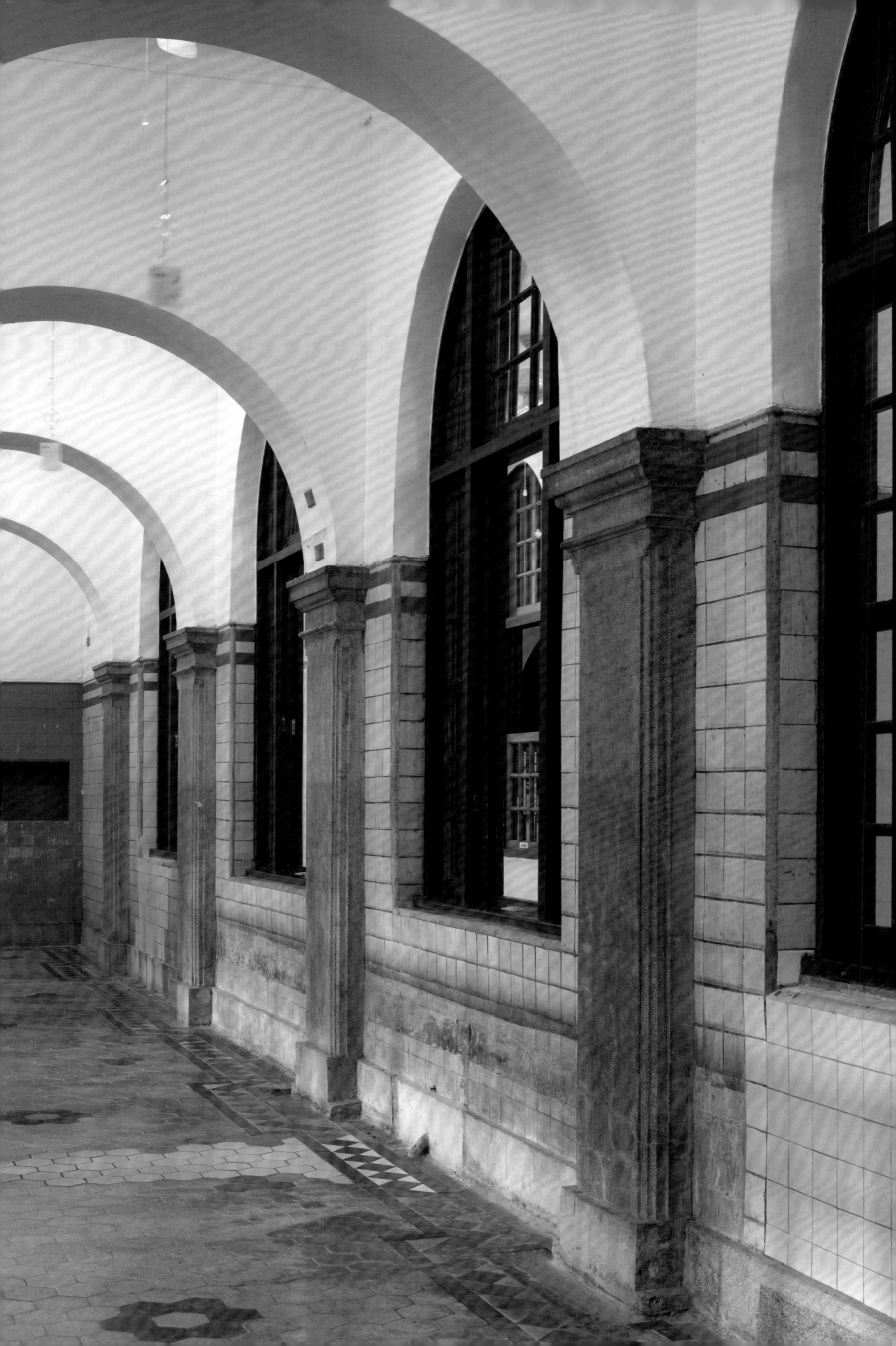

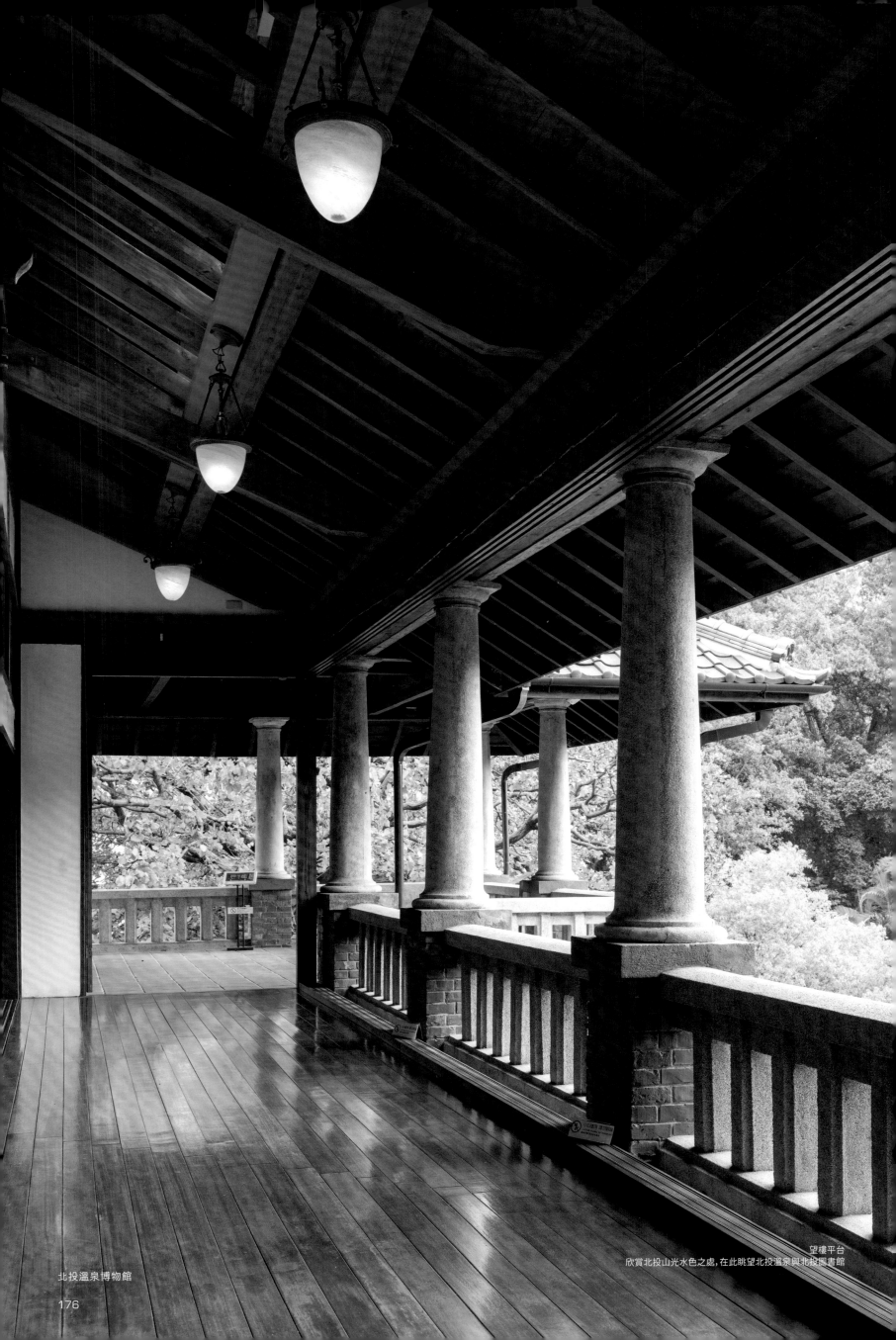

望樓平台
欣賞北投山光水色之處，在此眺望北投溫泉與北投圖書館

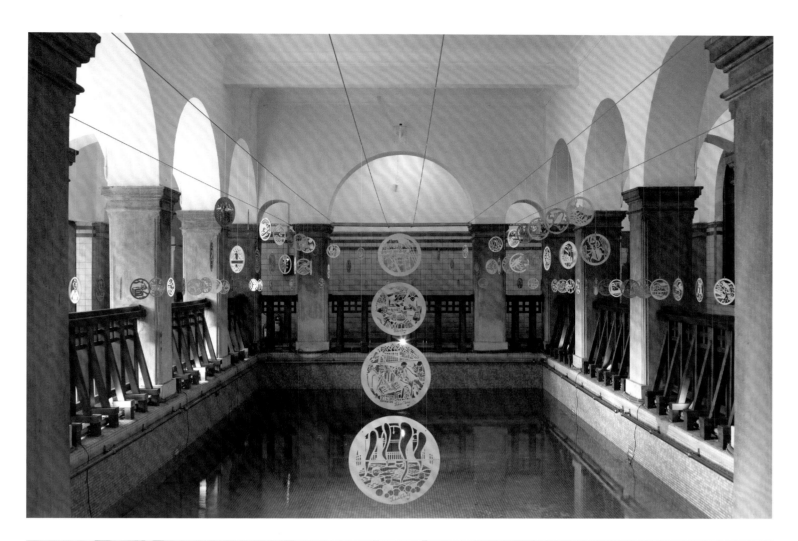

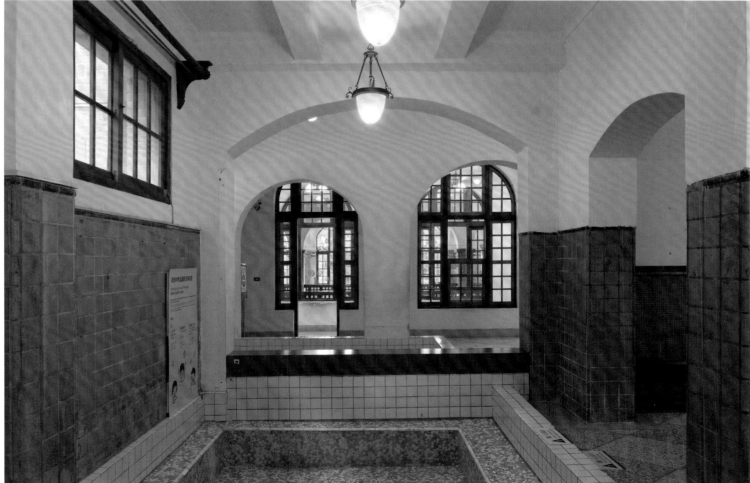

從浴場大小空間配置，顯示當時男尊女卑的保守社會風氣

大浴池
長方形的浴池，周圍由圓拱列柱圍起，加上外圍拱廊意象，流露出歐洲羅馬風格，以服務男賓為主，必須站著泡也是這個浴池的特色，可以容納更多人

小浴池
小浴池為當時為女性與兒童泡湯的場所，當時女性鮮少單獨來泡湯，通常是家眷身份前來

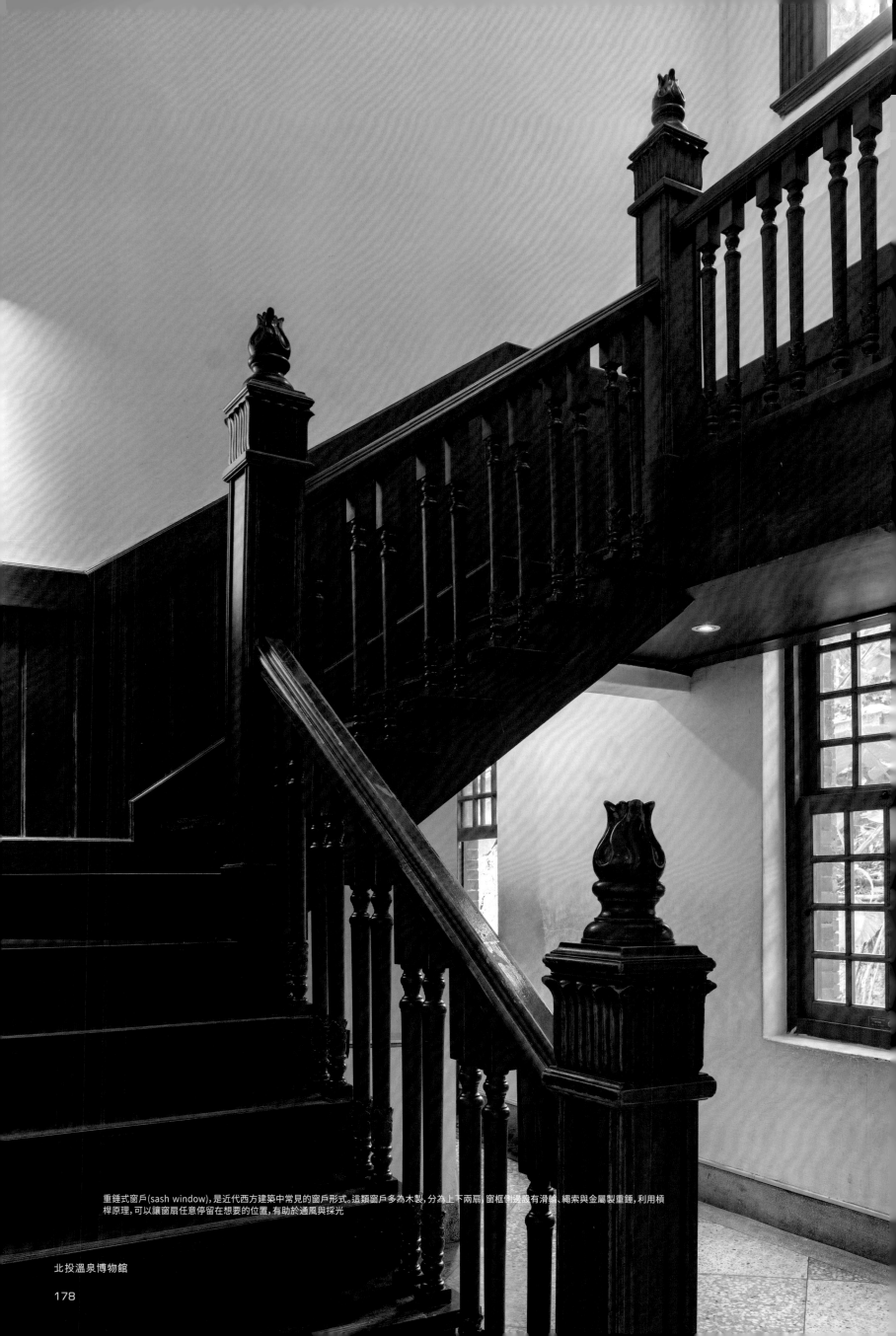

重錘式窗戶(sash window)，是近代西方建築中常見的窗戶形式。這類窗戶多為木製，分為上下兩扇，窗框側邊設有滑輪、繩索與金屬製重錘，利用槓桿原理，可以讓窗扇任意停留在想要的位置，有助於通風與採光

北投溫泉博物館

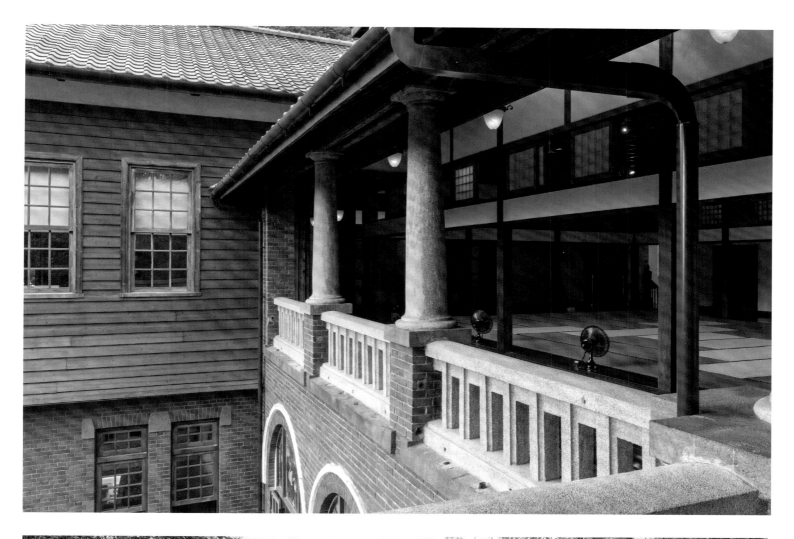

雨淋板
將木板以水平方式由下而上層層重疊，釘在牆上形成新的外牆，具防水功能。雨淋板這種建築技法起源於北歐，後於明治維新時傳至日本，在日治時期引入台灣

半木式建築底層多為磚石構造，二樓以上為木結構，其木製樑柱外露，空隙處則填以磚石或灰泥，形成特殊造型。此類建築在15至17世紀的英國相當流行，日治時期的台灣鐵道建築也多採用此種形式

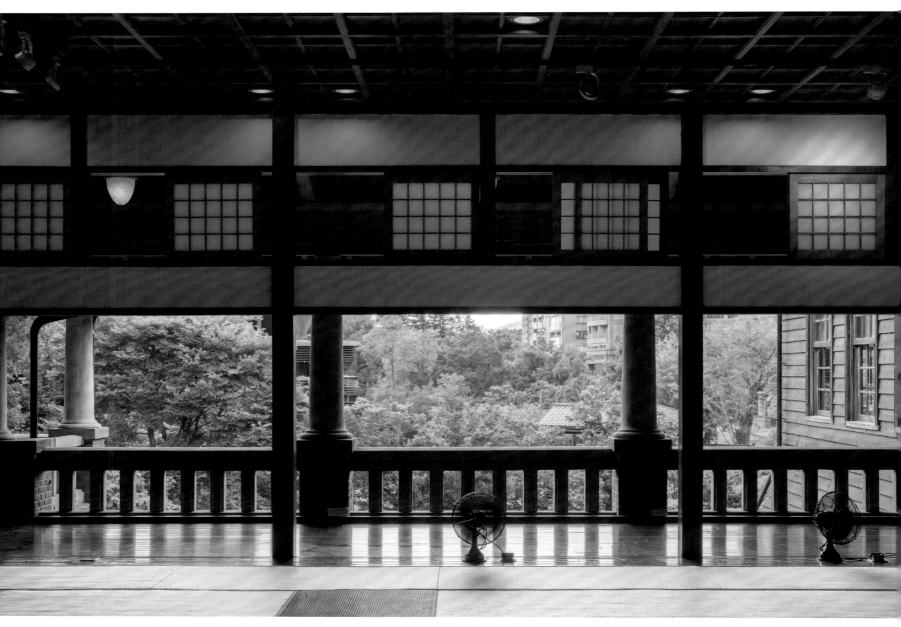

榻榻米
空間寬敞,通風良好,昔日浴客可在泡湯後在此休憩、用餐、納涼

北投溫泉博物館

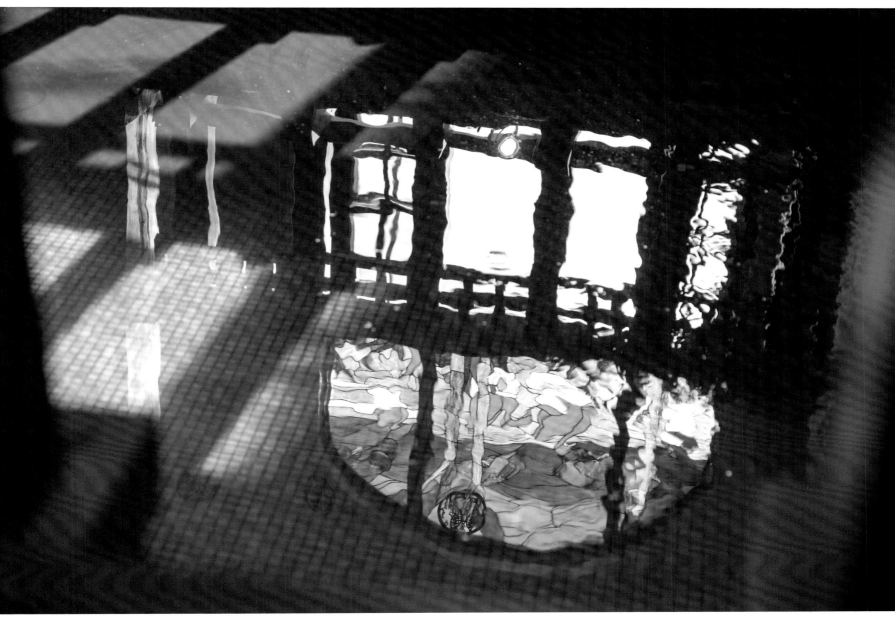

彩繪玻璃窗花
當陽光穿過玻璃照進室內，五彩繽紛的光影倒映在浴池，展現華麗的異國風情

北投溫泉博物館
地址：112台北市北投區中山路2號
電話：02-2893 9981
開放時間：週二至週日09:00~17:00
　　　　　週一以及國定假日休館

# 松山文創園區

## 舊菸廠、新樂園

比起從菸廠路的入口走進園區，如果你是一個喜愛街道日常生活氣息的散步者，那麼沿著忠孝東路巷子走近，更能感受到這裡是一個屬於市民的、易達的綠園空間。在附近「**人們漫不經心卻又傾盡全力所建造的**」[1] 高樓群裡、在國父紀念館或大巨蛋旁，這裡畢竟是毫不「**潦草**」地留下了一塊園地讓人休憩。日治時期以「工業村」概念建造的「臺灣總督府專賣局松山煙草工場」，到了戰後生產出著名的新樂園、寶島牌、長壽牌香菸，再到今天，松山菸廠的多棟建築物都成為文化資產，有了另一番意義。

從忠孝東路巷子裡這個不太起眼的鋪道踏進園區，眼前開闊時，帶著曲面和水平垂直分割線條的當代建築，與日治時期30年代現代主義風格的建築群雙雙並存。經過園區的植栽園圃，引人入勝地，菸廠辦公廳外牆飾線水平展開，統整了整個園區的建築情貌。入口門簷有種低調的淡雅。面磚、琉璃、銅釘，講究的細部不自覺地構成整體的完成。走進辦公廳，內部是呈現回字型的原製菸工廠。映襯著遠方的現代高樓，回字型工廠圍塑出一片圓池晚香，「**更為名煙增價矣**」。從工業村到新創基地，當代的文化、創意同樣表現在工廠建築的再利用中。匯集而來的思緒與活動，也為昔日的機器修理廠、檢查室、育嬰室帶來了不同的光影與色澤。

## Songshan Cultural and Creative Park

### A brand-new creative paradise at a historic tobacco plant

If you are an avid walker who enjoys basking in the lively atmosphere of urban streets, then instead of entering the park from Yanchang Road, you should walk through the small lanes and alleys that run up to the park from Zhongxiao East Road. Here, you are able to experience an accessible green space that truly belongs to the city's inhabitants. It is surrounded by a group of high-rise buildings that display effortlessly brilliant feats of engineering, with the National Sun Yat-sen Memorial Hall and the Taipei Dome just nearby. Amid the hustle and bustle of the modern city, this green space is an oasis of tranquility where residents can stop and take in the fresh air. The park is initially constructed as an industrial village under the name "Matsuyama Tobacco Plant of the Monopoly Bureau of the Taiwan Governor's Office" under Japanese rule. After Japan ceded Taiwan following the end of the Second World War, it became known for manufacturing several famous brands of cigarettes, including New Paradise, Formosa, and Long Life. Today, many buildings at the park have been designated as cultural heritage sites, giving these pieces of history newfound significance.

As an unassuming paved lane from Zhongxiao East Road guides you closer to the park, a mixture of modern architecture with sleek curves and sharp edges and Japanese era historical buildings from the 1930s will come into view ahead of you. As you walk towards the park through the carefully maintained garden, you will see the exterior of the tobacco plant office stretching across in front of you, setting the architectural scene for the entire park. The entrance to the office exudes an air of quiet elegance. The wall tiles, glass, copper nails, and every delicately designed architectural detail fit together seamlessly to form the very image of grandeur. Inside the office building, you will find a homocentric square-shaped space where the old tobacco factory used to be. The modern skyscrapers surrounding the park make this Art Deco building and its garden feel even more graceful and refined. In its transformation from an industrial village to a base for creative minds, the park has become a conduit for modern culture and artistic expression through the revitalization of old, defunct factory buildings. Indeed, the creative ideas and activities that take place in the building give newfound meaning even to the factory equipment maintenance room, inspection room, and nursery.

[1] 朱天心, 1992《從前從前有個浦島太郎》、《想我眷村的兄弟》, 麥田出版
Zhu Tianxin , 1992《Once upon a time, there's a boy named urashima taro》、《In Remembrance of My Buddies from the Military Compound》, Rye Field Publishing

## 松山文創園区
### かつての煙草工場が新たな楽園に

もしも、あなたが日常生活の息遣いが感じられる散策が好きな人なら、菸廠路沿いの入り口から入るよりも、忠孝東路の裏路地をぶらぶら歩いて入るほうを選ぶでしょう。なぜなら、ここが市民のための緑あふれる空間であり、ふらっと歩くのにふさわしい空間であることが感じられるからです。この近くは、「気をされないよう気配り作られ」高層ビル群に囲まれた場所で、すぐ目と鼻の先には国父紀念館や台北ドームがあります。つまり、ここは開発が進む中で、何気なく残された市民の憩いの場なのです。日本統治時代に「工業村」として建設された「台湾総督府専売局松山煙草工場」では、戦後「新楽園」、「宝島」、「長寿」といった有名なタバコが生産されていました。今では、旧松山煙草工場の数々の建築物は、文化遺産として新たな意味が与えられています。

忠孝東路の裏路地。このような誰も気づかないような道から敷地へと足を踏み入れ、目の前が開けた時、曲面と水平・垂直ラインの分割線を備えた現代的な建築物と、日本統治時代の1930年代のモダニズム建築の建築群が併存している姿が現れます。敷地内の各所には木が多数植えられていて、その美しい世界に引き込まれます。旧煙草工場の事務所の外壁に伸びる水平ラインによって、敷地内全体の建築物が統一されています。出入口のひさしは、落ち着いていて上品な趣が漂っています。表面のレンガ、琉璃ガラス、銅釘など、繊細なこだわり、完璧感を現れます。事務所に入ると、内部は回廊のような造りの煙草工場が現れます。遠くにそびえる現代的な高層ビルとは対照的に、回廊型の工場は、池の周りを囲む林の中から漂う菊の香りのような存在であり、「名煙によって、その価値が押し上げられた」と言えるでしょう。工業村からイノベーションの発信地へと生まれ変わり、工場の建築物の再利用の中でも現代的な文化や技術革新が活かされています。各方面から集められた構想や活動も、かつての機械修理工場や検査室、ベビールームに一味違う光と影、そして色合いを添えています。

¹ 朱天心, 1992年《昔々浦島太郎がいた》,《思い出す故郷村の兄弟》, 麦田出版

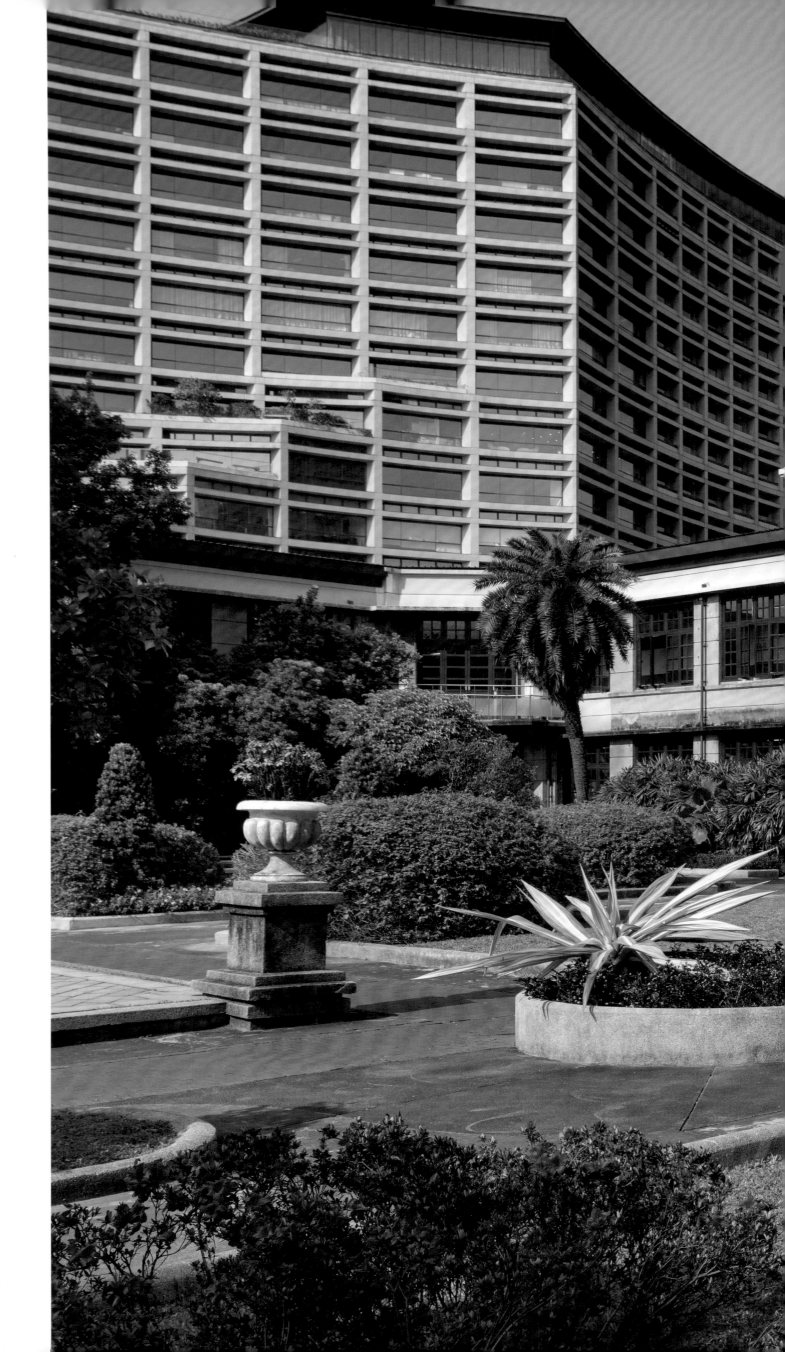

松山文創園區

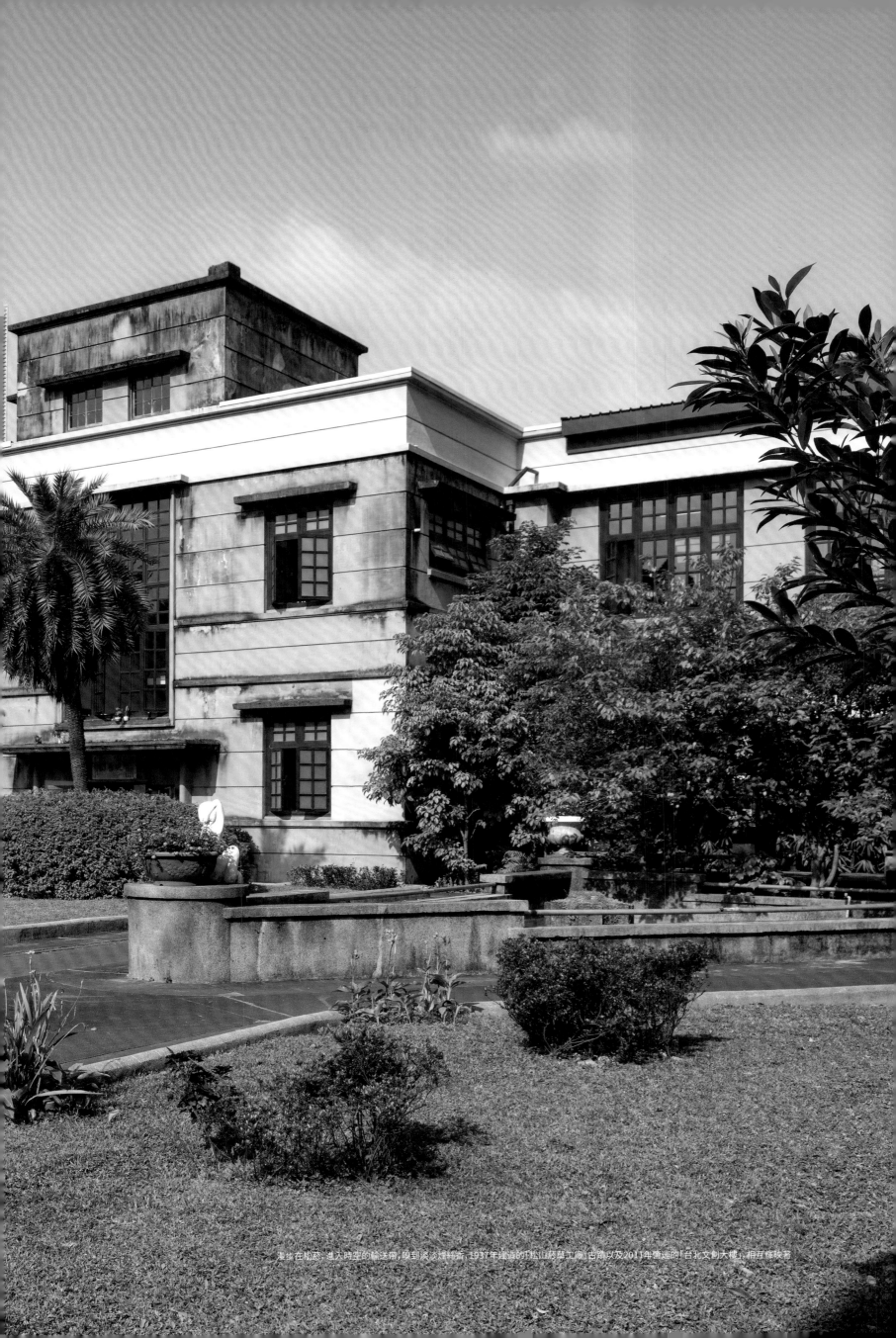
漫步在松菸，進入時空的輸送帶，嗅到淡淡煙絲香，1937年建造的「松山菸草工廠」古蹟以及2011年啟用的「台北文創大樓」，相互輝映著

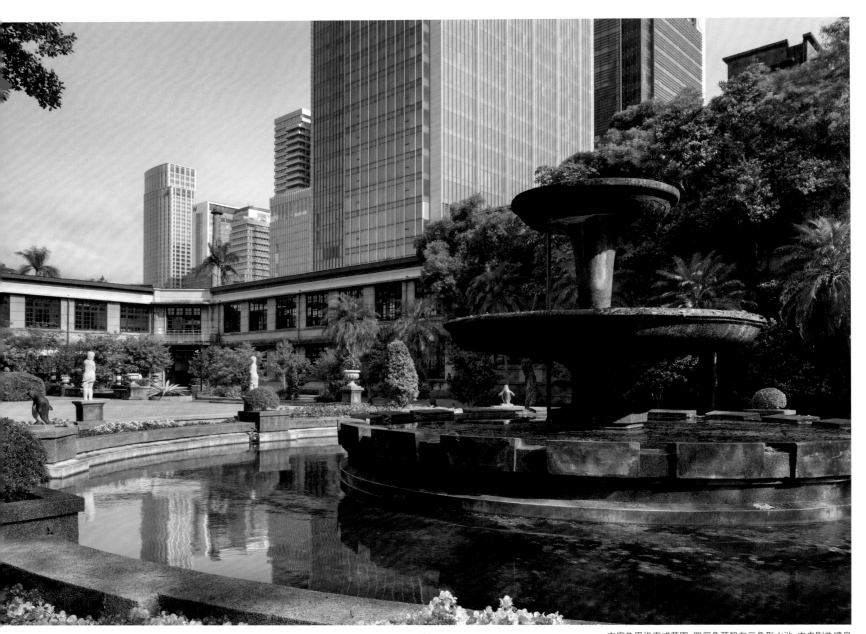

中庭為巴洛克式花園,四個角落設有三角形水池,中央則為噴泉

松山文創園區

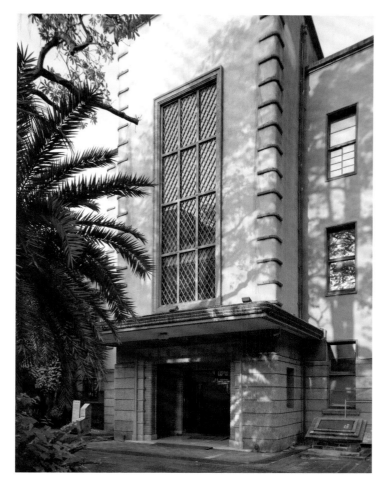

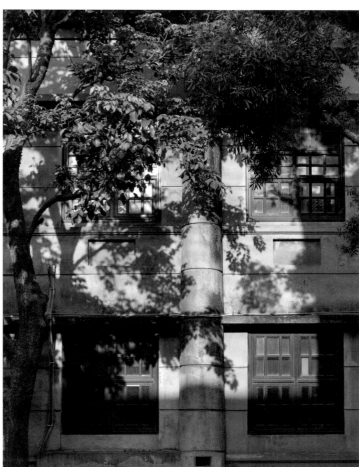

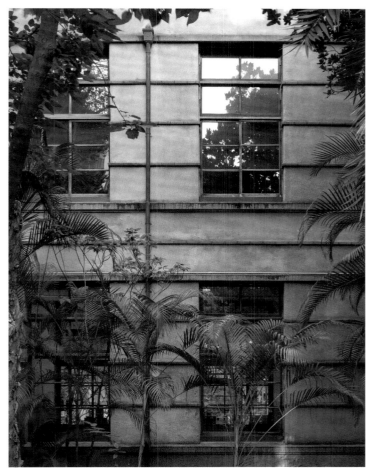

在建築風格方面屬於「日本初現代主義」,強調使用的材料和純粹的幾何形式,面磚、琉璃及銅釘都是特別定製的建材,簡潔典雅、做工精細

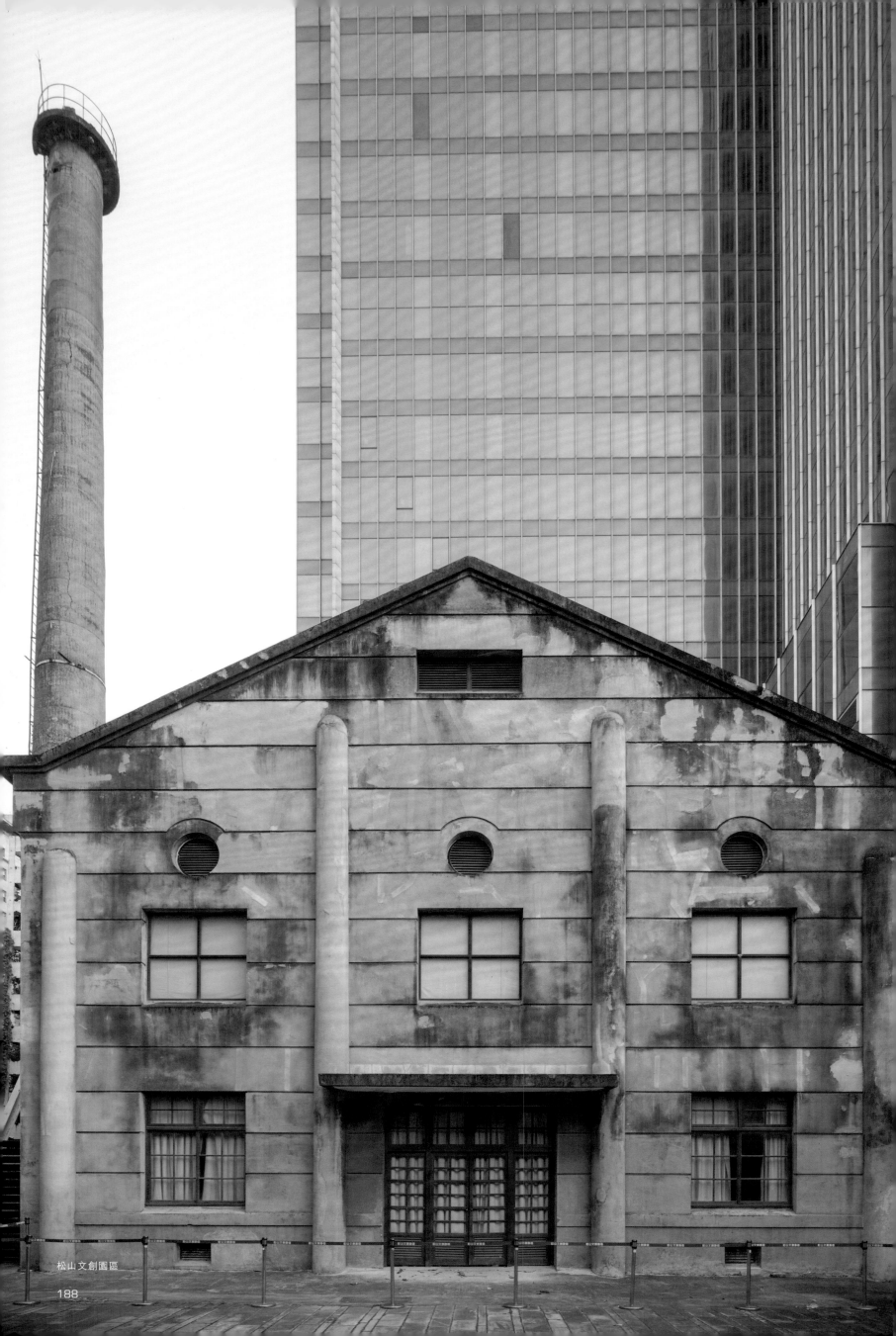

松山文創園區

188

製菸工廠為二層建築,在平面上為矩形,建物中央前部南北橫向貫穿,將矩形分割成東西大小不等的二部分,鳥瞰形態類似「日」字。較
大的東側後段為封閉式的中庭空間,捲菸生產線排列於矩形四周,依序有製盒、理葉、切葉、捲菸、包裝等生產部門

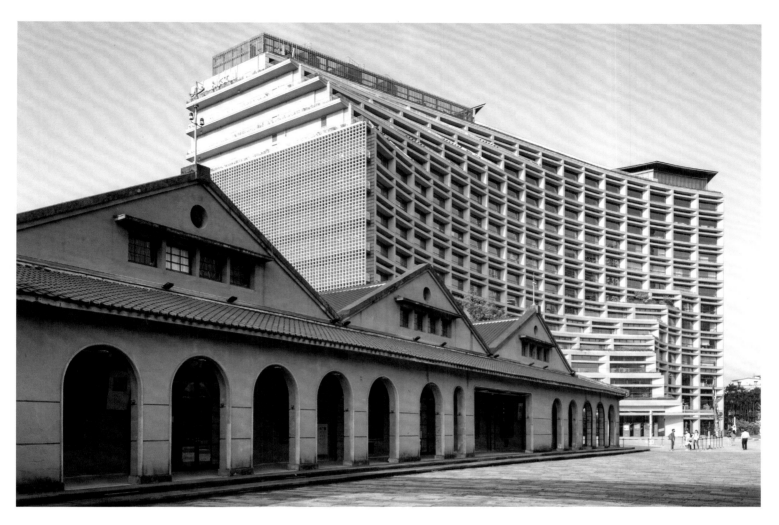

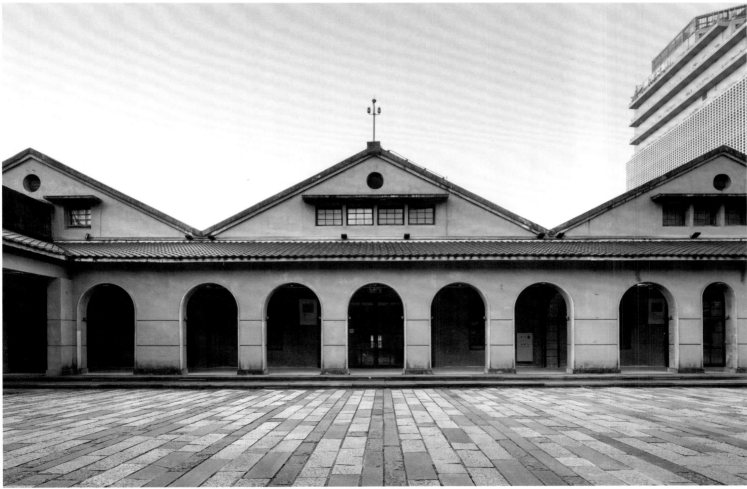

這是一段文化傳承的故事,松山菸廠不再只是一處文創園區,更是三個時代激盪出的歷史花園
在多元文化的融合下激盪出全新的藝術價值

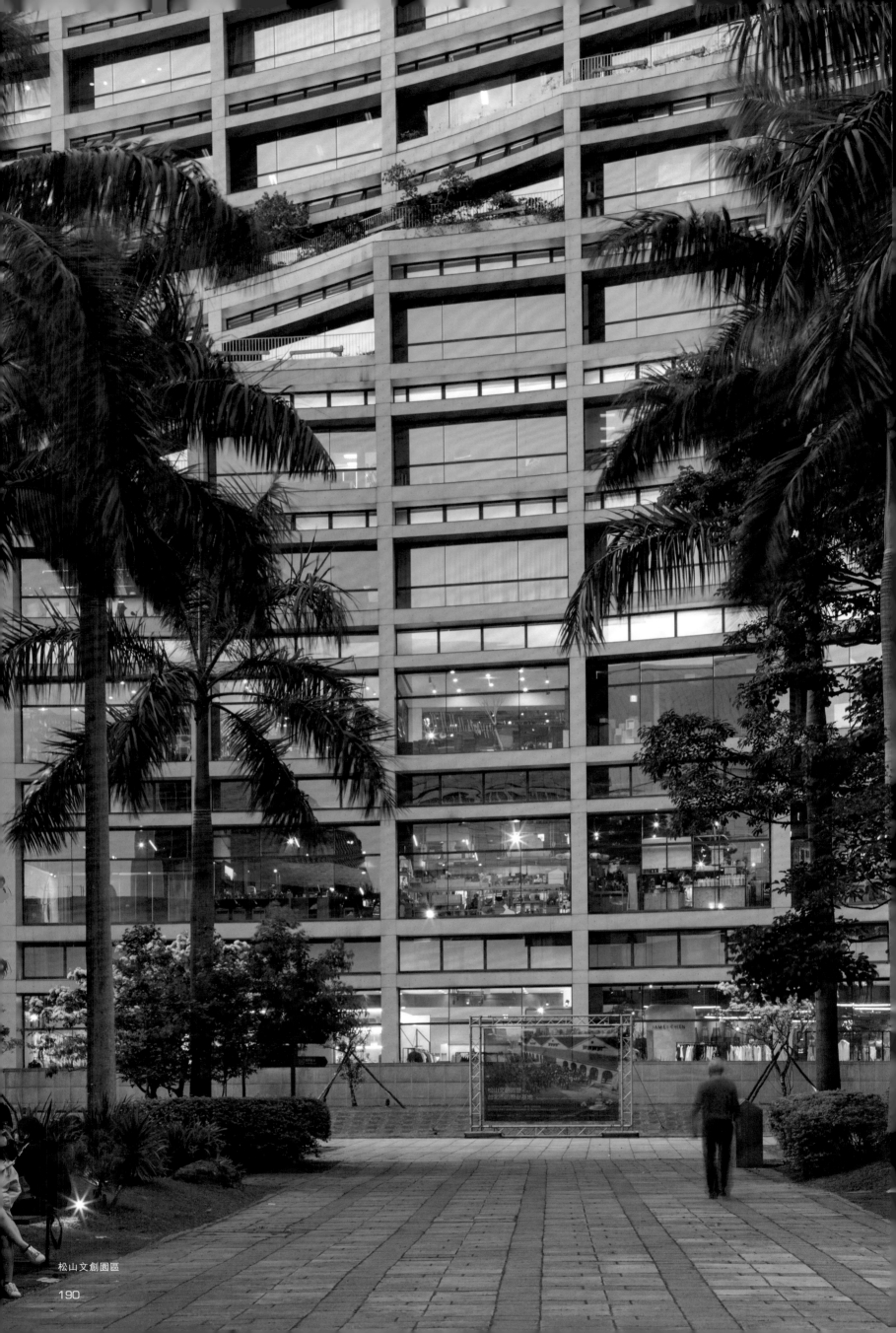

松山文創園區

松山菸廠早期在規劃時，就以「工業村」的概念進行，不僅考量到生產動線，也重視員工福利與需求，設立許多福利設施，如：員工宿舍、男女浴池、醫護室、藥局、育嬰室等

時值日本政府統治，在當局對於菸草種植、加工及銷售的控管之下，為了彌補財政稅收上的問題，計畫性的推行「菸草專賣制度」。松山菸廠曾是東南亞最大捲菸工廠，新樂園、長壽等臺灣知名香菸都在此生產，之後日軍發動戰爭，除了供應臺灣市場，還外銷到東南亞，呈現供不應求的情況

長廊上的窗戶有著日治時代初現代主義風格，陽光灑落廊道，虛實相映的光影變化，拾起屬於菸廠的獨家記憶。

松山文創園區

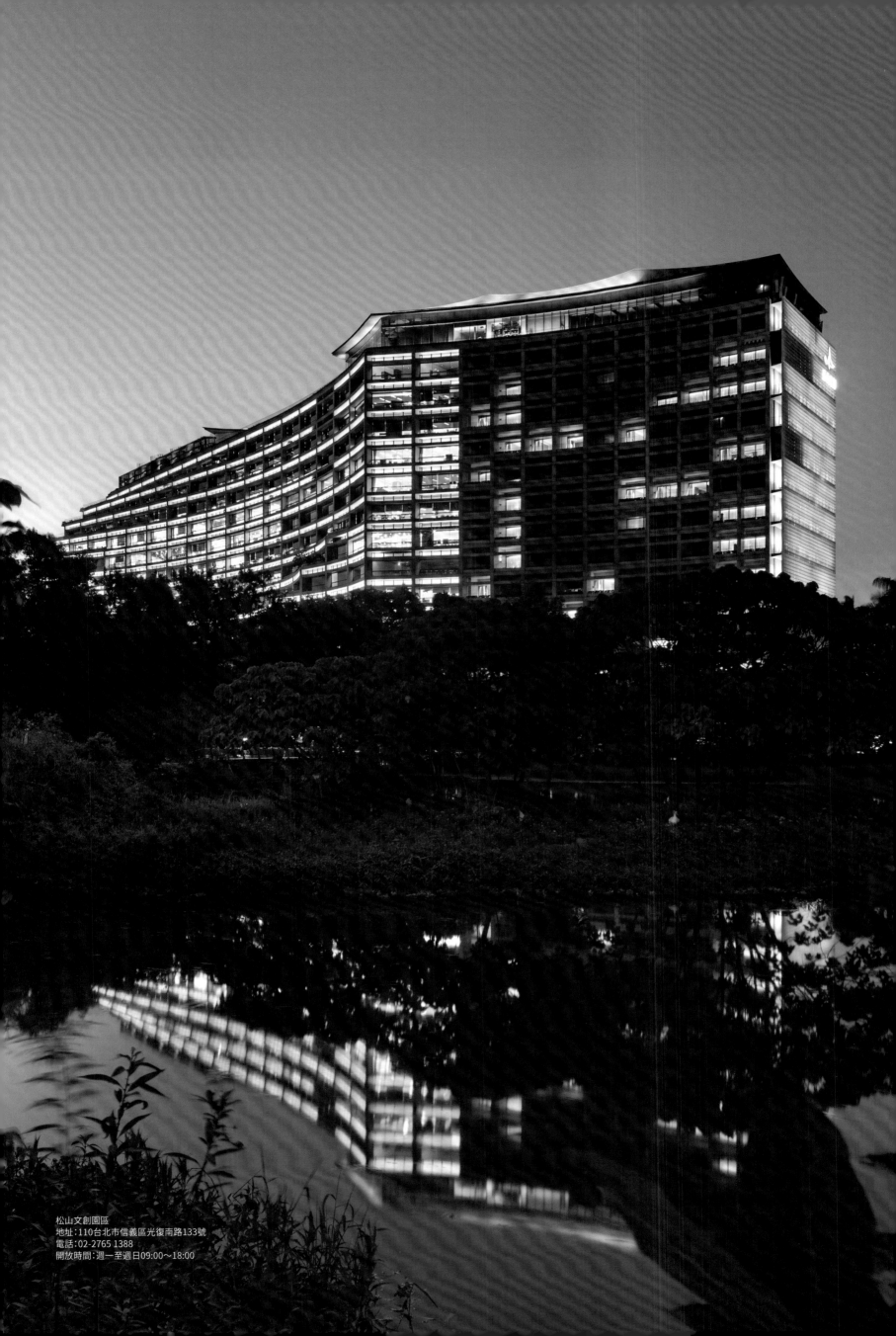

松山文創園區
地址：110台北市信義區光復南路133號
電話：02-2765 1388
開放時間：週一至週日09:00～18:00

# 臺北賓館

## 真夜中的庭園

臺北賓館前身是1901年建設的臺灣總督官邸。如果日治時期臺灣總督府象徵了如朝日的大日本帝國，而今天的總統府象徵了以青天白日滿地紅為旗幟的中華民國，那麼臺灣總督官邸在日治時期就是夜晚全島的政治中心。

總督在華麗的洋館中接待賓客，試想，臺島各地的仕紳、甚至原住民代表，在暮色中走過幾何對稱的法式庭園，慢慢地接近她。馬薩式組合屋頂在兩端衛塔鞏固下，更顯得穩重威嚴。山牆、柱式、拱窗、仿拱心石、線腳、陽台與突顯的入口，這借來諸多的西洋語彙組成了殖民者不言而喻的宣示。內部的迎賓空間裡，鏡子、壁爐、門楣、家具，無一不在夜裡閃閃發出摩登異國之光。

然而總督起臥的和館，以及所面對的日式庭園風景，才是這組建築群深藏的內心。日式庭園以心字形的池塘為中心，環以各種樹種，假借自然意趣；另一方面也建築奏樂堂、涼亭、石橋、假山、瀑布、噴泉，人工點綴其中。日式庭園是另一方天地，有了庭園，和館才算是完整。在這裡，表現了當年東洋與西洋在臺灣相遇的矛盾與調和。

從和館回望，佇立的石獅來自原臺北天后宮，天后宮拆除後改建新公園，便改置於此。今天的臺北賓館已經開放民眾參觀，此刻我們所感受到的，更多是既熟悉又對細節感到陌生的歷史罷。

## Taipei Guest House

### The midnight garden

Constructed in 1901, the Taipei Guest House was formerly the House of the Governor-General of Taiwan during the Japanese period. It is commonly said that the building of the Government-General of Taiwan was a symbol of the sun of the Empire of Japan, while the present-day Presidential Office Building is a symbol of the flag of the Republic of China and its blue sky, white sun, and a wholly red earth. Then by the same token, we can say that the House of the Governor-General was the center of politics in Taiwan but only after sunset.

Governors-General of Taiwan used to receive guests in this ornate mansion. Imagine yourself as a member of the gentry or a representative of indigenous peoples, invited by the Governor to this lavish mansion. As dusk falls, you tread carefully through the perfectly symmetrical French garden, drawing closer and closer to the building. Your attention is captivated by her exquisite gables, columns, arc windows, faux keystones, moldings, balconies, as well as the conspicuous entrance and the Mansard roof guarded by an intimidating guard tower on each side. These western-style ornaments are unmistakably a declaration of wealth and power by the colonial government. Inside the reception room, from the mirror, fireplace, and lintel to the furniture, there is nothing that doesn't radiates an eerie light of exoticism.

However, the Japanese style quarters and garden where the Governors lived are the true hidden gems of the Taipei Guest House. At the center of the Japanese garden is a heart-shaped pond surrounded by a variety of trees and decorated with a bandstand, a gazebo, a stone bridge, a rockery arrangement, and several water features (including a waterfall and a fountain). No Japanese mansion is complete without a Japanese garden. But this garden, in particular, stands in stark contrast to the French garden in front of the main entrance, which reflects the clash between the eastern and western cultures in Taiwan at the time.

The pair of stone lion sculptures in front of the Japanese mansion were actually relocated from the old Taipei Tianhou Temple, which was torn down and turned into a park. Today, the Taipei Guest House is open for public viewing. If you want to learn more about Taiwan's history, it might be worth a visit.

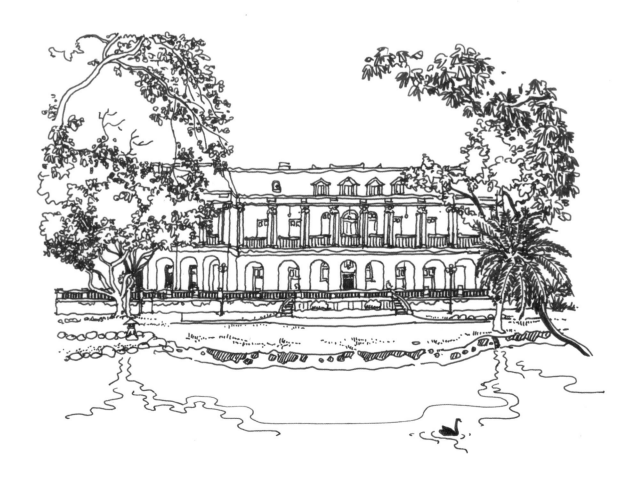

臺北賓館

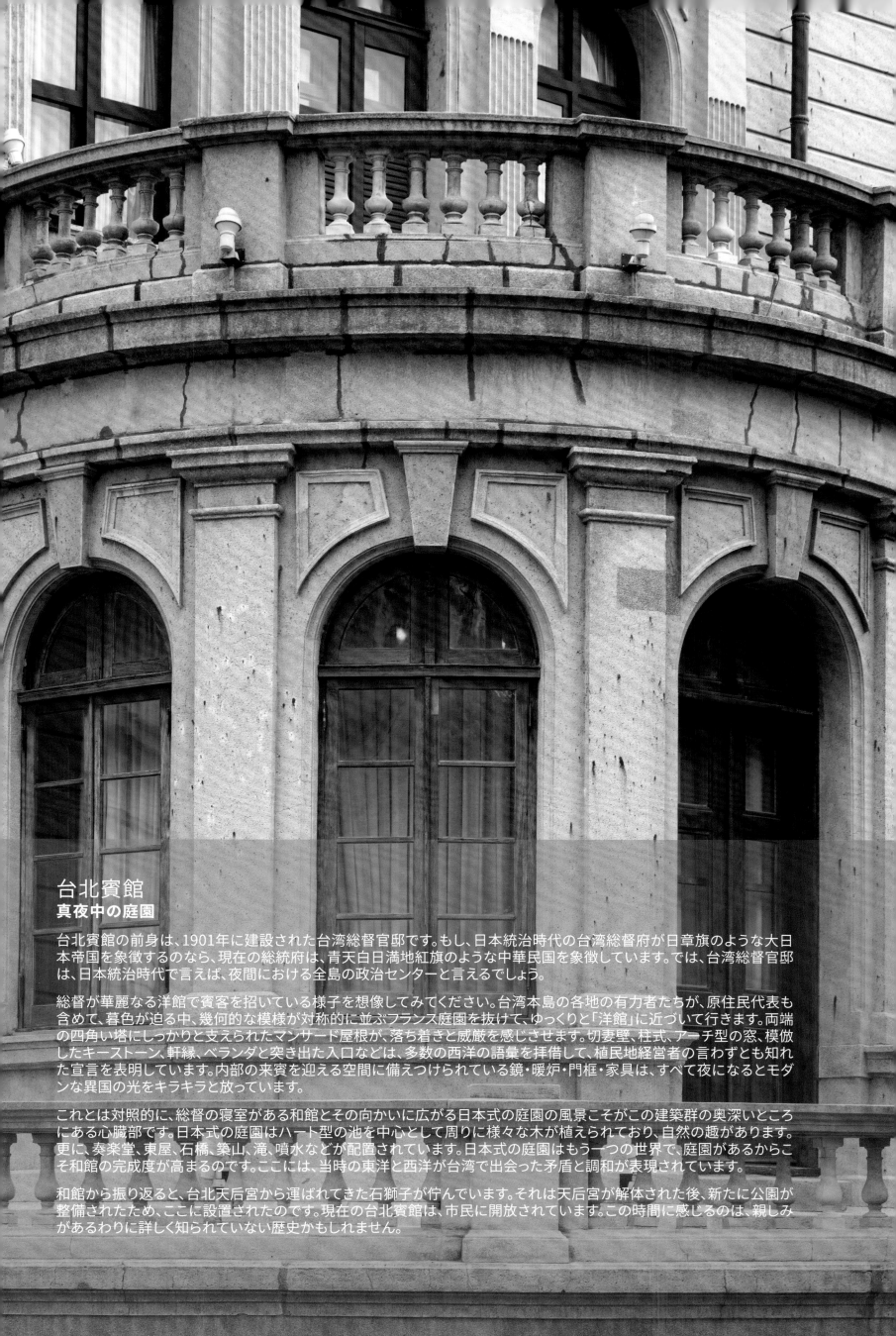

## 台北賓館
### 真夜中の庭園

台北賓館の前身は、1901年に建設された台湾総督官邸です。もし、日本統治時代の台湾総督府が日章旗のような大日本帝国を象徴するのなら、現在の総統府は、青天白日満地紅旗のような中華民国を象徴しています。では、台湾総督官邸は、日本統治時代で言えば、夜間における全島の政治センターと言えるでしょう。

総督が華麗なる洋館で賓客を招いている様子を想像してみてください。台湾本島の各地の有力者たちが、原住民代表も含めて、暮色が迫る中、幾何的な模様が対称的に並ぶフランス庭園を抜けて、ゆっくりと「洋館」に近づいて行きます。両端の四角い塔にしっかりと支えられたマンサード屋根が、落ち着きと威厳を感じさせます。切妻壁、柱式、アーチ型の窓、模倣したキーストーン、軒縁、ベランダと突き出た入口などは、多数の西洋の語彙を拝借して、植民地経営者の言わずとも知れた宣言を表明しています。内部の来賓を迎える空間に備えつけられている鏡・暖炉・門框・家具は、すべて夜になるとモダンな異国の光をキラキラと放っています。

これとは対照的に、総督の寝室がある和館とその向かいに広がる日本式の庭園の風景こそがこの建築群の奥深いところにある心臓部です。日本式の庭園はハート型の池を中心として周りに様々な木が植えられており、自然の趣があります。更に、奏楽堂、東屋、石橋、築山、滝、噴水などが配置されています。日本式の庭園はもう一つの世界で、庭園があるからこそ和館の完成度が高まるのです。ここには、当時の東洋と西洋が台湾で出会った矛盾と調和が表現されています。

和館から振り返ると、台北天后宮から運ばれてきた石獅子が佇んでいます。それは天后宮が解体された後、新たに公園が整備されたため、ここに設置されたのです。現在の台北賓館は、市民に開放されています。この時間に感じるのは、親しみがあるわりに詳しく知られていない歴史かもしれません。

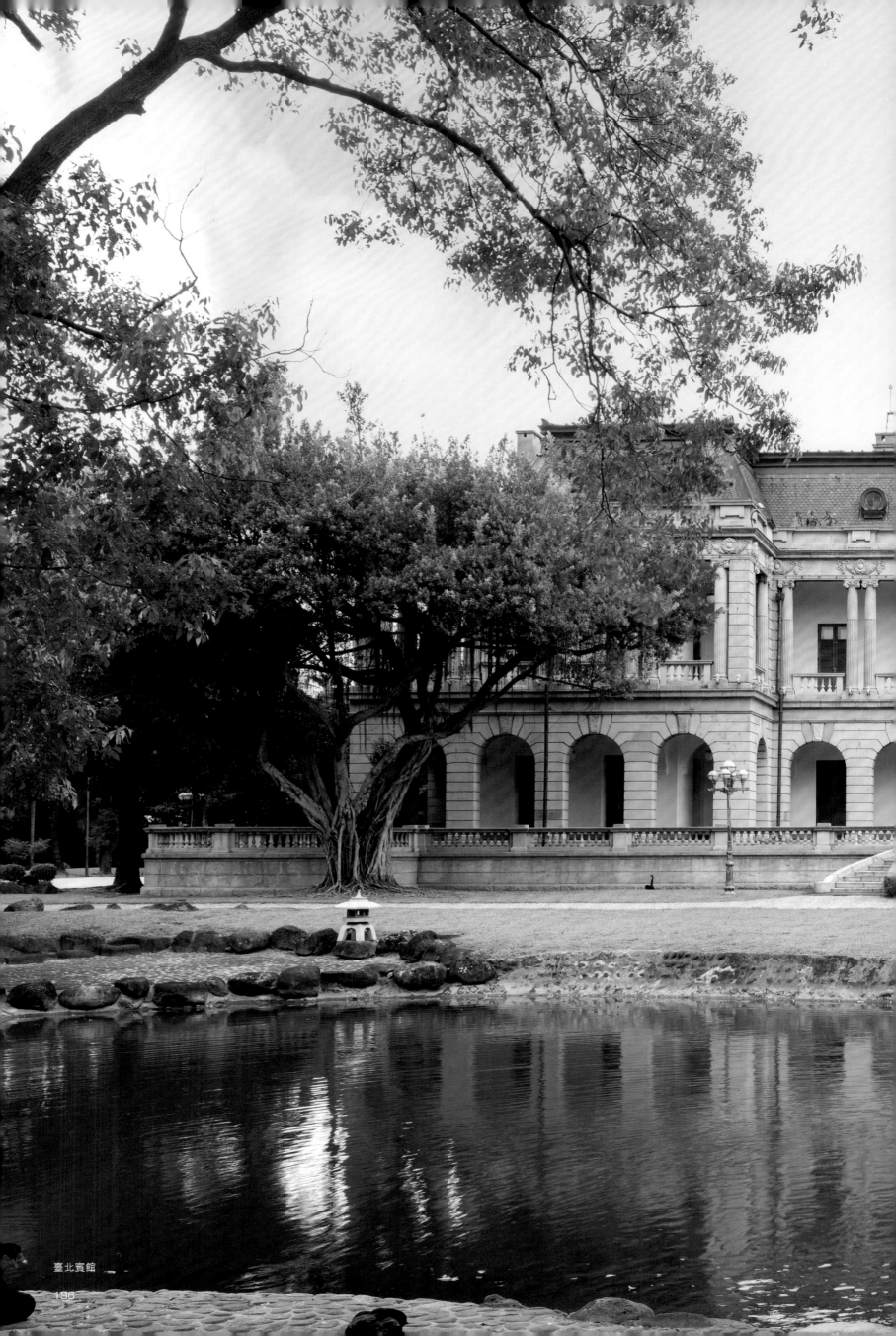

臺北賓館

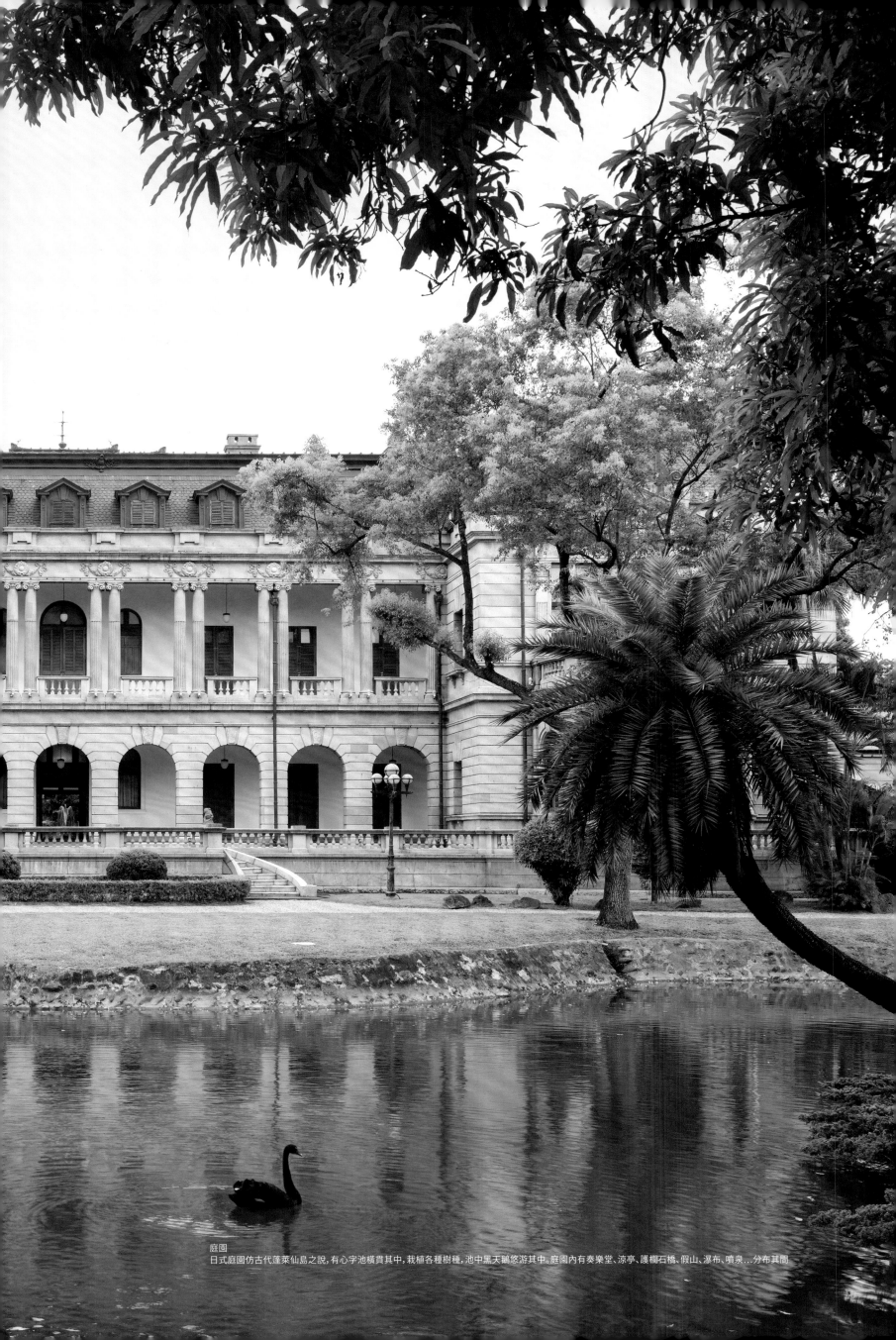

庭園
日式庭園仿古代蓬萊仙島之說，有心字池橫貫其中，栽植各種樹種，池中黑天鵝悠游其中。庭園內有奏樂堂、涼亭、護欄石橋、假山、瀑布、噴泉…分布其間

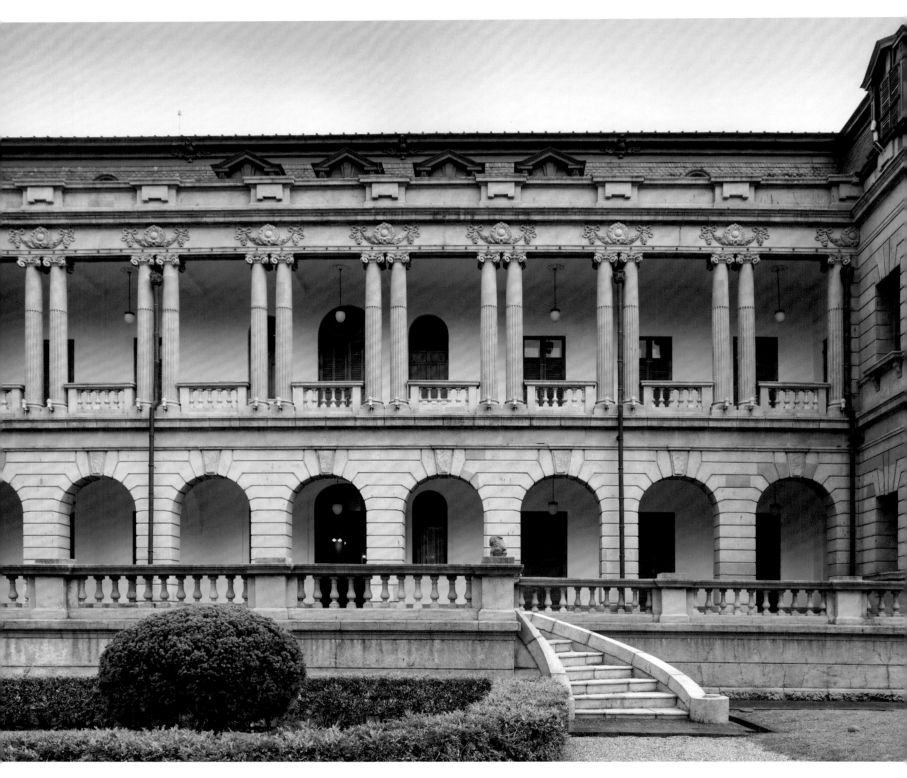

主建築為一般通稱為洋館，基地東西向長，成矩形狀，建築主體坐北朝南，為磚及石材、鋼筋混泥土構造之兩層樓建築物。受到日本於明治維新後引進的西方歷史樣式建築影響，臺北賓館有馬薩式斜頂、希臘山牆、羅馬柱式和華麗的巴洛克風格雕飾。四面留設寬廣的陽台，與東南亞的歐美殖民城市的官方建築相似。三樓東南隅有涼台，節慶時可觀賞遊行隊伍、眺望街景

屋頂
原屋頂材料有兩種，一為石板瓦屋面，二為銅板瓦屋面(運用金屬的延展性，使屋頂形狀不受侷限)

臺北賓館

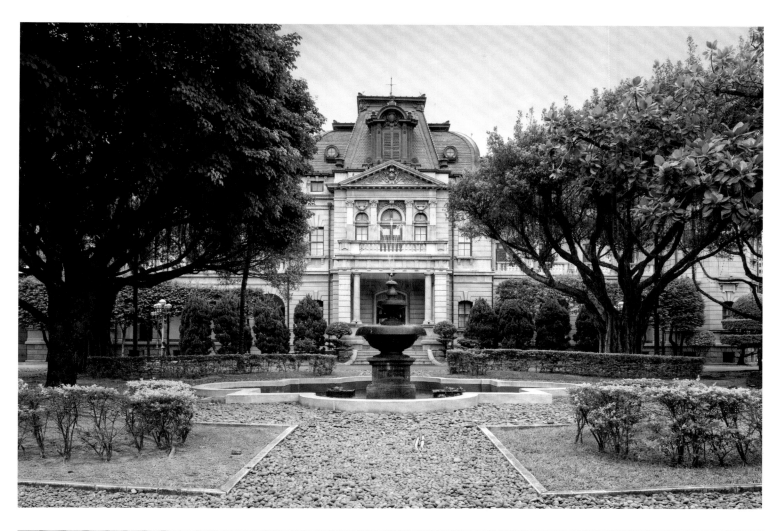

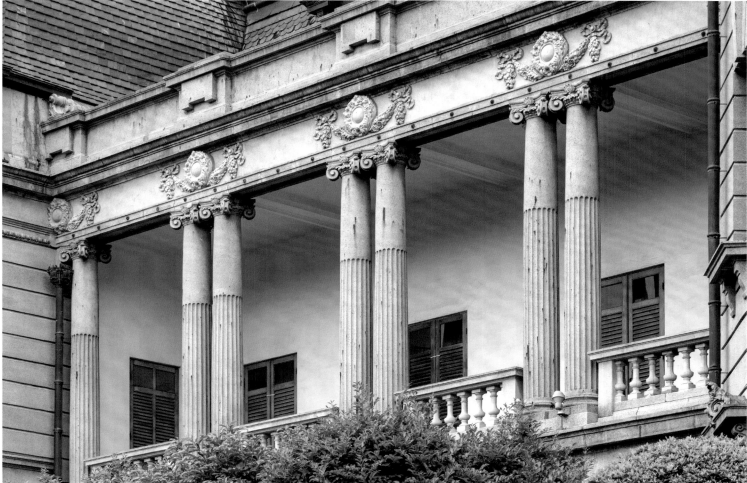

**前庭花園**
南面庭園仿自歐洲的法式庭園，庭園中有噴泉，立體幾何對稱的花壇圖案。

**牛眼窗與老虎窗**
建築上方的窗戶具有通風與採光的功能

**複合柱式**
柱頭裝飾由由愛奧尼克柱的羊角渦卷及柯林斯柱的捲葉所組成，更顯華麗

**勳章式鮑魚雕飾**
位於門窗開口、山牆上，有如勳章的雕飾，橢圓者形如鮑魚，又稱鮑魚飾

台字標記
台北總督府標記，在當時具有很重要的識別標記

臺北賓館

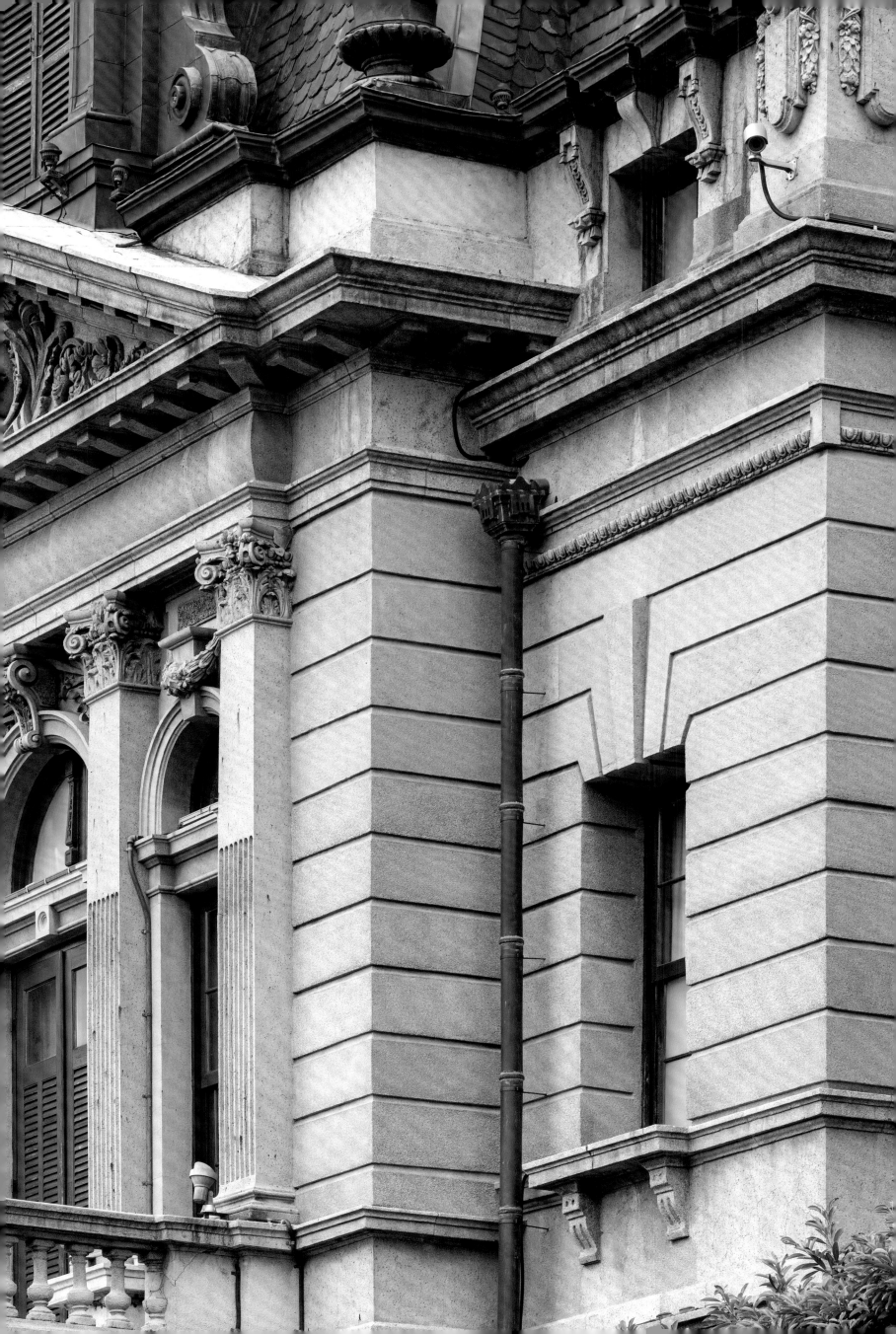

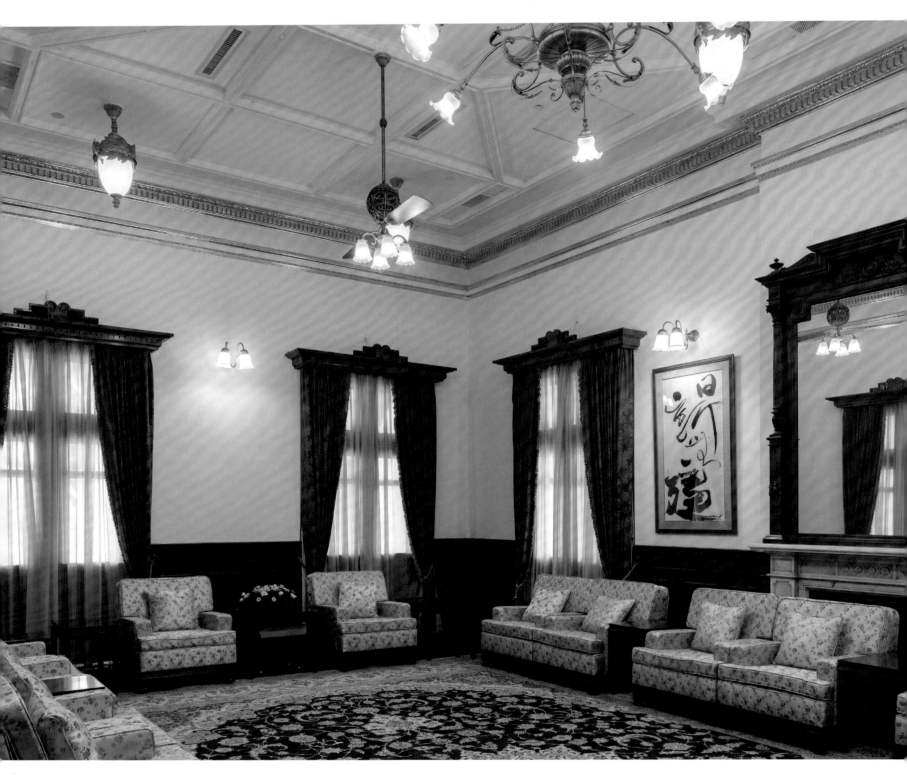

總督辦公室
原是總督的辦公室，現改為會客室，接見外賓的場所，布置典雅，氣派大方

水晶燈
垂釣水晶燈是館內唯一比建築本體還久的物品

通道
賓館通道上原本是日本皇室標誌的菊花雕刻,現在則是梅花,從雕刻的改變可見政權的遞移

大客廳
除了是最大的會客場所外，也是日本皇室貴族在臺灣接受官民仕紳拜謁的場所，室內的裝潢擺飾都十分精緻，在東西兩側門楣上各有一個梅花鹿頭(梅花鹿為臺灣特有動物，以此顯示其對臺灣之重要性)

第二起居室
是總督的臥室，屋頂特別挑高，東西北三側都有門可以直通陽台，每當有日本皇室貴族來臺，這裡也就成為他們的起居室

臺北賓館

金色調花葉裝飾, 塑造高貴的迎賓廳舍

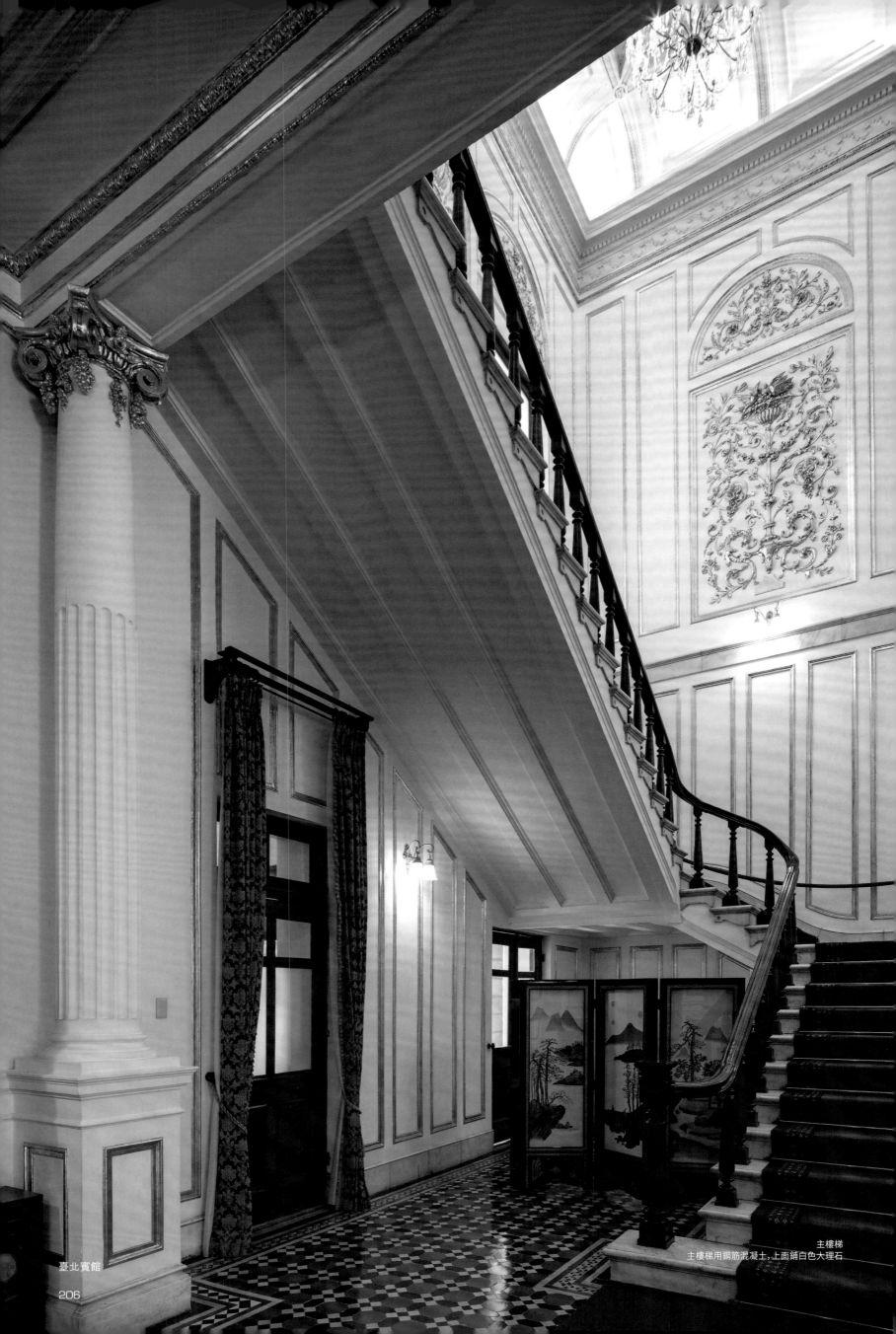

主樓梯
主樓梯用鋼筋混凝土，上面鋪白色大理石

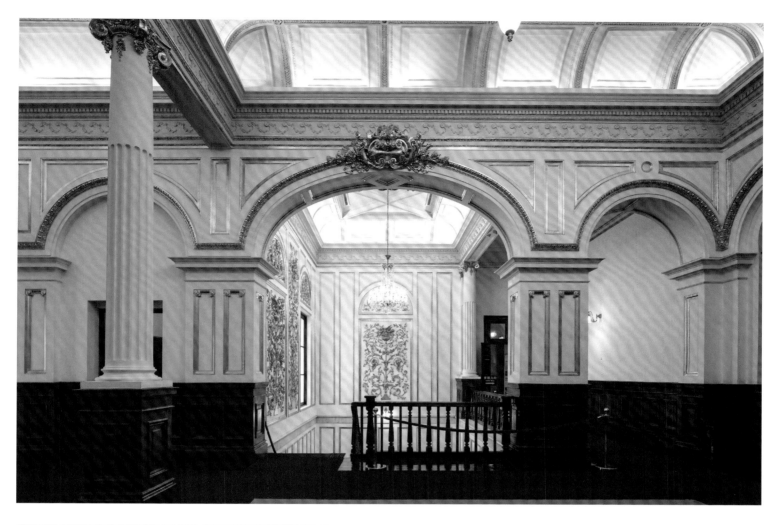

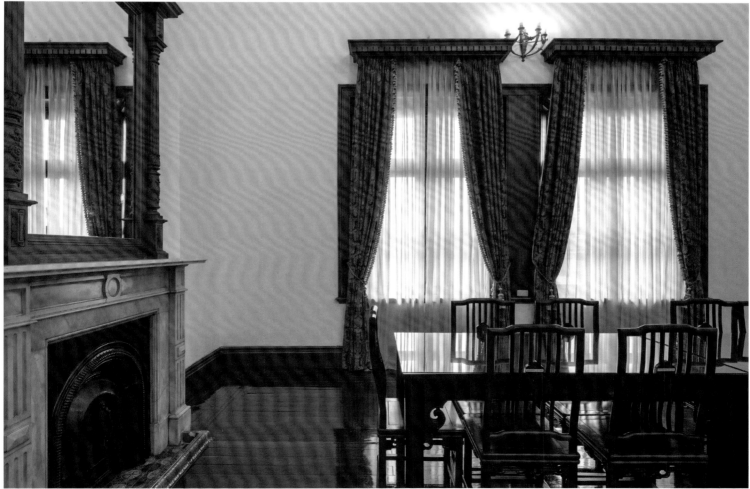

二樓大廳
大廳氣勢宏偉，片片金箔在白牆的映襯下益顯華貴。牆上雕飾均是工匠一刀刀刻畫而成，圖案多為花草、水果及鳥禽

早餐室
當時貴賓們進食早餐的地方

臺北賓館
地址：100臺北市中正區凱達格蘭大道1號
電話：02-2348 2999
開放時間：假日開放參觀(每月開放一
　　　　　次)，詳細日期請上官網查詢

# 國定古蹟臺南地方法院

## 以不存在為存在的歷史

古蹟「臺南地方法院」，也就是司法博物館，位於孔廟文化園區中，園區中眾多文化資產比鄰。這些文化資產今天多已再利用為各種公共的藝文館場。被譽為日治時期三大建築之一，司法博物館具有豐富的西洋建築語彙。主要入口以山牆及組柱呈顯法院建築的地位，次要入口的柱式則較為簡潔，做出區別。山牆後方是建築物最美麗的八角鼓環圓頂。圓頂下半部宛如一座具體而微的立面，從角隅的渦卷牛腿飾、托次坎式柱頭、帕拉底歐式分隔圓拱和方窗、到巨大的拱心石，構成了穩定的基座。八角形的平面使得拱頂相當立體，暗紅色的屋頂低調卻又具有強烈的存在感'。圓窗畫龍點睛，最後整體收斂於小型的塔尖。

走進建築內部，拱頂之下是司法博物館最主要的空間，由四組各三根組柱所圍出的門廳，拱頂引入的光線，映照出門廳上方的藻井。司法博物館在修復時已經考慮到後續的展示，因此館內能看到許多仔細留設出展示建築物工法細節的地方。其中神來一筆的是地方法院尖塔的重現方式。與主入口的八角圓頂相對，地方法院原本在次要入口後方有一座高聳的塔樓。修復時由於資料不足故未重建，但在展間裡卻以一個極為巧妙的方式重現。這個手法，就留給去到現地的人吧。司法博物館保存了拘留、審判等空間可供體驗，建物後方的庭園，則是都市裡一小方清涼地。

## National Historical Monument Tainan District Court

### History, a non-existent existence

The National Historical Monument Tainan District Court,The Tainan Judicial Museum, is located in and is one of many historic buildings in the Confucius Temple Cultural Park. These historical properties are often reused as various public arts and cultural venues today. Hailed as one of the Three Feats of Architecture of the Japanese era, the Tainan Judicial Museum is characterized by its use of Western architectural elements. The main entrances use gables and pillars to display the status of the court building, while the secondary entrances use a less pronounced pillar design to distinguish it from the front gate. Above the gable is arguably the most breathtaking part of the building—the octagonal dome. The bottom half of the dome is scaled-down but thoroughly designed, from the ram horn scrolls on the corbels to the Roman Tuscan columns, Palladian arcs and windows, and to the gigantic keystone that rounds off the visuals. The octagonal shape adds a sense of depth to the dome, while the burgundy roof is low-key but has a strong presence. The rounded windows provide the finishing touches and in the end, the entire body converges into a small spire.

Going inside the building, located below the dome is the primary space of the Judicial Museum. Here, there are four groups of entrance halls each surrounded by three pillars; and the light rays drawn in by the dome illuminate the caisson patterns above the entrance halls. During the building restoration process, the design team wanted to preserve as many architectural details as possible, including, amazingly, a tower that was demolished in 1969 that used to stand across the octagonal dome and behind the secondary entrance. Because the detailed design of the tower had been lost to history, the team of architects decided against restoring it, but instead reproduced it in an exhibition room in an extremely clever way. As to how they did this, you'll have to visit the museum to find out for yourself! The Tainan Judicial Museum has preserved Japanese style custody suites and court rooms. Additionally, the building's backyard is well-maintained, and makes for a great place to hang out in the city.

國定古蹟臺南地方法院

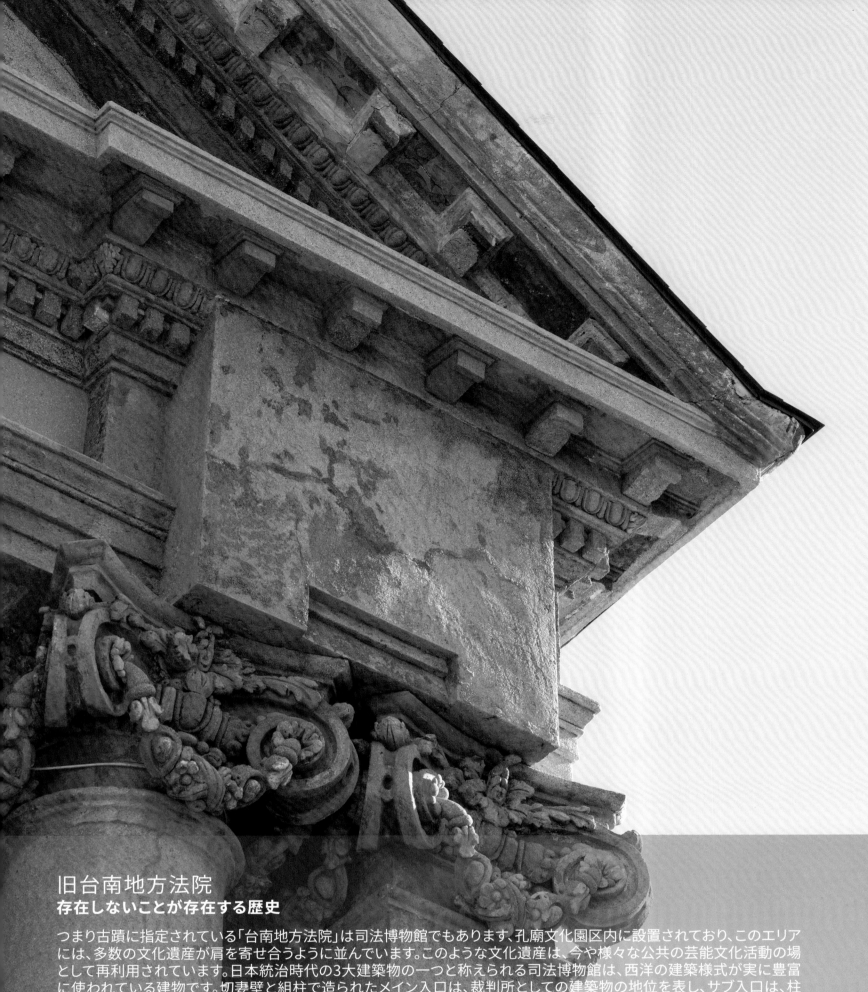

## 旧台南地方法院
**存在しないことが存在する歴史**

つまり古蹟に指定されている「台南地方法院」は司法博物館でもあります。孔廟文化園区内に設置されており、このエリアには、多数の文化遺産が肩を寄せ合うように並んでいます。このような文化遺産は、今や様々な公共の芸能文化活動の場として再利用されています。日本統治時代の3大建築物の一つと称えられる司法博物館は、西洋の建築様式が実に豊富に使われている建物です。切妻壁と組柱で造られたメイン入口は、裁判所としての建築物の地位を表し、サブ入口は、柱の構造を比較的簡素にすることで、メイン入口と差別化を図っています。切妻壁の後方にあるのは、建築物の中でも一際美しい八角ドーム。ドームの下半分は、小規模ながら一通りの技法が用いられ、隅の渦巻き飾り、イオニア式柱頭、パラディオ風アーチと角窓から巨大なキーストーンに至るまで、土台が非常に安定しています。平面の八角形が立体的なドームをより際立たせ、くすんだ赤い屋根が落ち着いた雰囲気をまといながら、強烈な存在感を示しています。丸窓が心地よいアクセントになっており、最終的に小さな尖塔で全体がまとめられています。

建物の中に入ると、アーチ屋根の下が司法博物館の主な空間になっています。3本ずつ4組の組柱から構成されるエントランスホールには、アーチ屋根から差し込んだ太陽の光が藻井という装飾された天井に反射されます。司法博物館では修復にあたり、将来的な展示についても考慮され、館内の至るところに展示物設置用の細やかな建築工法が見て取れます。特筆すべきは、地方裁判所の尖塔の再現方法です。メイン入口の八角ドームとは逆に、地方裁判所のサブ入口の後ろに塔楼が高くそびえています。修復時には資料不足により再建を断念せざるを得ませんでしたが、展示室には非常に巧妙な手法で当時の姿が再現されています。この手法が現地の人に受け継がれたのでしょう。司法博物館には、拘置所や法廷等の空間体験をすることができ、建物の裏庭にも、都市における小さな納涼の場が設けられています。

臺南地方法院在空間上作非對稱的設計,有著官民不相上下,互相有著平等地位之用意,與多數臺灣日治時期之官署對稱的設計大相逕庭

論歷史:見證司法演進與改革,審理過著名的唯吧哖事件
論建築:西洋歷史式樣建築風格,與總統府、國立台灣博物館並列日
　　　　治時期台灣三大經典建築
論價值:為日治時期碩果僅存的法院建築,有精緻的門廊,宏偉的門
　　　　廳,華麗的圓頂

古典風格入口
分為上中下三段,上段為三角形山頭,中段為柱列,下段為穩重的基台

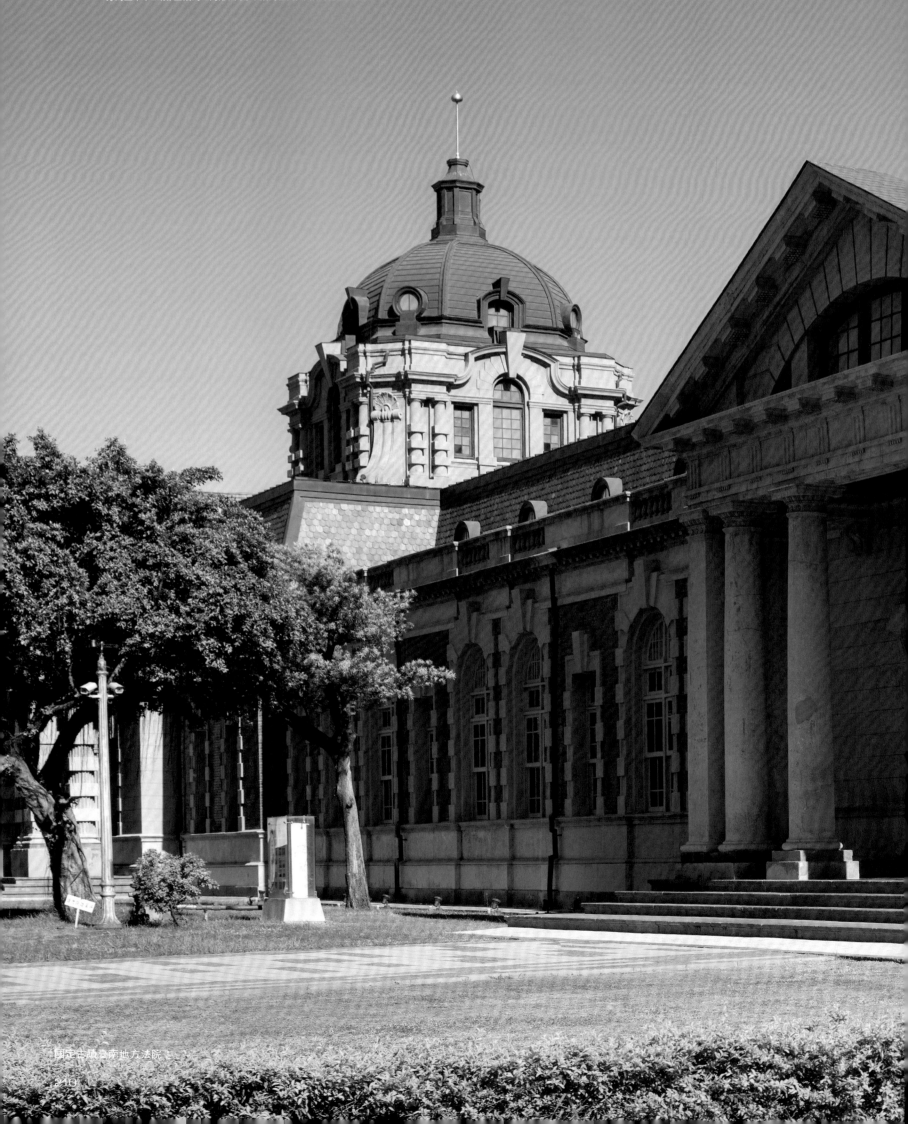

國定古蹟臺南地方法院

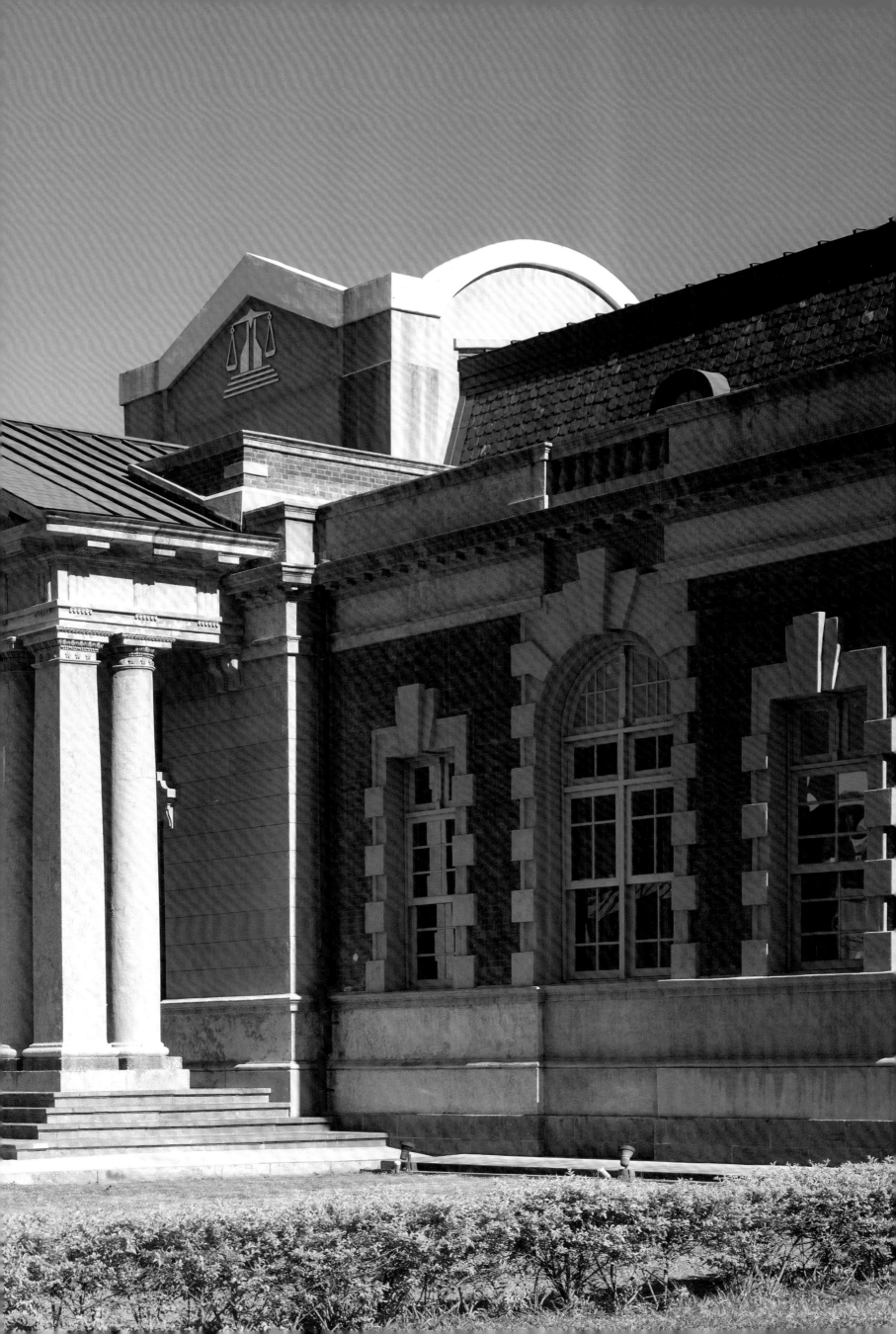

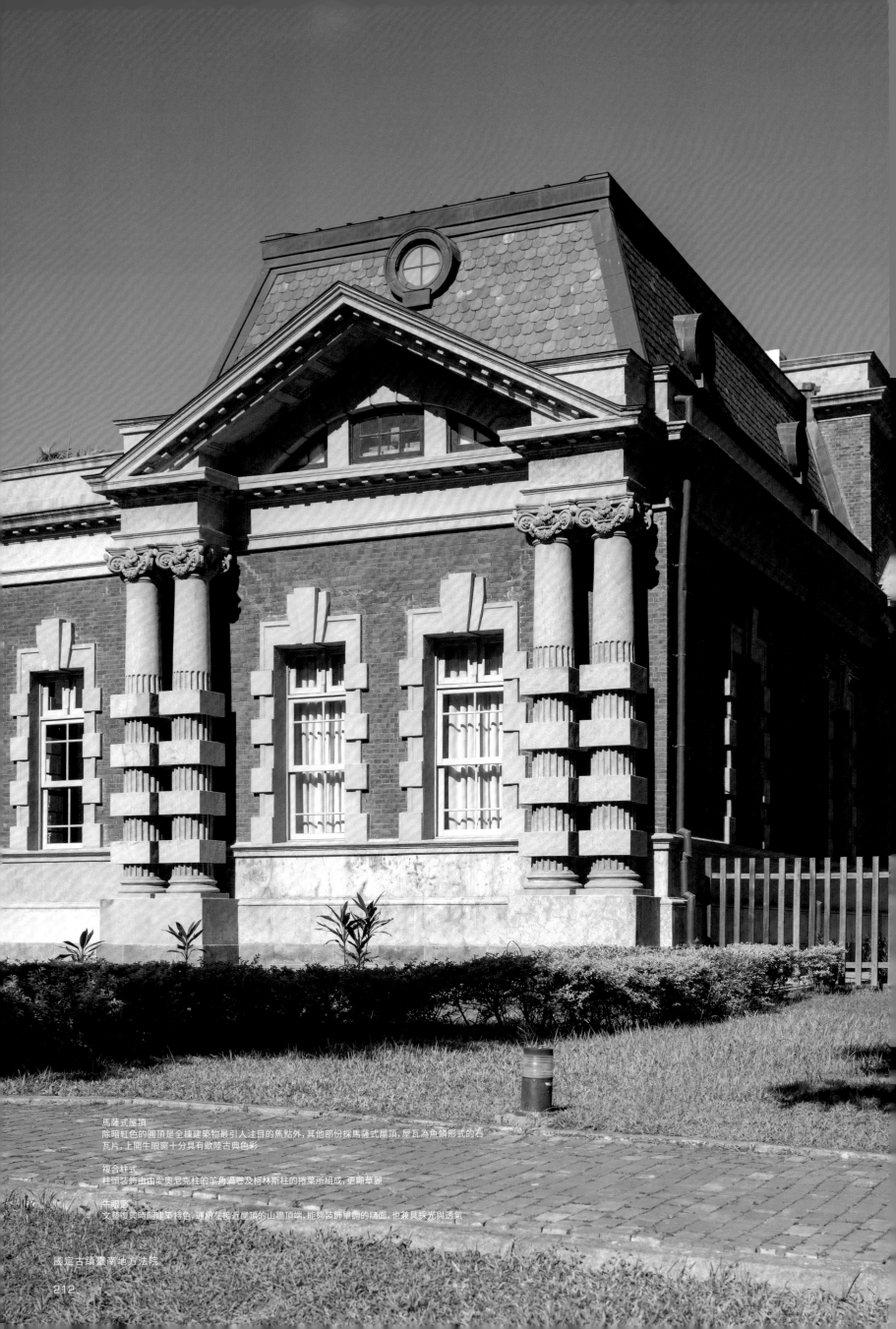

馬薩式屋頂
除暗紅色的圓頂是全棟建築物最引人注目的焦點外，其他部份採馬薩式屋頂，屋瓦為魚鱗形式的石
瓦片，上開牛眼窗十分具有歐陸古典色彩

複合柱式
柱頭裝飾由由愛奧尼克柱的羊角渦卷及柯林斯柱的捲葉所組成，更顯華麗

牛眼窗
文藝復興時期建築特色，通常在接近屋頂的山牆頂端，能夠裝飾單調的牆面，也兼具採光與透氣

國定古蹟臺南地方法院

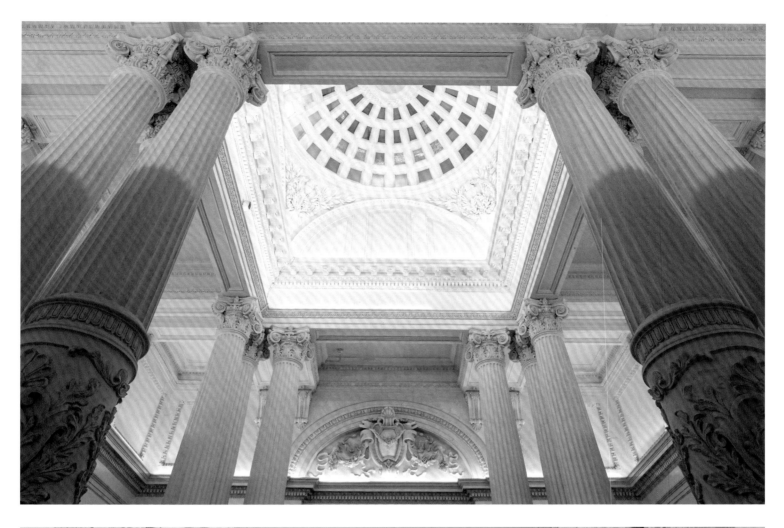

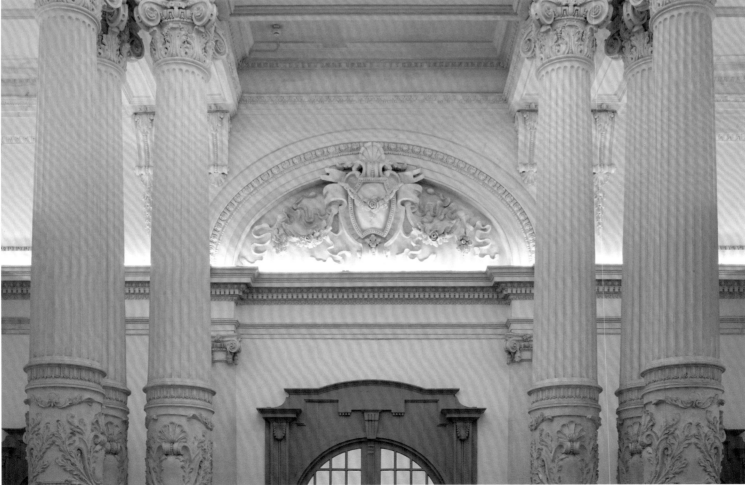

華麗的門廳
蓋槽之上為一鏤空藻井式穹頂,光線透過天花板照射下來,烘托出莊嚴靜謐之氣圍,柱身分為兩段式,上段為凹槽,下段為勳章飾

從東側大門進入,莊嚴的門廳,彰顯司法之崇高

拘留室
門廳旁有4間原是用來暫時留置犯人的拘留室

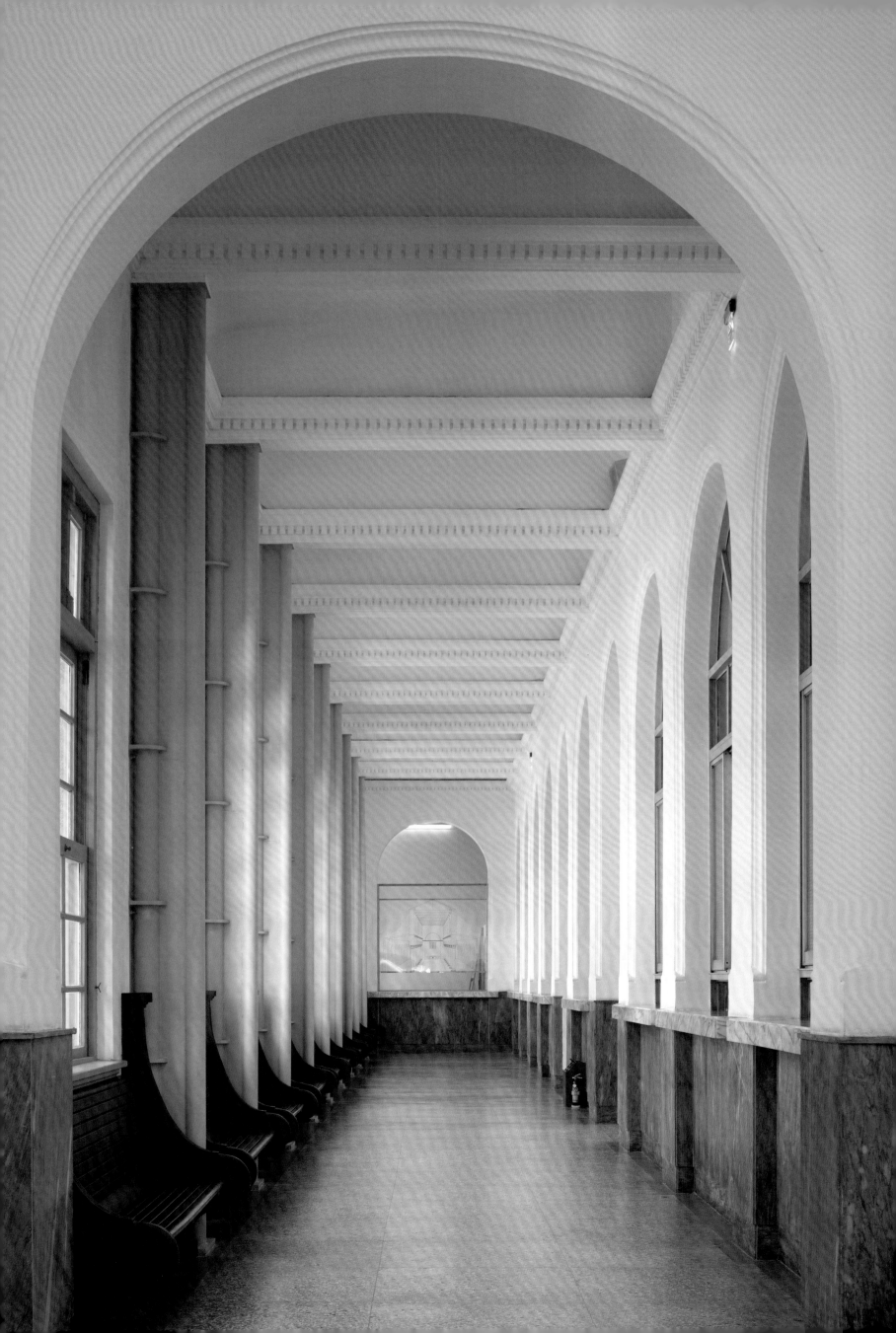

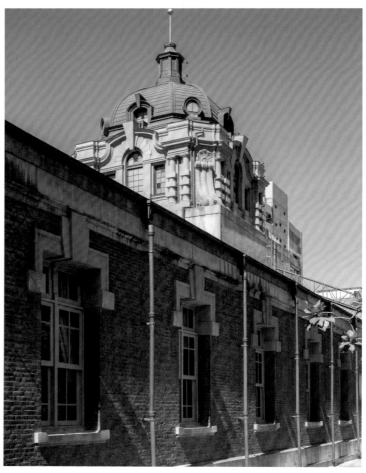

隅石
呈整齊鋸齒狀,能有效的加強整體結構的穩定性,利用長、短的石塊疊砌而成,裝置在門窗或是牆壁上的轉角處

國定古蹟臺南地方法院

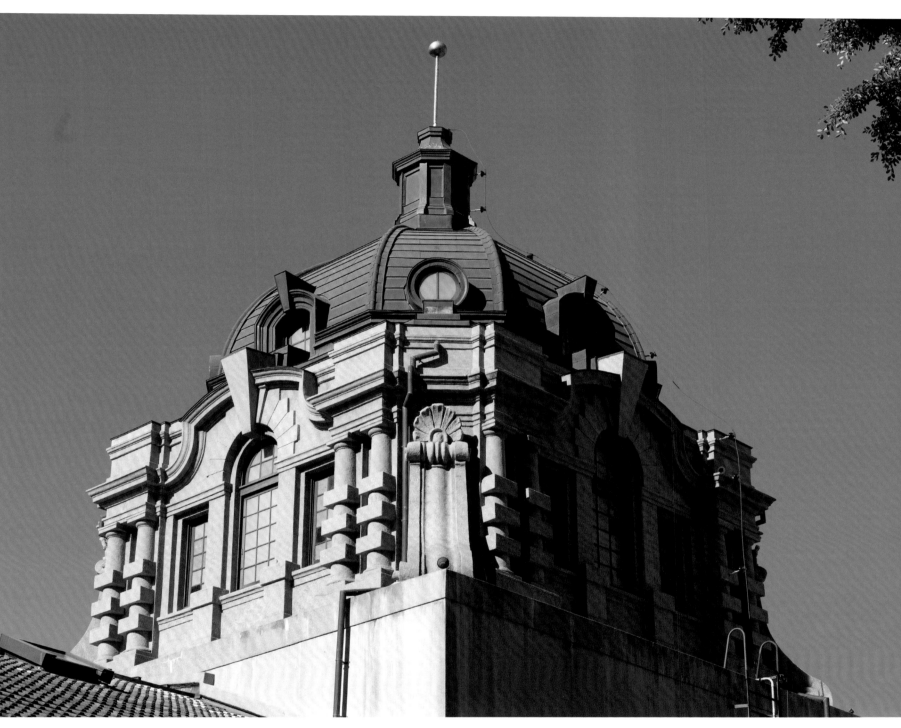

八角形圓頂
圓頂是西式建築為創造特殊天際線的產物,用以強化歷史風格,鼓環部份為八角形,各設置牛眼窗,角隅部份為渦卷牛腿裝飾,正面部份則為巴洛克式之拱圈

貓道
為木造五角形桁架構成屋頂結構，內部空間約為一層樓高度，通風良好，主要作為維修的通道

國定古蹟臺南地方法院
電話:06-214 7173
開放時間:週二至週日 09:00~17:00
週一公休

國定古蹟臺南地方法院
地址:700台南市中西區府前路一段307號
電話:06-214 7173
開放時間:週二至週日 09:00~17:00
週一公休

# 松園別館

## 有時中文歌不夠用[1]

「有一個我一直不知道如何進入的世界」，作家楊牧在《奇萊前書》中，從美崙溪大橋眺看阿眉族人的捕魚與奔跑，遠處是「三三兩兩的日本式瓦屋，以及更遠更高的山崗上，蒼翠墨綠的黑松林」。花蓮港陸軍兵事部落成於1942年，那已經是戰爭時期。戰後一度做為陸軍兵工學校理化實驗室，美軍顧問團軍官休閒度假中心，以及拆除了好興建大飯店的預定地。2002年登錄為歷史建築，在花蓮保存了一處見證縱谷層疊歷史的地方

作為樹的映襯是建築最美的時刻，松針積落簷廊頂如氈。松園別館的主要建築是一棟二層洋樓，壁面色調樸實，一端滿牆爬藤。外牆的連續拱圈沒有裝飾，只在二樓做出一排矮欄牆，是那種松針落在草地上動靜輕微的折衷意味。建築內部露明的屋頂木桁架定調了空間中的溫潤，修復時特別設計了入射的採光。木窗向海，屋外的生態池周圍成為每年舉辦太平洋詩歌節的地點。隨時間更迭，園區中的建物如今各有用途。當年的軍戰已過去，館方提供的學習單不啻是一種另類的歷史書寫和見證，防空洞也能是對我們而言一種去今已遠的空間體驗。而超越這些人世之事的是彩裳蜻蜓、貢德氏赤蛙、臺灣野百合、象耳澤瀉……以及作家筆下的海雨山風。

## Pine Garden Estate

### At times, I find Chinese songs inadequate for expressing my feelings.[1]

"There is a world out there that I never knew, and probably never will know, how to enter," Yang Mu wrote in *Qilai Mountain: Book I*, as he stood on the Meilun River Bridge, watching the Amis people running around and catching fish on the riverbed. "A few Japanese style dwellings are scattered across the remote hillside. Farther away, the towering mountains are covered in a forest of black pine trees." The Hualien Port Military Residence was completed in 1942 at the height of World War II. After the war ended, the residence was used as a chemical lab for the Army Ordnance School, a vacation home for the U.S. Military Assistance Advisory Group, and even a planned hotel that never opened to the public. It was designated as a historic building in 2002. Today, it offers the public a great place to witness the rise and fall and present-day resurgence of the Hualien–Taitung Valley.

The beauty of the building is enhanced by the pine trees surrounding it, its roof covered in a blanket of pine leaves. The western-style main building features a series of undecorated arches opening onto shaded verandas on both of its two floors and stretches of low railings on the second floor. Overgrown vines cover one side of the otherwise plain unadorned walls. A needle-shaped pine leaf falls to the grass in silent protest against the building for drawing attention away from the trees. Thanks to the ingenuity of the architect during the restoration effort, natural light shines in through the windows and lights up the wooden roof trusses, creating a warm and bright interior space. Looking out from the windows facing the Pacific, one can see the ecological pond by which the annual International Pacific Poetry Festival takes place. Things have changed quite a bit since the war, and now the Pine Garden Estate serves a very different purpose than it was originally intended for. The visitor's guide provided on the estate's official website is a piece of history in and of itself. You may follow the guide and enter the air raid shelter and be transported back in time, or watch the variegated flutterers, Günther's frogs, Formosa lilies, and spade-leaf swords at play by the ecological pond, or read the exhibit of poetry composed by local poets.

[1] 楊牧，2003《奇萊前書》p.109，洪範出版社
Yang Mu , 2003《Qilai MountainBook》p.109 , Hongfan Books Ltd

松園別館

## 松園別館
**時には中国語の歌では語れない**[1]

「どうやって入ればいいかわからない世界がずっとある」。作家・楊牧氏がその著書『奇萊前書』にこう書いています。美崙渓の大橋からアミ族が魚を捕ったり走り回ったりする様子を眺め、遠くには「ぽつぽつと日本式の瓦屋根の家が見え、遥か遠く高い丘の上は、緑豊かな黒松林がある」と。花蓮港陸軍兵事部は1942年に落成した建物で、当時は戦時中でした。戦後に陸軍士官学校の理科実験室、米軍顧問団軍官リゾートセンターとして使われ、解体された好興建大飯店の建設予定地でもありました。2002年に歴史的建造物に登録され、花蓮の縦谷で刻まれてきた歴史を保存する場所になっています。

木々に引き立てられるのは、建築物にとって最も美しい時間です。松の針葉が庇の廊下の下に落ちた様子は、まるでフェルトの織物のようですし、松園別館の主な建物は2階建ての洋館で、壁面は素朴な色調でまとめられ、壁一面にはびっしりとツタが這っています。外壁の連続したアーチは何の飾り気もなく、ただ2階には低い欄干が並んでいるだけで、草の上に落ちた松の針がかすかに動く時の折衷の意味が込められています。建物の天井にむき出しに見える垂木で空間の湿潤が調整され、修復時には太陽の日差しが取り込めるように特別な設計が施されました。木枠の窓は海に向いており、戸外にある池の周辺では、毎年「太平洋詩の祭典」が開催されています。時間の流れとともに、敷地内の建物は様々な用途に使われるようになりました。当時の軍事戦争は過去のものとなり、別館で配布されているお知らせは、異なる種類の歴史の記録と証であり、防空壕も私たちにとっては、遥か遠い昔の空間的な体験でしかありません。しかし、このような人の世のことを超越できるのは、オキナワチョウトンボ、イヌガエル、タカサゴユリ、エキノドルス……などの自然界の生き物と、そして作家が著した『海雨山風』だけです。

[1] 楊牧,2003年《奇萊前書》p109から引用,洪範出版社

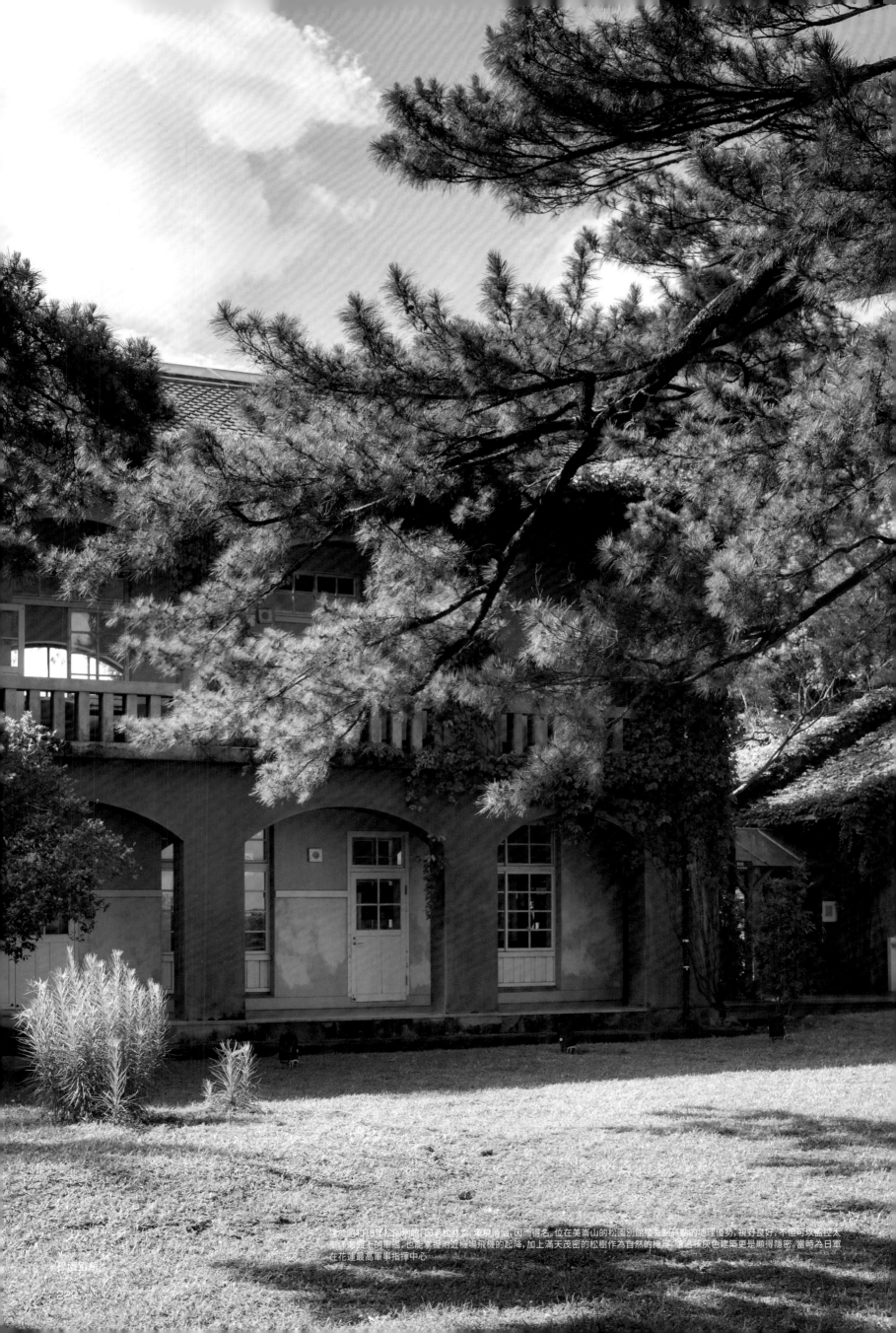

建於昭和18年松園別館，因「老松林立，遙望海面」因而得名。位在美崙山的松園別館擁有制高點的地理優勢，視野良好，不但可以監控太平洋海面上的軍艦，也能掌握附近機場飛機的起降，加上滿天茂密的松樹作為自然的掩護，讓這棟灰色建築更是顯得隱密。當時為日軍在花蓮最高軍事指揮中心

爬牆虎很自由, 讓房子可親, 夏天也阻絕了熱, 更是天然的創作家

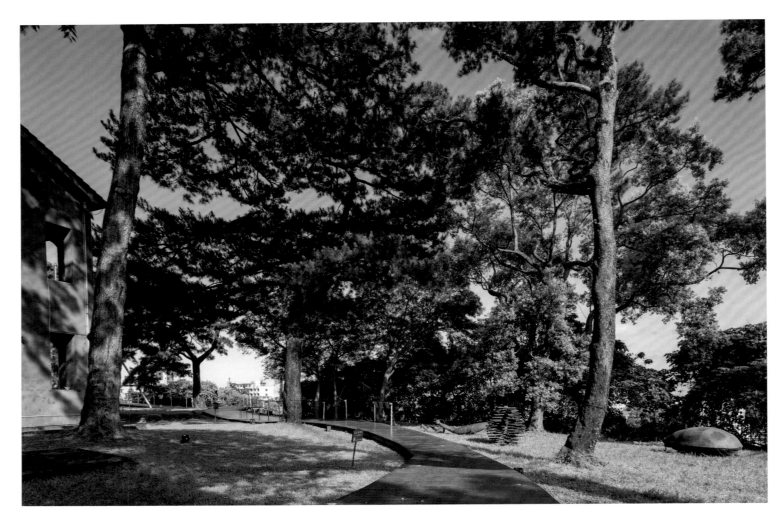

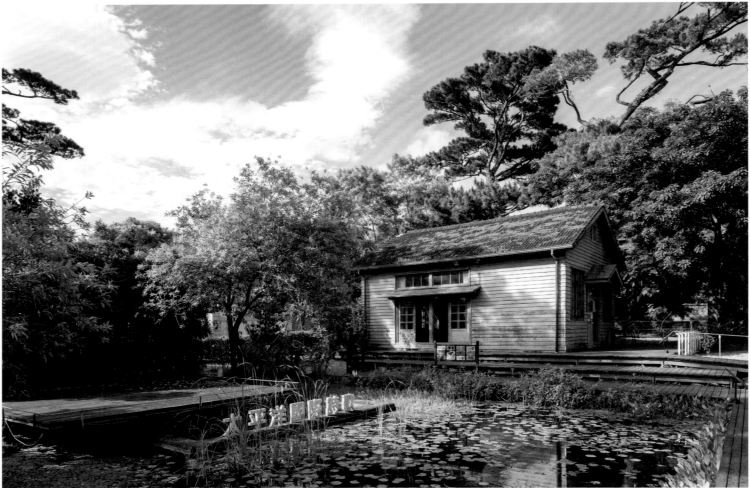

亭亭山上松，一一生朝陽，森聳上參天，柯條百尺長
園內松木林立，松齡皆達百年以上，是當初日本人引進的琉球松，具有抗鹽、耐風及定砂的特性，種植做為海岸防風及遮蔽之用

生態復育
意識到全球暖化危機，加入生態食農教育活動，賦予老建築新生命，生態池種植輪傘草（阿美族傳統編織材料），獨角仙、瓢蟲、螢火蟲群聚，蛙鳴多重奏關心環境議題

松園別館

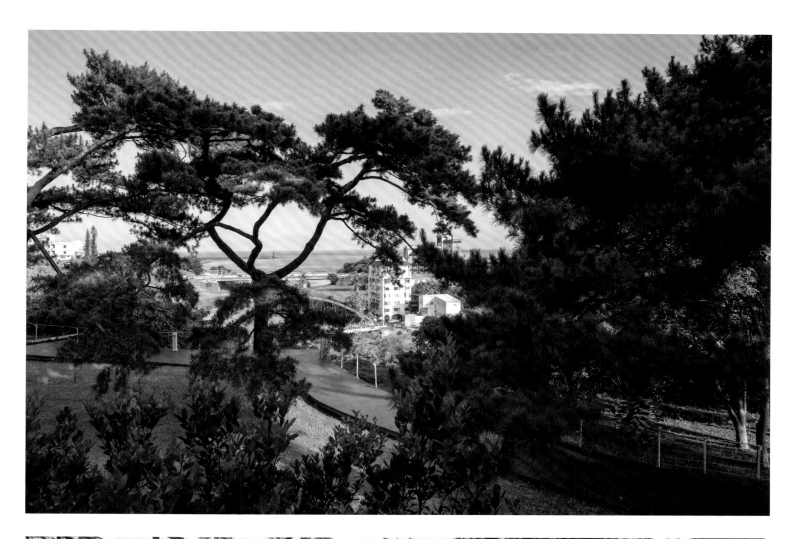

山海相依；海天相連
美崙山坡上茂密的蒼鬱綠影間，一座洋樓矗立於松林間。將花蓮港及太平洋飽覽無遺

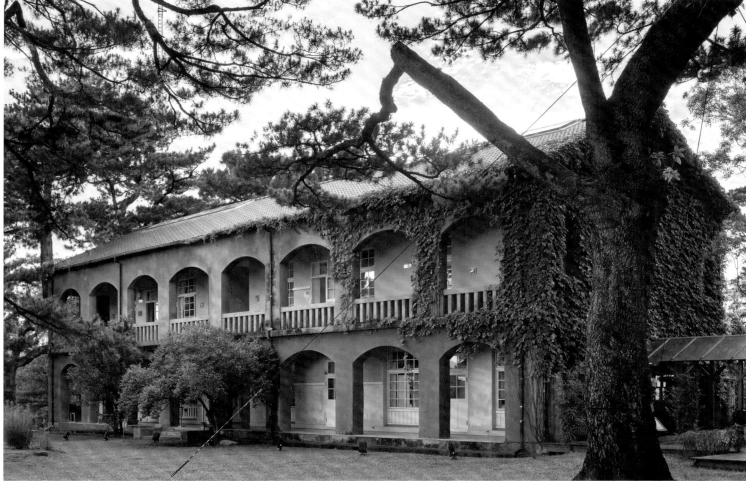

一、二層皆設拱廊，屋頂則是覆蓋日本式瓦頂，這種兼具東西合併的建築風格，便是「折衷主義」的代表

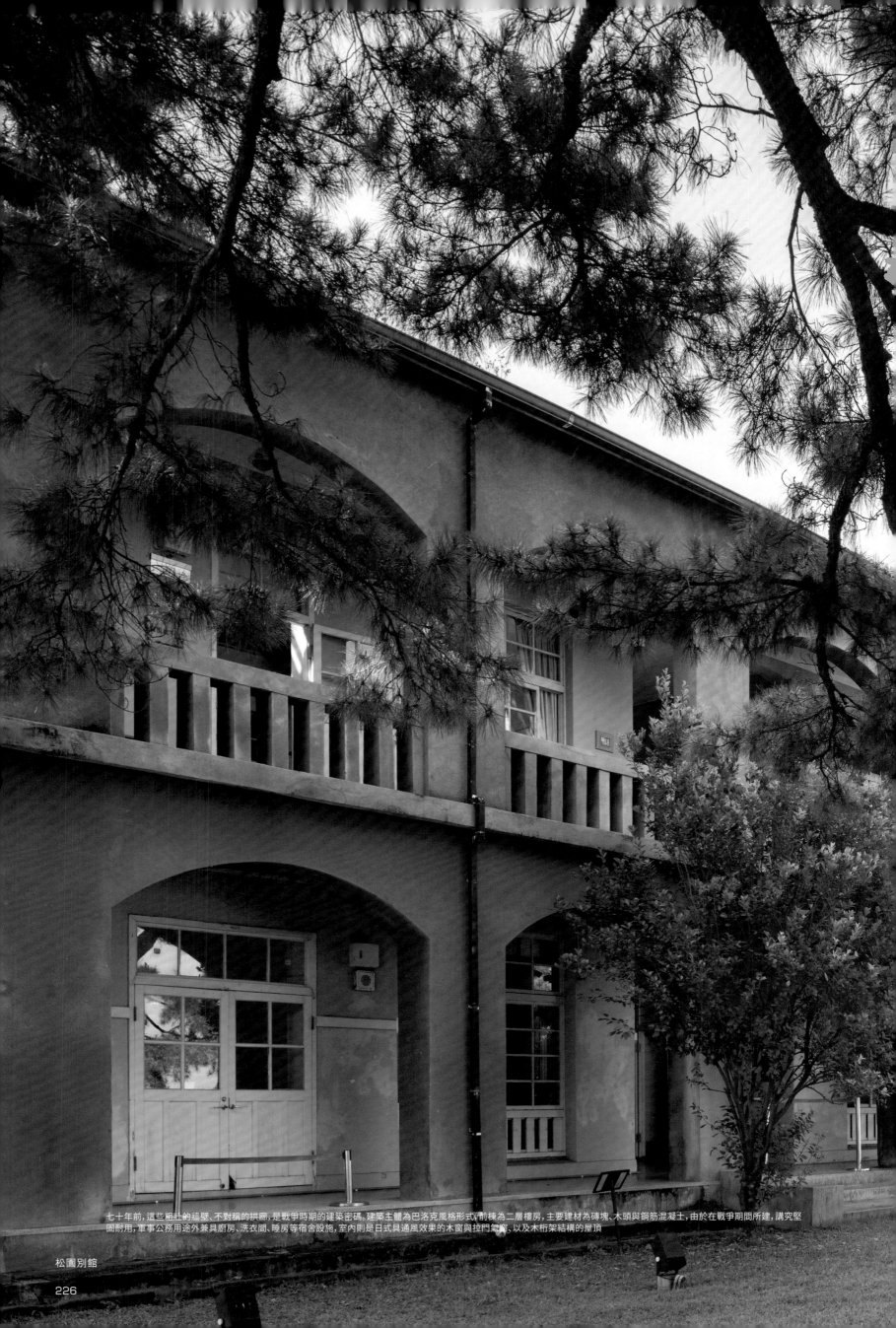

七十年前，這些粗壯的牆壁、不對稱的拱廊，是戰爭時期的建築密碼。建築主體為巴洛克風格形式，前棟為二層樓房，主要建材為磚塊、木頭與鋼筋混凝土，由於在戰爭期間所建，講究堅固耐用，軍事公務用途外兼具廚房、洗衣間、睡房等宿舍設施，室內則是日式具通風效果的木窗與拉門紗窗、以及木桁架結構的屋頂

松園別館

此刻,風在清唱,松在低吟

樹木高長,枝葉盛盛,宛如綠色大傘,樹幹也形成各種彎曲婀娜的姿態

松園別館

光線強時，可將天窗的闔扇張開，以利遮陽，而鏤空的圖案是取自松樹意象

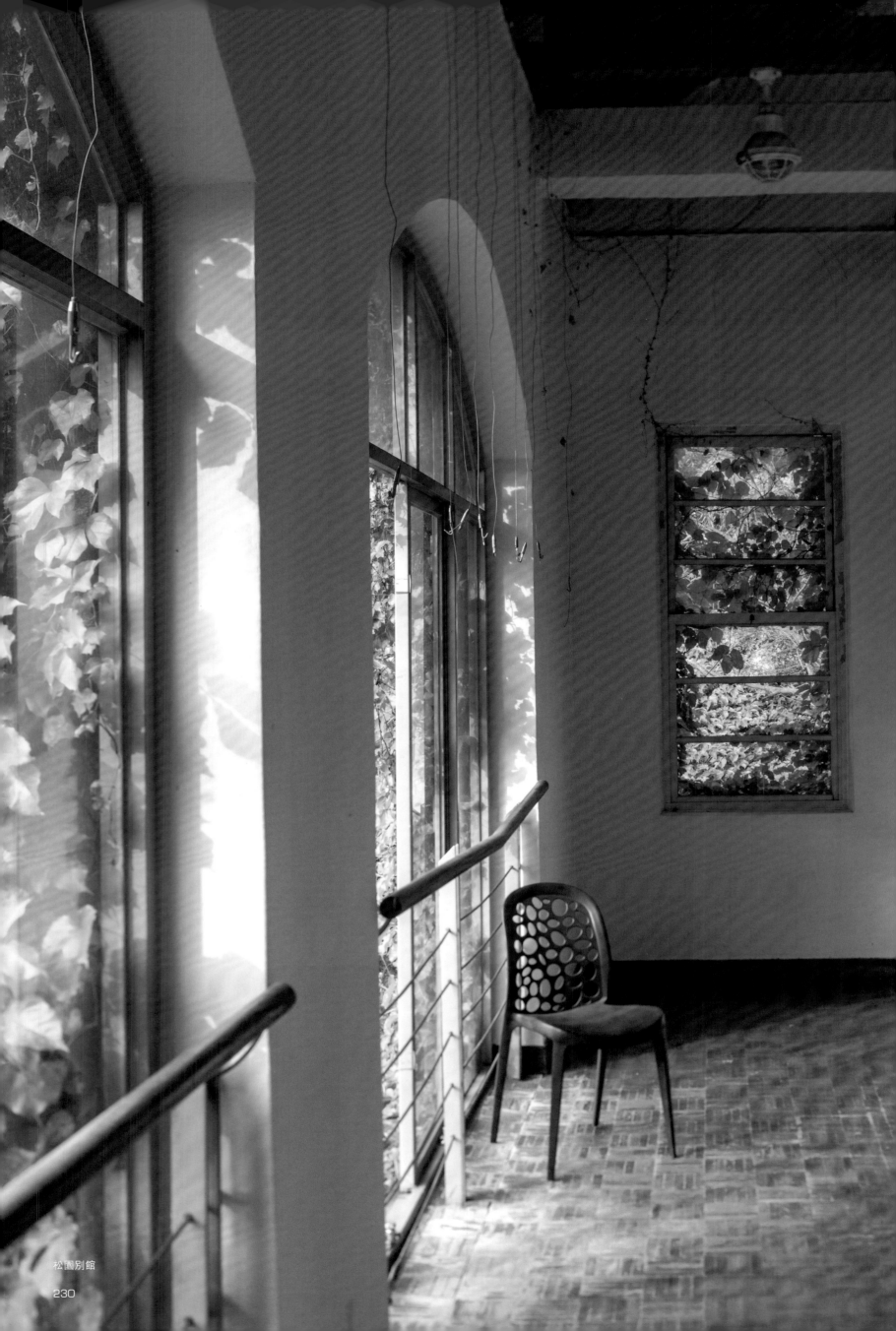

松園別館

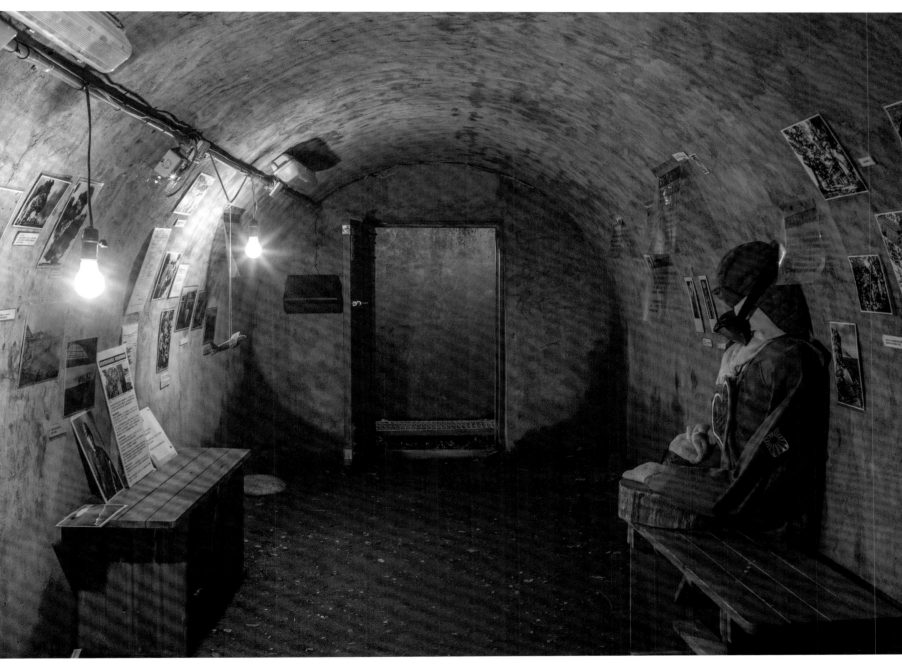

防空洞
為躲避空襲,日軍在此處建造防空洞,地勢朝面海處緩緩降低,讓防空洞即使在下大雨期間水也退得非常快,避免積水

松園別館
地址:970花蓮市松園街65號
電話: 03-835 6510
開放時間:週一至週日09:00~18:00
　　　　　每月第二個星期二以及除夕休館

國家圖書館出版品預行編目

雕梁畫棟之台灣旅圖 / 梁興隆, 鄭安佑著. -- 一
版. -- 臺北市 : 新銳文創, 2020.12
   面 ;   公分. -- (新銳藝術 ; 41)
BOD版
ISBN 978-986-5540-13-5(精裝)

1. 建築藝術 2. 臺灣

923.33                                       109012162

新銳藝術41　PH0236

**新銳文創**
INDEPENDENT & UNIQUE　　雕梁畫棟之台灣旅圖

| | |
|---|---|
| 作　　　者 | 梁興隆、鄭安佑 |
| 插　　　畫 | 林思駿 |
| 攝　　　影 | 李家發 |
| 責任編輯 | 尹懷君 |
| 圖文排版 | 書籍文化有限公司 |
| 圖文完稿 | 楊家齊 |
| 封面設計 | 劉肇昇 |

| | |
|---|---|
| 出版策劃 | 新銳文創 |
| 發 行 人 | 宋政坤 |
| 法律顧問 | 毛國樑　律師 |
| 製作發行 | 秀威資訊科技股份有限公司 |
| | 114 台北市內湖區瑞光路76巷65號1樓 |
| | 電話：+886-2-2796-3638　傳真：+886-2-2796-1377 |
| | 服務信箱：service@showwe.com.tw |
| | http://www.showwe.com.tw |
| 郵政劃撥 | 19563868　戶名：秀威資訊科技股份有限公司 |
| 展售門市 | 國家書店【松江門市】 |
| | 104 台北市中山區松江路209號1樓 |
| | 電話：+886-2-2518-0207　傳真：+886-2-2518-0778 |
| 網路訂購 | 秀威網路書店：https://store.showwe.tw |
| | 國家網路書店：https://www.govbooks.com.tw |

| | |
|---|---|
| 出版日期 | 2020年12月　BOD一版 |
| 定　　價 | 800元 |

**Printed in Taiwan**

# 讀 者 回 函 卡

感謝您購買本書，為提升服務品質，請填妥以下資料，將讀者回函卡直接寄
回或傳真本公司，收到您的寶貴意見後，我們會收藏記錄及檢討，謝謝！
如您需要了解本公司最新出版書目、購書優惠或企劃活動，歡迎您上網查詢
或下載相關資料：http:// www.showwe.com.tw

您購買的書名：＿＿＿＿＿＿＿＿＿＿＿＿＿＿＿＿＿＿＿＿＿＿＿
出生日期：＿＿＿＿＿年＿＿＿＿＿月＿＿＿＿日
學歷：□高中 (含) 以下　　□大專　　□研究所 (含) 以上
職業：□製造業　□金融業　□資訊業　□軍警　□傳播業　□自由業
　　　□服務業　□公務員　□教職　　□學生　□家管　□其它＿＿＿
購書地點：□網路書店　□實體書店　□書展　□郵購　□贈閱　□其他
您從何得知本書的消息？
　　□網路書店　□實體書店　□網路搜尋　□電子報　□書訊　□雜誌
　　□傳播媒體　□親友推薦　□網站推薦　□部落格　□其他＿＿＿＿＿
您對本書的評價：（請填代號　1.非常滿意　2.滿意　3.尚可　4.再改進）
　　封面設計＿＿　版面編排＿＿　內容＿＿　文／譯筆＿＿　價格＿＿
讀完書後您覺得：
　　□很有收穫　□有收穫　□收穫不多　□沒收穫

對我們的建議：＿＿＿＿＿＿＿＿＿＿＿＿＿＿＿＿＿＿＿＿＿

＿＿＿＿＿＿＿＿＿＿＿＿＿＿＿＿＿＿＿＿＿＿＿＿＿＿＿＿＿

＿＿＿＿＿＿＿＿＿＿＿＿＿＿＿＿＿＿＿＿＿＿＿＿＿＿＿＿＿

＿＿＿＿＿＿＿＿＿＿＿＿＿＿＿＿＿＿＿＿＿＿＿＿＿＿＿＿＿

11466
台北市內湖區瑞光路 76 巷 65 號 1 樓

**秀威資訊科技股份有限公司**　　　收

BOD 數位出版事業部

⋯⋯⋯⋯⋯⋯⋯⋯⋯⋯⋯⋯⋯⋯⋯⋯⋯⋯⋯⋯⋯⋯⋯⋯⋯⋯⋯⋯⋯⋯

（請沿線對折寄回，謝謝！）

姓　　名：＿＿＿＿＿＿＿＿　年齡：＿＿＿＿　性別：□女　□男

郵遞區號：□□□□□

地　　址：＿＿＿＿＿＿＿＿＿＿＿＿＿＿＿＿＿＿＿＿＿＿＿＿＿

聯絡電話：(日) ＿＿＿＿＿＿＿＿＿＿＿　(夜) ＿＿＿＿＿＿＿＿＿＿＿

E-mail：＿＿＿＿＿＿＿＿＿＿＿＿＿＿＿＿＿＿＿＿＿＿＿